GALERIES
HISTORIQUES
DU PALAIS
DE VERSAILLES.

GALERIES HISTORIQUES

DU PALAIS

DE VERSAILLES

TOME IV

PARIS
IMPRIMERIE ROYALE
—
M DCCC XL

PEINTURE.

PREMIÈRE PARTIE.

TABLEAUX HISTORIQUES.

DEPUIS LA CAMPAGNE D'ITALIE EN 1796,
JUSQU'A LA CAMPAGNE D'AUTRICHE EN 1809.

GALERIES HISTORIQUES

DU PALAIS DE VERSAILLES.

PEINTURE.

PREMIÈRE PARTIE.

DCXLVIII.

VILLE ET CHATEAU DE NICE. — 27 MARS 1796.

LE GÉNÉRAL BONAPARTE PREND LE COMMANDEMENT DE L'ARMÉE D'ITALIE.

<div style="text-align: right;">Alaux et Guiaud. — 1835.</div>

DCXLIX.

VILLE ET CHATEAU DE NICE. — 27 MARS 1796.

LE GÉNÉRAL BONAPARTE PREND LE COMMANDEMENT DE L'ARMÉE D'ITALIE.

<div style="text-align: right;">Aquarelle par Bagetti.</div>

La Convention nationale venait de finir sa redoutable dictature (26 octobre 1795). Avant de se dissoudre,

elle avait promulgué la constitution dite de l'an III, qui partageait la puissance publique entre deux conseils législatifs et un directoire exécutif, composé de cinq membres. Assaillie aux derniers jours de son existence par les sections insurgées de Paris, qui l'accusaient de vouloir, sous un autre nom, perpétuer au sein des deux conseils son odieuse existence, elle avait repoussé victorieusement leur attaque, et la journée du 13 vendémiaire (5 octobre) avait assuré le tranquille établissement de la nouvelle forme du gouvernement républicain. En même temps cette journée avait mis en lumière un homme à peine connu jusqu'alors par quelques services subalternes rendus au siége de Toulon et dans la guerre des Alpes. Bonaparte, pour prix de l'assistance qu'il avait prêtée à l'autorité expirante de la Convention nationale, reçut du Directoire le commandement de l'armée d'Italie. Ainsi s'ouvrit devant lui l'immense carrière de puissance et de gloire qu'il devait parcourir.

Jusque-là les armées françaises, dans une incertaine et lente offensive, s'étaient arrêtées au pied des Alpes : nous allons les voir courir du rapide pas de la conquête.

« Le général en chef arriva à Nice le 27 mars; ses premiers moments furent consacrés à pourvoir aux besoins qui auraient pu nuire à ses opérations, et à prendre connaissance de l'état de ses troupes, ainsi que des positions ennemies. Portant un œil sévère sur les administrations, il leur imprima bientôt toute son activité, assura les différents services, et, secondé par le zèle et le crédit d'un banquier fournisseur, parvint à faire payer

aux troupes un à-compte sur leur solde, qui ranima bientôt leur confiance, et les attacha irrévocablement au chef qui savait améliorer leur sort [1]. »

DCL.

ARRIVÉE DE L'ARMÉE FRANÇAISE A ALBENGA. — 5 AVRIL 1796.

PREMIER QUARTIER DU GÉNÉRAL BONAPARTE POUR L'OUVERTURE DE LA CAMPAGNE.

Aquarelle par BAGETTI.

DCLI.

ENTRÉE DE L'ARMÉE FRANÇAISE A SAVONE. — 9 AVRIL 1796.

ALAUX et GUIAUD. — 1835.

DCLII.

ENTRÉE DE L'ARMÉE FRANÇAISE A SAVONE. — 9 AVRIL 1796.

Aquarelle par BAGETTI.

« Ces premières dispositions achevées, il transféra son quartier général à Albenga, le 5 avril, puis à Savone le 9. Cheminant avec le nombreux train des parcs et tout le personnel des administrations par l'horrible route de la Corniche, sous le feu des canonnières anglaises, il montra, dès ce début, l'audace qui devait caractériser ses entreprises [2]. »

[1] *Histoire des guerres de la révolution*, par Jomini, t. VIII, p. 61.
[2] *Ibid.*

DCLIII.

COMBAT DE VOLTRI. — 9 AVRIL 1796.

<div style="text-align:right">Aquarelle par Bagetti.</div>

« Bonaparte trouva son armée éparse dans une ligne de cantonnement trop étendue. La division Laharpe, qui gardait Savone, avait poussé la brigade Cervoni en avant-garde sur Voltri, afin de menacer Gênes et d'appuyer les sommations du ministre de France. Le général Masséna prit position à Cadibono; Augereau au centre, près le mont San-Giacomo; la gauche, aux ordres de Serrurier, vers Ormea et Garessio. Les divisions Macquart et Garnier furent détachées depuis Tende au col de Cerise.

« L'ennemi occupait une ligne à peu près parallèle, mais encore plus étendue : Beaulieu avec la gauche à Voltagio et Ovada, le centre vers Sassello, la droite dans la vallée de la Bormida. L'armée de Colli, non moins disséminée, avait la garde depuis ce point jusqu'à l'Argentière; la brigade Christ défendait les vallées de Vermegnana, du Gesso et de la Stura, contre le général Macquart; le général Leyre occupait la Cursaglia, l'Ellero, les aboutissants du Tanaro, les environs de Mondovi et Vico; le comte de Flaye défendait la haute Bormida, le camp retranché de Ceva et Mulazanno; enfin Provera à la gauche, gardant Millesimo et Cairo. devait lier cette armée avec celle des impériaux, et s'as-

surer des hauteurs de Cossaria, qui dominent et séparent les deux vallées de la Bormida [1]. »

DCLIV.

LE COLONEL RAMPON, A LA TÊTE DE LA TRENTE-DEUXIÈME DEMI-BRIGADE, DÉFEND LA REDOUTE DE MONTE-LEGINO. — 10 AVRIL 1796.

<div style="text-align:right">Berthon. — 1812.</div>

DCLV.

LE COLONEL RAMPON, A LA TÊTE DE LA TRENTE-DEUXIÈME DEMI-BRIGADE, DÉFEND LA REDOUTE DE MONTE-LEGINO. — 10 AVRIL 1796.

<div style="text-align:right">Aquarelle par Bagetti.</div>

Les premiers avantages remportés par l'armée française en Italie avaient éveillé toutes les craintes du cabinet de Vienne. Aussitôt le comte de Beaulieu avait été rappelé des bords du Rhin pour remplacer le général Dewins dans son commandement, en même temps que l'armée austro-sarde était augmentée et portée au nombre de soixante et treize mille hommes. Beaulieu, avec des forces doubles de celles de l'armée française, s'empressa de prendre l'offensive : déjà il avait attaqué les troupes françaises à Voltri, et le général Cervoni, après un engagement assez vif, avait été contraint à se retirer devant la supériorité de l'ennemi.

« Dans le moment où Beaulieu entrait à Voltri, le général Argenteau commandant le centre, fort de dix mille Autrichiens, s'était ébranlé en trois colonnes, avec le

[1] *Histoire des guerres de la révolution*, par Jomini, t. VIII, p. 62.

gros de ses troupes, pour forcer les positions retranchées qu'occupait un détachement de la division Laharpe sur les sommités de Montenotte et Monte-Legino. Argenteau conduisit son corps de bataille de Paretto sur le mont Traversin, où il devait se réunir au général Roccavina, parti de Dego avec deux mille cinq cents hommes d'élite. »

Montenotte se compose d'une petite chaîne de hauteurs, située au sommet de l'Apennin, qui en s'abaissant forme le col de même nom ; Monte-Legino, placé en avant, du côté de Savone, domine le chemin direct du col de Montenotte à Savone. La jonction du centre et de l'aile gauche de l'armée ennemie devait avoir lieu dans les plaines au-dessus de Savone. « Monte-Legino, selon l'expression du général Jomini, était la clef de l'entreprise des coalisés. »

« Les deux colonnes réunies, montant à douze mille cinq cents hommes, n'avaient qu'un pas à faire pour gagner le Monte-Legino, quand le colonel Rampon, détaché pour recueillir Cervoni, vint s'y établir et défendre ses hauteurs pied à pied. Les impériaux, maîtres des positions dominantes et n'ayant plus qu'un dernier assaut à livrer pour s'emparer de ce contre-fort qui plonge sur Savone, lancent plusieurs colonnes sur la redoute ; Roccavina se met à leur tête et les encourage par son exemple. Le colonel Rampon, qui sait apprécier l'importance de son poste, jure de s'y ensevelir, et fait répéter ce serment au milieu du feu aux douze cents braves qu'il commande : différentes attaques très-vives

sont repoussées, et la nuit seule vient mettre un terme à la fureur des deux partis[1]. »

DCLVI.

BATAILLE DE MONTENOTTE. — 11 AVRIL 1796.

ALAUX et GUIAUD. — 1835.

DCLVII.

BATAILLE DE MONTENOTTE. — 11 AVRIL 1796.

Aquarelle par BAGETTI.

Pendant que le colonel Rampon arrêtait à Monte-Legino les efforts de l'ennemi, le général en chef Bonaparte prescrivait à Savone des dispositions pour l'attaque.

« Bien qu'une nuit pluvieuse et une matinée obscure de brouillards rendissent les mouvements des républicains plus pénibles, elles en garantirent d'autant mieux le succès, en prolongeant l'incertitude de l'ennemi.

Les brigades conduites par le général Laharpe furent les premières à les aborder vers cinq heures du matin, et réussirent parfaitement à leur donner le change sur le point où se dirigeait l'effort. On combattit avec assez de vivacité sur le front de la position de Montenotte... » Bonaparte, parti de Savone à une heure du matin, dans la nuit du 11 avril, avait joint Masséna sur les hauteurs d'Altare. « Il s'établit sur un plateau, au centre de ses

[1] *Histoire des guerres de la révolution*, par Jomini, t. VIII, p. 67-69.

divisions, pour mieux juger de la tournure des affaires et prescrire les manœuvres qu'elles nécessiteraient [1]. »

L'ennemi, repoussé sur tous les points, abandonna ses positions, et le désordre, ajoute Jomini, s'introduisit dans ses rangs : il fut rejeté sur Puetto et Dego avec perte de douze cents hommes hors de combat et autant de prisonniers. Il n'en arriva à Ponte-Ivrea qu'environ huit à neuf cents : le reste fut dispersé.

DCLVIII.

ENTRÉE DE L'ARMÉE FRANÇAISE A CARCARE. — 12 AVRIL 1796.

Aquarelle par BAGETTI.

« Le général en chef ordonna à la division Laharpe de poursuivre l'ennemi d'abord jusqu'à Sassello afin de donner des inquiétudes au corps qui s'y trouvait, mais de se rabattre aussitôt sur la Bormida. Lui-même se dirigea avec le centre et la gauche sur la route de Dego, et le quartier général vint s'établir à Carcare [2]. »

DCLIX.

BLOCUS DU CHATEAU DE COSSARIA. — 13 AVRIL 1796.

ALAUX et PARMENTIER. — 1835.

[1] *Histoire des guerres de la révolution*, par Jomini, t. VIII, p. 71-72.
[2] *Ibid.* p. 74.

DCLX.

BLOCUS DU CHATEAU DE COSSARIA. — 13 AVRIL 1796.

Aquarelle par Bagetti.

DCLXI.

ATTAQUE DU CHATEAU DE COSSARIA. — 14 AVRIL 1796.

Taunay. — 1800.

DCLXII.

ATTAQUE DU CHATEAU DE COSSARIA. — 14 AVRIL 1796.

LE LIEUTENANT GÉNÉRAL PROVERA, SOMMÉ DE SE RENDRE, DEMANDE À CAPITULER.

Aquarelle par Bagetti.

DCLXIII.

REDDITION DU CHATEAU DE COSSARIA. — 15 AVRIL 1796.

Aquarelle par Bagetti.

« Le 13 avril, au point du jour, la division Augereau força les gorges de Millesimo, tandis que les brigades Joubert et Ménard, au centre, délogeaient les ennemis des hauteurs environnantes, et coupaient la retraite à Provera, qui se vit contraint de se réfugier sur le sommet de la montagne de Cossaria, où il se retrancha dans les ruines d'un vieux château. Ce château est assis sur la montagne la plus élevée de l'Apennin, au nœud de trois contre-forts qui, à la distance de trois à quatre cents toises, forment un glacis gazonné d'une pente régulière, quoique très-roide, dont le pied est tapissé d'épaisses broussailles. »

Le général Provera, sommé de se rendre, voulait sortir avec armes et bagages. Ces conditions n'ayant pas été acceptées, « Augereau résolut d'emporter Cossaria. Déjà ses colonnes d'attaque, aux ordres du général Bannel et des adjudants généraux Joubert et Quesnel, étaient formées sur chacun des contre-forts. Elles en suivirent les crêtes, et furent accueillies par un feu de mousqueterie très-vif. Joubert, presque au milieu du glacis, ayant jugé à propos de profiter d'un pli du terrain pour faire reprendre haleine à sa troupe, afin de la réunir et d'assaillir ensuite les retranchements avec plus d'ensemble et de vivacité, les deux autres colonnes s'arrêtèrent aussi. Alors les ennemis, prenant cette halte pour de l'hésitation, firent rouler des quartiers de rochers qui renversèrent et écrasèrent tout ce qu'ils rencontraient. En moins d'un quart d'heure, près de mille hommes furent tués ou mis hors de combat : Bannel et Quesnel étaient du nombre des premiers. Néanmoins Joubert, après avoir rétabli l'ordre dans sa troupe, était parvenu au pied des retranchements que quelques braves avaient déjà escaladés, quand deux coups de pierre le firent tomber sans connaissance et rouler en bas du glacis. Les soldats, rebutés par les obstacles qui semblaient se multiplier sous leurs pas, et privés de tous leurs chefs, cherchèrent alors dans les broussailles un faible abri contre le feu dont ils étaient accablés. La nuit suspendit le combat sur ce point : Augereau, craignant que son adversaire ne se fît jour dans l'obscurité, fit établir des épaulements et des batteries d'obusiers à demi-portée

de fusil du château, et la division passa la nuit du 13 au 14 sur le qui-vive [1]. »

Mais Provera était au bout de sa résistance : manquant de vivres et de munitions, il fut forcé de se rendre le 15 avril avec les quinze cents hommes qu'il commandait.

DCLXIV.

LE GÉNÉRAL BONAPARTE REÇOIT A MILLESIMO LES DRAPEAUX ENLEVÉS A L'ENNEMI. — AVRIL 1796.

Adolphe Roehn. — 1812.

Bonaparte était à Millesimo, où il avait établi son quartier général dans la villa Caretti. Il dictait ses ordres à Berthier, chef de l'état-major d'Italie, lorsque ses aides de camp Marmont et Junot vinrent lui présenter les premiers drapeaux enlevés à l'armée des Austro-Sardes à la bataille de Montenotte et à la prise du château de Cossaria.

DCLXV.

ATTAQUE GÉNÉRALE DE DEGO. — 14 AVRIL 1796.

Aquarelle par Bagetti.

DCLXVI.

COMBAT DE DEGO. — 16 AVRIL 1796.

ATTAQUE DE LA REDOUTE DE MONTE-MAGLIONE.

Aquarelle par Bagetti.

[1] *Histoire des guerres de la révolution*, par Jomini, t. VIII, p. 76-78.

DCLXVII.

COMBAT DE DEGO. — 16 AVRIL 1796.

Aquarelle par BAGETTI.

DCLXVIII.

COMBAT DE DEGO. — 16 AVRIL 1796.

LE GÉNÉRAL BONAPARTE RENCONTRE LE GÉNÉRAL CAUSSE BLESSÉ MORTELLEMENT.

MULARD. — 1812.

DCLXIX.

PRISE DE DEGO. — 16 AVRIL 1796.

Aquarelle par BAGETTI.

Pendant que Provera s'efforçait d'arrêter l'armée française devant le château de Cossaria, Beaulieu avait renforcé à Dego le comte d'Argenteau d'un corps de troupes ramené de Gênes, et lui avait ordonné de se maintenir dans cette position jusqu'à la dernière extrémité.

« Le 14 avril au matin les deux armées se trouvèrent en présence. Les troupes sardes, établies dans la vallée de la Bormida et sur les hauteurs du Cencio, cherchant à délivrer Provera, attaquèrent au centre la brigade Ménard; mais elles furent vigoureusement accueillies et repoussées avec perte. Alors Bonaparte fit appuyer le général Ménard à droite, afin de renforcer l'attaque que la division Laharpe devait exécuter sur Dego, de concert avec le reste des troupes de Masséna. »

Cette attaque fut couronnée d'un plein succès : après plusieurs assauts repoussés et recommencés avec une égale vigueur, la position resta aux Français avec quatre mille prisonniers et une portion de l'artillerie ennemie. Les troupes, fatiguées de quatre jours de combats, se reposaient à peine quand il fallut reprendre les armes. C'était le général Wukassowitch qui, égaré dans sa marche (16 avril), était tombé au milieu de l'armée française avec six mille grenadiers qu'il commandait, et qui, pour se sauver, venait de tenter un coup d'audace.

« La colonne autrichienne se jetant avec impétuosité sur les postes les surprit à la faveur d'un épais brouillard et d'une assez forte pluie; en vain le général Lasalcette voulut s'opposer à ses progrès; l'ennemi replia l'avant-garde et s'empara de Dego, ainsi que des redoutes voisines. »

Le général en chef, informé de cet incident, ordonna de nouveau d'attaquer cette position. « Le général Causse s'avance à la tête de la quatre-vingt-dix-neuvième sur la grande redoute de Maglione, que Masséna, secondé par le reste de la division Laharpe, doit assaillir en même temps. Les troupes cheminaient péniblement sous un feu meurtrier : Causse, impatient, se précipite à la tête de quelques centaines d'hommes, essuie la décharge meurtrière des Autrichiens, et tombe mort avec une partie de ses braves; le reste fuit sur la tête de colonne où il jette l'incertitude. Les Autrichiens s'élancent de la redoute à sa poursuite, et les troupes républicaines, ébranlées, reviennent en désordre, quand le général en chef,

arrivant avec la quatre-vingt-neuvième, sous le commandement du général Victor, reçoit le choc des impériaux, et ordonne à son escadron d'escorte de rallier les fuyards[1]. »

Bonaparte, passant près de l'endroit où le général Causse avait été frappé à mort, s'arrêta près de lui : « Dego est-il repris? » demanda le mourant, et sur la réponse affirmative du général en chef, il ajouta : « Vive la république! je meurs content. »

Les résultats de cette bataille de six jours, ou de cette série de combats livrés à Millesimo, Montenotte et Dego, furent la prise de quarante pièces de canon, et une perte, pour l'armée ennemie, d'environ dix mille hommes hors de combat.

DCLXX.

PRISE DES HAUTEURS DE MONTE-ZEMOLO. — 15 AVRIL 1796.

Aquarelle par Bagetti.

Aussitôt que la capitulation de Cossaria eut rendu disponible la division du général Augereau, Bonaparte lui ordonna de marcher sur les hauteurs de Monte-Zemolo et de s'en emparer, pour achever de séparer les Piémontais de l'armée autrichienne.

Le général Augereau exécuta les ordres du général en chef, et en même temps que la division Masséna reprenait la position de Dego, il s'empara des hauteurs de Monte-Zemolo.

[1] *Histoire des guerres de la révolution*, par Jomini, t. VIII, p. 83-84.

DCLXXI.

PRISE DE LA VILLE DE CEVA. — 16 AVRIL 1796.

ÉVACUATION DU CAMP RETRANCHÉ PAR LES PIÉMONTAIS.

<div style="text-align:right">Aquarelle par Bagetti.</div>

DCLXXII.

PRISE DE LA VILLE DE CEVA. — 16 AVRIL 1796.

LES PIÉMONTAIS SE RETIRENT DANS LE FORT.

<div style="text-align:right">Aquarelle par Bagetti.</div>

Le plan du directeur Carnot ordonnait à Bonaparte de négliger l'armée piémontaise et de poursuivre l'anéantissement des Autrichiens. Mais Bonaparte savait qu'à la guerre il n'y a point de plan qui ne doive se subordonner à l'empire des circonstances, et que souvent un général doit, sous sa responsabilité, avoir le courage de désobéir. Il ne pouvait consentir à laisser sur ses derrières une armée aussi brave, et qui, déjà entamée, devait lui coûter si peu à anéantir. En conséquence il laissa le général Laharpe au camp de San-Benedetto pour observer Beaulieu, et, par un de ces prodiges d'activité dont il commençait alors le merveilleux exemple, il entraîna ses jeunes soldats vers Ceva, où le général Colli s'était retranché. Ce fut dans cette marche mémorable que, du haut du Monte-Zemolo, Bonaparte montra à son armée les riches plaines de l'Italie qui s'ouvraient devant elle, et, lui faisant voir en même temps par derrière les

Alpes avec leurs hautes cimes, s'écria dans un transport d'enthousiasme : « Annibal avait franchi les Alpes, nous, nous les avons tournées. »

« La division Augereau quitta, sans perdre une minute, les hauteurs de Monte-Zemolo (16 avril), et descendit sur Ceva, où elle opéra sa jonction avec la division Serrurier et la brigade Rusca. Le quartier général fut transporté le 18 à Salicetto; la division Masséna vint prendre position vers Monte-Barcaro ; celle de Laharpe resta à San-Benedetto, entre le Belbo et la Bormida, pour observer l'armée autrichienne. Victor, avec une brigade de réserve, couvrait Cairo et la route de Savone. »

Le général Bonaparte fit attaquer de front le camp de Ceva et la position de Pedagiera par les trois brigades de la division Augereau. Les généraux Masséna et Serrurier, dirigés sur la droite et la gauche de ces positions, furent chargés de les tourner et de les investir.

« Le général Colli, dont les postes avaient été reployés, tint avec assez de fermeté les redoutes extérieures qui couvraient son camp, et qui étaient défendues par sept à huit mille hommes. Les brigades Joubert et Beyrand les attaquèrent à plusieurs reprises avec leur vigueur accoutumée, sans obtenir néanmoins un succès décidé. Mais le général piémontais, informé que la division Serrurier débordait sa droite par Monbasilico, et que Masséna, débouchant des montagnes de Barcaro, menaçait de lui enlever sa dernière com-

DU PALAIS DE VERSAILLES. 19

munication par Castellino, résolut prudemment de se retirer dans la nuit, laissant quelques bataillons dans la citadelle de Ceva[1]. »

DCLXXIII.

ATTAQUE DE SAINT-MICHEL. — 20 AVRIL 1796.

PASSAGE DU TANARO SOUS LE FEU DES PIÉMONTAIS.

<div style="text-align:right">Aquarelle par Bagetti.</div>

DCLXXIV.

ATTAQUE DE SAINT-MICHEL. — 20 AVRIL 1796.

<div style="text-align:right">Alaux et Guyon. — 1835.</div>

DCLXXV.

PRISE DES HAUTEURS DE SAINT-MICHEL. — 20 AVRIL 1796.

<div style="text-align:right">Alaux et Guyon. — 1835.</div>

DCLXXVI.

PRISE DES HAUTEURS DE SAINT-MICHEL. — 20 AVRIL 1796.

<div style="text-align:right">Aquarelle par Bagetti.</div>

Le général Colli, en se retirant du camp retranché de Ceva, « avait pris pour couvrir Mondovi une excellente position sur les hauteurs qui encaissent la rive gauche de la Cursaglia jusqu'à son confluent dans le Tanaro ; sa droite, sous le général Bellegarde, appuyant à Notre-Dame de Vico ; le centre, sous Dichat, à Saint-Michel ; sa gauche, commandée par Vitali, jusque vers

[1] *Histoire des guerres de la révolution*, par Jomini, t. VIII, p. 88-89.

Lesegno; une réserve à la Bicocque. La gauche, couverte par le Tanaro et la Cursaglia, n'était pas abordable, les Sardes ayant rompu le pont de Pra, vis-à-vis Lesegno : à la vérité ceux de Saint-Michel au centre, et de la Torre à la droite, existaient encore; mais, outre que c'étaient de méchants ponts, leurs débouchés se trouvaient hérissés de batteries rasantes parfaitement disposées. Malgré ces obstacles Bonaparte prescrivit d'assaillir l'ennemi partout où il se présenterait.

« La position de Saint-Michel est un contre-fort de la grande chaîne des Alpes, qui a d'un côté pour fossé la Cursaglia, torrent impétueux, dont les bords, coupés à pic dans une terre argileuse, présentent un escarpement d'autant plus dangereux qu'on ne l'aperçoit que de très-près. Le Tanaro, qui baigne le pied de l'autre revers du contre-fort, est aussi rapide, mais bien plus profond.

« Augereau, arrivé près du Tanaro, chargea Joubert de le reconnaître et de le passer. Ce brave officier, après avoir cherché inutilement un gué, se jeta, quoique blessé, au milieu du torrent et parvint, après des efforts inouïs, sur l'autre bord; mais, ses grenadiers ne pouvant le suivre, on fut obligé de retirer sa colonne hors de portée.

« Sur la gauche le général Guyeux, ayant trouvé un passage au-dessus de la Torre, força bientôt Bellegarde à la retraite : Serrurier et Fiorella franchirent le pont de Saint-Michel, et se logèrent dans le bourg; mais Dichat, quoique débordé et assailli de front, leur opposant une barrière impénétrable, donna le temps à Colli de

voler à son secours avec des renforts, et de diriger la réserve sur le flanc des Français groupés autour du bourg. Les Piémontais, ranimés par l'arrivée de ces troupes, se précipitent sur leurs adversaires avec une valeur peu commune, et malgré les efforts de ceux-ci, les obligent à repasser le pont en désordre[1]. »

Mais Bonaparte ayant ordonné de nouvelles dispositions pour l'attaque, le général Colli n'attendit pas l'événement.

DCLXXVII.

BATAILLE DE MONDOVI. — 22 AVRIL 1796.

<div style="text-align: right;">Alaux et Guyon. — 1835.</div>

DCLXXVIII.

BATAILLE DE MONDOVI. — 22 AVRIL 1796.

<div style="text-align: right;">Aquarelle par Bagetti.</div>

DCLXXIX.

BATAILLE DE MONDOVI. — 22 AVRIL 1796.

MORT DU GÉNÉRAL STENGEL.

<div style="text-align: right;">Aquarelle par Bagetti.</div>

En se retirant ainsi devant les Français, le général piémontais ne cherchait qu'à gagner du temps, afin d'opérer, s'il le pouvait, sa jonction avec l'armée autrichienne. Mais Bonaparte, qui devinait sa pensée, n'en était que plus pressé de l'atteindre et de lui porter des coups décisifs. L'extrême fatigue de ses troupes l'arrêtait seulement. « Il tint alors un conseil de guerre au-

[1] *Histoire des guerres de la révolution*, par Jomini, t. VIII, p. 89-91.

quel les divisionnaires furent mandés. Il y exposa l'état des choses sans rien déguiser; et les généraux, convaincus que l'armée serait perdue si on donnait le temps à l'ennemi de se reconnaître, décidèrent unanimement une seconde attaque, malgré la fatigue et le découragement des troupes. »

Cependant le général Serrurier, qui suivait tous les mouvements de l'armée piémontaise, ne tarda pas à l'atteindre près de Vico. Le général Colli prit alors position à Mondovi, où il fut bientôt attaqué.

« La brigade Dommartin marcha droit sur le centre au poste de Briquet, défendu par Dichat, qui, selon son usage, l'accueillit chaudement. Les bataillons républicains hésitent..... Colli se précipite sur eux avec la réserve, et les ramène tambour battant, de manière à faire concevoir des craintes au général Serrurier. Celui-ci ne voit de ressources qu'en appelant à son secours la brigade Fiorella, chargée d'abord d'attaquer le flanc de l'ennemi, et ce mouvement réussit d'autant mieux, que Colli, dans ces entrefaites, était forcé de voler à l'extrême droite, où Guyeux menaçait de gagner Mondovi. Dichat, privé de soutien à l'instant où les deux brigades républicaines formées en colonnes profondes allaient se précipiter sur lui, ne s'en défendit pas moins bien; mais ce général ayant été frappé d'un coup mortel, la perte d'un chef si estimé mit la consternation parmi ses soldats, qui se retirèrent en désordre. Forcé ainsi sur le centre, et menacé sur les deux flancs par Meynier et Guyeux, Colli se décida alors à repasser l'El-

lero sous Mondovi, où il jeta quelques bataillons, avec ordre de l'évacuer dès que la retraite serait assurée. Il rassembla ses forces à Fossano.

« Le général Stengel, voulant le harceler à la tête de quelques escadrons qui avaient franchi l'Ellero et gagné le flanc gauche, devint victime de trop d'impétuosité. Chargé lui-même par les dragons de la Reine, qui le culbutèrent, il tomba expirant aux mains des Piémontais avec une partie de son détachement; le reste ne trouva de salut qu'en repassant le torrent à la hâte. Les Piémontais perdirent dans cette journée environ mille hommes, huit canons et onze drapeaux. Le magistrat de Mondovi apporta les clefs de la ville au vainqueur [1]. »

DCLXXX.

ENTRÉE DE L'ARMÉE FRANÇAISE A BENE. — 24 AVRIL 1796.

<div style="text-align:right">Aquarelle par Bagetti.</div>

Le 23 avril, le lendemain de la bataille de Mondovi, le général Colli proposa une suspension d'hostilités. Il faisait espérer la paix, mais le général Bonaparte, « fidèle à son plan, savait que, pour en assurer l'exécution et en obtenir tous les résultats possibles, il ne fallait pas laisser aux alliés le temps de se reconnaître, et qu'à aucun prix il ne devait ralentir la rapidité de ses opérations. Il répondit que les négociations n'éprouveraient aucun obstacle à Paris, où l'on souhaitait la paix

[1] *Histoire des guerres de la révolution*, par Jomini, t. VIII, p. 95.

aussi vivement qu'à Turin; mais que, ne pouvant perdre le fruit de ses victoires, il ne suspendrait sa marche que dans le cas où l'on mettrait à sa disposition deux des trois forteresses de Coni, Tortone ou Alexandrie.

« Le 24 la cavalerie du général Beaumont, suivie de la division Masséna, occupa la ville de Bene[1]. »

DCLXXXI.

ENTRÉE DE L'ARMÉE FRANÇAISE A CHERASCO. — 25 AVRIL 1796.

Aquarelle par BAGETTI.

« Le 25 Serrurier marcha à Fossano, où se trouvait le général Colli; les deux corps, séparés par la Stura, se canonnèrent pendant quelques heures. La division Masséna se dirigea sur Cherasco, ville revêtue d'une bonne enceinte palissadée et garnie de vingt-huit pièces de canon, que l'ennemi abandonna pendant la nuit. L'acquisition de cette petite place, importante à cause de sa position au confluent de la Stura et du Tanaro, procura un poste à l'abri d'un coup de main, très-propre à établir les dépôts de première ligne[2]. »

[1] *Histoire des guerres de la révolution*, par Jomini, t. VIII, p. 98.
[2] *Ibid.* p. 99.

DCLXXXII.

BOMBARDEMENT ET PRISE DE FOSSANO. — 26 AVRIL 1796.

Aquarelle par BAGETTI.

« Colli s'étant retiré sur Carignan, la division Serrurier passa la Stura et entra à Fossano; celle du général Augereau s'empara d'Alba [1]. »

DCLXXXIII.

ENTRÉE DE L'ARMÉE FRANÇAISE A ALBA POMPÉIA. — 26 AVRIL 1796.

Aquarelle par BAGETTI.

Le 26 le général en chef se porta en avant de la ville d'Alba, après en avoir pris possession.

DCLXXXIV.

PRISE DE CONI. — NUIT DU 28 AU 29 AVRIL 1796.

ALAUX et LAFAYE. — 1835.

DCLXXXV.

PRISE DE CONI. — 29 AVRIL 1796.

ENTRÉE DE L'ARMÉE FRANÇAISE PAR LA PORTE DE NICE.

Aquarelle par BAGETTI.

Enfin, le général Colli fit connaître, le 27, que la cour de Turin avait accédé aux conditions proposées : le

[1] *Histoire des guerres de la révolution*, par Jomini, t. VIII, p. 99.

lendemain, 28 avril, l'armistice fut conclu avec le roi de Sardaigne. « Les clauses portaient en substance que ce prince ferait remettre sur-le-champ les forteresses de Coni et d'Alexandrie; que ses troupes évacueraient le fort de Ceva et remettraient Tortone aussitôt que cela serait possible; et aussitôt le général Despinois prit possession de Coni [1]. »

DCLXXXVI.
PRISE DE LA CITADELLE DE TORTONE. — 3 MAI 1796.
PASSAGE DE LA SCRIVIA ET ENTRÉE DE L'ARMÉE FRANÇAISE.

Aquarelle par BAGETTI.

« Quelques jours après l'occupation de Coni le général Miollis entra dans le fort de Ceva, et Meynier dans le fort Saint-Victor de Tortone [2]. »

DCLXXXVII.
ENTRÉE DE L'ARMÉE FRANÇAISE A ALEXANDRIE (PIÉMONT). — 5 MAI 1796.

Aquarelle par BAGETTI.

Les hostilités cessant avec la cour de Sardaigne, l'armée d'Italie ne comptait plus d'ennemis que les Autrichiens. Après avoir pris possession des places fortes qui lui étaient cédées et s'être assuré de toutes

[1] *Histoire des guerres de la révolution*, par Jomini, t. VIII, p. 101.
[2] *Ibid.* p. 102.

ses communications avec la France, le général Bonaparte se mit en mesure de repousser au delà de l'Adige les troupes du général Beaulieu.

« L'armée française se porta sur Alexandrie ; le général Masséna y arriva assez à temps (le 5 mai) pour s'emparer des magasins considérables amassés par les Autrichiens [1]. »

DCLXXXVIII.

ENTRÉE DE L'ARMÉE FRANÇAISE A PLAISANCE. — 7 MAI 1796.

Aquarelle par Bagetti.

« Le 6 mai le général Bonaparte se porta par une marche forcée à Castel-San-Giovanni, avec trois mille grenadiers et quinze cents chevaux. Des officiers d'état-major côtoyèrent, avec un parti de cavalerie, toute la rive gauche du Pô, pour enlever les embarcations jusqu'à Plaisance; ils prirent plusieurs bateaux chargés de cinq cents malades et de la pharmacie de l'armée. Le 7 mai le corps des grenadiers, conduit par le général Lannes, arriva vis-à-vis de Plaisance, et se précipita de suite dans les embarcations. Deux escadrons autrichiens étaient en bataille sur la rive opposée; le général Lannes débarqua avec audace et fit bientôt replier cette cavalerie. Les troupes françaises se formèrent avec la rapidité de l'éclair [2]. »

[1] *Histoire des guerres de la révolution*, par Jomini, t. VIII, p. 114.
[2] *Ibid.* p. 116.

DCLXXXIX.

PASSAGE DU PO SOUS PLAISANCE. — 7 MAI 1796.

Boguet. — 1799.

DCXC.

PASSAGE DU PO SOUS PLAISANCE. — 7 MAI 1796.

Aquarelle par Bagetti.

« Aussitôt après le mouvement sur San-Giovanni, et Plaisance démasqué, toutes les divisions, disposées en échelons, s'ébranlèrent et forcèrent de marche pour arriver ; elles commencèrent à passer dans la journée : celles des généraux Laharpe et Masséna vers Plaisance, celle d'Augereau à Verato [1]. »

Le 7 mai le général Bonaparte arriva devant Plaisance ; il se rendit au bord de la rivière, où il demeura jusqu'à ce que le passage fût effectué, et l'avant-garde sur la rive gauche. Beaulieu était alors à Pavie, où il faisait fortifier la ville. Instruit du mouvement de l'armée française, il donna ordre au général Liptay de se porter à sa rencontre.

[1] *Histoire des guerres de la révolution*, par Jomini, t. VIII, p. 116.

DCXCI.

COMBAT DE FOMBIO. — 8 MAI 1796.

Aquarelle par BAGETTI.

« Le 8 mai le général Liptay se trouvait à Fombio avec trois mille hommes d'infanterie et deux mille chevaux. Il avait pris une position assez avantageuse, dont il importait de le déloger avant que Beaulieu pût le rejoindre. Bonaparte donna ses ordres à cet effet. Le général Dallemagne, avec les grenadiers, attaqua par la droite; l'adjudant général Lanusse marcha au centre, sur la chaussée; le général Lannes à la gauche.

« Après une résistance assez vive, le corps de Liptay fut chassé de Fombio, puis de Codogno; et, soit qu'il y fût forcé, soit que ses instructions lui en donnassent l'ordre, il se rejeta sur Pizzighettone, où il passa l'Adda. La perte des Autrichiens dans cette rencontre se monta à cinq ou six cents hommes [1]. »

DCXCII.

SURPRISE DU BOURG DE CODOGNO. — 8 MAI 1796.

MORT DU GÉNÉRAL LAHARPE.

Aquarelle par BAGETTI.

La division Laharpe, dirigée sur Codogno pour éclairer l'armée, s'était emparée de ce bourg. Informé à

[1] *Histoire des guerres de la révolution*, par Jomini, t. VIII, p. 117.

Casal de ce mouvement des Français, Beaulieu marcha aussitôt pour les surprendre. La colonne autrichienne donna sur les avant-postes de la division Laharpe, et les surprit complétement. Laharpe rassembla ses troupes, se rendit à ses avant-postes, chargea sur les Autrichiens qu'il repoussa, mais par malheur il tomba dans cette charge frappé à mort d'un coup de feu [1].

DCXCIII.

PRISE DE CASAL. — 9 MAI 1796.

Aquarelle par BAGETTI.

« Cependant l'alarme était donnée, et les troupes sous les armes. Le général Berthier se rendit à Codogno et marcha sur-le-champ, à la tête de la division Laharpe, sur Casal, où il entra sans résistance [2]. »

DCXCIV.

COMBAT EN AVANT DE LODI. — 10 MAI 1796.

Aquarelle par BAGETTI.

Beaulieu avait espéré que le Pô lui servirait de barrière contre l'armée française, et déjà ce fleuve était passé. Il se dirigea alors sur Lodi pour disputer le passage de l'Adda. Bonaparte se hâta de l'y chercher, avant

[1] *Histoire des guerres de la révolution*, par Jomini, t. VIII, p. 119.
[2] *Ibid.*

que deux divisions, attendues par le général autrichien, fussent venues le rejoindre.

« Le général en chef partit de Plaisance dans la soirée du 9 mai, après avoir signé l'armistice avec le duc; il arriva le 10 à trois heures du matin à Casal, et en repartit de suite pour se porter à l'avant-garde, qui se mettait à la poursuite de Beaulieu sur Lodi... Arrivant à la tête des grenadiers de Dallemagne, ses éclaireurs engagèrent une fusillade à l'approche de la ville avec les derniers pelotons de Wukassowitch. Après que la colonne eut défilé, le détachement chargé de garder la ville, étonné de l'audace des grenadiers républicains, qui se précipitaient jusqu'au pied des murailles et menaçaient de les escalader, prit le parti de repasser l'Adda sous la protection d'une artillerie nombreuse, placée sur la rive gauche [1]. »

DCXCV.

BATAILLE DE LODI. — 10 MAI 1796.

<div style="text-align:right">ALAUX et LAFAYE. — 1835.</div>

DCXCVI.

BATAILLE DE LODI. — 10 MAI 1796.

PASSAGE DE L'ADDA.

<div style="text-align:right">Aquarelle par BAGETTI.</div>

Le général Bonaparte, ayant repoussé à Lodi (le 10 mai) l'arrière-garde des troupes autrichiennes, « se rendit sur-le-champ à l'entrée du pont, afin d'empêcher

[1] *Histoire des guerres de la révolution*, par Jomini, t. VIII, p. 122-124.

les travailleurs autrichiens de le rompre : il fit placer lui-même, au milieu d'une grêle de mitraille, les deux pièces légères attachées à l'avant-garde de la division Masséna. Cependant pour assurer le succès de la journée il n'y avait pas une minute à perdre. Bonaparte ordonna au général Masséna de former tous les bataillons de grenadiers en colonne serrée, et de les faire suivre par sa division; celle du général Augereau, qui avait passé la nuit à Casal-Pusterlengo, reçut l'ordre d'accélérer sa marche pour venir prendre part au combat et soutenir les efforts de la première. Cette redoutable masse de grenadiers, ayant le deuxième bataillon de carabiniers en tête, s'élança au débouché du pont : la mitraille, que vingt pièces vomissaient dans ses rangs, y causa un moment d'incertitude, et le rétrécissement du défilé pouvant changer cette incertitude en désordre, les généraux se mirent à la tête des troupes et les enlevèrent avec enthousiasme. Parvenus au milieu du lit de la rivière, les soldats français aperçoivent que le côté opposé, loin d'offrir autant de profondeur que l'autre, pouvait presque se passer à pied sec; aussitôt une nuée de tirailleurs se glisse en bas du pont, et avec autant d'intelligence que de courage se jette sur l'ennemi pour faciliter la marche de la colonne. Ainsi favorisée, celle-ci redouble d'ardeur et de confiance, se précipite au pas de charge sur le pont, le franchit à la course, aborde et culbute dans un instant la première ligne de Sebottendorf, enlève ses pièces et disperse ses bataillons[1]. »

[1] *Histoire des guerres de la révolution*, par Jomini, t. VIII, p. 125.

DCXCVII.

PRISE DE CREMA. — 11 MAI 1796.

<div align="right">Aquarelle par Bagetti.</div>

DCXCVIII.

PRISE DE PIZZIGHETTONE. — 12 MAI 1796.

<div align="right">Aquarelle par Bagetti.</div>

DCXCIX.

PRISE DE CRÉMONE. — 12 MAI 1796.

<div align="right">Alaux et Oscar Gué. — 1835.</div>

DCC.

PRISE DE CREMONE. — 12 MAI 1796.

<div align="right">Aquarelle par Bagetti.</div>

« Après l'affaire de Lodi, Beaulieu se retira derrière le Mincio. La division Augereau et la cavalerie marchèrent à sa poursuite sur Créma, où elles entrèrent le 11 mai.

« Celle de Serrurier reçut ordre de se rabattre sur Pizzighettone, pour l'attaquer par la rive droite de l'Adda, tandis que Masséna s'y porterait sur la rive gauche. L'apparition du général Masséna, le 12 mai, du côté de Regone, décida le commandant de Pizzighettone à se rendre.

« La ville de Crémone ouvrit en même temps (le 12 mai) ses portes à l'avant-garde de cavalerie du gé-

néral Beaumont. La division Serrurier vint ensuite y prendre position ¹. »

DCCI.
ENTRÉE DE L'ARMÉE FRANÇAISE A PAVIE PAR LA PORTE DE LODI. — 13 MAI 1796.

Aquarelle par BAGETTI.

De Pizzighettone le général Augereau se rendit à Pavie, dont il prit possession le 13 mai.

DCCII.
ENTRÉE DE L'ARMÉE FRANÇAISE A MILAN. — 15 MAI 1796.

ALAUX et LAFAYE. — 1835.

DCCIII.
ENTRÉE DE L'ARMÉE FRANÇAISE A MILAN. — 15 MAI 1796.

Aquarelle par BAGETTI.

« Le 13 mai le général Masséna se porta de Lodi sur Milan. La division Augereau y marcha de Pavie. Bonaparte fit son entrée solennelle le 15 : le comte de Melzi vint à sa rencontre à Melezuollo. Arrivé à la porte Romaine, il y trouva la garde urbaine et presque toute la population de cette grande cité. Les compagnies de milices baissèrent les armes, les citoyens reçurent le général en chef avec des acclamations universelles ; la noblesse alla au-devant de lui : il se rendit au palais de l'archevêque, escorté par la garde milanaise. »

¹ *Histoire des guerres de la révolution*. par Jomini, t. VIII, p. 128.

DU PALAIS DE VERSAILLES. 35

La citadelle de Milan avait une garnison autrichienne. Bonaparte la fit investir et ordonna d'en presser le siége. « Le général Despinois fut chargé de cette tâche et du commandement de la capitale. On convint avec les Autrichiens qu'ils ne tireraient point sur la ville, mais seulement sur les troupes employées à l'attaque[1]. »

DCCIV.

PRISE DE SONCINO. — 24 MAI 1796.

<div style="text-align:right">Aquarelle par BAGETTI.</div>

L'avant-garde de l'armée se mit en marche pour effectuer le passage de l'Oglio. Le général Kilmaine, qui la commandait, arriva le 24 à Soncino, dont il s'empara.

DCCV.

PRISE DE BINASCO. — 25 MAI 1796.

<div style="text-align:right">Aquarelle par BAGETTI.</div>

Le 25 mai le général en chef de l'armée d'Italie quitta Milan pour se rendre à Brescia par Lodi : arrivé dans cette dernière ville, il apprend du général Despinois que trois heures après son départ on avait sonné le tocsin dans toute la Lombardie.

« A peine Bonaparte fut-il instruit de ce mouvement, qu'il retourna sur ses pas avec trois cents chevaux et

[1] *Histoire des guerres de la révolution*, par Jomini, t. VIII, p. 129.

un bataillon de grenadiers... Une colonne mobile, aux ordres du général Lannes, se porta sur Binasco, où sept à huit cents paysans armés étaient rassemblés ; il les mit en fuite, en tua une centaine et brûla le village [1]. »

DCCVI.

PAVIE ENLEVÉE D'ASSAUT. — 26 MAI 1796.

Aquarelle par Bagetti.

C'était Pavie qui avait été le principal théâtre de l'insurrection : cinq à six mille paysans avaient été introduits dans la ville, et la garnison contrainte à se retirer dans le château.

« Le général en chef, voulant empêcher le désastre qui résulterait de la résistance de cette ville, envoya l'archevêque de Milan porter au peuple soulevé une proclamation pour le faire rentrer dans l'ordre. La démarche du prélat resta sans effet. Bonaparte se porta alors, le 26 mai, sur les lieux. La ville était garnie de beaucoup de monde et semblait en état de se défendre ; le château avait été forcé de capituler faute de vivres et de munitions. Quelques coups de canon furent tirés et la ville sommée ; mais l'aveuglement des insurgés étant à son comble, le général Dommartin fit placer de suite le sixième bataillon de grenadiers en colonne serrée, la hache à la main, avec deux pièces de canon en tête : les portes furent enfoncées, la foule se dispersa et se sauva

[1] *Histoire des guerres de la révolution*, par Jomini, t. VIII, p. 135-137.

dans les maisons et sur les toits, essayant inutilement d'empêcher les troupes françaises de pénétrer dans les rues, en les accablant de pierres. Bonaparte voulait faire mettre le feu à la ville, lorsque la garnison du château revint saine et sauve, et lui épargna un acte aussi terrible [1]. »

DCCVII.

BATAILLE D'ALTENKIRCHEN. — 4 JUIN 1796.

Hipp. Bellangé. — 1839.

L'armistice arrêté, par la convention de 1796, entre les armées françaises et autrichiennes sur les bords du Rhin, avait suspendu quelque temps les hostilités. Mais le rappel du comte de Clerfayt semblait prouver que cette convention n'avait pas obtenu l'assentiment du cabinet de Vienne. Cependant les opérations de la guerre n'avaient pas encore repris leur cours, lorsque le général Wurmser reçut l'ordre de se rendre en Italie avec un corps d'élite de vingt-cinq mille hommes. En même temps l'armée impériale opposée aux Français en Allemagne passait sous les ordres de l'archiduc Charles, à qui l'on avait adjoint le général Latour et le duc de Wurtemberg.

Du côté des Français, Jourdan était toujours à la tête de l'armée de Sambre-et-Meuse, et le général Moreau avait succédé à Pichegru dans le commandement de celle du Rhin.

[1] *Histoire des guerres de la révolution*, par Jomini, t. VIII, p. 138.

Lorsque le moment d'agir fut enfin marqué par la dénonciation que les Autrichiens firent de l'armistice, le général Jourdan se mit en devoir de prendre l'initiative. A cet effet il ordonna à Kléber d'attaquer le corps du duc de Wurtemberg, et de le pousser avec toute la vigueur possible sur la Lahn.

Kléber manœuvra quelques jours en vue des troupes autrichiennes, et eut avec elles quelques engagements. Le 4 juin il était devant le corps principal du duc de Wurtemberg, qui occupait les positions avantageuses de Kroppach et d'Altenkirchen.

« Un combat assez vif, mais inégal, s'engagea ; la cavalerie du général Lefebvre, conduite par l'intrépide Richepance, traversant le ravin devant Altenkirchen, culbuta quelques escadrons autrichiens sur les bataillons de Jordis; cette infanterie, déjà menacée à gauche, voulut se retirer; mais la tête de la colonne fut bientôt gagnée de vitesse, chargée et forcée à mettre bas les armes. Le général Soult s'était avancé en même temps sur Kroppach, comme il en avait l'ordre; bien qu'il n'eut aucun engagement sérieux, son mouvement contint la réserve que le duc de Wurtemberg avait établie sur ce point, et qui, se trouvant menacée elle-même, ne put prendre aucune part au combat. Les Autrichiens rassemblèrent alors leurs troupes vers Hochstebach et se retirèrent dans la nuit jusqu'à Freilingen, en abandonnant quinze cents prisonniers, douze pièces de canon et quatre drapeaux [1]. »

[1] *Histoire des guerres de la révolution*, par Jomini, t. VIII, p. 178-182.

DCCVIII.

PASSAGE DU RHIN A KEHL. — 24 JUIN 1796.

<div style="text-align:right">Toussaint Charlet.</div>

Le général Moreau avait pour instructions de passer le Rhin et de porter la guerre en Allemagne, aussitôt après la reprise des hostilités. Il avait profité de l'armistice pour se préparer à cette importante opération, et s'était décidé à traverser le Rhin à Strasbourg. Cette grande place lui offrait un point de départ excellent, et le fort de Kehl, qu'il trouvait en face de lui, était facile à surprendre. Aussitôt donc que finit la suspension d'armes, il alla faire contre le camp retranché de Manheim une fausse attaque qui lui réussit à merveille, et resserra l'ennemi dans ses lignes; puis une partie de l'armée française fut dirigée sur Strasbourg, pendant que d'autres troupes s'y rendaient d'Huningue. De faux bruits trompèrent les Autrichiens sur leur destination. Il était résolu que le passage s'effectuerait sur deux points : dix mille hommes devaient le tenter à Gambsheim, au-dessous de Strasbourg, et quinze mille à Kehl. L'armée de Sambre-et-Meuse, à l'extrême gauche de celle du Rhin, ayant la première attaqué l'ennemi le 31 mai, le général Moreau, qui devait lier toutes ses opérations avec celles de Jourdan, se prépara à effectuer le passage : le mouvement de retraite que Jourdan avait été dans la nécessité d'ordonner lui en faisait une loi.

« Le 23 juin, après midi, les portes de Strasbourg furent tout à coup fermées, et l'on s'occupa en toute diligence des derniers préparatifs de l'entreprise, différés jusqu'alors pour mieux en garder le secret.

« Trois fausses attaques exécutées à Misesnheim, à la redoute d'Isaac et à Beclair, furent destinées à diviser l'attention et la résistance de l'ennemi.

« Le 23, à l'entrée de la nuit, les corps destinés au passage se trouvèrent rassemblés sur deux points principaux : seize mille hommes au polygone et sur les glacis de la ville de Strasbourg, sous les ordres de Ferino, et douze mille près de Gambsheim, sous ceux du général Beaupuy. Le tout était commandé par Desaix.

« A minuit les embarcations étaient descendues de l'Ill dans le bras Mabile, qu'elles remontèrent; les troupes s'y jetèrent avec vivacité, en observant néanmoins le plus profond silence : le nombre des combattants sur ce premier transport était de deux mille cinq cents hommes.

« A une heure et demie le général donna le signal du départ : le canon des fausses attaques se faisait déjà entendre et aurait dû donner l'éveil à l'ennemi; cependant ce trajet s'exécuta très-heureusement. Les troupes débarquèrent sans tirer un coup de fusil; les postes ennemis n'eurent que le temps de faire une première décharge et de s'enfuir.

« L'adjudant général Decaen emporta la batterie d'Erlenrhin malgré quelques coups de canon. »

Moreau, dès qu'il eut réuni sur la rive droite des

forces suffisantes pour commencer l'attaque, lança aussitôt ses bataillons contre Kehl. On aborda à la baïonnette les deux redoutes autrichiennes, et elles furent promptement enlevées. L'artillerie trouvée dans le fort fut aussitôt tournée contre le général Stein, qui arrivait de son camp de Wilstett pour repousser les Français, et qui fut repoussé lui-même.

« Le pont de bateaux, commencé le 24 à six heures du soir, fut achevé le 25 juin au matin. Les communications étant alors assurées, on fit défiler sur la rive droite les troupes à cheval, l'artillerie légère des deux divisions et le reste de l'infanterie du général Beaupuy[1]. »

DCCIX.

COMBAT DE LIMBOURG. — 7 JUILLET 1796.

Cogniet.

Jourdan, attaqué à Wetzlar par l'archiduc Charles, avait été forcé de rentrer dans son camp retranché de Dusseldorf. Là il attendait pour reprendre l'offensive que Moreau eût passé le Rhin. Dès qu'il en eut reçu la nouvelle, il surprit les Autrichiens, qu'il repoussa à Bendorf le 3 juillet, et les força de se retirer derrière la Lahn, où ils prirent position.

Le général Bernadotte, à l'avant-garde, avait été dirigé le 7 juillet sur Limbourg, par les deux rives de l'Elz; il était chargé d'en couvrir le débouché et de faire

[1] *Histoire des guerres de la révolution*, par Jomini, t. VIII, p. 205-211.

observer celui de Dietz. «En arrivant sur les hauteurs d'Offheim, ce général se trouva en présence d'un gros corps de la réserve de Werneck, qui avait quitté sa position en arrière de Limbourg et traversé cette ville pour venir inquiéter la queue de la division Championnet, qui achevait à peine le mouvement ordonné pour la veille. Il s'engagea de suite un combat assez vif, à la suite duquel les Français prirent possession de toute la partie de la ville de Limbourg située sur la rive droite de la Lahn. Les grenadiers de Bernadotte se battirent avec un grand courage et repoussèrent plusieurs fois le régiment de Royal-Allemand qui tenta de charger[1].»

DCCX.

COMBAT DE SALO. — 31 JUILLET 1796.

Hipp. Lecomte. — 1836.

DCCXI.

COMBAT DE SALO. — 31 JUILLET 1796.

Aquarelle par Bagetti.

La citadelle de Milan venait de se rendre; et, sauf la ville de Mantoue, la Lombardie entière était occupée par les armes françaises. Mais, à force de vaincre, Bonaparte avait vu son armée s'affaiblir, et neuf mille hommes de renfort qu'il venait de recevoir la portaient à peine à quarante mille combattants, tandis que le

[1] *Histoire des guerres de la révolution*, par Jomini, t. VIII, p. 271.

feld-maréchal Wurmser, qui avait remplacé Beaulieu dans le commandement, descendait avec soixante et dix mille hommes des montagnes du Tyrol. La ligne de l'Adige allait donc devenir le théâtre de la guerre.

Bonaparte avait placé à Salo, où aboutissait une des routes du Tyrol, le général Sauret avec trois mille hommes. Quasdanowitch, après avoir tourné le lac de Garda, arrive à Salo avec la droite de l'armée autrichienne qu'il commandait, surprend le général Sauret, et le repousse du poste qu'il occupe. Le général Guyeux y reste seul avec quelques centaines d'hommes, et s'enferme dans un vieux bâtiment, d'où il refuse de sortir, quoiqu'il n'ait ni pain, ni eau, et à peine quelques munitions.

Bonaparte, dans son quartier général de Castelnuovo, reçut cette nouvelle en même temps que celle de la marche des Autrichiens sur Brescia, qui lui fermait la route de Milan. Sa situation était alarmante : les deux rives du lac de Garda étaient occupées par l'ennemi, dont les divisions en se réunissant allaient l'envelopper. Se porter sur la pointe du lac pour empêcher la jonction des Autrichiens, rappeler Serrurier du siége de Mantoue, au moment où cette ville allait tomber entre ses mains, ramener toutes les troupes du bas Adige et du bas Mincio, et avec leur masse rassemblée faire un grand effort sur Quasdanowitch, l'écraser, et de là se reporter sur le gros de l'armée de Wurmser, tel fut le plan que Bonaparte conçut, et qu'il exécuta avec autant de rapidité que de bonheur.

« La brigade Dallemagne fut dirigée sur Lonato, le général en chef se rendit sur les hauteurs en arrière de Dezenzano, fit remarcher Sauret sur Salo pour dégager le général Guyeux, compromis dans le mauvais poste où ce général l'avait laissé ; cependant il s'y était battu quarante-huit heures contre toute une division ennemie, qui cinq fois lui avait livré l'assaut, et cinq fois avait été repoussée. Sauret arriva au moment même où l'ennemi tentait un dernier effort : il tomba sur ses flancs, le défit entièrement, lui prit des drapeaux, des canons et des prisonniers [1]. »

DCCXII.

VUE DU LAC DE GARDA. — AOUT 1796.
LES CHALOUPES ENNEMIES FONT FEU SUR LES VOITURES DE MADAME BONAPARTE.

Hipp. Lecomte. — 1808.

Joséphine de la Pagerie, femme du général en chef, allait à Dezenzano, lorsque sa voiture fut arrêtée par des officiers de l'armée française, qui l'avertirent que l'ennemi était sur la route, et lui offrirent des chevaux pour retourner plus promptement à Peschiera. Pendant ce temps des chaloupes canonnières, en croisière sur le lac de Garda, firent feu sur sa voiture.

[1] *Mémoires de Napoléon écrits à Sainte-Hélène*, par le général Montholon, t. III, p. 279.

DCCXIII.

BATAILLE DE LONATO. — 3 AOUT 1796.

<div style="text-align:right">Alaux et Hipp. Lecomte. — 1835.</div>

DCCXIV.

BATAILLE DE LONATO. — 3 AOUT 1796.

<div style="text-align:right">Aquarelle par Bagetti.</div>

Pendant que le maréchal Wurmser se dirigeait sur Mantoue pour en faire lever le siége, Bonaparte allait chercher Quasdanowitch à Lonato :

« Le 3 eut lieu la bataille de Lonato; elle fut donnée par les deux divisions de Wurmser, qui passèrent le Mincio sur le pont de Borghetto, celle de Liptay en était, et par la division de Bayalitsch qu'il avait laissée devant Peschiera, ce qui, avec la cavalerie, formait un corps de trente mille hommes; les Français en avaient vingt à vingt-trois mille. Le succès ne fut pas douteux. Wurmser, avec deux divisions d'infanterie et la cavalerie qu'il avait conduite à Mantoue, non plus que Quasdanowitch, qui était déjà en retraite, ne purent s'y trouver. »

D'abord l'avant-garde de la division Masséna, qui occupait Lonato, fut repoussée; mais le général en chef, qui était à Ponte-di-San-Marco, accourut se placer à la tête des troupes : l'ennemi fut attaqué par le centre,

Lonato repris au pas de charge, et la ligne autrichienne coupée. « Une partie se replia sur le Mincio, l'autre se jeta sur Salo; mais, prise en front par le général Sauret qu'elle rencontra, et en queue par le général Saint-Hilaire, tournée de tous côtés, elle fut obligée de mettre bas les armes[1]. »

DCCXV.

COMBAT DE CASTIGLIONE. — 3 AOUT 1796.

PRISE DU BOURG ET DU CHÂTEAU DE CASTIGLIONE.

Aquarelle par BAGETTI.

« Tandis que le général en chef rétablissait le combat à l'avant-garde de Masséna, Augereau avait attaqué celle de Wurmser, conformément à ses instructions. Après avoir replié les avant-postes de l'ennemi, on rencontra la division du général Liptay dans une assez bonne position, à droite et à gauche de Castiglione.

« Après un combat très-vif, les Autrichiens furent repoussés; mais, voyant le petit nombre des troupes qui les suivaient, ils se reformèrent bientôt. Une nouvelle charge les força une seconde fois à la retraite et les jeta sous le feu de la cinquante-unième... La surprise qu'elle leur causa augmenta leur désordre et leur perte[2]. »

[1] Montholon, t. III, p. 282-283.
[2] *Histoire des guerres de la révolution*, par Jomini, t. VIII, p. 323-325.

DCCXVI.

COMBAT DE CASTIGLIONE. — 3 AOUT 1796.

PRISE DES HAUTEURS DE FONTANA PRÈS CASTIGLIONE.

Aquarelle par BAGETTI.

« Le général Augereau attaqua ensuite le pont de Castiglione avec une partie de sa réserve, soutenue d'un bataillon de la quatrième demi-brigade, que Bonaparte avait détaché de Lonato. Kilmaine accélérait son mouvement pour prendre part au combat. D'un autre côté, la tête de colonne de Wurmser commençait à arriver par Guirdizzo.

« Le combat fut vif; l'avant-garde des Autrichiens fit une très-belle défense, car elle était inférieure en nombre : il est vrai qu'elle se sentait soutenue par la prochaine arrivée de l'armée de Wurmser, et que les Français au contraire croyaient avoir à combattre le gros de cette armée. La perte que ces derniers essuyèrent prouva également leurs efforts et la vigoureuse résistance des impériaux.

« Ces deux combats de Lonato et de Castiglione assurèrent le succès de toute l'opération, et les suites en furent des plus importantes : les Autrichiens y perdirent trois mille hommes tués, blessés ou prisonniers, indépendamment de vingt pièces de canon [1]. »

[1] *Histoire des guerres de la révolution*, par Jomini, t. VIII, p. 323-325.

DCCXVII.

PRISE DE GAVARDO. — 4 AOUT 1796.

Aquarelle par BAGETTI.

Le général Quasdanowitch s'était retiré sur les hauteurs de Gavardo, où le général en chef le fit poursuivre sans relâche.

« Saint-Hilaire fut renvoyé avec quelques renforts de la division Masséna au général Guyeux, à Salo, pour tenter le 4 un effort mieux combiné par la montagne sur Gavardo, tandis que le centre ferait des démonstrations sur les hauteurs de Bedizzole, en vue de le seconder.

« A la suite d'un combat assez vif, les Français occupèrent Gavardo. Le général autrichien, se voyant menacé en même temps par Saint-Ozetto et par Salo, ses troupes étant d'ailleurs exténuées par des fatigues et des marches excessives dans un pays difficile et dépourvu de ressources, se décida à remonter le val Sabia par Volarno, afin de se retirer sur Riva, laissant le prince de Reuss en arrière-garde sur le lac d'Idro, vers Rocca-d'Anfo et Lodrone [1]. »

[1] *Histoire des guerres de la révolution*, par Jomini, t. VIII, p. 325-326.

DCCXVIII.

BATAILLE DE CASTIGLIONE. — 5 AOUT 1796.

Victor Adam. — 1836.

DCCXIX.

BATAILLE DE CASTIGLIONE. — 5 AOUT 1796.

Aquarelle par Bagetti.

Ayant ainsi rejeté Quasdanowitch dans les montagnes de Salo, et certain que désormais le corps de bataille de l'armée autrichienne était incapable d'entreprendre un mouvement offensif sur le Pô, Bonaparte avait arrêté une attaque générale contre le général Wurmser. Le 5 août, avant le jour, l'armée française, forte de vingt mille hommes, occupait les hauteurs de Castiglione.

Voici, d'après Jomini[1], quel fut l'ordre de bataille des deux armées :

« La division Augereau se forma sur deux lignes en avant de Castiglione. La réserve, aux ordres du général Kilmaine, était placée en échelons à sa droite. La division Masséna tint la gauche, partie déployée, partie en colonnes. D'un autre côté on enjoignit à Despinois d'envoyer quelques bataillons de Brescia.

« L'armée impériale se forma en bataille sur deux lignes, la gauche au mamelon de Medolano, la droite au delà de Salferino. Elle n'était plus que de vingt-cinq

[1] *Histoire des guerres de la révolution*, t. VIII, p. 328.

mille hommes environ, non compris la division qui bloquait Peschiera, la colonne de Quasnadowitch et quelques troupes détachées vers Mantoue et sur les bords du Pô. »

« La division Serrurier, dit Napoléon dans ses Mémoires [1], forte de cinq mille hommes, avait reçu ordre de partir de Marcaria, de marcher toute la nuit, et de tomber au jour sur les derrières de la gauche de Wurmser: son feu devait être le signal de la bataille. On attendait un grand succès moral de cette attaque inopinée, et, pour la rendre plus sensible, l'armée française feignit de reculer; mais aussitôt qu'elle entendit les premiers coups de canon du corps de Serrurier, qui, étant malade, était remplacé par le général Fiorella, elle marcha vivement à l'ennemi, et tomba sur des troupes déjà ébranlées dans leur confiance, et n'ayant plus leur première ardeur. Le mamelon de Medole, au milieu de la plaine, était l'appui de la gauche ennemie; l'adjudant général Verdier fut chargé de l'attaquer. L'aide de camp Marmont y dirigea plusieurs batteries d'artillerie : le poste fut enlevé. Masséna attaqua la droite, Augereau le centre; Fiorella prit la gauche à revers; la cavalerie légère surprit le quartier général, et faillit de prendre Wurmser. Partout l'ennemi se mit en pleine retraite. »

« L'ennemi repassa le Mincio et coupa ses ponts, vivement harcelé par la cavalerie de Beaumont et par les troupes de la division Serrurier. Il perdit vingt pièces

[1] Tome III, p. 287.

de canon et environ mille prisonniers, outre deux mille hommes tués et blessés[1]. »

DCCXX.

PRISE DE GALIANO SUR L'ADIGE. — 4 SEPTEMBRE 1796.

Aquarelle.

DCCXXI.

PRISE DU CHATEAU DE LA PIETRA. — 4 SEPTEMBRE 1796.

Mauzaisse. — 1836.

DCCXXII.

PRISE DU CHATEAU DE LA PIETRA. — 4 SEPTEMBRE 1796.

Aquarelle par Bagetti.

L'armée d'Italie avait enfin reçu, dans les derniers jours du mois d'août 1796, quelques renforts venus, soit de l'armée des Alpes, soit de l'intérieur, et ses cadres étaient au complet. « Serrurier avait remplacé Vaubois à Livourne; celui-ci prit le commandement des onze mille combattants de l'aile gauche, cantonnés sur la rive occidentale du lac de Garda. La division Masséna, portée à treize mille hommes, s'établit au centre, et Augereau forma la droite avec neuf mille. Sahuguet commanda les dix mille hommes laissés devant Mantoue : on donna à Kilmaine deux bataillons et sa faible division de cavalerie pour éclairer le bas Adige et défendre Vérone. Sauret, avec les dépôts de l'armée, réunis

[1] *Histoire des guerres de la révolution,* par Jomini, t. VIII, p. 331.

à deux ou trois bataillons attendus incessamment des Alpes, devait maintenir la police à Brescia et sur les derrières[1]. »

Pendant ce temps l'armée de Sambre-et-Meuse et celle de Rhin-et-Moselle s'avançaient rapidement au cœur de l'Allemagne. Bonaparte conçut la pensée que Wurmser, du Tyrol où il s'était retiré pour recruter son armée affaiblie, pouvait se porter sur les derrières des troupes françaises en Allemagne, et surprendre Moreau, à l'instant où il venait de passer le Danube. Pour rendre l'exécution de ce projet impossible, il forma le hardi dessein de passer la Brenta, et d'aller chercher le feld-maréchal autrichien dans ses montagnes. Ce serait lui qui de la sorte pourrait lier ses opérations avec celles de Moreau, et achever la destruction des armées impériales.

Les divisions de l'armée d'Italie se mirent donc en marche pour se porter dans le Tyrol. La colonne de Masséna, ayant repoussé les avant-postes autrichiens à Alla, s'empara de Serravalle le 17 août au soir, et de San-Marco le 18, pendant que Rampon et Victor se rendaient maîtres de Roveredo, que le général autrichien Quasdanowitch abandonnait pour s'établir dans la position de Coliano, et opérer sa jonction avec le général Wukassowitch.

« Arrivées à Roveredo, les divisions Masséna et Augereau prirent position. Dans ce moment le général en chef s'aperçut que l'ennemi établissait un point de dé-

[1] *Histoire des guerres de la révolution*, par Jomini, t. IX, p. 102.

fense à la position du château de la Pietra ou Coliano, appuyant sa gauche à une montagne inaccessible, et sa droite à l'Adige, par une forte muraille crénelée, et où il établit plusieurs pièces d'artillerie.

« La division Masséna, qui était en avant de Roveredo, était excédée de fatigue; mais un mot du général en chef lui fait oublier qu'elle marchait depuis deux jours et demi, et se battait continuellement; et nos braves, confiants dans les dispositions de Bonaparte, animés par l'exemple du général Masséna, brûlent du désir de joindre l'ennemi. Ils arrivent devant la position qu'il défend : c'est là que notre artillerie, placée avec avantage, que des colonnes disposées, l'une pour gravir quelques parties de rocher à peine accessibles, l'autre tournant par l'Adige, forcent l'ennemi, frappé de terreur, à fuir de sa position. La porte du retranchement est enfoncée; notre cavalerie s'élance à la poursuite de l'ennemi : l'infanterie, oubliant toute sa fatigue, la suit au pas de course. L'ennemi fuyant est atteint; il est culbuté et renversé, et poursuivi jusqu'à trois milles de Trente, où les troupes sont obligées de faire halte par l'épuisement de leurs forces. Cette dernière action, qui termine la journée, laisse en notre pouvoir cinq mille prisonniers, vingt-cinq pièces de canon, une quantité immense de fourgons, sept drapeaux et beaucoup de chevaux, tant de cavalerie que d'artillerie [1]. »

[1] *Campagnes de Bonaparte*, par le général Berthier, p. 132-133.

DCCXXIII.

COMBAT DU PONT DE LAVIS. — 5 SEPTEMBRE 1796.

Aquarelle par Bagetti.

Bonaparte était entré à Trente le 5 septembre, à huit heures du matin : c'est dans cette capitale du Tyrol italien, quartier général de Wurmser, qu'il apprend que le généralissime des troupes autrichiennes s'est dirigé avec une partie de l'armée qu'il commande sur Bassano ; il donne ordre de suivre ses traces.

« Le général en chef, prévenu que l'ennemi tient une position formidable à Lavis, sur la route de Botzen, sent combien il est important de le forcer dans cette position pour l'exécution de ses mouvements ultérieurs : il fait activer la marche du général Vaubois ; il marche lui-même avec l'avant-garde, qui attaque l'ennemi à six heures du soir. L'avant-garde est arrêtée par la défense opiniâtre de l'ennemi ; mais la tête de la division arrive : le général ordonne le passage du pont et l'attaque du village au pas de charge et l'arme au bras, et aussitôt le pont de Lavis est passé et le village forcé, et, par une manœuvre hardie, cent hussards de Wurmser, un guidon et trois cents hommes d'infanterie sont faits prisonniers. La nuit mit fin à la poursuite de l'ennemi [1]. »

[1] *Campagnes de Bonaparte*, par le général Berthier, p. 133.

DCCXXIV.

PRISE DU VILLAGE DE PRIMOLANO. — 7 SEPTEMBRE 1796.

Aquarelle par BAGETTI.

« La division du général Augereau s'est rendue le 20 à Borgo du Val di Sugana, Martello et Val Soiva; la division du général Masséna s'y est également rendue par Trente et Levico.

Le 21 au matin l'infanterie légère faisant l'avant-garde du général Augereau, commandée par le général Lanusse, rencontre l'ennemi, qui s'est retranché dans le village de Primolano, la gauche appuyée à la Brenta et la droite à des montagnes à pic. Le général Augereau fait sur-le-champ ses dispositions; la brave cinquième demi-brigade d'infanterie légère attaque l'ennemi en tirailleurs; la quatrième demi-brigade d'infanterie de bataille, en colonnes serrées et par bataillons, marche droit à l'ennemi, protégée par le feu de l'artillerie légère: le village est emporté [1]. »

DCCXXV.

PASSAGE DE LA BRENTA ET PRISE DU FORT DE COVELO. — SEPTEMBRE 1796.

Aquarelle par BAGETTI.

« Mais l'ennemi se rallie dans le petit fort de Covelo, qui barrait le chemin, et au milieu duquel il fallait pas-

[1] *Campagnes de Bonaparte*, par le général Berthier, p. 137.

ser : la cinquième demi-brigade d'infanterie légère gagne la gauche du fort, et établit une vive fusillade dans le temps où deux ou trois cents hommes passent la Brenta, gagnent les hauteurs de droite, et menacent de tomber sur les derrières de la colonne. Après une résistance assez vive, l'ennemi évacue ce poste : le cinquième régiment de dragons, auquel j'ai fait restituer les fusils, soutenu par un détachement des chasseurs du dixième régiment, se met à sa poursuite, atteint la tête de la colonne, qui par ce moyen se trouve toute prisonnière.

« Nous avons pris dix pièces de canon, quinze caissons, huit drapeaux et fait quatre mille prisonniers[1]. »

DCCXXVI.

SIÉGE DE MANTOUE. — SEPTEMBRE 1796.

INVESTISSEMENT DE LA PLACE.

.

DCCXXVII.

SIÉGE DE MANTOUE. BATAILLE DE SAINT-GEORGES. — 19 SEPTEMBRE 1796.

Aquarelle par Bagetti.

« Tout ce que la prudence, la vigilance et l'activité pouvaient tenter pour cerner Wurmser et le forcer à se rendre prisonnier avec le reste de son armée, fut entrepris par le général en chef de l'armée d'Italie. Ses infatigables divisions n'eurent pas un instant de repos, et

[1] *Campagnes de Bonaparte*, par le général Berthier, p. 138.

les quatre jours qui suivirent la bataille de Bassano ne furent qu'une suite perpétuelle de mouvements et de combats. »

Tel est le témoignage de Berthier sur la série d'opérations dont il a été le témoin et l'historien.

Mais si Bonaparte était parvenu à disperser l'armée du feld-maréchal Wurmser, il n'avait pu l'empêcher de se réfugier dans Mantoue avec six mille hommes qui lui restaient. La garnison de cette ville se trouvait alors de trente-trois mille hommes; cinq mille étaient dans les hôpitaux, et cinq mille dans la ville pour la garde de la place. Le reste tenait la campagne. Les armées françaises et autrichiennes étaient en présence; chaque jour elles préludaient par des engagements particls à une grande et dernière bataille.

« Les troupes de Wurmser occupaient la Favorite et Saint-Georges; leur ligne appuyait sa droite à la route de Legnago vers Motella, et la gauche vers Saint-Antoine, sur la route de Mantoue à Vérone; de nombreux escadrons couvraient leur front. L'armée française était en position comme il suit :

« La division de blocus, aux ordres de Sahuguet, consistant en trois demi-brigades et six escadrons, formait la droite, à cheval sur la route qui conduit de la citadelle à Roverbella; la division Masséna, qui comptait six faibles demi-brigades et quelques escadrons, formait le centre, à la hauteur de Due-Castelli. La division Augereau, commandée provisoirement par le général Bon, et destinée à former la gauche, n'avait

comme la première que trois demi-brigades et six escadrons [1]. »

« L'affaire de Saint-Georges eut lieu le 19 septembre.

« Le combat fut d'abord engagé par la division Augereau : il ne tarda pas à devenir très-vif ; les Autrichiens y envoyèrent leur réserve. Bon fut non-seulement arrêté, mais même perdit un peu de terrain. Sahuguet s'engagea de son côté sur la droite ; l'ennemi croyait que toute la ligne était aux prises, quand Masséna déboucha en colonne sur le centre, et porta le désordre dans l'armée ennemie, qui se jeta en toute hâte dans la ville, après avoir perdu trois mille prisonniers, dont un régiment de cuirassiers tout monté, trois drapeaux, onze pièces de canon [2]. »

DCCXXVIII.
COMBAT D'ALTENKIRCHEN. — 20 SEPTEMBRE 1796.
MORT DU GÉNÉRAL MARCEAU.

COUDER. — 1835.

L'armée de Sambre-et-Meuse, après avoir pénétré au cœur de l'Allemagne, fut contrainte de se retirer devant les forces supérieures et les habiles manœuvres de l'archiduc Charles, et elle opéra son mouvement de retraite sur le Rhin, vers Neuwied. Au combat d'Alten-

[1] *Histoire des guerres de la révolution*, par Jomini, t. IX, p. 126-127.
[2] *Mémoires de Napoléon écrits à Sainte-Hélène*, par le général Montholon, t. III, p. 313.

kirchen, le 20 septembre 1796, « le général Marceau, rapporte Jomini[1], sut contenir un ennemi nombreux et acharné, jusqu'à ce que l'armée eût entièrement passé le défilé et pris ses positions sur la rive droite de la Wiedbach. »

Les troupes légères du corps d'armée qu'il commandait étaient engagées dans la forêt d'Hochsteinhall. Marceau, voulant mieux reconnaître l'ennemi qui s'avançait, s'approche parmi les premiers éclaireurs, accompagné seulement du capitaine du génie Souhait et de deux ordonnances. Un hussard du régiment de Kayser, qui caracolait devant lui, l'amuse et le distrait par les divers mouvements qu'il fait faire à son cheval, et pendant ce temps Marceau est ajusté par un chasseur tyrolien caché derrière une haie, qui lui tire un coup de carabine à peu de distance. L'intrépide général avance encore de quelques pas, mais bientôt il sent qu'il est blessé à mort, se fait descendre de cheval, et tombe dans les bras de ceux qui sont accourus pour le recevoir.

DCCXXIX.

LA DIVISION DE FRÉGATES SOUS LES ORDRES DE L'AMIRAL SERCEY COMBAT DEUX VAISSEAUX DANS LE DÉTROIT DE MALAC. — 20 SEPTEMBRE 1796.

GUDIN.

L'amiral Sercey croisait à l'entrée du détroit de Malac : le 8 septembre, au point du jour, on aperçut

[1] T. IX, p. 44.

deux voiles à toute vue sous le vent de l'escadre française; on ne tarda pas à les reconnaître pour de grands bâtiments armés. Pour s'assurer si c'étaient des vaisseaux de la compagnie des Indes ou des vaisseaux de ligne, l'amiral Sercey leur fit alors les signaux des vaisseaux du roi d'Angleterre à ceux de la compagnie des Indes : ils n'y répondirent pas.

A midi la division française arbora ses pavillons : les vaisseaux ne firent point voir les leurs, et virèrent de bord comme pour fuir. Les frégates françaises leur donnèrent la chasse avec ardeur. En approchant les vaisseaux ennemis, on vit que c'étaient deux vaisseaux de soixante et quatorze, nommés *l'Arrogant* et *le Victorieux*. Vers deux heures et demie l'amiral Sercey fit reprendre aux frégates la route qu'elles tenaient auparavant, et les disposa en deux colonnes, afin d'être à même de mettre l'ennemi entre deux feux s'il venait attaquer les forces françaises. Les vaisseaux, qui avaient continué de s'éloigner des frégates, firent porter sur elles à quatre heures et demie, et se couvrirent de voiles pour leur appuyer chasse à leur tour.

Le général forma alors sa ligne de bataille avec les quatre plus fortes frégates dans cet ordre : *la Cybèle, la Forte, la Seine* et *la Vertu*, conservant un peu au vent de cette ligne *la Prudente* et *la Régénérée*, désignées comme escadre légère sous le commandement du capitaine de *la Prudente* Magon, pour envelopper l'ennemi. Les vaisseaux ennemis se formèrent bientôt en ligne au vent des frégates, et se mirent à courir le même bord

qu'elles. Ils parurent avoir l'intention d'attaquer pendant la nuit, espérant profiter de quelque désordre causé par l'obscurité dans l'escadre française, mais elle manœuvra avec ensemble et précision. A dix heures, la sonde ayant amené vingt brasses, le général fit virer de bord vent devant à *la Cybèle*, afin de l'éloigner de la terre, et les autres frégates imitèrent cette manœuvre par la contre-marche. Les Anglais imitèrent cette évolution, et le lendemain 9, au point du jour, ils se trouvaient à petite portée de canon des frégates de queue. A cinq heures et demie, l'amiral Sercey, voyant que le combat devenait inévitable, résolut d'attaquer l'ennemi. En conséquence il fit virer de bord, et former l'ordre de bataille renversé, *la Vertu* en tête. Dans cet ordre il poussa sa bordée de manière à gagner le vent aux vaisseaux. *La Prudente* et *la Régénérée* échangèrent pour mot d'ordre en cas d'abordage *Magon* et *Willaumez*. A six heures et demie, le général fit le signe de commencer le feu dès qu'on serait à portée. Les vaisseaux anglais hissèrent alors leur pavillon. Le vaisseau de tête commença le combat à sept heures et quelques minutes, en tirant plusieurs volées à *la Vertu*. Celle-ci ne put lui riposter que lorsqu'il laissa arriver pour prolonger la ligne française à contre-bord, suivi de son compagnon.

Ce mouvement s'exécuta lentement, à cause du peu de vent; et les frégates *la Vertu* et *la Seine* demeurèrent longtemps exposées seules au feu des vaisseaux; elles souffrirent toutes deux beaucoup, *la Vertu*, dans sa mâture et ses voiles, *la Seine*, par la quantité d'hommes

qu'on lui mit hors de combat. Bientôt l'action devint générale ; mais les deux frégates de l'escadre légère ne purent d'abord y prendre une part très-active, à cause de leur position à portée de fusil au vent de *la Forte* et de *la Cybèle,* qu'elles doublaient. Un quart d'heure environ avant que l'on tirât les premiers coups de canon, *la Prudente* avait fait à *la Régénérée* le signal dont l'expression est : « aborder l'ennemi. » L'équipage de celle-ci l'accueillit aux cris cent fois répétés de *vive la République !* et attendit impatiemment le signal d'exécution. Il ne fut pas fait, sans doute à cause du calme, qui empêchait de manœuvrer, et qui laissait à peine assez d'air aux frégates pour gouverner et se tenir en ligne. *La Régénérée* alors se laissa culer, *la Prudente* fit de même, et ces deux frégates, formant ainsi une seconde ligne édentée avec celle des quatre autres, elles purent tirer sur l'ennemi, *la Régénérée,* en dirigeant tout son feu entre *la Forte* et *la Cybèle, et la Prudente,* en dirigeant le sien en arrière de cette dernière. *La Vertu* en ce moment paraissait très-maltraitée ; une de ses vergues avait été coupée par les boulets de l'ennemi. *La Régénérée* allait demander à donner la remorque à cette frégate, lorsque le général fit signal à l'escadre légère d'arriver et de serrer l'ennemi au feu. Il faisait alors calme plat, et les frégates ne gouvernaient plus. *La Régénérée* mit un canot à la mer pour se faire abattre ; mais tout ce qu'elle put faire fut de parvenir à prendre poste, à neuf heures, dans la première ligne, en arrière de la frégate du général. Dans cet instant, le premier vaisseau ennemi

arriva tout plat; il avait une vergue coupée. Une épaisse fumée sortait de tous les côtés de ce vaisseau : il avait le feu à bord, et ne s'occupait plus qu'à tâcher de l'éteindre. Tous les efforts des frégates purent se réunir sur le vaisseau de queue. Il ne riposta que faiblement au feu de toute la division française, et fut bientôt dégréé, criblé et forcé de se retirer. A onze heures, le feu cessa entièrement. Les deux vaisseaux anglais, tout délabrés, se traînaient péniblement. La division française, bien ralliée, reprit, sans forcer de voiles, sa route de la veille, formée sur deux colonnes. La division française eut quarante-deux hommes tués et cent quatre blessés. On jugea par la lenteur des travaux à bord des vaisseaux ennemis qu'ils avaient perdu beaucoup de monde.

DCCXXX.

LE GÉNÉRAL AUGEREAU AU PONT D'ARCOLE. — 15 NOVEMBRE 1796.

Thévenin. — 1798.

Bonaparte écrivait aux directeurs du quartier général de Vérone, le 29 brumaire an v (19 novembre 1796) :

« Informé que le feld-maréchal Alvinzi, commandant l'armée de l'empereur, s'approchait de Vérone, afin d'opérer sa jonction avec les divisions de son armée qui sont dans le Tyrol, je filai le long de l'Adige avec les divisions d'Augereau et de Masséna; je fis jeter, pendant la nuit du 24 au 25, un pont de bateaux à Ronco,

où nous passâmes cette rivière. J'espérais arriver dans la matinée à Villa-Nova, et par là enlever les parcs d'artillerie de l'ennemi, les bagages, et attaquer l'armée ennemie par le flanc et ses derrières. Le quartier général du général Alvinzi était à Caldiero. Cependant l'ennemi, qui avait eu avis de quelques mouvements, avait envoyé un régiment de Croates et quelques régiments hongrois dans le village d'Arcole, extrêmement fort par sa position au milieu des marais et des canaux.

« Ce village arrêta l'avant-garde de l'armée pendant toute la journée. Ce fut en vain que tous les généraux, sentant l'importance du temps, se précipitèrent à la tête pour obliger nos colonnes à passer le petit pont d'Arcole : trop de courage nuisit; ils furent presque tous blessés. Augereau empoignant un drapeau le porta jusqu'à l'extrémité du pont; il resta là plusieurs minutes sans produire aucun effet. Cependant il fallait passer ce pont ou faire un détour de plusieurs lieues qui nous aurait fait manquer toute notre opération [1]. »

DCCXXXI.

LE GÉNÉRAL BONAPARTE AU PONT D'ARCOLE. — 15 NOVEMBRE 1796.

Aquarelle par BAGETTI.

Le général Berthier ajoute dans son rapport, qui suit la lettre de Bonaparte :

« Le général en chef se porta avec tout son état-ma-

[1] *Campagnes de Bonaparte*, par le général Berthier, p. 201.

jor à la tête de la division Augercau; il rappela à nos frères d'armes qu'ils étaient les mêmes qui avaient forcé le pont de Lodi. Il crut s'apercevoir d'un moment d'enthousiasme et voulut en profiter. Il se jette à bas de son cheval, saisit un drapeau, s'élance à la tête des grenadiers et court sur le pont en criant : « Suivez votre gé-« néral! » La colonne s'ébranle en un instant, et l'on était à trente pas du pont lorsque le feu terrible de l'ennemi frappa la colonne, la fit reculer au moment même où l'ennemi allait prendre la fuite. C'est dans cet instant que les généraux Vignole et Lannes sont blessés, et que l'aide de camp du général en chef, Muiron, fut tué.

« Le général en chef et son état-major sont culbutés; le général en chef lui-même est renversé avec son cheval dans un marais, d'où, sous le feu de l'ennemi, il est retiré avec peine; il remonte à cheval, la colonne se rallie et l'ennemi n'ose sortir de ses retranchements.

« La nuit commençait lorsque le général Guyeux arrive sur le village d'Arcole avec valeur, et finit par l'emporter; mais il se retira pendant la nuit après avoir fait beaucoup de prisonniers et enlevé quatre pièces de canon. »

DCCXXXII.

BATAILLE D'ARCOLE. — 16 ET 17 NOVEMBRE 1796.

Bacler d'Albe. — 1804.

Le résultat de cette première journée avait été de forcer Alvinzi à quitter sa redoutable position de Cal-

diero, d'où il menaçait Vérone, et à redescendre dans la plaine. Désormais les deux armées avaient pour champ de bataille les deux chaussées étroites qui, à travers les marais, conduisent à Vérone, et sur lesquelles le nombre devait perdre ses avantages.

On s'y rencontra le lendemain 16 novembre. Les Français chargent à la baïonnette, enfoncent les Autrichiens, en jettent un grand nombre dans le marais, et font beaucoup de prisonniers. Ils prennent des drapeaux et du canon. La nuit arrivée, Bonaparte replie encore ses colonnes, les ramène de dessus les digues, et les rallie sur l'autre rive de l'Adige, en attendant des nouvelles de Vaubois, qui tient à Rivoli contre le général Davidowich. Ces nouvelles sont rassurantes. Le parti est pris alors de tenter un troisième effort pour consommer la défaite d'Alvinzi.

« La nuit suivante, continue Berthier, le général en chef ordonna qu'on jetât un pont sur le canal, et une nouvelle attaque fut combinée pour le 17. La division du général Masséna devait attaquer sur la chaussée de gauche, et celle du général Augereau, pour la troisième fois, le célèbre village d'Arcole, tandis qu'une autre colonne devait traverser le canal pour tourner ce village. Une partie de la garnison de Porto-Legnago, avec cinquante chevaux et quatre pièces d'artillerie, reçut l'ordre de tourner la gauche de l'ennemi, afin d'établir une diversion.

« L'attaque commença à la pointe du jour : le combat fut opiniâtre ; la colonne de Masséna trouva moins d'obs-

tacles; mais celle d'Augereau fut encore repoussée à Arcole, et se reployait en désordre sur le pont de Ronco lorsque la division de Masséna, qui avait suivi le mouvement rétrograde de la division d'Augereau, se trouva en mesure de se rejoindre à elle pour attaquer de nouveau l'ennemi, qui fut mis en fuite cette fois, et qui, se voyant tourné par sa gauche, fut forcé à Arcole : alors la déroute fut complète; il abandonna toutes ses positions et se retira pendant la nuit sur Vicence.

« Dans ces différents combats nous avons fait à l'ennemi environ cinq mille prisonniers, dont cinquante-sept officiers, tué ou blessé une énorme quantité d'hommes, enlevé quatre drapeaux et pris dix-huit pièces de canon, beaucoup de caissons, plusieurs haquets chargés de pontons, et une multitude d'échelles que l'armée autrichienne s'était procurées dans le dessein d'escalader Vérone[1]. »

DCCXXXIII.

BATAILLE DE RIVOLI. — 12 JANVIER 1797.

DÉFENSE DE L'ARMÉE FRANÇAISE A FERRARA.

Aquarelle par BAGETTI.

.

[1] *Campagnes de Bonaparte*, par le général Berthier, p. 206-208.

DCCXXXIV.

BATAILLE DE RIVOLI. — 14 JANVIER 1797.

PRISE DES MONTS CORONA ET PIPOLO.

<div align="right">Aquarelle par BAGETTI.</div>

DCCXXXV.

BATAILLE DE RIVOLI. — 14 JANVIER 1797.

LE GÉNÉRAL JOUBERT REPREND LE PLATEAU DE RIVOLI.

<div align="right">AUGUSTE DEBAY. — 1835.</div>

DCCXXXVI.

BATAILLE DE RIVOLI. — 14 JANVIER 1797.

<div align="right">COGNIET.</div>

DCCXXXVII.

BATAILLE DE RIVOLI. — 14 JANVIER 1797.

<div align="right">BACLER D'ALBE. — 1804.</div>

DCCXXXVIII.

BATAILLE DE RIVOLI. — 14 JANVIER 1797.

<div align="right">LEPAULLE (d'après CARLE VERNET). — 1835.</div>

DCCXXXIX.

BATAILLE DE RIVOLI. — 14 JANVIER 1797.

<div align="right">Aquarelle par BAGETTI.</div>

DCCXL.

CHAMP DE BATAILLE PRÈS DU MONTMOSCATO. — 14 JANVIER 1797.

<div align="right">Aquarelle par BAGETTI.</div>

DCCXLI.

COMBAT DANS LE DÉFILÉ DE LA MADONA DELLA CORONA. — 14 JANVIER 1797.

Aquarelle par BAGETTI.

Alvinzi, retiré dans le Tyrol, avait été renforcé de vingt mille hommes, dernier effort de la monarchie autrichienne pour conserver l'Italie. La garnison de Vienne avait marché tout entière, et la capitale elle-même avait fourni quatre mille volontaires, jeune élite plus vaillante qu'expérimentée. Avec cette nouvelle armée de soixante mille combattants, Alvinzi, prenant la route qui circule entre l'Adige et le lac de Garda, devait se porter sur la position occupée par les Français à Rivoli, et l'attaquer à la fois par toutes ses issues. Bonaparte de son côté, depuis la bataille d'Arcole, avait reçu les renforts qu'il eût dû recevoir avant cette journée. Son armée était forte de quarante-cinq mille hommes : la masse était en observation sur l'Adige, pendant que Serrurier avec dix mille hommes bloquait Mantoue.

Bonaparte arrivait de Bologne à l'instant même où il apprit que Joubert venait d'être attaqué et forcé à Rivoli, et qu'Augereau avait vu se déployer devant Legnago des forces considérables. Il faut ici le laisser parler lui-même :

« Le 23 nivôse (12 janvier 1797), pendant que l'en-

nemi se présentait devant Vérone, il attaquait l'avant-garde du général Masséna, placée au village Saint-Michel. Ce général sortit de Vérone, rangea sa division en bataille et marcha droit à l'ennemi qu'il mit en déroute, lui enleva trois pièces de canon et lui fit six cents prisonniers. Les grenadiers de la soixante et quinzième enlevèrent les positions à la baïonnette; ils avaient à leur tête le général Brune, qui eut ses habits percés de sept balles.

« Cette division occupait une ligne défensive sur les hauteurs en arrière du torrent du Ri, et s'appuyant par la gauche à la droite de Cingie-Rossi, dans le revers oriental du Montebaldo, et par sa droite à des batteries retranchées. Elle repoussa les attaques de l'armée autrichienne débouchant en nombreuses colonnes par les cols Campion, Cocca et Corno-Albave, près du village de Ferrara, et se maintint jusqu'à ce que le général Bonaparte arrivât avec son armée dans le bassin de Rivoli.

« Je fis aussitôt reprendre au général Joubert la position intéressante de San-Marco ; je fis garnir le plateau de Rivoli d'artillerie, et je disposai le tout afin de prendre à la pointe du jour une offensive redoutable et de marcher moi-même à l'ennemi. A la pointe du jour notre aile droite et l'aile gauche de l'ennemi se rencontrèrent sur les hauteurs de San-Marco : le combat fut terrible et opiniâtre. Le général Joubert, à la tête de la trente-troisième, soutenait son infanterie légère que commandait le général Vial.

« Cependant Alvinzi, qui avait fait ses dispositions le 24 pour enfermer toute la division du général Joubert, continuait d'exécuter son même projet : il ne se doutait pas que, pendant la nuit, j'y étais arrivé avec des renforts assez considérables pour rendre son opération, non-seulement impossible, mais encore désastreuse pour lui. Notre gauche fut vivement attaquée : elle plia, et l'ennemi se porta sur le centre.

« La quatorzième demi-brigade soutint le choc avec la plus grande bravoure.

« Cependant il y avait déjà trois heures que l'on se battait, et l'ennemi ne nous avait pas encore présenté toutes ses forces. Une colonne ennemie, qui avait longé l'Adige sous la protection d'un grand nombre de pièces, marcha droit au plateau de Rivoli pour l'enlever, et par là menaçait de tourner la droite et le centre. J'ordonnai au général de cavalerie Leclerc de se porter pour charger l'ennemi, s'il parvenait à s'emparer du plateau de Rivoli, et j'envoyai le chef d'escadron Lasalle, avec cinquante dragons, prendre en flanc l'infanterie ennemie qui attaquait le centre, et la charger vigoureusement. Au même instant le général Joubert avait fait descendre des hauteurs de San-Marco quelques bataillons qui plongeaient dans le plateau de Rivoli. L'ennemi, qui avait déjà pénétré sur le plateau, attaqué vivement et de tous côtés [1], laisse un grand nombre de morts, une partie de son artillerie, et rentre dans la vallée de l'Adige. A peu

[1] C'est alors que le général Joubert prit un fusil et se mit lui-même à la tête d'un peloton pour charger l'ennemi.

près au même moment la colonne ennemie qui était déjà depuis longtemps en marche pour nous tourner et nous couper toute retraite se rangea en bataille sur des pitons derrière nous. J'avais laissé la soixante et quinzième en réserve, qui non-seulement tint cette colonne en respect, mais encore en attaqua la gauche qui s'était avancée, et la mit sur-le-champ en déroute. La dix-huitième demi-brigade arriva sur ces entrefaites, dans le temps que le général Rey avait pris position derrière la colonne qui nous tournait.

« Je fis aussitôt canonner l'ennemi avec quelques pièces de douze ; j'ordonnai l'attaque, et en moins d'un quart d'heure toute cette colonne, composée de plus de quatre mille hommes, fut faite prisonnière. L'ennemi, partout en déroute, fut partout poursuivi, et pendant toute la nuit on nous amena des prisonniers. Quinze cents hommes qui se sauvaient par Guarda furent arrêtés par une cinquantaine d'hommes de la dix-huitième qui, du moment qu'ils les eurent reconnus, marchèrent sur eux avec confiance, et leur ordonnèrent de poser les armes.

« L'ennemi était encore maître de la Corona, mais il ne pouvait plus être dangereux. Il fallait s'empresser de marcher contre la division de M. le général Provera, qui avait passé l'Adige le 24 à Anghiari. Je fis filer le général Victor avec la brave cinquante-septième, et rétrograder le général Masséna, qui, avec une partie de sa division, arriva à Roverbella le 25.

« Je laissai l'ordre en partant au général Joubert d'at-

DU PALAIS DE VERSAILLES. 73

taquer, à la pointe du jour, l'ennemi s'il était assez téméraire pour rester encore à la Corona.

« Le général Murat avait marché toute la nuit avec une demi-brigade d'infanterie légère ; il devait paraître dans la matinée sur les hauteurs de Montebaldo qui dominent la Corona.

« Effectivement, après une résistance assez vive, l'ennemi fut mis en déroute, et ce qui était échappé à la journée de la veille fut fait prisonnier : la cavalerie ne put se sauver qu'en traversant l'Adige à la nage, et il s'en noya beaucoup.

« Nous avons fait, dans les deux journées de Rivoli, treize mille prisonniers et pris neuf pièces de canon : les généraux Sandos et Mayer ont été blessés en combattant vaillamment à la tête des troupes. »

DCCXLII.

COMBAT D'ANGHIARI. — 14 JANVIER 1797.

Alaux et Oscar Gué. — 1835.

DCCXLIII.

COMBAT D'ANGHIARI. — 14 JANVIER 1797.

Aquarelle par Bagetti.

Pendant l'action générale qui s'engageait à Rivoli, Provera, ayant jeté un pont sur l'Adige à Anghiari, avait échappé à Augereau chargé de le contenir, et se

portait à marche forcée sur Mantoue, pour se joindre à la garnison de cette ville.

« Mais le général Augereau, qui s'était mis, le 14 janvier, à la poursuite des corps détachés du général Provera, tomba sur l'arrière-garde de cette division, et, après un combat très-vif, enleva toute cette arrière-garde à l'ennemi, lui prit seize pièces de canon, lui fit deux mille prisonniers et détruisit le pont qui avait été jeté par l'ennemi sur l'Adige [1]. »

DCCXLIV.
LE GÉNÉRAL BONAPARTE VISITE LE CHAMP DE BATAILLE LE LENDEMAIN DE LA BATAILLE DE RIVOLI. — 15 JANVIER 1797.

Taunay. — 1801.

Le lendemain de la bataille de Rivoli le général en chef de l'armée d'Italie se rendit sur le champ de bataille, accompagné des officiers de son état-major, pour s'assurer par lui-même si les blessés avaient reçu tous les soins que leur état réclamait.

DCCXLV.
BATAILLE DE LA FAVORITE. — 16 JANVIER 1797.
ENVIRONS DE MANTOUE ENTRE LE FAUBOURG SAINT-GEORGES ET LA CITADELLE.

Aquarelle par Bagetti.

« Le général Provera arriva le 15 janvier devant Mantoue, du côté du faubourg Saint-Georges. Le gé-

[1] Rapport de Berthier, p. 238.

néral Miollis occupait ce faubourg avec douze cents hommes, aussi bien retranché du côté de la ville que du côté de la campagne. Après avoir vainement sommé le commandant et essuyé une volée de coups de canon qui lui ôta tout espoir de le forcer, le général autrichien se décida à porter ses pas du côté de la citadelle[1]. »

Mais pendant ce temps Bonaparte, craignant que le corps de blocus ne se trouvât entre deux feux, avait pris avec lui la division Masséna, et du champ de bataille même il s'était élancé sur Mantoue, marchant jour et nuit, pour arriver devant cette ville en même temps que Provera. Il l'y suivit en effet de quelques heures.

« Le lendemain le général Wurmser sortit avec la garnison et prit position à la Favorite. A une heure du matin, Bonaparte plaça le général Victor, avec les quatre régiments qu'il avait amenés, entre la Favorite et Saint-Georges, pour empêcher la garnison de Mantoue de se joindre à l'armée de secours. Serrurier, à la tête des troupes du blocus, attaqua la garnison. La division Victor attaqua l'armée de secours. C'est à cette bataille que la cinquante-septième mérita le nom de *Terrible*. Elle aborda la ligne autrichienne et renversa tout ce qui voulut résister. A deux heures après midi, la garnison ayant été rejetée dans la place, Provera capitula et posa les armes. Beaucoup de drapeaux, des bagages, des parcs, six mille prisonniers et plusieurs généraux tombèrent au pouvoir du vainqueur. Pendant ce temps-là une arrière-garde que Provera avait laissée à la Molinella fut atta-

[1] *Histoire des guerres de la révolution*, par Jomini, t. IX, p. 291.

quée par le général Point, de la division Augereau, battue et prise; il ne s'échappa du corps de Provera que deux mille hommes qui restaient au delà de l'Adige; tout le reste fut pris ou tué. Cette bataille fut appelée bataille de la Favorite, du nom d'un palais des ducs de Mantoue situé près du champ de bataille [1]. »

DCCXLVI.

COMBAT DE LAVIS. — 2 FÉVRIER 1797.

Aquarelle par BAGETTI.

Après la bataille de Rivoli, la division Joubert avait été dirigée sur les gorges du Tyrol à la poursuite de l'armée autrichienne. Le 28 janvier le général Joubert avait livré le combat de Mori, à la suite duquel il était entré à Roveredo et à Trente. « Mais, pour assurer la possession des gorges de la Brenta, il ne fallait pas s'en tenir là : la ligne du Lavis était indispensable aussi bien que le point important de Segonzano. En conséquence, Joubert y fit marcher sa division le 2 février; Vial, à la tête de son infanterie légère, attaqua les hauteurs qui dominent le village à droite, soutenu par le quatorzième de ligne; l'ennemi fut forcé à la retraite; on le poursuivit jusqu'à Saint-Michel; et on lui fit grand nombre de prisonniers [2]. »

[1] *Mémoires écrits à Sainte-Hélène*, par le général Montholon, t. III, p. 461.

[2] *Histoire des guerres de la révolution*, par Jomini, t. IX, p. 303.

DCCXLVII.

REDDITION DE MANTOUE. — 2 FÉVRIER 1797.

HIPP. LECOMTE. — 1812.

La victoire de Rivoli décida du sort de Mantoue : la famine était dans la place et il était impossible qu'elle pût tenir plus longtemps.

Enfin le 2 février, « ce dernier boulevard de l'Italie tomba après six mois d'une résistance qui fit honneur aux troupes autrichiennes. La garnison avait alors la moitié de son monde aux hôpitaux; elle avait mangé tous les chevaux de sa nombreuse cavalerie; la misère et la mortalité y exerçaient les plus grands ravages. La capitulation, en donnant un témoignage d'estime à Wurmser, ajouta un nouveau lustre à la gloire de son vainqueur. Le maréchal sortit librement de la place avec tout son état-major, et défila devant le général Serrurier, commandant les troupes françaises; on lui accorda une escorte de deux cents cavaliers, cinq cents hommes à son choix et six pièces de canon; mais la garnison déposa les armes, et fut conduite à Trieste pour être échangée : on l'estimait encore à treize mille hommes.

« Cette conquête rendit à l'armée d'Italie l'équipage de siége qu'elle avait abandonné avant la bataille de Castiglione, et lui procura, outre l'artillerie de la place, toutes les pièces de campagne du corps d'armée de Wurmser, ce qui formait plus de cinq cents bouches à

feu. Elle recueillit encore un équipage de pont et cinquante à soixante drapeaux ou étendards, qu'Augereau fut chargé d'aller présenter au Directoire[1]. »

DCCXLVIII.
PRISE D'ANCONE. — 9 FÉVRIER 1797.

BOGUET. — 1800.

« La reddition de Mantoue, dit Jomini, accéléra l'expédition projetée contre Rome. Bonaparte la dirigea de Bologne, où sa présence doublait l'effet qu'elle devait produire sur toute l'Italie. »

Par le traité d'armistice signé le 20 juin 1796, le pape avait déclaré renoncer à son alliance avec l'Autriche : il cédait en même temps à la France les légations de Bologne et de Ferrare.

« La lutte d'Arcole ayant ranimé les espérances de la cour de Rome, le pape Pie VI s'était de nouveau déclaré contre la France; un courrier du cabinet papal instruisit Bonaparte de ses desseins. » Une nouvelle alliance était conclue avec la cour de Vienne, et le général Colli, passant du service du Piémont à celui de l'Autriche, était désigné pour commander les troupes pontificales augmentées de nouvelles levées.

Victor fut aussitôt dirigé avec sa division sur les états du pape. « Sa marche n'éprouva aucun obstacle jusqu'à Ancône, où il arriva le 9 février. Ici un corps d'environ

[1] *Histoire des guerres de la révolution*, par Jomini, t. IX, p. 304.

douze cents hommes avait pris position sur les hauteurs en avant de la place, s'y croyant sans doute à l'abri de toute attaque; Victor l'enveloppa et le força à mettre bas les armes. Alors Ancône ouvrit ses portes. On y trouva plusieurs milliers de beaux fusils envoyés par l'Autriche pour l'armement des milices, un arsenal bien approvisionné et cent vingt bouches à feu[1]. »

DCCXLIX.

PASSAGE DU TAGLIAMENTO SOUS VALVASONE. — 16 MARS 1797.

Hipp. Lecomte. — 1835.

DCCL.

PASSAGE DU TAGLIAMENTO. — 16 MARS 1797.

Aquarelle par Bagetti.

Ce n'était plus désormais sur le Rhin, c'était en Italie qu'allait se décider la grande querelle de la révolution française avec l'Europe. Les éclatantes victoires de Bonaparte avaient opéré cet important changement, et le gouvernement directorial, quoique trop tard, avait fini par s'en convaincre. « Lors de la bataille d'Arcole, dit Napoléon dans ses Mémoires, le gouvernement français crut l'Italie perdue, ce qui lui fit faire de sérieuses réflexions sur le contre-coup que cela produirait sur l'état de la France. L'opinion s'indignait et ne comprenait pas

[1] *Histoire des guerres de la révolution*, par Jomini, t. IX, p. 309.

pourquoi on laissait tout le fardeau et dès lors toute la gloire à une seule armée. L'armée d'Italie elle-même se plaignait très-haut, et l'on songea enfin à la secourir sérieusement. Le Directoire ordonna à une division de six régiments d'infanterie et de deux de cavalerie de l'armée de Sambre-et-Meuse, et à une pareille force de l'armée du Rhin, de passer les Alpes pour mettre l'armée d'Italie à même de combattre avec égalité dans la nouvelle lutte qui se préparait. Elle était alors menacée par l'armée qui fut détruite à Rivoli. La marche de ces renforts éprouva des retards; Mantoue, vivement pressée, hâta les opérations d'Alvinzi; de sorte qu'ils atteignaient seulement le pied des Alpes, lorsque les victoires de Rivoli, de la Favorite et la reddition de Mantoue mirent l'Italie à couvert de tout danger. Ce ne fut qu'au retour de Tolentino [1] que Napoléon passa la revue de ses nouvelles troupes. Elles étaient belles, en bon état et bien disciplinées [2]. » La division de Sambre-et-Meuse était commandée par Bernadotte, celle du Rhin par Delmas. Ce détachement, évalué à trente mille hommes, n'était effectivement que de dix-neuf mille. Mais c'était assez pour mettre l'armée d'Italie en état de tout entreprendre; elle seule pouvait forcer enfin le cabinet de Vienne à renoncer à l'alliance de l'Angleterre.

La cour de Vienne, de son côté, fit de nouveaux armements. L'archiduc Charles, qui avait arrêté en Allemagne les succès des armes de Jourdan et de Moreau,

[1] Bonaparte était allé y imposer la paix au pape Pie VI.
[2] *Mémoires de Napoléon*, t. IV, p. 28.

fut opposé à Bonaparte en Italie. Il prit le commandement des troupes impériales; le 7 février 1797 il établit son quartier général à Insprück, capitale du Tyrol autrichien; de là il se porta à Villach et ensuite à Gorizia sur l'Isonzo.

L'aile droite des Autrichiens, sous les ordres des généraux Kerpen et Laudon, avait pris position entre le Lavis et la Noss, dans le Tyrol italien ; les restes de l'armée d'Alvinzi s'établirent derrière le Tagliamento. La brigade Lusignan était à Feltre; le comte de Hohenzollern observait la Piave.

L'armée française fut réunie dans la Marche-Trévisane à la fin de février. La division de Masséna se trouvait à Bassano, et celle de Serrurier à Castel-Franco; la division Augereau, commandée par Guyeux, à Trévise, et le général Bernadotte arrivait à Padoue. Joubert, avec l'aile gauche, était opposé dans le Tyrol aux corps de Kerpen et de Laudon.

Le 9 mars le général Bonaparte avait transporté son quartier général à Bassano. Après avoir passé la Piave et forcé une partie de la brigade Lusignan de mettre bas les armes, il arriva le 16, à neuf heures du matin, à Valvasone : il y établit son quartier général.

« La division du général Guyeux, écrivait le général en chef de l'armée d'Italie, dépasse Valvasone et arrive sur le bord du Tagliamento à onze heures du matin. L'armée ennemie est retranchée de l'autre côté de la rivière dont elle prétend disputer le passage. Le chef d'escadron Croisier va, à la tête de vingt-cinq guides, la reconnaître jusqu'aux retranchements : il est accueilli par la mitraille.

« La division du général Bernadotte arrive à midi ; Bonaparte ordonne sur-le-champ au général Guyeux de se porter sur la gauche pour passer la rivière à la droite des retranchements ennemis, sous la protection de douze pièces d'artillerie. Le général Bernadotte doit la passer sur sa droite. L'une et l'autre de ces divisions forment leurs bataillons de grenadiers, se rangent en bataille, ayant chacune une demi-brigade d'infanterie légère en avant, soutenue par deux bataillons de grenadiers, et flanquée par la cavalerie. L'infanterie légère se met en tirailleurs. Le général Dommartin à la gauche et le général Lespinasse à la droite font avancer leur artillerie, et la canonnade s'engage avec la plus grande vivacité. Le général Bonaparte ordonne que chaque demi-brigade ploie en colonne serrée, sur les ailes de son second bataillon, ses premier et troisième bataillons.

« Le général Duphot, à la tête de la vingt-septième d'infanterie légère, se jette dans la rivière : il est bientôt de l'autre côté ; le général Bon le soutient avec les grenadiers de la division Guyeux. Le général Murat fait le même mouvement sur la droite, et est également soutenu par les grenadiers de la division Bernadotte. Toute la ligne se met en mouvement ; chaque demi-brigade par échelons, des escadrons de cavalerie en arrière des intervalles. La cavalerie ennemie veut plusieurs fois charger notre infanterie, mais sans succès ; la rivière est passée, et l'ennemi partout en déroute [1]. »

[1] *Mémoires de Napoléon écrits à Sainte-Hélène*, par le général Montholon, t. IV, p. 83.

DCCLI.

PRISE DE GRADISCA SUR L'ISONZO. — 16 MARS 1797.

Aquarelle par Bagetti.

DCCLII.

PASSAGE DE L'ISONZO. — 16 MARS 1797.

Cogniet et Georges Guyon. — 1837.

« Après le passage du Tagliamento, la division Bernadotte se présenta devant Gradisca, pour y passer l'Isonzo, pendant que le général Serrurier se portait sur la rive gauche du torrent par le chemin de Mont-Falcone; il avait fallu un temps précieux pour construire un pont. Le colonel Andréossy, directeur des ponts, se jeta le premier dans l'Isonzo pour le sonder; les colonnes suivirent son exemple; les soldats passèrent, ayant de l'eau jusqu'à mi-corps, sous la fusillade de deux bataillons de Croates, qui furent mis en déroute. Après ce passage, la division Serrurier se porta vis-à-vis Gradisca, où elle arriva à cinq heures du soir. Pendant cette marche la fusillade était vive sur la rive droite, où Bernadotte était aux prises. Lorsque le gouverneur de Gradisca vit Serrurier sur les hauteurs, il capitula et se rendit prisonnier de guerre avec trois mille hommes, deux drapeaux, vingt pièces de canons de campagne attelées. Le quartier général se porta le lendemain à Gorizia. La division Bernadotte marcha sur Laybach; le général Dugua, avec mille chevaux, prit possession de

Trieste; Serrurier, de Gorizia, remonta l'Isonzo par Caporetto et la Chiusa autrichienne, pour soutenir le général Guyeux, et regagner, à Tarwis, la chaussée de la Carinthie[1]. »

DCCLIII.

PRISE DE LAYBACH. — 1ᵉʳ AVRIL 1797.

Cogniet. — 1837.

De Gradisca, le général Bonaparte se dirigea sur Clagenfurth; pendant ce temps la division Bernadotte s'était jetée sur la droite, vers Laybach, dont il prit possession le 1ᵉʳ avril.

DCCLIV.

PRÉLIMINAIRES DE LA PAIX SIGNÉS A LÉOBEN. — 17 AVRIL 1797.

Lethière. — 1802.

De Clagenfurth, le général Bonaparte avait, le 5 avril, transporté son quartier général à Sudenbourg : il y reçut le 7 les généraux Bellegarde et Merfeldt, qui étaient chargés de proposer un armistice.

« Bonaparte, après avoir annoncé cet heureux événement au Directoire, et mandé le général Clarke de Turin, transféra son quartier général à Léoben. Il ne tarda pas à apprendre l'arrivée du corps de Joubert dans la vallée de la Drave.

[1] *Mémoires de Napoléon écrits à Sainte-Hélène*, par le général Montholon, t. IV, p. 83.

« L'armée prit alors ses cantonnements. Le général Serrurier occupa Gratz, l'une des plus florissantes villes des états de l'empereur; Guyeux s'établit à Léoben; Masséna, à Bruck; la division Bernadotte resta campée en avant de Saint-Michel; Joubert, échelonné de Villach à Clagenfurth, poussa la division Baraguey-d'Hilliers jusqu'à Gemona, autant pour assurer ses subsistances que pour surveiller les Vénitiens; Victor, en marche pour rejoindre l'armée, arrivait à Trévise. L'armée ainsi disposée se trouvait à même, en cas de rupture, de reprendre aussitôt l'offensive, et de déboucher en quelques marches dans les plaines de Vienne[1]. »

La signature des préliminaires de la paix eut lieu le 17 avril, au château d'Ekwald, près de Léoben, entre le marquis de Gallo et le général Merfeldt, stipulant pour l'Autriche, et Bonaparte au nom de la république.

DCCLV.

BATAILLE DE NEUWIED. — 18 AVRIL 1797.

Victor Adam. — 1836.

Pendant que Bonaparte à la frontière d'Italie terminait la guerre par des succès aussi décisifs, les armées de Rhin-et-Moselle et de Sambre-et-Meuse, commandées l'une par Moreau et l'autre par Hoche, avaient repassé le Rhin. Moreau occupait la rive gauche en face de

[1] *Histoire des guerres de la révolution*, par Jomini, t. X, p. 66.

Kehl et Huningue jusqu'aux environs de Deux-Ponts; Hoche était cantonné depuis Dusseldorf jusqu'à Coblentz. Il gardait la première de ces places et le pont de Neuwied. En face de lui était l'armée autrichienne sous les ordres du général Latour; en face de Moreau se trouvait le baron de Werneck. D'après les ordres du Directoire, les deux armées devaient passer le Rhin le même jour et marcher ensuite sur la capitale de l'empire par l'intérieur de l'Allemagne.

L'armée de Sambre-et-Meuse avait reçu une organisation nouvelle : Ney y commandait les hussards, Richepance les chasseurs, Klein les dragons; la réserve était sous les ordres du général d'Hautpoul. Grenier prit le commandement du centre; l'aile droite fut confiée à Lefebvre, et l'aile gauche à Championnet.

L'armée autrichienne s'était mise en mouvement le 17 avril.

« Vers les huit heures du matin toutes les troupes qui avaient débouché de Neuwied s'ébranlèrent, sous la protection d'une forte canonnade, pour chasser les Autrichiens de leur position : elle s'étendait en ligne droite, de Zollengers près du Rhin, jusqu'à Heddersdorf, village fortement retranché, où elle appuyait son flanc droit; le front en était couvert, entre ces deux villages, par six redoutes élevées en avant du chemin de Neuwied à Ehrenbreistein; trois autres redoutes, placées sur le plateau de Heddersdorf, étaient destinées à prendre d'écharpe les troupes qui, après avoir dépassé le chemin d'Ehrenbreistein, voudraient s'avancer sur celui de

Dierdorf. Ces ouvrages bien défilés, palissadés, fraisés, étaient armés de grosse artillerie [1]. »

Le feu commença aussitôt sur toute la ligne; le général Lefebvre, qui commandait l'aile droite, s'empara des villages de Zollengers et de Bendorf. « Les troupes impériales opposèrent une résistance assez forte, mais les chasseurs à cheval de Richepance les culbutèrent à la suite d'une charge brillante. L'ennemi, s'étant retiré, perdit sur ce point sept pièces de canon, cinq drapeaux ou guidons et cinquante caissons. » Le général Grenier, à la tête des deux divisions du centre, força le village de Heddersdorf. Une dernière redoute, armée de cinq bouches à feu, fut enlevée par la division Watrin; les troupes pénétrèrent à l'arme blanche dans l'ouvrage, où elles firent cinquante prisonniers.

DCCLVI.

COMBAT DE DIERDORF. — 18 AVRIL 1797.

COGNIET et GIRARDET. — 1837.

« A peine les retranchements élevés dans la plaine furent-ils enlevés que Hoche dirigea son centre contre Dierdorf. Une compagnie d'artillerie légère et les hussards de Ney, en poursuivant les fuyards, atteignirent bientôt le corps de Werneck, qui occupait une position assez avantageuse derrière un ruisseau qu'il fit mine de vouloir défendre. Le combat s'engagea, mais ne fut pas

[1] *Histoire des guerres de la révolution*, par Jomini, t. X, p. 92.

de longue durée. Les hussards français ayant été soutenus par l'infanterie de Grenier et la réserve de d'Hautpoul, les troupes de Werneck prirent la fuite et furent poursuivies l'épée dans les reins par les hussards sur la route de Hachenbourg jusqu'à la chute du jour. Les Autrichiens perdirent dans la journée de Neuwied près de cinq mille hommes hors de combat ou prisonniers, six drapeaux, vingt-sept pièces de canon et soixante caissons [1]. »

DCCLVII.

ENTRÉE DE L'ARMÉE FRANÇAISE A ROME. — 15 FÉVRIER 1798.

ALAUX et HIPP. LECOMTE. — 1835.

Pie VI ne cherchait qu'une occasion favorable de rompre le traité de Tolentino. Ses ministres, instruits, dit-on, que le peuple de Rome méditait un soulèvement, loin de chercher à le prévenir, se déterminèrent à le laisser éclater. Joseph Bonaparte, frère du général Bonaparte, était alors ambassadeur à Rome.

« Le 27 décembre, le palais de l'ambassadeur fut entouré par la populace, aux cris de *vive la république romaine!* Les séditieux, parés de cocardes tricolores, réclamaient l'appui de la France. Plusieurs individus signalés comme espions du gouvernement, mêlés parmi eux, les excitaient de la voix et du geste. Joseph Bonaparte, accompagné de plusieurs officiers, les somma de

[1] *Histoire des guerres de la révolution*, par Jomini, t. X, p. 95.

se retirer; mais, au même instant, les troupes papales, ayant forcé la juridiction de l'ambassade, débouchèrent de tous côtés et firent feu sur les mutins. Le général Duphot s'élança au milieu des troupes pour les arrêter : il fut massacré, et l'ambassadeur aurait éprouvé le même sort, si la fuite ne l'eût dérobé aux coups des assassins. Cette scène tragique dura cinq heures, pendant lesquelles les ministres romains ne prirent aucune mesure pour tirer la légation française de l'horrible position où elle se trouvait. Leur complicité, dont on aurait peut-être douté, se manifesta par le silence obstiné que le cardinal Doria opposa aux réclamations itératives de Joseph Bonaparte, qui prit enfin le parti de se retirer à Florence.

« Les troupes qui rentraient en France reçurent ordre de rétrograder; et Berthier, qui commandait l'armée d'Italie, celui de marcher sur Rome..... Il ne perdit pas un instant pour faire ses préparatifs. Il donna au général Serrurier le commandement supérieur de toutes les troupes stationnées sur la rive gauche du Pô, pour s'opposer aux Autrichiens, en cas qu'ils voulussent s'immiscer dans les affaires de Rome. Six mille Cisalpins ou Polonais furent placés à Rimini, pour couvrir la république cisalpine. Le général Rey prit le commandement d'un corps de réserve qui s'établit à Tolentino, devant le débouché d'Ascoli, et tint les communications des Apennins entre Tolentino et Foligno. Huit demi-brigades d'infanterie et trois régiments de cavalerie, formant à peu près dix-huit mille hommes, furent dirigés sur An-

cône, où le général en chef arriva le 25 janvier 1798. Après avoir réuni ses troupes et laissé dans cette ville le général Dessoles avec des forces suffisantes pour contenir le duché d'Urbin, toujours prêt à se révolter, il continua sa marche sur Rome. Cervoni commandait l'avant-garde, et Dallemagne le corps de bataille. Les troupes légères ne rencontrèrent d'autres ennemis qu'un gouverneur papal, qui fut enlevé à Lorette avec deux cents hommes; et le 10 février l'armée française arriva devant l'ancienne capitale du monde [1]. »

DCCLVIII.

PRISE DE L'ILE DE MALTE. — 13 JUIN 1798.

Alaux et Guiaud. — 1835.

Le traité de Campo-Formio avait mis un terme à la longue guerre de la France avec l'empereur d'Allemagne. Bonaparte de retour à Paris y avait joui quelques instants de sa gloire; mais, fatigué bientôt de l'oisiveté, son active imagination se mit à enfanter de nouveaux projets de guerre et de conquête. La grande idée du Directoire était alors de porter des coups décisifs à la puissance et au commerce de l'Angleterre : ce fut en Égypte que Bonaparte résolut d'aller l'attaquer. La France, disait-il, maîtresse d'Alexandrie et de la mer Rouge, ruinerait infailliblement le commerce et la puissance britanniques dans l'Inde. Et, se retournant vers lui-même, il ajoutait,

[1] *Histoire des guerres de la révolution*, par Jomini, t. X, p. 333-335.

dans l'essor de ses pensées ambitieuses : « Les grands noms ne se font qu'en Orient. »

Le secret de cette entreprise, renfermé entre Bonaparte et les cinq directeurs, fut gardé merveilleusement. La France et l'Europe, les yeux fixés sur les immenses préparatifs qui se faisaient à Toulon, à Gênes, à Bastia, se demandaient avec une inquiète curiosité où iraient aborder ces vaisseaux et ces régiments rassemblés sous les ordres du vainqueur de l'Italie : elles ne le surent qu'en apprenant que l'armée française était débarquée en Égypte.

L'Égypte obéissait alors aux beys des mameluks, Mourad et Ibrahim. On se flatta que la Porte Ottomane, qui exerçait à peine sur ces deux chefs une autorité nominale, verrait sans trop d'ombrage leur domination remplacée par celle de la France. On s'engageait d'ailleurs à respecter ses droits de souveraineté. Mais ce n'était qu'après la conquête faite qu'on devait lui demander la permission de la faire.

Cependant Bonaparte désigna tous les officiers généraux de terre et de mer qui devaient l'accompagner. « Le vice-amiral Brueys commandait la flotte et avait pour contre-amiraux Gantheaume, Villeneuve, Decrès et Blanquet-Duchayla. Au nombre des lieutenants du général en chef on comptait Kléber, Desaix, Reynier. Une foule de savants et d'artistes, ingénieurs géographes, astronomes, naturalistes, antiquaires, littérateurs, empressés de partager sa fortune, s'embarquèrent pour aller explorer, instruire, civiliser, au profit de leur

patrie, cette terre classique, berceau des arts et des sciences.

« Les troupes de l'expédition montaient à environ trente-six mille hommes, dont deux mille huit cents de cavalerie non montée.

« L'escadre, forte de treize vaisseaux de ligne, de dix-sept frégates ou corvettes, et d'environ trois cents bâtiments de transport, était montée par dix mille matelots français, italiens ou grecs [1]. »

L'expédition sortit de Toulon le 19 mai : elle rallia en route les divisions Baraguey-d'Hilliers et Vaubois, parties de Gênes et de Bastia, et cingla vers l'île de Malte, devant laquelle elle parut le 9 juin, sans avoir rencontré l'ennemi.

« Huit jours avaient suffi à Bonaparte pour prendre possession de l'île de Malte, y organiser un gouvernement provisoire, se ravitailler, faire de l'eau, et régler toutes les dispositions militaires et administratives. Il avait paru devant cette île le 22 prairial ; il la quitta le 1er messidor, après en avoir laissé le commandement au général Vaubois [2]. »

[1] *Histoire des guerres de la révolution*, par Jomini, t. X, p. 391.
[2] *Relation de l'expédition d'Égypte*, par Berthier, p. 7.

DCCLIX.

DÉBARQUEMENT DE L'ARMÉE FRANÇAISE EN ÉGYPTE. — 2 JUILLET 1798.

Pingret. — 1836.

Le 19 juin le général Bonaparte quitta l'île de Malte.

« Les vents de nord-ouest soufflaient grand frais. Le 25 la flotte est à la vue de l'île de Candie; le 29 elle est sur les côtes d'Afrique ; le lendemain au matin elle découvre la Tour-des-Arabes ; le soir elle est devant Alexandrie.

« Bonaparte fait donner l'ordre de communiquer avec cette ville pour y prendre le consul français, et avoir des renseignements tant sur les Anglais que sur la situation de l'Égypte.

« Tout devait faire craindre que l'escadre anglaise, paraissant d'un moment à l'autre, ne vînt attaquer la flotte et le convoi dans une position défavorable. Il n'y avait pas un instant à perdre. Le général en chef donna donc, le soir même, l'ordre du débarquement : il en avait décidé le point au Marabout. La distance de l'endroit du mouillage, éloigné de trois lieues de la terre; le vent du nord, qui soufflait avec violence; une mer agitée, qui se brisait contre les récifs dont cette côte est bordée : tout rendait le débarquement aussi difficile que périlleux.

« Bonaparte veut être à la tête du débarquement : il monte une galère, et bientôt il est suivi d'une foule de canots, sur lesquels les généraux Bon et Kléber avaient

reçu l'ordre de faire embarquer une partie de leurs divisions, qui se trouvaient à bord des vaisseaux de guerre.

« Les généraux Desaix, Reynier et Menou, dont les divisions étaient sur les bâtiments du convoi, reçoivent l'ordre d'effectuer leur débarquement sur trois colonnes vers le Marabout.

« La mer en un instant est couverte de canots qui luttent contre l'impétuosité et la fureur des vagues. La galère que montait Bonaparte s'était approchée le plus près du banc de récifs où l'on trouve la passe qui conduit à l'anse du Marabout. Là il attend les chaloupes sur lesquelles étaient les troupes qui avaient eu ordre de se réunir à lui; mais elles ne parviennent à ce point qu'après le coucher du soleil, et ne peuvent traverser que pendant la nuit le banc des récifs. Enfin à une heure du matin le général en chef débarque à la tête des premières troupes, qui se forment successivement dans le désert à trois lieues d'Alexandrie.

« Bonaparte envoie des éclaireurs en avant, et passe en revue les troupes débarquées. Elles se composaient d'environ mille hommes de la division Kléber, dix-huit cents de la division Menou, et quinze cents de celle du général Bon.

« Bonaparte marchait à pied avec l'avant-garde, accompagné de son état-major, les chevaux n'ayant pu être encore débarqués; le général Caffarelli le suit à pied malgré sa jambe de bois.

« Le général Bon commandait la colonne de droite; le général Kléber, celle du centre; celle de gauche était sous

les ordres du général Menou, qui côtoyait la mer. Une demi-heure avant le jour, un des avant-postes est attaqué par quelques Arabes, qui tuent un officier. Ils s'approchent; une fusillade s'engage entre eux et les tirailleurs de l'armée. A une demi-lieue d'Alexandrie leur troupe se réunit au nombre de trois cents cavaliers environ, mais à l'approche des Français ils s'enfoncent dans le désert[1]. »

DCCLX.

PRISE D'ALEXANDRIE (BASSE ÉGYPTE). — 3 JUILLET 1798.

PINGRET. — 1836.

« Bonaparte, se voyant près de l'enceinte de la vieille ville des Arabes, donne l'ordre à chaque colonne de s'arrêter à la portée du canon. Désirant prévenir l'effusion du sang, il se dispose à parlementer; mais des hurlements effroyables d'hommes, de femmes et d'enfants, et une canonnade qui démasque quelques pièces, font connaître les intentions de l'ennemi.

« Réduit à la nécessité de vaincre, Bonaparte fait battre la charge; les hurlements redoublent avec une nouvelle fureur. Les Français s'avancent vers l'enceinte, qu'ils se disposent à escalader malgré le feu des assiégés et une grêle de pierres qu'on fait pleuvoir sur eux. Généraux et soldats escaladent les murs avec la même intrépidité.

« Le général Kléber est atteint d'une balle à la tête;

[1] *Relation de l'expédition d'Égypte*, par Berthier, p. 11.

le général Menou est renversé du haut des murailles qu'il avait gravies, et est couvert de contusions. Le soldat rivalise avec les chefs : un guide, nommé Joseph Cala, devance les grenadiers et monte un des premiers sur le mur, où, malgré le feu de l'ennemi, il aide les grenadiers Sabathier et Labruyère à escalader le rempart. Les murs sont bientôt couverts de Français; les assiégés fuient dans la ville; cependant ceux qui sont dans les vieilles tours continuent leur feu, et refusent obstinément de se rendre.

« D'après les ordres de Bonaparte, les troupes ne devaient point entrer dans la ville; mais le soldat, furieux de la résistance de l'ennemi, s'était laissé entraîner, et déjà une grande partie se trouvait engagée dans les rues, où s'établissait une fusillade meurtrière. Bonaparte fait battre la générale à l'instant. Il mande vers lui le capitaine d'une caravelle turque qui était dans le port vieux, et le charge de porter aux habitants d'Alexandrie des paroles de paix, de les rassurer sur les intentions de la république française, de leur annoncer que leurs propriétés, leur liberté, leur religion seront respectées; que la France, jalouse de conserver leur amitié et celle de la Porte, ne prétend diriger ses forces que contre les mameluks. Ce capitaine, suivi de quelques officiers français, se rend dans la ville, et engage les habitants à se rendre pour éviter le pillage et la mort [1]. »

[1] *Relation de l'expédition d'Égypte*, par Berthier, p. 11 à 13.

DCCLXI.

BONAPARTE DONNE UN SABRE AU CHEF MILITAIRE D'ALEXANDRIE. — JUILLET 1798.

Mulard. — 1808.

Après la prise d'Alexandrie « les imams, les cheikhs, les chérifs viennent se présenter à Bonaparte, qui leur renouvelle l'assurance des dispositions amicales et pacifiques de la république française. »

Le général en chef, voulant honorer la valeur avec laquelle ils avaient défendu leur ville, fit présent d'un sabre à leur chef militaire. Celui-ci le reçut à genoux, jurant sur sa tête de ne s'en servir que pour la cause des Français. « Ils se retirent pleins de confiance dans ces dispositions; les forts du Phare sont remis aux Français, qui prennent en même temps possession de la ville et des deux ports[1]. »

DCCLXII.

BATAILLE DE CHEBREISS. — 13 JUILLET 1798.

Cogniet.

Bonaparte, maître d'Alexandrie, s'empressa d'y établir un gouvernement favorable à ses vues, et laissa pour y commander le général Kléber, qui avait été blessé à l'attaque de la ville. Puis, sans plus tarder,

[1] *Relation de l'expédition d'Égypte*, par Berthier, p. 13.

il commença son mouvement sur le grand Caire. Desaix reçut l'ordre de traverser le désert pour se rendre à Demenhour.

« Les troupes se mirent en marche le 18 et le 19 messidor avec l'artillerie de campagne et la cavalerie, si toutefois on peut donner ce nom à trois cents hommes montés sur des chevaux qui, épuisés par une traversée de deux mois, pouvaient à peine porter leurs cavaliers. L'artillerie par la même raison était mal attelée. Le 20 messidor les divisions arrivent à Demenhour[1]. »

Après deux jours d'une marche pénible, épuisée par les privations et la fatigue, l'armée, continuellement harcelée par les Arabes, parvient enfin à Rahmanié. Le général en chef prit le parti d'y séjourner le 23 et le 24, pour attendre le chef de division Perrée, commandant de la flottille qu'il avait dirigée sur Rosette. Le 25, avant le jour, les troupes quittèrent Miniet-Salanie : « Les mameluks, au nombre de quatre mille, étaient à une lieue plus loin : leur droite était appuyée au village de Chebreiss, dans lequel ils avaient placé quelques pièces de canon, et au Nil, sur lequel ils avaient une flottille composée de chaloupes canonnières et de djermes armées.

« Bonaparte avait donné ordre à la flottille française de continuer sa marche en se dirigeant de manière à pouvoir appuyer la gauche de l'armée sur le Nil et attaquer la flotte ennemie au moment où l'on attaquerait les mameluks et le village de Chebreiss : malheureusement la violence des vents ne permit pas de suivre en

[1] *Relation de l'expédition d'Égypte*, par Berthier, p. 18.

tout ces dispositions. La flottille dépasse la gauche de l'armée, gagne une lieue sur elle, se trouve en présence de l'ennemi, et se voit obligée d'engager un combat d'autant plus inégal qu'elle avait à la fois à soutenir le feu des mameluks et à se défendre contre la flotte ennemie.

« Cependant le bruit du canon avait fait connaître au général en chef que la flottille était engagée; il fait marcher l'armée au pas de charge : elle s'approche de Chebreiss et aperçoit les mameluks rangés en bataille en avant de ce village. Bonaparte reconnaît la position et forme l'armée : elle est composée de cinq divisions; chaque division forme un carré qui présente à chaque face six hommes de hauteur; l'artillerie est placée aux angles; aux centres sont les équipages et la cavalerie. Les grenadiers de chaque carré forment des pelotons qui flanquent les divisions et sont destinés à renforcer les points d'attaque.

« Les sapeurs, les dépôts d'artillerie prennent position et se barricadent dans deux villages en arrière, afin de servir de point de retraite en cas d'événement.

« L'armée n'était plus qu'à une demi-lieue des mameluks. Tout à coup ils s'ébranlent par masses, sans aucun ordre de formation et caracolent sur les flancs et les derrières. D'autres masses fondent avec impétuosité sur la droite et le front de l'armée. On les laisse approcher jusqu'à la portée de la mitraille. Aussitôt l'artillerie se démasque et les met en fuite.

« Animée par ce premier succès, l'armée s'ébranle au

pas de charge et marche sur le village de Chebreiss, que l'aile droite a l'ordre de déborder. Ce village est emporté après une très-faible résistance. La déroute des mameluks est complète; ils fuient en désordre vers le Caire. Leur flottille prend également la fuite en remontant le Nil, et termine ainsi un combat qui durait depuis deux heures avec le même acharnement. C'est surtout à la valeur des hommes de troupes à cheval embarqués sur la flottille qu'est due la gloire de cette journée. La perte de l'ennemi a été de plus de six cents hommes tant tués que blessés : celle des Français d'environ soixante et dix [1]. »

DCCLXIII.

BATAILLE DES PYRAMIDES. — 21 JUILLET 1798.

Gros.

Après la bataille de Chebreiss, l'armée continua sa marche vers le Caire; le 20 juillet 1798 (2 thermidor), elle quittait Omm-el-Dinal à deux heures du matin.

« Au point du jour la division Desaix, qui formait l'avant-garde, a connaissance d'un corps d'environ six cents mameluks et d'un grand nombre d'Arabes, qui se replient aussitôt. A deux heures après midi l'armée arrive aux villages d'Ebrerach et de Boutis : elle n'était plus qu'à trois quarts de lieue d'Embabé et apercevait de loin le corps de mameluks qui se trouvaient dans

[1] *Relation de l'expédition d'Égypte*, par Berthier, p. 20-21.

le village. La chaleur était brûlante, le soldat extrêmement fatigué. Bonaparte fait faire halte; mais les mameluks n'ont pas plus tôt aperçu l'armée qu'ils se forment en avant de sa droite dans la plaine. Un spectacle aussi imposant n'avait point encore frappé les regards des Français. La cavalerie des mameluks était couverte d'armes étincelantes. On voyait en arrière de sa gauche ces fameuses Pyramides dont la masse indestructible a survécu à tant d'empires, et brave depuis trente siècles les outrages du temps. Derrière sa droite étaient le Nil, le Caire, le Mokattam et les champs de l'antique Memphis [1]. »

Les troupes, impatientes d'en venir aux mains, sont aussitôt rangées en bataille. Bonaparte appelle les principaux chefs de l'armée, parcourt les rangs, dicte les ordres : « Soldats, s'écrie-t-il, souvenez-vous que du haut de ces monuments quarante siècles vous contemplent. » On voyait alors autour de lui Berthier, Desaix, Dugua, généraux de division; Murat, Belliard, généraux de brigade; Duroc, chef de bataillon d'artillerie; Eugène Beauharnais et Lavalette, tous destinés plus tard à des fortunes si imprévues et si diverses.

DCCLXXIV.

BATAILLE DES PYRAMIDES. — 21 JUILLET 1798.

VINCENT. — 1802.

[1] *Relation de l'expédition d'Égypte*, par Berthier, p. 25.

DCCLXV.

BATAILLE DES PYRAMIDES. — 21 JUILLET 1798.

Hennequin. — 1806.

« La ligne, formée dans l'ordre par échelons et par divisions qui se flanquent, reçoit l'ordre de s'ébranler ; mais les mameluks, qui jusqu'alors avaient paru indécis, préviennent l'exécution de ce mouvement, menacent le centre, et se précipitent avec impétuosité sur les divisions Desaix et Reynier qui formaient la droite ; ils chargent intrépidement les colonnes, qui, fermes et immobiles, ne font usage de leur feu qu'à demi-portée de la mitraille et de la mousqueterie. La valeur téméraire des mameluks essaie en vain de renverser ces murailles de feu, ces remparts de baïonnettes : leurs rangs sont éclaircis par le grand nombre de morts et de blessés qui tombent sur le champ de bataille, et bientôt ils s'éloignent en désordre sans oser entreprendre une nouvelle charge.

« Pendant que les divisions Desaix et Reynier repoussaient avec tant de succès la cavalerie des mameluks, les divisions Bon et Menou, soutenues par la division Kléber, commandée par le général Dugua, marchaient au pas de charge sur le village retranché d'Embabé.

Les mameluks attaquent sans succès les pelotons des flanqueurs ; ils démasquent et font jouer quarante mauvaises pièces d'artillerie. Les divisions se précipi-

tent alors avec plus d'impétuosité, et ne laissent pas à l'ennemi le temps de recharger ses canons. Les retranchements sont enlevés à la baïonnette. Le camp et le village d'Embabé sont au pouvoir des Français. Quinze cents mameluks à cheval et autant de fellahs, auxquels les généraux Marmont et Rampon ont coupé toute retraite en tournant Embabé et prenant une position retranchée derrière un fossé qui joignait le Nil, font en vain des prodiges de valeur; aucun d'eux ne veut se rendre, aucun d'eux n'échappe à la fureur du soldat : ils sont tous passés au fil de l'épée ou noyés dans le Nil. Quarante pièces de canon, quatre cents chameaux, les bagages et les vivres de l'ennemi tombent entre les mains du vainqueur.

« Mourad-Bey, voyant le village d'Embabé emporté, ne songe plus qu'aux moyens d'assurer sa retraite. Déjà les divisions Desaix et Reynier avaient forcé sa cavalerie de se replier. L'armée, quoiqu'elle marchât depuis deux heures du matin et qu'il fût six heures du soir, le poursuit encore jusqu'à Giseh. Il n'y avait plus de salut pour lui que dans une prompte fuite, il en donne le signal, et l'armée prend position à Giseh, après dix-neuf heures de marche ou de combats [1]. »

[1] *Relation de l'expédition d'Égypte*, par Berthier, p. 25-27.

DCCLXVI.

BATAILLE DE SEDINAM (HAUTE ÉGYPTE).—7 OCTOBRE 1798.

<div align="right">Cogniet et Jules Vignon. — 1837.</div>

Après la bataille des Pyramides, le Caire ouvrit ses portes au vainqueur. Ibrahim, chef de l'administration civile, alla chercher un asile en Syrie près de Djezzar, pacha de Saint-Jean-d'Acre, son collègue. Mourad-Bey, qui avait mené les mameluks au combat, se retira dans la haute Égypte, où Desaix eut ordre de le poursuivre. Il partit du Caire le 25 août 1798 (8 fructidor an VI), s'embarqua sur le Nil, et alla rejoindre sa division le 29 (12 fructidor), à Al-Fieli, d'où il se mit aussitôt en marche.

Les mameluks s'étaient réfugiés dans le Faïoum, d'où ils suivaient tous les mouvements de l'armée française. Harcelée par un ennemi qui se présentait sans cesse devant elle et qui refusait toujours le combat, elle eut à surmonter des obstacles et à supporter des privations de tous genres. Le général Desaix prit successivement possession de Béné, d'Aba-Girgé, de Siouth, de Menekia et de Manzoura. Le 6 octobre 1798 (15 vendémiaire an VII), « informé par ses espions que Mourad-Bey avait l'intention de l'attendre à Sedinam et de lui livrer bataille, il se disposa à l'attaquer lui-même.

« Le 16, au lever du soleil, la division se met en mouvement; elle est formée en carré, avec des pelotons

de flanc : elle suit l'inondation et le bord du désert. A huit heures on aperçoit Mourad-Bey à la tête de son armée, composée d'environ trois mille mameluks, et huit à dix mille Arabes. L'ennemi s'approche, entoure la division, et la charge avec la plus grande impétuosité sur toutes ses faces ; mais de tous côtés il est vivement repoussé par le feu de l'artillerie et de la mousqueterie ; les plus intrépides des mameluks, désespérant d'entamer la division, se précipitent sur l'un des pelotons de flanc commandé par le capitaine Lavalette, de la vingt et unième légère. Furieux de la résistance qu'ils éprouvent et de l'impuissance où ils sont de l'enfoncer, les plus braves se jettent en désespérés dans les rangs, où ils expirent après avoir vainement employé à leur défense les armes dont ils sont couverts, leurs carabines, leurs javelots, leur lance, leur sabre et leurs pistolets. Ils tâchent du moins de vendre chèrement leur vie, et tuent plusieurs chasseurs.

« De nouveaux détachements de mameluks saisissent ce moment pour charger deux fois le peloton entamé ; les chasseurs se battent corps à corps, et, après des prodiges de valeur, se replient sur le carré de la division. Dans cette attaque les mameluks perdent plus de cent soixante hommes ; elle coûte aux braves chasseurs treize hommes morts et quinze blessés.

« Mourad-Bey, après avoir fait charger les autres pelotons sans plus de succès, divise sa nombreuse cavalerie, qui n'avait encore agi que par masse, et fait entourer la division. Il couronne quelques monticules de sable,

sur l'un desquels il démasque une batterie de plusieurs pièces de canon placées avec avantage, et qui font un feu meurtrier.

« Le général Desaix, devant un ennemi six fois plus fort que lui, et dans une position où une retraite difficile sur ses barques le forçait à abandonner ses blessés, juge qu'il faut ou vaincre ou se battre jusqu'au dernier homme. Il dirige sa division sur la batterie ennemie, qui est enlevée à la baïonnette.

« Maître des hauteurs et de l'artillerie de Mourad-Bey, Desaix fait diriger une vive canonnade sur l'ennemi, qui bientôt fuit de toutes parts. Trois beys et beaucoup de kiachefs restent sur le champ de bataille, ainsi qu'une grande quantité de mameluks et d'Arabes. La division ramène ses blessés, prend quelque repos et se met en marche à trois heures après midi pour Sedinam, où elle s'empare d'une partie des bagages de l'ennemi, que les Arabes commençaient à piller[1]. »

DCCLXVII.

QUATRIÈME ET CINQUIÈME COMBAT DE LA FRÉGATE LA LOIRE. — 17 ET 18 OCTOBRE 1798.

GUDIN.

Épuisée par trois combats, démâtée de ses deux mâts de perroquet, la frégate *la Loire* était poursuivie par *la Mermaid*, frégate anglaise de la même force qu'elle. Le

[1] *Relation de l'expédition d'Égypte*, par Berthier, p. 126.

17 octobre, au point du jour, *la Mermaid* se couvrit de voiles pour atteindre et détruire enfin son ennemie. Celle-ci, réduite à ses basses voiles et à ses huniers, ne pouvait espérer de s'échapper. Segond, qui la commandait, se prépara au combat, et fit clouer le pavillon national au mât d'artimon. Il harangua son équipage, rappela aux marins et aux soldats leur brillante conduite dans les trois affaires précédentes, et leur témoigna la confiance de les voir triompher sans peine d'une frégate dont la force n'était pas supérieure à celle de *la Loire*. Toutes ses dispositions prises, il établit sa frégate au plus près du vent, et fit carguer la grande voile pour attendre l'ennemi. Cette contenance ferme dut donner aux Anglais une idée de la résistance qu'ils allaient éprouver, et ce qui ajouta sans doute à leur étonnement fut qu'on les laissa approcher sans tirer un seul coup de canon. Segond savait que chez eux c'est une espèce de point d'honneur de ne pas tirer les premiers : il résolut de ne faire feu que lorsque son adversaire se jugerait lui-même assez proche. Il était près de huit heures ; *la Mermaid* avait cargué ses basses voiles et s'avançait sous une voilure commode pour le combat. Parvenue à portée de pistolet, elle vint au vent pour prendre position et présenter le travers à *la Loire*. Celle-ci, profitant de ce moment, lui lâcha toute sa bordée, accompagnée d'une décharge de mousqueterie. *La Mermaid* riposta vivement ; mais, au lieu de demeurer par le travers de la frégate française, elle voulut profiter de l'avantage que lui donnait le bon état de sa mâture

et de ses voiles pour la contourner et tâcher de l'enfiler, soit par l'avant, soit par l'arrière. Excellent manœuvrier lui-même, Segond rendit vaines toutes les tentatives du capitaine anglais, et le força à reprendre sa première position. Les deux frégates se canonnèrent alors avec le plus grand acharnement; mais comme la *Mermaid* s'était replacée un peu plus au large, l'avantage n'était pas pour les canonniers de *la Loire*, qui, faute d'adresse, ou, ce qui est plus croyable, par trop de précipitation, n'ajustaient pas aussi bien leurs coups que les Anglais. Au bout de quelques heures, *la Loire* avait perdu ses trois mâts de hune, et ne conservait plus que ses deux basses voiles, tandis que la frégate ennemie n'avait pas le plus petit morceau de bois coupé. Le capitaine français résolut alors de tenter à son tour une manœuvre qui pût changer la face du combat : il fait cesser le feu partout, donne l'ordre de mettre deux boulets ronds dans chaque canon et de réserver la bordée pour le moment où il jugerait à propos de l'envoyer. Lorsque toutes les pièces sont chargées comme il l'a ordonné, il fait mettre la barre au vent et ordonne une grande arrivée, pour persuader à son ennemi qu'il ne peut plus soutenir son feu. Celui-ci, trompé par ce mouvement, laisse arriver à son tour, afin de suivre *la Loire* et de lui envoyer une bordée qu'il regarde comme devant mettre fin au combat; mais tout à coup Segond lance sa frégate dans le vent, et, par cette évolution, fait croire à l'Anglais qu'il veut l'aborder. *La Mermaid,* qui redoute d'autant plus l'abordage qu'elle sait que la

Loire est chargée de troupes, revient au vent elle-même avec promptitude et perd presque toute sa vitesse. Segond, qui dans ces différentes manœuvres a l'avantage de primer son ennemi, reprend la sienne avant lui, et, par un nouveau mouvement, vient le ranger à poupe et lui lâche la double bordée qu'il a réservée. L'effet en est terrible. Le mât d'artimon et le grand mât de hune de *la Mermaid* tombent en même temps, et les cris de l'équipage anglais annoncent le carnage qui vient d'avoir lieu. Pendant quelques minutes on semble avoir perdu la tête à bord de cette frégate, et Segond lui hèle d'amener ce qui lui reste de voiles; mais la position de ces voiles sur l'avant, et la perte de celles de l'arrière la font arriver toute seule : elle reprend de la vitesse et s'éloigne d'autant plus facilement de *la Loire,* que les voiles hautes qu'elle conserve au mât de misaine sont plus favorables, par le faible vent qui règne, que les basses voiles de la frégate française. L'équipage anglais revient alors de sa stupeur, et profite de cette circonstance heureuse pour fuir et abandonner la victoire aux républicains. En vain Segond, qui désespère d'atteindre *la Mermaid* dans sa fuite, dirige sur elle un feu bien nourri, pour tâcher de la désemparer de quelqu'une de ses voiles, il n'a pas le bonheur d'y réussir et elle lui échappe.

Après ce beau combat, *la Loire* était cependant réduite à l'état le plus déplorable, et n'avait plus à bord ni bois ni cordages pour remplacer ses mâts supérieurs. Tout ce que put faire le capitaine fut de boucher de

son mieux les trous des boulets reçus à la flottaison, de jumeller ses bas mâts et de bosser les ralingues des basses voiles coupées en plusieurs endroits.

Le 18, au point du jour, elle découvrit deux bâtiments qui la chassèrent aussitôt. A neuf heures, ils furent reconnus pour le vaisseau rasé *l'Anson* et la corvette *le Kanguroo*. Tout espoir de leur échapper eût été vain, et il n'y avait plus à combattre que pour l'honneur du pavillon : Segond et son équipage se disposèrent à l'honorer par une vigoureuse résistance. A neuf heures et demie le vaisseau rasé, parvenu à demi-portée de *la Loire*, n'avait pas encore commencé le feu; il continuait sa route toutes voiles hautes, pour s'en approcher davantage. Lorsqu'il fut tout à fait proche, le capitaine de *la Loire* s'élança tout à coup au vent, comme s'il eût voulu aborder le vaisseau par l'avant, et profita de ce moment pour lui envoyer une bordée d'enfilade. *L'Anson* masqua une partie de ses voiles pour éviter l'abordage, et cette manœuvre permit à la frégate française de lui lâcher, dans une position avantageuse, deux autres bordées qui eussent été très-meurtrières, si la mer avait été moins grosse. Le vaisseau remit bientôt le vent dans ses voiles, et vint engager *la Loire* à portée de pistolet par le travers au vent, pendant que la corvette la combattait en poupe : le combat dura une heure dans cette position, et l'équipage français y déploya une bravoure au-dessus de tout éloge ; enfin le grand mât et le mât d'artimon de la frégate ayant été abattus, et le mât de misaine ne tenant presque plus à rien, le com-

mandant du vaisseau anglais cria au capitaine Segond qu'il était inouï qu'il persistât encore à se défendre dans une pareille situation, et qu'il avait assez combattu pour sa gloire. Sur le refus que fit celui-ci de se rendre, le combat continua encore un quart d'heure; mais le vaisseau ennemi ne pointa plus qu'à couler bas. Bientôt l'eau remplit la cale de *la Loire*. Lorsqu'il y en eut six pieds, et que le capitaine Segond crut d'ailleurs la frégate dans un délabrement tel, qu'il paraissait douteux qu'elle pût servir aux ennemis, il amena son pavillon. Quoique les efforts héroïques des défenseurs de *la Loire* n'aient pu l'empêcher d'être prise, eux et leurs concitoyens n'ont pas moins le droit de s'en enorgueillir. De pareilles défaites sont aussi glorieuses que des succès.

DCCLXVIII.

RÉVOLTE DU CAIRE. — 21 OCTOBRE 1798.

Girodet. — 1810.

Depuis deux mois que Bonaparte était au Caire, la plus grande tranquillité n'avait cessé d'y régner. « Les notables de toutes les provinces délibéraient avec calme, et d'après les propositions des commissaires français Monge et Berthollet, sur l'organisation définitive des divans, sur les lois civiles et criminelles, sur l'établissement et la répartition des impôts, et sur divers objets d'administration et de police générale. Tout à coup les indices d'une sédition prochaine se manifestent. Le

30 vendémiaire, à la pointe du jour, des rassemblements se forment dans divers quartiers de la ville et surtout à la grande mosquée. Le général Dupuy, commandant la place, s'avance à la tête d'une faible escorte pour les dissiper. Il est assassiné avec plusieurs officiers et quelques dragons au milieu de l'un de ces attroupements. La sédition devient aussitôt générale : tous les Français que les révoltés rencontrent sont égorgés ; les Arabes se montrent aux portes de la ville.

« La générale est battue ; les Français s'arment et se forment en colonnes mobiles. Ils marchent contre les rebelles avec plusieurs pièces de canon. Ceux-ci se retranchent dans leurs mosquées, d'où ils font un feu violent. Les mosquées sont aussitôt enfoncées ; un combat terrible s'engage entre les assiégeants et les assiégés ; l'indignation et la vengeance doublent la force et l'intrépidité des Français. Des batteries, placées sur différentes hauteurs, et le canon de la citadelle tirent sur la ville ; le quartier des rebelles et la grande mosquée sont incendiés [1]. »

DCCLXIX.

LE GÉNÉRAL BONAPARTE, COMMANDANT EN CHEF DE L'ARMÉE D'ÉGYPTE, FAIT GRACE AUX RÉVOLTÉS DU CAIRE. — OCTOBRE 1798.

Guérin. — 1808.

« Les chérifs et les principaux du Caire viennent enfin implorer la générosité des vainqueurs et la clémence

[1] Relation de l'expédition d'Égypte, par Berthier, p. 44.

de Bonaparte. Le général en chef les reçut sur la place d'El-Bekir. Un pardon général est aussitôt accordé à la ville, et le 2 brumaire (23 octobre 1798) l'ordre est entièrement rétabli. Mais, pour prévenir dans la suite de pareils excès, la place est mise dans un tel état de défense qu'un seul bataillon suffit pour la mettre à l'abri des mouvements séditieux d'une population nombreuse. Des mesures sont prises aussi pour la garantir à l'extérieur contre toute entreprise de la part des Arabes[1]. »

DCCLXX.

COMBAT DE MONTEROSI. — 4 DÉCEMBRE 1798.

COGNIET.

« La cour de Naples, placée au bord du volcan révolutionnaire depuis l'érection des états de l'Église en république, embrassa avec transport l'idée d'une nouvelle guerre continentale, qui, selon toute apparence, devait amener l'évacuation de l'Italie, et la débarrasser de l'anxiété perpétuelle dans laquelle elle vivait.

« Le roi de Naples Ferdinand IV, ayant accueilli les propositions qui lui avaient été faites par la Russie et l'Angleterre, certain d'être soutenu par l'Autriche, qui venait d'envoyer près de lui le général Mack, s'était empressé d'entrer en campagne et de prendre l'offensive. Les états romains furent bientôt envahis, et le roi de Naples s'était emparé de Rome.

[1] *Relation de l'expédition d'Égypte*, par Berthier, p. 45.

« Le Directoire, en apprenant les dernières levées opérées dans le royaume de Naples et le rassemblement des troupes sur la frontière des états romains, se hâta d'envoyer le général Championnet prendre le commandement des troupes françaises stationnées dans les environs de Rome. Il lui fut recommandé de ne rien compromettre, et de se retirer sur l'armée que commandait Joubert dans la république cisalpine.

« Le général Championnet, ajoute Jomini, jeta huit cents hommes dans le château Saint-Ange, puis se replia, conformément à ses instructions, sur Cività-Castellana. »

Le roi de Naples ne tarda pas à prendre possession de la capitale des états de l'Église. Pendant ce temps Championnet se préparait à se défendre dans les Apennins. Ses troupes se trouvaient disposées la droite à Cività-Castellana, la gauche à Cività-Ducale, et le centre à Cantalupo.

« Le 4 décembre les avant-postes français furent assaillis de toutes parts. La division du chevalier de Saxe, poursuivant deux objets, marchait sur deux colonnes : l'une se portait directement sur Nepi, l'autre fila à gauche par le chemin qui conduit de Santa-Maria-di-Fallari à Borghetto, en vue de tourner Cività-Castellana. La première attaque fut conduite avec vigueur; mais Kellermann, après avoir laissé amortir le premier feu des Napolitains, les chargea à son tour et les repoussa sur le chemin de Montcrosi, où bientôt les dragons français les poursuivirent : deux mille cinq cents prisonniers,

quinze pièces de canon et tous les bagages tombèrent au pouvoir des républicains [1]. »

DCCLXXI.

COMBAT DE LA FRÉGATE FRANÇAISE LA BAYONNAISE CONTRE LA FRÉGATE ANGLAISE L'EMBUSCADE. — 14 DÉCEMBRE 1798.

Huz. — 1802.

DCCLXXII.

COMBAT DE LA FRÉGATE FRANÇAISE LA BAYONNAISE CONTRE LA FRÉGATE ANGLAISE L'EMBUSCADE. — 14 DÉCEMBRE 1798.

Crépin. — 1801.

La frégate *la Bayonnaise*, de vingt-quatre pièces de canon de huit, et huit de quatre sur ses gaillards, commandée par le lieutenant de vaisseau Edmond Richer, venait de Cayenne, le 14 décembre 1798 (24 frimaire an VIII), et n'était plus qu'à trente-cinq ou quarante lieues de Rochefort. Tout à coup elle fut attaquée par la frégate anglaise *l'Embuscade*, de vingt-six pièces de canon de seize, six caronades de trente-deux et huit de neuf sur les gaillards. L'action s'engagea; on combattit quelque temps bord à bord, ensuite à douze toises de distance. Le feu devint terrible et dura cinq heures sans être décisif. La position de sa frégate au vent de l'ennemi décida le commandant français à tenter l'abordage. Dans le choc des deux bâtiments, le beaupré de *la Bayonnaise* se brise et tombe à la mer, ainsi que le mât d'artimon

[1] *Histoire des guerres de la révolution*, par Jomini, t. XI, p. 33-50.

de *l'Embuscade*. Le contre-coup sépare les deux vaisseaux. Richer saisit l'occasion et lâche dans le travers de son adversaire quatre coups de canon qui balayent sa batterie et lui mettent trente ou quarante hommes hors de combat. Au même instant les marins français sautent à bord de l'ennemi. Richer, gravement blessé, est contraint de rester à son bord : le feu y gagnait de toute part; ce capitaine oublie ses blessures, et parvient à le faire éteindre; enfin, après quarante minutes d'efforts, de courage et de valeur, les Anglais, débusqués de leurs gaillards d'arrière et d'avant, furent forcés de se rendre.

La Bayonnaise avait perdu tous ses mâts dans ce combat; son commandant employa toutes ses ressources et parvint à se rendre à Rochefort.

DCCLXXIII.

LE GÉNÉRAL BONAPARTE VISITE LES FONTAINES DE MOÏSE PRÈS LE MONT SINAÏ. — 28 DÉCEMBRE 1798.

Berthélemy. — 1808.

« Bonaparte, après avoir imprimé à tout le pays la terreur de ses armes, continue de suivre ses plans d'administration intérieure, sans oublier ce qu'il doit à l'intérêt des sciences, du commerce et des arts.

« Le général Bon reçoit ordre de traverser le désert à la tête de quinze cents hommes avec deux pièces de canon, et de marcher vers Suez, où il entre le 17 brumaire (7 novembre 1798).

« Bonaparte, accompagné d'une partie de son état-major, des membres de l'institut Monge, Berthollet, Costaz, de Bourrienne et d'un corps de cavalerie, part lui-même du Caire le 4 nivôse (24 décembre 1798), et va camper à Birket-el-Hadj, ou lac des Pèlerins; le 5 il bivouaque à dix lieues dans le désert; le 6 il arrive à Suez; le 7 il reconnaît la côte et la ville, et ordonne les ouvrages et les fortifications qu'il juge nécessaires à sa défense.

« Le 8 il passe la mer Rouge près de Suez, à un gué qui n'est praticable qu'à la marée basse; il se rend aux fontaines de Moïse, situées en Asie, à trois lieues et demie de Suez. Cinq sources forment ces fontaines, qui s'échappent en bouillonnant du sommet de petits monticules de sable. L'eau en est douce et un peu jaunâtre. On y trouve les vestiges d'un petit aqueduc moderne qui conduisait cette eau à des citernes creusées sur le bord de la mer, dont les fontaines sont éloignées de trois quarts de lieue [1]. »

DCCLXXIV.

PRISE DE NAPLES PAR L'ARMÉE FRANÇAISE. — 21 JANVIER 1799.

TAUREL. — 1799.

Championnet, après les combats de Monterosi et Cività-Castellana, reprit aussitôt l'offensive. Il rentra dans Rome dix-sept jours après en être sorti, et, poursuivant

[1] *Relation de l'expédition d'Égypte*, par Berthier, p. 46.

sa marche, se dirigea sur les états de Naples, qu'il ne tarda pas à envahir. Malgré la résistance des troupes napolitaines, il était arrivé devant Capoue dans les premiers jours de janvier.

Mais autour de lui tout commençait à s'ébranler; et pendant que les paysans prenaient partout les armes, interceptaient les courriers de l'armée française, et lui faisaient une guerre de partisans redoutable, la populace de Naples, qu'on avait eu l'imprudence d'armer, commençait de se porter aux excès les plus épouvantables. L'Autrichien Mack, qui commandait l'armée napolitaine, ayant accepté l'armistice que Championnet lui proposait, et par lequel la ligne du Volturne et de l'Ofanto était abandonnée aux Français, cette convention déchaîna plus violemment encore dans la capitale les fureurs populaires. Naples fut livré trois jours durant à l'insurrection des lazzaroni, et le général Mack, pour sauver ses jours, fut réduit à chercher un asile dans le camp français.

Cependant l'approche de Championnet menaçant la ville, loin d'intimider les lazzaroni ameutés, ne fit qu'accroître leur rage. Il fallut attaquer de vive force cette grande cité, et, après plusieurs jours de combat, le fort Saint-Elme étant tombé aux mains des Français, le canon en fut tourné contre la ville. « Toutes les colonnes se mirent aussitôt en mouvement sur les points qui leur étaient assignés. Quoique surpris par l'occupation du château, les lazzaroni opposèrent la plus vive résistance; mais elle ne pouvait servir qu'à retarder leur

perte. Broussier et Rusca refoulèrent les flots de la multitude qui s'opposait à leur passage, et allaient escalader le fort del Carmine lorsque la garnison mit bas les armes et demanda quartier. Le rassemblement qui défendait la porte de Nola ne fut pas plus heureux, et abandonna toute son artillerie.

« La marche de Kellermann éprouva plus d'obstacles : il avait en tête le fameux Paggio, lequel, retranché à la hâte assez près de Serraglio, le tint longtemps en échec avec quelques centaines d'Albanais et de canonniers de marine, qui servaient son artillerie avec dextérité. Ce rempart forcé, il lui disputa le terrain pied à pied jusqu'au Largo del Castello.

« Le général de brigade Calvin, quoique protégé par une sortie vigoureuse de Girardon, gagnait peu de terrain. Les deux colonnes, secondées par quelques Napolitains, combattirent au pied du fort; et de ce côté la victoire était encore incertaine.

« Cependant le général Rusca, près duquel étaient venus se ranger une foule d'habitants, rencontra au Stud Michel le Fou, aussi peu disposé que son collègue à céder le terrain; mais son zèle l'ayant trop exposé, il fut fait prisonnier et conduit au quartier général, sur la place delle Pigne [1]. »

[1] *Histoire des guerres de la révolution*, par Jomini, t. XI, p. 83.

DCCLXXV.

L'ARMÉE FRANÇAISE TRAVERSE LES RUINES DE THÈBES (HAUTE ÉGYPTE). — FÉVRIER 1799.

PINGRET. — 1837.

« Le général Desaix, après avoir séjourné quelque temps à Siout et à Girgé, continua sa marche dans la haute Égypte.

« La division, en traversant l'Égypte supérieure, trouve une quantité prodigieuse de monuments antiques de la plus grande beauté. Les ruines de Thèbes, les débris du temple de Tentyra étonnent les regards des voyageurs, et méritent encore l'admiration du monde [1]. »

DCCLXXVI.

HALTE DE L'ARMÉE FRANÇAISE A SYÈNE (HAUTE ÉGYPTE) — 2 FÉVRIER 1799.

TARDIEU. — 1812.

« Après avoir traversé les ruines de Thèbes, l'armée se dirigea sur Hesney; elle y était le 28 janvier 1799 (9 pluviôse an VII), et se rendit ensuite à Syène, où elle arriva le 1ᵉʳ février [2], après avoir essuyé des fatigues excessives en traversant les déserts et chassant toujours l'ennemi devant elle.....

[1] *Relation de l'expédition d'Égypte*, par Berthier, p. 140.
[2] *Ibid.* p. 139.

« Le second jour de notre établissement, raconte Volney, il y avait déjà dans les rues de Syène des tailleurs, des cordonniers, des orfèvres, des barbiers français avec leur enseigne, des traiteurs et des restaurateurs à prix fixe. La station d'une armée offre le tableau du développement le plus rapide des ressources de l'industrie; chaque individu met en œuvre tous ses moyens pour le bien de la société; mais ce qui caractérise particulièrement une armée française, c'est d'établir le superflu en même temps et avec le même soin que le nécessaire; il y avait jardins, cafés et jeux publics, avec des cartes faites à Syène. Au sortir du village une allée d'arbres alignés se dirigeait au nord; les soldats y mirent une colonne milliaire avec l'inscription : *route de Paris, n° onze cent soixante-sept mille trois cent quarante.* C'était quelques jours après avoir reçu une distribution de dattes pour toute ration qu'ils avaient des idées si plaisantes et si philosophiques. »

DCCLXXVII.

COMBAT EN AVANT D'HESNEY. — 12 FÉVRIER 1799.

<div align="right">Cogniet.</div>

Le général Desaix avait établi son quartier général à Hesney, d'où il dirigeait ses troupes sur tous les points où les mameluks pouvaient l'attaquer.

« Différents rapports lui annonçaient aussi qu'Osman-Bey Hassan était revenu sur les bords du fleuve, et

continuait d'y faire vivre sa troupe. Desaix, ne voulant pas lui permettre de séjourner aussi près de lui, envoie à sa poursuite le général Davoust, avec le vingt-deuxième de chasseurs et le quinzième de dragons. »

Le 24 floréal (12 février) le général Davoust était en présence de l'ennemi. « Il forme sa cavalerie sur deux lignes, et s'avance avec rapidité sur les mameluks, qui d'abord ont l'air de se retirer. Mais tout à coup ils font volte-face, et fournissent une charge vigoureuse sous le feu meurtrier du quinzième de dragons. Plusieurs mameluks tombent sur la place. Le chef d'escadron Fontette est tué d'un coup de sabre. Osman-Bey a son cheval tué sous lui : il est lui-même dangereusement blessé. Le vingt-deuxième de chasseurs se précipite avec impétuosité sur l'ennemi. On combat corps à corps; le carnage devient affreux; mais, malgré la supériorité des armes et du nombre, les mameluks sont forcés d'abandonner le champ de bataille, où ils laissent un grand nombre des leurs et plusieurs kiachefs; ils se retirent rapidement vers leurs chameaux, qui, pendant le combat, avaient continué leur route dans le désert.

« Parmi les beaux traits qui ont honoré cette mémorable journée, on remarque celui de l'aide de camp du général Davoust, le citoyen Montléger, qui, blessé dans le fort du combat, et ayant eu son cheval tué sous lui, se saisit du cheval d'un mameluk, et sortit ainsi de la mêlée [1]. »

[1] *Relation de l'expédition d'Égypte*, par Berthier, p. 141-145.

DCCLXXVIII.

COMBAT D'ABOUMANA (HAUTE ÉGYPTE). — 17 FÉVRIER 1799.

PINGRET. — 1837.

A la voix de Mourad-Bey, qui les appelait à soutenir jusqu'au bout la lutte nationale contre les Français, tous les habitants de l'Égypte supérieure, depuis les cataractes jusqu'à Girgé, s'étaient mis en armes : les cheiks d'Yambo et de Geda passent la mer Rouge; Osman-Bey réunit les mameluks; de tous côtés de nouvelles troupes viennent rejoindre leurs chefs. Défait à Samanhout, à Kené, par le général Desaix, l'ennemi se représente sans cesse.

« Après le combat de Kené, les Arabes d'Yambo s'étaient retirés dans les déserts d'Aboumana : leur chérif Hassan, fanatique exalté et entreprenant, les entretenait dans l'espoir d'exterminer les infidèles aussitôt que les renforts qu'il attendait seraient arrivés. Provisoirement il mettait tout en œuvre pour soulever tous les vrais croyants de la rive droite. A sa voix toutes les têtes s'échauffent, tous les bras s'arment. Déjà une multitude d'Arabes est accourue à Aboumana. Des mameluks fugitifs et sans asile s'y rendent également.

« Le 29 pluviôse (17 février 1799) le général Friant arrive près d'Aboumana, qu'il trouve rempli de gens armés. Les Arabes d'Yambo sont en avant rangés en bataille. Ses grenadiers le sont déjà en colonne d'at-

taque, commandée par le chef de brigade Conroux. Après avoir reçu plusieurs coups de canon, et à l'approche des grenadiers, la cavalerie et les paysans prennent la fuite; mais les Arabes tiennent bon. Le général Friant forme alors deux colonnes pour tourner le village, et leur enlever leurs moyens de retraite. Ils ne peuvent résister au choc terrible des grenadiers; ils se jettent dans le village où ils sont assaillis et mis en pièces.

« Les Arabes d'Yambo ont perdu dans cette journée quatre cents morts et ont eu beaucoup de blessés. Une grande quantité de paysans furent tués dans les déserts. Les Français n'ont eu que quelques blessés[1]. »

DCCLXXIX.

COMBAT DE BENOUTH. — 8 MARS 1799.

Charles Langlois. — 1818.

Le général Belliard, détaché du corps d'armée du général Desaix, était resté à Syène avec la vingt et unième légère. « Tous les rapports réunis et le bruit général du pays firent juger au général Desaix que le point de ralliement des ennemis était à Siouth ; en conséquence il rassemble ses troupes, ordonne au général Belliard, qui était descendu de Syène à la suite des mameluks, de laisser une garnison de quatre cents hommes à Hesney, et de continuer à descendre, en ob-

[1] *Relation de l'expédition d'Égypte*, par Berthier, p. 145-147.

servant bien les mouvements des Arabes d'Yambo, qu'il doit combattre partout où il les rencontrera. »

En même temps, pour ne pas laisser à Mourad-Bey le temps de se réunir à Elphi-Bey, il se dirige sur Siouth. « Le 18 au matin, le général Belliard, après avoir passé le Nil à Elkamouté, arrive près de l'ancienne Cophtos, et, après avoir repoussé les mameluks, il fait continuer la marche, et il arrive près de Benouth. Le canon tirait déjà sur les tirailleurs. Belliard reconnaît la position des ennemis, qui avaient placé quatre pièces de canon de l'autre côté d'un canal extrêmement large et profond. Il fait former les carabiniers en colonne d'attaque, et ordonne que l'on enlève ces pièces au moment où le carré passerait le canal, et menacerait de tourner l'ennemi. »

Après un combat très-vif, les carabiniers s'emparent des pièces et s'en servent aussitôt contre les ennemis, « qui se jetaient dans une mosquée, dans une grande barque, dans plusieurs maisons du village, surtout dans une maison de mameluks dont ils avaient crénelé les murailles, et où ils avaient tous leurs effets et leurs munitions de guerre et de bouche. Alors le général Belliard forme deux colonnes, l'une destinée à cerner de très-près la grande maison, l'autre à entrer dans le village et à enlever de vive force la mosquée et toutes les maisons où il y aurait des ennemis.

« Les Arabes d'Yambo font feu de toutes parts : les Français entrent dans la barque et mettent à mort tout ce qui s'y trouve. Le chef de brigade Eppler, excellent

officier, et d'une bravoure distinguée, commandait dans le village : il veut entrer dans la mosquée, il en sort un feu si vif qu'il est obligé de se retirer. Alors on embrase cette mosquée, et les Arabes d'Yambo qui la défendent y périssent dans les flammes; vingt autres maisons subissent le même sort : en un instant le village ne présente que des ruines, et les rues sont comblées de morts [1]. »

DCCLXXX.

LE GÉNÉRAL BONAPARTE VISITE LES PESTIFÉRÉS DE JAFFA. — 11 MARS 1799.

Gros. — 1804.

La Porte Ottomane avait déclaré la guerre à la république française, et une armée turque se formait en Syrie pour aller attaquer Bonaparte en Égypte. Il résolut alors, suivant son usage, d'étonner son ennemi en le prévenant, et au mois de février 1799 il se mit en route avec treize mille hommes pour envahir la Syrie. Le 3 mars il arriva sous les murs de Jaffa, l'ancienne Joppé, qui fut emportée d'assaut. De là il marcha sur Saint-Jean-d'Acre.

« Cependant, avant de quitter Jaffa, Bonaparte y établit un divan, une garnison et un grand hôpital. Des symptômes de peste s'étaient manifestés; plusieurs hommes de la trente-deuxième demi-brigade en avaient été atteints, et un rapport des généraux Bon et Rampon alarma sérieusement le général en chef sur la pro-

[1] *Relation de l'expédition d'Égypte*, par Berthier, p. 149-154.

DU PALAIS DE VERSAILLES. 127

pagation de ce fléau. Bonaparte visita l'hôpital, entra dans toutes les salles, accompagné des généraux Berthier et Bessières, de l'ordonnateur en chef Daure, et du médecin en chef Desgenettes. Le général parla aux malades, les encouragea, toucha leurs plaies en leur disant : « Vous voyez bien que cela n'est rien ! » Lorsqu'il sortit, on lui reprocha vivement son imprudence; il répondit froidement : « C'est mon devoir : je suis le « général en chef. » Cette visite et la générosité de Desgenettes, qui, s'inoculant la contagion en présence de nos soldats, se guérissait par les remèdes qu'il leur prescrivait, rassurèrent le moral de l'armée, singulièrement ébranlé par l'invasion d'une aussi horrible calamité ; et dès ce moment tous les hôpitaux furent soumis au même régime sans distinction [1]. »

DCCLXXXI.

COMBAT DE NAZARETH. — AVRIL 1799.

TAUNAY. — 1802.

Pendant que l'armée française faisait le siège de Saint-Jean-d'Acre, « Bonaparte est informé par des chrétiens de Damas qu'un rassemblement considérable, composé de mameluks, de janissaires de Damas, de Deleti, d'Alepins, de Maugrabins, se mettait en marche pour passer le Jourdain, se réunir aux Arabes et aux Naplouzains, et attaquer l'armée devant Acre, en même temps

[1] *Histoire de Napoléon*, par Norvins, t. I, p. 468.

que Djezzar ferait une sortie soutenue par le feu des vaisseaux anglais.

« Le général de brigade Junot avait été envoyé à Nazareth pour observer l'ennemi; il apprend qu'il se forme sur les hauteurs de Loubi, à quatre lieues de Nazareth, dans la direction de Tabarié, un rassemblement dont les partis se montrent dans le village de Loubi. Il se met en marche avec une partie de la deuxième légère, trois compagnies de la dix-neuvième, formant environ trois cent cinquante hommes, et un détachement de cent soixante chevaux de différents corps pour faire une reconnaissance. A peu de distance de Ghafar-Kana il aperçoit l'ennemi sur la crête des hauteurs de Loubi; il continue sa route, tourne la montagne, et se trouve engagé dans une plaine, où il est environné, assailli par trois mille hommes de cavalerie. Les plus braves se précipitent sur lui; il ne prend alors conseil que des circonstances et de son courage. Les soldats se montrent dignes d'un chef aussi intrépide, et forcent l'ennemi d'abandonner cinq drapeaux dans leurs rangs. Le général Junot, sans cesser de combattre, sans se laisser entamer, gagne successivement les hauteurs jusqu'à Nazareth; il est suivi jusqu'à Ghafar-Kana, à deux lieues du champ de bataille. Cette journée coûte à l'ennemi, outre les cinq drapeaux, cinq à six cents hommes tués ou blessés [1]. »

[1] *Relation de l'expédition d'Égypte*, par Berthier, p. 75-76.

DCCLXXXII.

BATAILLE DU MONT-THABOR. — 16 AVRIL 1799.

Cogniet et Philippoteaux. — 1837.

« Le combat de Nazareth avait dispersé mais non détruit ce rassemblement de populations arabes qui devenait de jour en jour plus menaçant pour l'armée française. Le général Kléber, qui avait été détaché du camp pour soutenir le détachement sous les ordres du général Junot, annonça que l'ennemi, au nombre de plus de dix-huit à vingt mille hommes, descendait de toutes les hauteurs pour déboucher dans la plaine. Les troupes du général Junot et les siennes étaient rentrées dans la position de Safarié et de Nazareth.

« Bonaparte juge qu'il faut une bataille générale et décisive pour éloigner une multitude qui, avec l'avantage du nombre, viendrait le harceler jusque dans son camp. Il laisse devant Saint-Jean-d'Acre les divisions Reynier et Lannes; il part le 26 germinal (15 avril 1799) avec le reste de sa cavalerie, la division Bon et huit pièces d'artillerie. Le 27, au point du jour, il marche sur Fouli; à neuf heures du matin il arrive sur les dernières hauteurs, d'où il découvre Fouli et le Mont-Thabor. Il aperçoit, à environ trois lieues de distance, la division Kléber, qui était aux prises avec l'ennemi, dont les forces paraissaient être de vingt-cinq mille hommes de cavalerie, au milieu desquels se battaient deux mille Français.

« Le général Kléber avait formé deux carrés d'infanterie, et avait fait occuper quelques ruines, où il avait placé son ambulance. L'ennemi occupait le village de Fouli avec l'infanterie naplouzaine et deux petites pièces de canon portées à dos de chameau. Toute la cavalerie, au nombre de vingt-cinq mille hommes, environnait la petite armée de Kléber; plusieurs fois elle l'avait chargée avec impétuosité, mais toujours sans succès; toujours elle avait été vigoureusement repoussée par la mousqueterie et la mitraille de la division, qui combattait avec autant de valeur que de sang-froid.

« Bonaparte, arrivé à une demi-lieue de distance du général Kléber, fait aussitôt marcher le général Rampon à la tête de la trente-deuxième, pour soutenir et dégager la division Kléber en prenant l'ennemi en flanc et à dos.

« Au moment où les différentes colonnes prennent leur direction, Bonaparte fait tirer un coup de canon de douze. Le général Kléber, averti par ce signal de l'approche de Bonaparte, quitte la défensive; il attaque et enlève à la baïonnette le village de Fouli, passe au fil de l'épée tout ce qu'il rencontre, et continue sa marche au pas de charge sur la cavalerie, qui est aussi chargée par la colonne du général Rampon : celle du général Vial la coupe vers les montagnes de Naplouze, et les guides à pied fusillent les Arabes, qui se sauvent vers Jenin.

« Le désordre est dans tous les rangs de la cavalerie de l'ennemi; il ne sait plus à quel parti s'arrêter : il se

voit coupé de son camp, séparé de ses magasins, entouré de tous côtés. Enfin il cherche un refuge derrière le Mont-Thabor; il gagne pendant la nuit et dans le plus grand désordre le pont de El-Mékanié, et un grand nombre se noient dans le Jourdain en essayant de le passer à gué.

« Le résultat de la bataille d'Esdrelon ou du Mont-Thabor est la défaite de vingt-cinq mille hommes de cavalerie et de dix mille d'infanterie par quatre mille Français; la prise de tous les magasins de l'ennemi, de son camp, et sa fuite en désordre vers Damas. Ses propres rapports font monter sa perte à plus de cinq mille hommes [1]. »

DCCLXXXIII.

BATAILLE D'ABOUKIR. — 25 JUILLET 1799.
ORDRE DE BATAILLE.

.

« Cependant la saison des débarquements en Égypte y rappelait impérieusement l'armée pour s'opposer aux descentes et aux tentatives de l'ennemi. La peste faisait des progrès effrayants en Syrie; déjà elle avait enlevé sept cents hommes aux Français, et, d'après les rapports recueillis à Sour, il mourait journellement plus de soixante hommes devant la place d'Acre. Bonaparte leva donc le siége de cette ville le 20 mai 1799, et reprit la route de l'Égypte. »

A peine de retour au Caire, il apprend « qu'une flotte

[1] *Relation de l'expédition d'Égypte*, par Berthier, p. 79-84.

turque de cent voiles avait mouillé à Aboukir le 23 messidor (11 juillet 1799), et annonçait des vues hostiles contre Alexandrie. Il part au moment même pour se rendre à Gizeh; il y passe la nuit à faire ses dispositions; il ordonne au général Murat de se mettre en marche pour Rahmanié avec sa cavalerie, les grenadiers de la soixante-neuvième, ceux des dix-huitième et trente-deuxième, les éclaireurs, et un bataillon de la treizième qu'il avait avec lui [1]. »

En même temps Desaix est rappelé de la haute Égypte. Il laisse des garnisons dans les places principales, et vient rejoindre l'armée à Rahmanié, où le général en chef arrive aussi de son côté. Là Bonaparte est informé que « les cent voiles turques avaient débarqué environ trois mille hommes et de l'artillerie, et avaient attaqué le 27 messidor (15 juillet 1799) la redoute, qu'ils avaient enlevée de vive force; » que le fort d'Aboukir, dont le commandant avait été tué, ainsi que la ville, étaient tombés en leur pouvoir, et qu'enfin l'ennemi avait le projet de faire le siége d'Alexandrie.

Le général en chef se rend aussitôt dans cette ville, où il arrive le 24 juillet 1799 (6 thermidor), visite les fortifications, et ordonne toutes les dispositions pour l'attaque de l'ennemi. Il est instruit que « Mustapha-Pacha, commandant l'armée turque, avait débarqué avec environ quinze mille hommes, beaucoup d'artillerie, une centaine de chevaux, et s'occupait à se retrancher.

« Dans l'après-midi Bonaparte part d'Alexandrie avec

[1] *Relation de l'expédition d'Égypte*, par Berthier, p. 172.

le quartier général, et prend position au Puits, entre Alexandrie et Aboukir. La cavalerie du général Murat, les divisions Lannes et Rampon ont ordre de se rendre à cette même position; elles y arrivent dans la nuit du 6 au 7 à minuit, ainsi que quatre cents hommes de cavalerie venant de la haute Égypte.

« Le 7 thermidor, à la pointe du jour, l'armée se met en mouvement. L'avant-garde est commandée par le général Murat, qui a sous ses ordres quatre cents hommes de cavalerie et le général de brigade d'Estaing, avec trois bataillons et deux pièces de canon.

« La division Lannes formait l'aile droite, et la division Lanusse l'aile gauche. La division Kléber, qui devait arriver dans la journée, formait la réserve. Le parc, couvert d'un escadron de cavalerie, venait ensuite.

« Le général de brigade Davoust, avec deux escadrons et cent dromadaires, a ordre de prendre position entre Alexandrie et l'armée, autant pour faire face aux Arabes et à Mourad-Bey, qui pouvait arriver d'un moment à l'autre, que pour assurer la communication avec Alexandrie.

« Le général Menou, qui s'était porté à Rosette, avait eu l'ordre de se trouver, à la pointe du jour, à l'extrémité de la barre de Rosette à Aboukir, au passage du lac Madié, pour canonner tout ce que l'ennemi aurait dans le lac, et lui donner de l'inquiétude sur sa gauche.

« Mustapha-Pacha avait sa première ligne à une demi-lieue en avant du fort d'Aboukir; environ mille hommes occupaient un mamelon de sable retranché à sa droite,

sur le bord de la mer, soutenu par un village à trois cents toises, occupé par douze cents hommes et quatre pièces de canon. Sa gauche était sur une montagne de sable, à gauche de la presqu'île, isolée, à six cents toises en avant de la première ligne : l'ennemi occupait cette position, qui était mal retranchée, pour couvrir le puits le plus abondant d'Aboukir.

« Quelques chaloupes canonnières paraissaient placées pour défendre l'espace de cette position; à la seconde ligne il y avait deux mille hommes environ et six pièces de canon.

« L'ennemi avait sa seconde position en arrière du village, à trois cents toises; son centre était établi à la redoute qu'il avait élevée. Sa droite était placée derrière un retranchement prolongé, depuis la redoute jusqu'à la mer, pendant l'espace de cent cinquante toises; sa gauche, en partant de la redoute vers la mer, occupait des mamelons et la plage, qui se trouvait à la fois sous les feux de la redoute et sous ceux des chaloupes canonnières : il avait, dans cette seconde position, à peu près sept mille hommes et douze pièces de canon. A cent cinquante toises derrière la redoute se trouvaient le village d'Aboukir et le fort, occupés ensemble par environ quinze cents hommes; quatre-vingts hommes à cheval formaient la suite du pacha commandant en chef.

« L'escadre était mouillée à une demi-lieue dans la rade.

« Après deux heures de marche, l'avant-garde se

trouve en présence de l'ennemi; la fusillade s'engage avec les tirailleurs[1]. »

DCCLXXXIV.

BATAILLE D'ABOUKIR. — 25 JUILLET 1799.

HENNEQUIN. — 1808.

L'engagement devient bientôt général sur toute la ligne.

« Le village est emporté, l'ennemi est poursuivi jusqu'à la redoute, centre de sa seconde position : cette position est très-forte.

« Pendant que les troupes reprennent haleine, on met des canons en position au village et le long de la mer; on bat la droite de l'ennemi et sa redoute. »

En vain les troupes attaquent ce formidable retranchement, les Turcs s'y défendent avec une intrépide obstination.

« Le chef de brigade Duvivier y est tué; l'adjudant général Roze, qui dirige les mouvements avec autant de sang-froid que de talent, le chef de brigade des guides à cheval, Bessières, l'adjudant général Leturcq, sont à la tête des charges.

« Le général Fugières, l'adjudant général Leturcq, font des prodiges de valeur. Le premier reçoit une blessure à la tête; il continue néanmoins à combattre; un boulet lui emporte le bras gauche; il est forcé de

[1] *Relation de l'expédition d'Égypte*, par Berthier, p. 174-178.

suivre le mouvement de la dix-huitième, qui se retire sur le village dans le plus grand ordre, en faisant un feu des plus vifs. L'adjudant général Leturcq avait fait de vains efforts pour déterminer la colonne à se jeter dans les retranchements ennemis; il s'y précipite lui-même, mais il s'y trouve seul : il y reçoit une mort glorieuse. Le chef de brigade Morangié est tué.

« Une vingtaine de braves de la dix-huitième restent sur le terrain. Les Turcs, malgré le feu meurtrier du village, s'élancent des retranchements pour couper la tête des morts et des blessés, et obtenir l'aigrette d'argent que leur gouvernement donne à tout militaire qui apporte la tête d'un ennemi[1]. »

Le général en chef ordonne alors au général Lannes de se porter sur cette redoutable position. « Mustapha-Pacha était dans la redoute : aussitôt qu'il s'aperçut que le général Lannes était sur le point d'arriver au retranchement et de tourner sa gauche, il fit une sortie, déboucha avec quatre ou cinq mille hommes, et par là sépara notre droite de notre gauche, qu'il prenait en flanc, en même temps qu'il se trouvait sur les derrières de notre droite. Ce mouvement aurait arrêté court Lannes; mais le général en chef, qui se trouvait au centre, marcha avec la soixante-neuvième, contint l'attaque de Mustapha, lui fit perdre du terrain, et par là rassura entièrement les troupes du général Lannes, qui continuèrent leur mouvement. La cavalerie, ayant alors débouché, se trouva sur les derrières de la re-

[1] *Relation de l'expédition d'Égypte*, par Berthier, p. 182-184.

doute. L'ennemi, se voyant coupé, se mit aussitôt dans le plus affreux désordre. Le général d'Estaing marcha au pas de charge sur les retranchements de droite. Toutes les troupes de la deuxième ligne voulurent alors regagner le fort; mais elles se rencontrèrent avec notre cavalerie, et il ne se fût point sauvé un seul Turc sans l'existence du village : un assez grand nombre eurent le temps d'y arriver; trois ou quatre mille Turcs furent jetés dans la mer[1]. »

DCCLXXXV.

BATAILLE D'ABOUKIR. — 25 JUILLET 1799.

Gros. — 1806.

« Le général Murat, qui commandait l'avant-garde, qui suivait tous les mouvements, et qui était constamment aux tirailleurs, saisit le moment où le général Lannes lançait sur la redoute les bataillons de la vingt-deuxième et de la soixante-neuvième, pour ordonner à un escadron de charger et de traverser toutes les positions de l'ennemi, jusque sur les fossés du fort. Ce mouvement est fait avec tant d'impétuosité et d'à-propos, qu'au moment où la redoute est forcée, cet escadron se trouvait déjà pour couper à l'ennemi toute retraite dans le fort. La déroute est complète, l'ennemi en désordre et frappé de terreur trouve partout les baïonnettes et la mort. La cavalerie le sabre : il ne croit avoir de ressource

[1] *Mémoires de Napoléon écrits à Sainte-Hélène*, par le général Gourgaud, p. 335.

que dans la mer. Dix mille hommes s'y précipitent : ils y sont fusillés et mitraillés. Jamais spectacle aussi terrible ne s'est présenté. Aucun ne se sauve. Les vaisseaux étaient à deux lieues dans la rade d'Aboukir. Mustapha-Pacha, commandant en chef l'armée turque, est pris avec deux cents Turcs; deux mille restent sur le champ de bataille : toutes les tentes, tous les bagages, vingt pièces de canon, dont deux anglaises, qui avaient été données par la cour de Londres au Grand Seigneur, restent au pouvoir des Français : deux canots anglais se dérobent par la fuite. Le fort d'Aboukir ne tire pas un coup de fusil; tout est frappé de terreur. Il en sort un parlementaire qui annonce que ce fort est défendu par douze cents hommes. On leur propose de se rendre; mais les uns y consentent, les autres s'y opposent. La journée se passe en pourparlers; on prend position; on enlève les blessés.

« Cette glorieuse journée coûte à l'armée française cent cinquante hommes tués et sept cent cinquante blessés. Au nombre des derniers est le général Murat, qui a pris à cette victoire une part si honorable, le chef de brigade du génie Cretin, officier du premier mérite, meurt de ses blessures, ainsi que le citoyen Guibert, aide de camp du général en chef [1]. »

[1] *Relation de l'expédition d'Égypte*, par Berthier, p. 185.

DCCLXXXVI.

BATAILLE DE ZURICH. — 25 SEPTEMBRE 1799.

Bouchot. — 1837.

La paix, dont les préliminaires avaient été signés à Léoben, et qui plus tard avait été conclue à Campo-Formio entre la France et l'Autriche, laissait bien des points litigieux à régler avec l'empire germanique. Un congrès s'ouvrit à Rastadt; mais, loin d'atteindre le but pacifique qu'on se proposait, ces conférences célèbres ne servirent qu'à rallumer la guerre avec plus de fureur. Toute l'Europe était encore en armes, et la Russie, nouvelle alliée de l'Angleterre et de l'Autriche, prit part à la coalition.

Suwaroff descendit en Italie avec Mélas et Kray, qui commandaient sous lui les Autrichiens, et par une suite de victoires presque aussi rapides que l'avaient été celles de Bonaparte, il enleva l'Italie aux Français. Le conseil aulique, qui dirigeait toutes les opérations de la guerre, arrache alors le général russe au théâtre de ses exploits, et lui ordonne de se rendre en Suisse pour y lier ses opérations avec celles de l'archiduc Charles.

La république française trembla alors non plus pour ses conquêtes, mais pour son existence même. Hoche n'était plus; Joubert venait d'être tué à Novi, Championnet de mourir à Nice, et Bonaparte était en Égypte. Ce fut le plus habile des lieutenants du vainqueur de

l'Italie qui fut chargé de tenir tête à la redoutable invasion qui menaçait les frontières de la France : Masséna avait reçu le commandement de l'armée française en Suisse.

Informé de l'arrivée prochaine de Suwaroff, Masséna résolut de livrer bataille avant qu'il eût passé les Alpes pour se joindre à l'armée coalisée. Ses forces étaient en grande partie réunies autour de Zurich. Trouvant une occasion favorable de prendre l'offensive sur ce point, il ordonna pour le 26 septembre le passage de la Limmat, qui se fit à Closter-Fahr, où Korsakof avait à peine laissé quelques bataillons.

Aussitôt cette opération accomplie, « Masséna donna l'ordre à son chef d'état-major Oudinot de marcher à Hongg avec une partie de la division Lorges et l'avant-garde de Gazan. La brigade Bontems, soutenue par une partie de celle de Quétard, se dirigea sur Dellikon et Regensdorf, pour intercepter toute communication entre l'aile droite et le quartier général des Russes : deux bataillons s'établirent, dans le même but, en arrière du village d'Ottweil : le reste des troupes de Quétard garda le pont et servit de réserve.

« Cette manœuvre contraignit les Russes de s'enfermer dans Zurich, où l'armée française les enveloppa. Le lendemain ils renouvelèrent la bataille pour se faire jour au travers des rangs ennemis. Le combat fut acharné et sanglant. Korsakof fit un prodigieux effort pour se retirer par la route de Wintershut. Formant de son armée une longue colonne, il chargea avec furie contre

les rangs français, et s'ouvrit d'abord un passage; mais dès que l'infanterie et une partie de la cavalerie eurent filé, les escadrons français assaillirent l'artillerie et les bagages. Les hussards russes firent de vaines charges pour les délivrer, et ne purent y réussir ; ils furent culbutés, et leur général Likoschin dangereusement blessé : cent pièces de canon, le trésor de l'armée, tous les équipages, ainsi que tout ce qui se trouvait encore dans Zurich, devinrent la proie des vainqueurs [1]. »

En même temps Soult, chargé de passer la Lind au-dessus du lac de Zurich, exécutait ce passage avec bonheur, et tombait sur les Autrichiens. Leur général Hotze ayant été tué, Petrasch prit le commandement à sa place; mais il fut bientôt forcé de se replier en toute hâte sur Saint-Gall et le Rhin, laissant trois mille prisonniers et une partie de son artillerie.

Ainsi sur tous les points la victoire était complète, et la république sauvée d'un des plus grands dangers qu'elle eût courus.

DCCLXXXVII.

COMBAT DE LA FRÉGATE FRANÇAISE LA PRENEUSE, COMMANDÉE PAR LE CAPITAINE DE VAISSEAU L'HERMITTE, CONTRE LE VAISSEAU ANGLAIS LE JUPITER. — 11 OCTOBRE 1799.

GUDIN.

Dans l'automne de 1799 le capitaine de vaisseau L'Hermitte, qui, depuis plusieurs années, s'était signalé par de beaux faits d'armes dans les mers de l'Inde, où

[1] *Histoire des guerres de la révolution*, par Jomini, t. XII, p. 252 et 257.

il avait commandé successivement les frégates *la Vertu* et *la Preneuse*, croisait avec cette dernière sur la côte d'Afrique, entre Madagascar et le cap de Bonne-Espérance, et y inquiétait vivement le commerce anglais. Le gouverneur du Cap expédia de Cable-Bay, à la recherche de la frégate française, le vaisseau *le Jupiter*, nominalement de cinquante canons, mais portant réellement soixante bouches à feu. Le 10 octobre, par 34° 41' latitude sud, et 25° 34' longitude est, *le Jupiter* découvrit *la Preneuse*; celle-ci l'aperçut également, et, voulant s'assurer si ce n'était pas un vaisseau de la compagnie des Indes, capture riche et facile pour elle, qui en avait naguère pris deux à la fois, elle se porta à sa rencontre; mais, l'ayant reconnu pour vaisseau de guerre à deux batteries, elle jugea prudent de se dérober à un adversaire d'une force aussi supérieure, et vira de bord pour prendre chasse. Il ventait fort, la mer était grosse, et, par suite des avaries qu'avait éprouvées *la Preneuse* quelques jours auparavant, dans un combat nocturne de plus de six heures contre cinq bâtiments de guerre anglais, dans la baie de Lagoa, elle n'eût pu, sans danger pour sa mâture, porter autant de voiles que *le Jupiter*. D'un autre côté, depuis sa précédente campagne cette frégate avait beaucoup perdu de sa marche, et, bien que, pendant la chasse, le vent se fût calmé graduellement, et eût assez faibli pour qu'elle pût mettre dehors toutes ses voiles, le vaisseau ennemi l'approchait de plus en plus. Bientôt elle dut chercher à le retarder dans sa poursuite en le dégréant par quelque coup heu-

reux de ses canons de retraite, et elle commença le feu. *Le Jupiter*, au lieu de riposter avec ses canons de chasse, venait de temps en temps en travers pour envoyer une bordée à la frégate, puis reprenait sa route directement sur elle, manœuvre que lui permettait sa grande supériorité de vitesse. Cet échange de boulets, tout en fuyant d'une part, et en chassant de l'autre, dura depuis neuf heures du soir jusque vers quatre heures du matin. En ce moment le vaisseau anglais avait tellement approché la frégate française, que celle-ci fut contrainte de diminuer de voiles, et de manœuvrer pour lui présenter le côté. Peu d'instants après, la canonnade s'engagea avec une vivacité extraordinaire. Continué de cette manière, le combat ne pouvait avoir une issue douteuse, et la frégate devait inévitablement succomber ; mais le capitaine L'Hermitte, profitant habilement de la fumée qui, à la suite des premières bordées, enveloppait les deux bâtiments, tente une manœuvre hardie pour prendre le vaisseau d'enfilade : son audace est couronnée de succès. En vain *le Jupiter* s'efforce de lui faire quitter cette position, et de mettre *la Preneuse* par son travers, afin de l'écraser, le capitaine français, le primant toujours de manœuvre, déjoue tous ses efforts, le maltraite considérablement et enfin l'oblige à prendre la fuite. *La Preneuse* change alors de rôle, et le capitaine L'Hermitte se met à la poursuite du vaisseau, non sans doute dans l'intention de l'attaquer à son tour, et de le réduire, mais simplement pour constater sa victoire : au bout de trois quarts d'heure il lève chasse.

Le Jupiter, au lieu de se réparer en mer et de persister à remplir la mission qu'il avait reçue de prendre la frégate française ou de l'expulser des parages où elle avait établi sa croisière, retourna précipitamment au port d'où il était parti, et y rentra tout délabré. Le capitaine L'Hermitte continua de croiser encore une quinzaine de jours sous la côte Natal, et ne la quitta que par la nécessité où il se trouvait d'aller ravitailler sa frégate à l'Ile-de-France.

DCCLXXXVIII.

LE DIX-HUIT BRUMAIRE. — 9 NOVEMBRE 1799.

Alaux et Lestang. — 1836.

Bonaparte avait appris en Égypte l'état de la France sous l'administration du Directoire. Sa détermination fut prise aussitôt, et le 22 août 1799 il s'embarqua en secret sur la frégate *la Muiron*. Après avoir échappé miraculeusement aux croiseurs anglais, il arriva le 9 octobre à Fréjus, et se rendit aussitôt à Paris. Objet d'une attente universelle, et bientôt après d'un enthousiasme extraordinaire, il sembla ne songer d'abord qu'à dérober aux regards sa personne et ses desseins. Puis, après avoir tout disposé avec Sieyes et Roger Ducos, deux des membres du Directoire, et avoir mis dans l'intérêt de sa politique le conseil des Anciens, il se fit donner le commandement des troupes assemblées à Paris. Pendant ce temps le corps législatif était transporté à Saint-Cloud,

comme pour échapper aux violences dont les conspirateurs menaçaient la capitale. C'était là le théâtre réservé à la grande scène du 18 brumaire.

Les Anciens étaient réunis dans la galerie du château, et les Cinq-Cents dans l'orangerie. La séance des conseils commença à deux heures. Chez les Anciens on se contenta de donner notification aux Cinq-Cents de la constitution régulière de l'assemblée, qui était en majorité et prête à délibérer. Aux Cinq-Cents, la proposition de former une commission chargée de faire un rapport sur les dangers de la république et les moyens d'y pourvoir fut accueillie par de violentes réclamations. Les cris de *point de dictateur! à bas les dictateurs!* sont poussés de toute part avec fureur.

Cependant Bonaparte, qui comptait sur un tout autre mouvement des esprits, comprend que le moment est venu d'agir, et de se présenter aux deux conseils à la tête de son état-major et dans l'appareil menaçant de la force.

Il se rend d'abord à la barre des Anciens; « il leur peint l'état où la France est placée, les engage à prendre des mesures qui puissent la sauver. «Environné, dit-il, « de mes frères d'armes, je saurai vous seconder; j'en « atteste ces braves grenadiers, dont j'aperçois les baïon- « nettes, et que j'ai si souvent conduits à l'ennemi; j'en « atteste leur courage, nous vous aiderons à sauver la « patrie; et si quelque orateur, ajoute Bonaparte d'une « voix menaçante, si quelque orateur, payé par l'étranger, « parlait de me mettre hors la loi, alors j'en appellerais à

« mes compagnons d'armes. Songez que je marche accom-
« pagné du dieu de la fortune et du dieu de la guerre. »

« Bonaparte descendit de la salle et se rendit à celle des Cinq-Cents. A peine avait-il franchi la porte que les cris de *hors la loi!* se font entendre..... Vainement il tâche de prendre la parole, il ne peut y parvenir; ses plus ardents ennemis, au nombre desquels on distingue Arena et Destrem, s'avancent contre lui, armés de poignards.

« Les grenadiers qu'il avait laissés à la porte accourent, repoussent les députés, et le saisissent au milieu du corps [1]. »

Pendant qu'il monte à cheval et se rend auprès de ses troupes, l'orage continue de plus en plus violent dans l'assemblée. Le cri de *hors la loi!* se fait partout entendre : on veut forcer Lucien Bonaparte, président de l'assemblée, à prononcer ce terrible décret contre son frère. C'était le moment de prendre un parti : six grenadiers sont envoyés dans la salle pour arracher Lucien aux violences qui le menacent. Celui-ci monte à cheval avec son frère, et haranguant les troupes : « Le
« conseil des Cinq-Cents est dissous, leur dit-il, c'est moi
« qui vous le déclare. Des assassins ont envahi la salle
« des séances, et ont fait violence à la majorité; je vous
« somme de marcher pour la délivrer. » Lucien jure ensuite que lui et son frère seront les défenseurs fidèles de la liberté. Murat et Leclerc ébranlent alors un bataillon de grenadiers, et le conduisent à la porte des

[1] *Histoire des guerres de la révolution*, par Jomini, t. XII, p. 406.

Cinq-Cents. Ils s'avancent jusqu'à l'entrée de la salle. A la vue des baïonnettes, les députés poussent des cris affreux, comme ils avaient fait à la vue de Bonaparte; mais un roulement de tambours couvre leurs cris. *Grenadiers, en avant!* s'écrient les officiers. Les grenadiers entrent dans la salle et dispersent les députés, qui s'enfuient les uns par les couloirs, les autres par les fenêtres[1]. »

Le gouvernement ne tarda pas à être reconstitué sur de nouvelles bases. Le consulat remplaça le directoire. Le général Bonaparte fut reconnu premier consul de la république française, Cambacérès, second, et Lebrun, troisième consul. Les conseils des Anciens et des Cinq-Cents furent remplacés par un sénat conservateur, un tribunat et un corps législatif : le sénat de quatre-vingts membres, le tribunat de cent, et le corps législatif de trois cents.

DCCLXXXIX.

PRISE DE VIVE FORCE DES HAUTEURS A L'EST DE GÊNES. — 30 AVRIL 1800.

Aquarelle par BAGETTI.

Le vainqueur de Zurich avait été désigné par le premier consul pour aller en Italie prendre le commandement de l'armée qui disputait aux Autrichiens les faibles restes de la domination française dans cette belle contrée. Mélas commandait l'armée impériale. Masséna, ne

[1] *Histoire de la révolution française*, par M. Thiers, t. X, p. 474-481.

pouvant tenir la campagne devant des forces supérieures, avait été contraint de se retirer dans les murs de Gênes, « où, dit Jomini, les débris de l'armée d'Italie, exténués de misère et de fatigues, allaient subir, dans les angoisses de la famine, les dernières épreuves du courage et du patriotisme. »

Mélas, posté sur la rivière de Gênes, avait laissé le général Ott devant la place pour en former l'investissement, pendant que l'amiral Keith la bloquait du côté de la mer. Une attaque générale fut combinée entre les Autrichiens et la flotte anglaise.

Les Autrichiens réussirent d'abord à se rendre maîtres du poste des Trois-Frères et de celui de Quezzi ; ils avaient fait en même temps occuper Saint-Pierre-d'Arène : le fort du Diamant était cerné et l'ennemi descendait le Bisagno. On se battit partout avec un acharnement sans égal. Le fort de Quezzi fut attaqué à deux reprises. « Les Autrichiens soutinrent de pied ferme cette seconde attaque ; on s'y mêla au point de ne pouvoir plus se servir des armes à feu. Masséna chargea lui-même avec les dernières compagnies de sa réserve : il se jeta dans la mêlée avec ses officiers au moment où l'on ne combattait plus qu'à coups de crosse et à coups de pierre. Les Autrichiens furent forcés d'abandonner la position. Le général Miollis, qui avait aussi enfoncé et traversé leur ligne, fit sa jonction en avant du fort de Quezzi ; et, secondé par une sortie de la garnison du fort Richelieu, il poursuivit son avantage, enleva les deux dernières redoutes du Monte-Ratti, et fit mettre

bas les armes à un bataillon qui se trouva enveloppé du côté du nord [1]. »

DCCXC.
DÉFENSE DU FORT DE L'ÉPERON ET DES HAUTEURS AU NORD DE GÊNES. — 30 AVRIL 1800.

Aquarelle par BAGETTI.

Pendant que le général Masséna dirigeait les attaques contre le fort de Quezzi, le général Soult se préparait à reprendre la position des Trois-Frères. « Il s'était rendu au fort de l'Éperon, d'où il observait attentivement l'issue de l'action principale dans la rivière du Levant. Vers les cinq heures du soir, voyant que les Autrichiens étaient repoussés sur toute la ligne, et ramenés jusqu'à leurs anciennes positions, il saisit cet instant et fit attaquer les Trois-Frères par le général Spital, avec la cent-sixième demi-brigade. L'ardeur des soldats s'était accrue par l'exemple de la première division; la résistance fut vigoureuse, mais les Autrichiens ne purent soutenir un choc si violent. »

Le combat fut sanglant; « l'avantage de la journée resta aux Français; elle coûta plus de quatre mille hommes aux Autrichiens. Ils avaient d'abord attaqué et enlevé tous les postes avec un tel élan, qu'ils avaient tout entraîné; ils ne s'attendaient pas à être attaqués à leur tour et sur-le-champ avec tant de fureur. Ainsi faillit cette

[1] *Précis des événements militaires*, par le général Mathieu Dumas, t. III, p. 237.

grande entreprise, le projet audacieux de prendre Gênes comme les Russes avaient autrefois pris Ismaïlow [1]. »

DCCXCI.

REVUE DU PREMIER CONSUL BONAPARTE DANS LA COUR DES TUILERIES. — 1800.

ALAUX et LESTANG. — 1836.

« L'événement inattendu qui venait de changer le sort de la France en replaçant l'intérêt du gouvernement dans l'intérêt de l'état occupait l'Europe et tenait les esprits en suspens; on espérait qu'à la fin de cette campagne la force des choses amènerait les deux partis à des ouvertures.

« Bonaparte, qui fixait tous les regards, saisit l'avantage de cette tendance commune, et s'empressa de se rendre l'organe de l'opinion et du vœu général pour la paix. Accoutumé à se prendre dès l'abord aux dernières difficultés, il écarta les formes, négligea les convenances d'usage, et proposa directement, et par une lettre publique, au roi d'Angleterre de traiter de la paix..... »

Le cabinet anglais refusa la paix; mais la démarche du premier consul avait suffi pour rendre la guerre populaire en France. L'empereur Paul venait d'ailleurs de se retirer de la coalition, et la république française n'avait plus contre elle que l'Angleterre et la maison

[1] *Précis des événements militaires*, par le général Mathieu Dumas, t. III, p. 237-239.

d'Autriche. La nation, fatiguée du long règne de l'anarchie, et respirant à l'ombre d'un gouvernement réparateur, se porta avec ardeur vers l'idée d'un grand et dernier effort qui terminât par de nouveaux triomphes sa longue lutte avec l'Europe. Venger le nom français humilié par une suite honteuse de défaites était le seul vif sentiment qui régnât alors, la seule trace de l'exaltation républicaine. Aussi ce fut un empressement universel lorsque retentirent dans les villes et dans les campagnes le bruit du tambour et la voix du premier consul appelant sous les drapeaux jeunes et vieux soldats, pour relever l'honneur de la France et conquérir une paix glorieuse.

« Tout reprit en France un air de guerre, continue l'historien que nous citions tout à l'heure; un meilleur ton militaire, le luxe même dans les camps, les grands spectacles, les revues de parade réveillèrent le goût des armes dans presque toutes les classes de la nation [1]. »

Le premier consul passait d'ordinaire ses revues particulières ou parades dans la cour des Tuileries. Là les officiers lui étaient présentés, il voyait les troupes, leur rappelait leurs victoires, leur en promettait de nouvelles, et ne négligeait aucun moyen pour enflammer l'imagination du soldat.

[1] *Précis des événements militaires*, par le général Mathieu Dumas, t. III, p. 27.

DCCXCII.

COMBAT DE STOCKACH (DUCHÉ DE BADE). — 3 MAI 1800.

PHILIPPOTEAUX.

Pendant que le premier consul se disposait dans le plus profond secret à porter la guerre en Italie, il cherchait à attirer l'attention de la cour de Vienne sur les bords du Rhin.

« Les rapports sur la force toujours croissante de l'armée du général Moreau réveillèrent le conseil aulique: l'ordre d'ouvrir la campagne fut expédié vers le 15 avril au général Kray, à peu près en même temps que le général Moreau reçut du gouvernement consulaire celui de passer le Rhin. »

L'armée française traverse le fleuve le 25 avril sur trois points. Le général Lecourbe, à l'aile droite, s'était transporté, suivant les ordres qu'il avait reçus, vers Stein, entre Constance et Schaffhouse, où il passa le Rhin à son tour le 1er mai, après que l'aile gauche de l'armée, le centre et la réserve eurent achevé leur mouvement. Par cette manœuvre le général Moreau, prévenant l'ennemi, gagnait deux jours de marche, et, étant parvenu à diviser la ligne du général Kray, pendant qu'il était occupé à rallier ses troupes il le fit attaquer à Stockach.

« Le 3 mai, à sept heures du matin, le général Lecourbe mit ses colonnes en mouvement, et manœuvra

pour envelopper la position de Stockach. Le corps qui la défendait, sous les ordres du prince de Vaudremont, était fort d'environ douze mille hommes; tous les détachements qui observaient le Rhin entre Constance et Schaffhouse s'y étaient ralliés, et le général Kray, dès qu'il avait vu ce point important menacé par le corps du général Lecourbe, s'était pressé d'y jeter un gros corps de cavalerie et beaucoup d'artillerie.

« L'attaque commença au débouché des bois près de Steiflingen, Wahlwies et Bodman, où le prince de Vaudremont avait porté son avant-garde; elle fut promptement rejetée sur la ligne de bataille formée en avant de Stockach, et couverte par un déploiement de cavalerie, que le général Nansouty, par une charge des plus hardies, à la tête de la réserve, força bientôt à se replier.

« Le combat s'engagea de toutes parts; l'infanterie autrichienne, soutenue par une artillerie nombreuse et bien servie, tint ferme jusqu'au moment où le succès de l'habile manœuvre et des attaques réitérées du général Molitor sur le flanc gauche de la position permit au général Vandamme de la déborder et de menacer le point de retraite; alors la ligne autrichienne s'ébranla; le général Montrichard saisit ce moment, aborda et fit plier le centre; la cavalerie française entra dans la ville de Stockach pêle-mêle avec l'ennemi, la traversa et gagna les hauteurs. Enfoncé de toutes parts et séparé du reste de l'armée par la colonne d'infanterie française qui s'était portée sur Aach, et de là sur Indelwangen, le prince de Vaudremont, qui ne pouvait plus rejoindre le général

Kray, se retira précipitamment sur Moeskirch et Pfullendorf, laissant entre les mains des Français de trois à quatre mille prisonniers, quelques pièces de canon et des magasins considérables [1]. »

DCCXCIII.

L'ARMÉE FRANÇAISE, AU BOURG SAINT-PIERRE, TRAVERSE LE GRAND SAINT-BERNARD. — 20 MAI 1800.

<div style="text-align:right">Thévenin. — 1806.</div>

DCCXCIV.

PASSAGE DU GRAND SAINT-BERNARD. — 20 MAI 1800.

<div style="text-align:right">Thévenin. — 1808.</div>

DCCXCV.

PASSAGE DU MONT SAINT-BERNARD PAR L'ARMÉE FRANÇAISE. — 20 MAI 1800.

<div style="text-align:right">Alaux et Hipp. Lecomte. — 1835.</div>

DCCXCVI.

PASSAGE DU GRAND SAINT-BERNARD.

<div style="text-align:right">Aquarelle par Bagetti.</div>

« Le 7 janvier 1800 (17 nivôse an VIII) un arrêté des consuls ordonna la formation d'une armée de réserve. Un appel fut fait à tous les anciens soldats pour venir servir la patrie sous les ordres du premier con-

[1] *Précis des événements militaires*, par le général Mathieu Dumas, t. III, p. 93, 107 et 108.

sul. Une levée de trois cent mille conscrits fut ordonnée pour recruter cette armée. Le général Berthier, ministre de la guerre, partit de Paris le 2 avril pour la commander, car les principes de la constitution de l'an VIII ne permettaient pas au premier consul d'en prendre lui-même le commandement. La magistrature consulaire étant essentiellement civile, le principe de la division des pouvoirs et de la responsabilité des ministres ne voulait pas que le premier magistrat de la république commandât immédiatement en chef une armée; mais aucune disposition, comme aucun principe, ne s'opposait à ce qu'il y fût présent. Dans le fait, le premier consul commanda l'armée de réserve, et Berthier, son major général, eut le titre de général en chef.

« Le 13 mai le premier consul passa à Lausanne la revue de la véritable avant-garde de l'armée de réserve; c'était le général Lannes qui la commandait : elle était composée de six vieux régiments d'élite parfaitement habillés, équipés et munis de tout. Elle se dirigea aussitôt sur Saint-Pierre pour traverser le mont Saint-Bernard ; les divisions suivaient en échelons : cela formait une armée de trente-six mille combattants, en qui l'on pouvait avoir confiance; elle avait un parc de quarante bouches à feu.

« Le passage prompt de l'artillerie paraissait une chose impossible. On s'était pourvu d'un grand nombre de mulets; on avait fabriqué une grande quantité de petites caisses pour contenir les cartouches d'infanterie et les

munitions des pièces. Ces caisses devaient être portées par les mulets, ainsi que des forges de campagne; de sorte que la difficulté réelle à vaincre était le transport des pièces. Mais on avait préparé à l'avance une centaine de troncs d'arbres, creusés de manière à pouvoir recevoir les pièces, qui y étaient fixées par les tourillons; à chaque bouche à feu ainsi disposée cent soldats devaient s'atteler; les affûts devaient être démontés et portés à dos de mulets. Toutes ces dispositions se firent avec tant d'intelligence par les généraux d'artillerie Gassendi et Marmont, que la marche de l'artillerie ne causa aucun retard : les troupes mêmes se piquèrent d'honneur de ne point laisser leur artillerie en arrière, et se chargèrent de la traîner. Pendant toute la durée du passage, la musique des régiments se faisait entendre; ce n'était que dans les pas difficiles que le pas de charge donnait une nouvelle vigueur aux soldats. Une division entière aima mieux, pour attendre son artillerie, bivouaquer sur le sommet de la montagne, au milieu de la neige et d'un froid excessif, que de descendre dans la plaine, quoiqu'elle en eût eu le temps avant la nuit. Deux demi-compagnies d'ouvriers d'artillerie avaient été établies dans les villages de Saint-Pierre et de Saint-Remi, avec quelques forges de campagne, pour le démontage et le remontage de diverses voitures d'artillerie. On parvint à passer une centaine de caissons [1]. »

[1] *Mémoires de Napoléon écrits à Sainte-Hélène*, t. VI, p. 203-204.

DCCXCVII.

LE PREMIER CONSUL PASSE LES ALPES. — 20 MAI 1800.

David. — 1805.

« Le 16 mai le premier consul alla coucher au couvent de Saint-Maurice, et toute l'armée passa le Saint-Bernard les 17, 18, 19 et 20 mai. Le premier consul le passa lui-même le 20 [1]. »

DCCXCVIII.

LE PREMIER CONSUL VISITE L'HOPITAL DU MONT SAINT-BERNARD. — 20 MAI 1800.

Lebel. — 1810.

« Sur un espace de six milles, de Saint-Pierre au sommet du Saint-Bernard, l'étroit sentier qui borde le torrent, sans cesse détourné par des rochers entassés, toujours roide et souvent périlleux, est encombré de neiges et de glaces; à peine est-il frayé, que la moindre tourmente, agitant les flots de nouvelle neige dans ces déserts aériens, efface toutes les traces, et qu'il faut chercher des points indicateurs dans ce chaos de masses uniformes, où la nature presque inanimée n'offre plus de végétation.

« C'est là que, gravissant péniblement, n'osant prendre le temps de respirer, parce que la colonne eût été arrêtée, près de succomber sous le poids de leur bagage et

[1] *Mémoires de Napoléon écrits à Sainte-Hélène*, t. VI, p. 204.

de leurs armes, les soldats s'excitaient les uns les autres par des chants guerriers et faisaient battre la charge.

« Après six heures de marche, ou plutôt d'efforts et de travail continus, la première avant-garde arriva à l'hospice fameux dont la fondation immortalise Bernard Menthon, et rend depuis huit siècles son nom cher aux amis de l'humanité. Toutes les troupes des divisions qui se succédaient, rivalisant avec celles qui les avaient précédées, reçurent des mains de ces religieux, victimes volontaires dévouées aux rigueurs de la pénitence et d'un éternel hiver, les secours qu'ils vont au loin recueillir de la charité des fidèles, et que leur vigilante charité prodigue aux voyageurs.

« Plus heureux qu'Annibal, Bonaparte ne rencontra pas de hordes sauvages sur ces cimes glacées, mais de pieux cénobites dont il récompensa le généreux empressement [1]. »

DCCXCIX.

L'ARMÉE FRANÇAISE DESCEND LE MONT SAINT-BERNARD. — 20 MAI 1800.

Taunay. — 1809.

« Après cette halte, avec une nouvelle ardeur et non moins de fatigues, mais avec encore plus de danger, la colonne se précipita sur les pentes rapides du côté du Piémont. Selon les sinuosités et les diverses expositions, les neiges commençaient à fondre, se crevassaient en

[1] *Précis des événements militaires*, par le général Mathieu Dumas, t. III, p. 170.

s'affaissant, et le moindre faux pas entraînait et faisait disparaître dans les précipices, dans des gouffres de neige, les hommes et les chevaux[1]. »

DCCC.

L'ARMÉE FRANÇAISE S'EMPARE DU DÉFILÉ FORTIFIÉ DE LA CLUSE. — 21 MAI 1800.

Alaux et Victor Adam. — 1835.

DCCCI.

L'ARMÉE FRANÇAISE S'EMPARE DU DÉFILÉ FORTIFIÉ DE LA CLUSE. — 21 MAI 1800.

Aquarelle par Bagetti.

DCCCII.

MARCHE DE L'ARMÉE FRANÇAISE POUR ENTRER DANS LA VALLÉE D'AOSTE. — 21 MAI 1800.

Aquarelle par Bagetti.

« Le général Lannes arriva bientôt à Étroubles : il ne s'y arrêta que le temps nécessaire pour rallier ses troupes. Il poursuivit ensuite sa route jusqu'à Aoste, et arriva le 19 devant Châtillon : il y trouva quinze cents Croates occupant, à l'embranchement des deux vallées, une position resserrée et bien appuyée à la rive gauche de la Dora; il la fit tourner par la droite, et, l'attaquant en même temps de front, il déposta les Autrichiens, leur

[1] *Précis des événements militaires*, par le général Mathieu Dumas, t. III, p. 171.

prit trois cents hommes, trois pièces de canon, et poursuivit le reste jusque sous le fort de Bard [1]. »

DCCCIII.

BATAILLE D'HÉLIOPOLIS (BASSE ÉGYPTE). — 20 MAI 1800.

Cogniet et Girardet. — 1837.

Bonaparte en quittant l'Égypte avait laissé à Kléber le commandement de l'armée. La victoire d'Aboukir, en faisant respecter les vainqueurs, avait rendu le grand vizir plus prudent, et il s'était empressé d'écouter les propositions de paix qui avaient été précédemment adressées à la Sublime Porte et renouvelées par le général Bonaparte avant son départ. Il y mit la condition de ne rien stipuler sans le concours de l'Angleterre et de la Russie. « Tous les obstacles ayant été aplanis, la négociation alla vite, et le 24 janvier les plénipotentiaires respectifs signèrent à El-Arich la convention définitive d'évacuation, qui fut ratifiée quatre jours après par le général en chef. »

Mais alors qu'en vertu de ce traité l'armée française se disposait à quitter le Caire, le général Kléber apprend qu'une formalité ayant été omise l'Angleterre se refuse à reconnaître le traité.

« La position était critique, l'armée ottomane ne campait qu'à une demi-marche du Caire, les forts étaient

[1] *Précis des événements militaires*, par le général Mathieu Dumas, t. III, p. 172.

désarmés et les munitions de guerre en route pour Alexandrie.

« L'armée s'établit en avant de la ville et apprit le changement qui venait de s'opérer par la mise à l'ordre de la lettre de Keith, à laquelle le général en chef n'avait joint que ce peu de mots : « *On ne répond à de tels refus que par la victoire; préparez-vous à combattre.* »

« C'est également, ajoute Jomini[1], dans le même temps que le général Kléber apprit par le colonel Latour-Maubourg, qui arrivait de France, l'événement du 18 brumaire et la nomination de Bonaparte au consulat.

Pour gagner du temps, Kléber chercha à ouvrir de nouvelles conférences avec le grand vizir. Il le somma de reprendre la route de Syrie et demanda que les deux armées respectives rentrassent dans les positions qu'elles occupaient avant la convention.

Ayant reçu une réponse négative, il marche à l'ennemi.

« L'armée française, rangée dans les plaines de la Coubée, aux portes du Caire, s'avança dans le silence de la nuit.

« Les deux divisions d'infanterie étaient formées en quatre bataillons carrés, chacun d'une brigade. L'artillerie légère était placée dans les intervalles des bataillons. La réserve avec le parc suivait de près.

« C'est dans cet ordre que Kléber, à la tête de dix mille hommes environ, marchait à la rencontre des Ottomans, forts de près de quatre-vingt mille hommes. Mourad-Bey avait amené tous ses mameluks, et, comme

[1] *Histoire des guerres de la révolution*, t. XIII, p. 402-405.

une neutralité armée, faisant cette fois des vœux pour les infidèles, dont il préférait la domination à celle de ses vieux et irréconciliables ennemis, il attendit la décision de la bataille sans y prendre part.

« L'affaire fut promptement décidée. Les Français s'élancèrent avec une ardeur égale au danger, car c'était bien là qu'il fallait vaincre ou mourir. Pendant qu'ils renversaient devant eux tout ce qui s'opposait à leur marche, une immense cavalerie, composée d'osmanlis et des mameluks d'Ibrahim-Bey, sans trop s'inquiéter de ce qui se passait, se jeta sur les derrières de l'armée française, et, faisant un détour dans les terres, vint s'emparer du Caire.

« Kléber, poursuivant ses succès avec acharnement, força le grand vizir à prendre la fuite. Yousef-Pacha ne put parvenir une seule fois à rallier ses troupes éparses et dans une confusion inexprimable. Nassif-Pacha, instruit du mouvement d'Ibrahim-Bey sur le Caire et voyant le grand vizir dans une position désespérée, prit également le parti de se jeter dans cette ville.

« Les deux mille hommes restés à la garde des forts et du quartier général, sous les ordres des généraux Verdier et Zayonchcek, firent résistance. Le général Kléber, averti par la canonnade, envoya des secours et se hâta de se diriger sur le Caire, à mesure qu'il dispersait devant lui les dernières masses des Ottomans.

Kléber et Mourad-Bey eurent une entrevue après la bataille. « Ils se jurèrent une alliance que Mourad maintint religieusement jusqu'à sa mort.

« Kléber lui confia le gouvernement de la haute

Égypte, qu'il occupa comme tributaire et au nom de l'armée française[1]. »

DCCCIV.
L'ARMÉE FRANÇAISE TRAVERSE LE DÉFILÉ D'ALBAREDO, PRÈS DU FORT DE BARD. — 21 MAI 1800.

MONGIN. — 1812.

L'armée française, après le passage du Saint-Bernard, croyait avoir franchi tous les obstacles, «lorsque tout à coup elle fut arrêtée par le canon du fort de Bard.

« Ce fort, entre Aoste et Ivrée, est situé sur un mamelon conique et entre deux montagnes, à vingt-cinq toises l'une de l'autre; à son pied coule le torrent de la Dora, dont il ferme absolument la vallée; la route passe dans les fortifications de la ville de Bard, qui a une enceinte et est dominée par le feu du fort. Les officiers du génie attachés à l'avant-garde s'approchèrent pour reconnaître un passage, et firent le rapport qu'il n'en existait pas d'autre que celui de la ville. Le général Lannes ordonna dans la nuit une attaque pour tâter le fort, mais il était partout à l'abri d'un coup de main.

«Mais le premier consul, déjà arrivé à Aoste, se porta aussitôt devant Bard: il gravit sur la montagne de gauche le rocher Albaredo, qui domine à la fois et la ville et le fort, et bientôt reconnut la possibilité de s'emparer de la ville. Il n'y avait pas un moment à perdre : le 21, à la

[1] *Précis des événements militaires*, par le général Mathieu Dumas, t. IV, p. 136-143.

nuit tombante, la cinquante-huitième demi-brigade, conduite par le chef Dufour, escalada l'enceinte et s'empara de la ville, qui n'est séparée du fort que par le torrent de la Dora. Vainement toute la nuit il plut une grêle de mitraille à une demi-portée de fusil sur les Français qui étaient dans la ville : ils s'y maintinrent.

« L'infanterie et la cavalerie passèrent un à un par le sentier de la montagne de gauche, qu'avait gravie le premier consul, et où jamais n'avait passé aucun cheval; c'était un sentier connu seulement des chevriers[1]. »

DCCCV.

PASSAGE DE L'ARTILLERIE FRANÇAISE SOUS LE FORT DE BARD. — 21 MAI 1800.

Rodolphe Gauthier. — 1801.

DCCCVI.

PASSAGE DE L'ARTILLERIE FRANÇAISE SOUS LE FORT DE BARD. — 21 MAI 1800.

Alaux et Victor Adam. — 1835.

DCCCVII.

PASSAGE DE L'ARTILLERIE FRANÇAISE SOUS LE FORT DE BARD. — 21 MAI 1800.

Aquarelle par Bagetti.

« Cependant le général Lannes qui, dès le 20 mai, avait porté le corps d'avant-garde sur Ivrée, pouvait être attaqué, et n'avait point encore d'artillerie. L'encombre-

[1] *Mémoires de Napoléon écrits à Sainte-Hélène*, t. VI, p. 206.

ment au-dessus du fort de Bard s'augmentait. Le général en chef Berthier ne prit conseil que du désespoir et de la nécessité, et, secondé par la décision et l'intrépide activité du général Marmont, il osa faire passer les pièces et les caissons à travers la ville, sous le feu du fort, à demi-portée de fusil; la route fut jonchée de fumier, les rouages garnis de paille et les pièces traînées à la prolonge, chacune par cinquante braves, dans le plus grand silence, et dans les instants que la profonde obscurité semblait rendre plus favorables. Ces moments étaient toujours trop courts, et la vigilance de l'ennemi, dont le tir était fixé et éprouvé sur les divers points de la route, et qui d'ailleurs pour l'éclairer et la fouiller ne cessait de lancer des obus, des grenades et des pots à feu, rendit cette belle opération très-périlleuse [1]. »

DCCCVIII.

PRISE DE LA VILLE ET DE LA CITADELLE D'IVRÉE. — 21 MAI 1800.

Aquarelle par BAGETTI.

DCCCIX.

ENTRÉE DE L'ARMÉE FRANÇAISE DANS IVRÉE. — 21 MAI 1800.

ALAUX et VICTOR ADAM. — 1835.

« Le 21 le général Lannes, avec l'avant-garde, arriva devant Ivrée; il y trouva une division de cinq à six mille

[1] *Précis des événements militaires*, par le général Mathieu Dumas, t. III, p. 182.

hommes : depuis huit jours on avait commencé l'armement de cette place et de la citadelle, quinze bouches à feu étaient déjà en batterie; mais sur cette division de six mille hommes, il y en avait trois mille de cavalerie, qui n'étaient pas propres à la défense d'Ivrée, et l'infanterie était celle qui avait déjà été battue à Châtillon. La ville, attaquée avec la plus grande intrépidité, d'un côté par le général Lannes, et de l'autre par le général Watrin, fut bientôt enlevée, ainsi que la citadelle, où l'on trouva de nombreux magasins de toute espèce. L'ennemi se retira derrière la Chiusella et prit position à Romano pour couvrir Turin, d'où il reçut des renforts considérables [1]. »

DCCCX.

DÉFENSE DE GÊNES. — 25 MAI 1800.

BOMBARDEMENT DE LA VILLE PAR LES ANGLAIS.

Aquarelle par BAGETTI.

Le général Masséna, enfermé dans Gênes, y avait appris la formation de l'armée de réserve et l'arrivée du premier consul en Italie. Soutenu par l'espoir d'être secouru, il opposait la plus vive résistance aux attaques sans cesse renouvelées de l'ennemi. Après avoir tenté tous les efforts pour faire lever le siége, il s'était vu contraint de songer à la sûreté intérieure de la ville : le 20 mai il avait évacué tous ses postes extérieurs pour concentrer ses forces dans la place.

[1] *Mémoires de Napoléon écrits à Sainte-Hélène*, t. VI, p. 210.

« Pendant les dix jours qui suivirent, du 20 au 30 mai, il ne se passa aucun événement qui dût changer le sort de cette malheureuse ville et la situation des débris de l'armée française; le blocus fut plus resserré et le bombardement fut aussi plus fréquent[1]. »

DCCCXI.
COMBAT DU PONT DE LA CHIUSELLA ENTRE IVRÉE ET TURIN. — 26 MAI 1800.

RODOLPHE GAUTHIER. — 1810.

« Malgré ses premiers succès, l'armée française n'était point solidement établie, et il importait surtout de lui procurer une base plus large, autant pour assurer son approvisionnement que pour donner plus de champ à ses opérations. Lannes ne resta donc pas longtemps oisif à Ivrée; soutenu par une division de réserve, sous les ordres du général Boudet, il marcha à l'ennemi, qui comptait vainement sur la protection de la Chiusella pour couvrir l'avenue de Turin et y attendre des renforts. »

Le général Haddick, qui défendait le passage de la Chiusella, avait divisé ses troupes en cinq détachements: le premier gardait San-Martino, le deuxième éclairait Verceil, le troisième couvrait Vische et Chivasso, le quatrième et le cinquième défendaient, l'un les hauteurs de Romano et l'autre le pont de la Chiusella.

[1] *Précis des événements militaires*, par le général Mathieu Dumas, t. III, p. 254.

« Lannes fit attaquer ce dernier poste par la sixième légère; les Autrichiens, la voyant un peu ébranlée par le feu de cinq pièces, eurent l'imprudence de passer le pont pour la charger; et, après un succès passager contre les premiers pelotons, ils furent vigoureusement ramenés [1]. »

DCCCXII.

PASSAGE DE LA CHIUSELLA. — 26 MAI 1800.

<div style="text-align:right">Alaux et Hipp. Lecomte. — 1835.</div>

DCCCXIII.

PASSAGE DE LA CHIUSELLA. — 26 MAI 1800.

<div style="text-align:right">Aquarelle par Bagetti.</div>

Le colonel du sixième léger, irrité des obstacles que son régiment éprouvait au passage du pont de la Chiusella, s'étant jeté dans la rivière, força l'ennemi à lui abandonner le poste. Palfy, accouru des hauteurs de Romano pour le reprendre, « se précipite à la tête de quatre escadrons sur les Français; mais il tombe frappé à mort, et ses troupes ébranlées reprennent le chemin de Romano [2]. »

L'ennemi, repoussé sur tous les points, se retira en désordre sur Turin, « et l'avant-garde de l'armée française prit aussitôt la position de Chivasso, d'où elle intercepta

[1] *Histoire des guerres de la révolution*, par Jomini, t. XIII, p. 192-193.
[2] *Ibid.* p. 198.

le cours du Pô, et s'empara d'un grand nombre de barques chargées de vivres, de blessés, et enfin de toute l'évacuation de Turin [1]. »

DCCCXIV.

PASSAGE DE LA SESIA ET PRISE DE VERCEIL. — 27 MAI 1800.

ALAUX et HIPP. LECOMTE. — 1835.

DCCCXV.

PASSAGE DE LA SESIA ET PRISE DE VERCEIL. — 27 MAI 1800.

Aquarelle par BAGETTI.

Cependant le général Mélas ne pouvait plus douter de l'arrivée de l'armée française en Italie. Les Mémoires de Napoléon, écrits à Sainte-Hélène, racontent qu'un parlementaire autrichien, qui connaissait le premier consul, avait été envoyé aux avant-postes par le général Mélas, et que son étonnement fut extrême en reconnaissant Bonaparte si près de l'armée autrichienne. Mélas s'empressa alors de diriger des renforts sur tous les points, et réunit ses troupes pour marcher au-devant du premier consul et s'opposer aux entreprises de l'armée française.

« Le général Murat reçut l'ordre de se porter à Santhia avec une avant-garde de quinze cents chevaux ; il

[1] *Mémoires de Napoléon écrits à Sainte-Hélène*, t. VI, p. 211.

y fut joint par les divisions Boudet et Loyson, et marcha sur Verceil [1]. »

Le pont sur la Sesia étant brûlé, il passa la rivière à gué, et n'éprouva qu'une faible résistance pour s'emparer de la ville.

DCCCXVI.

PRISE DES HAUTEURS DE VARALLO. — 28 MAI 1800.

Aquarelle par BAGETTI.

Pendant ce temps le premier consul se dirigeait sur Milan.

Après le combat de Châtillon, le général Lecchi, qui commandait un corps de deux mille Italiens, s'était porté le 21 mai sur la haute Sesia : il eut un engagement assez vif contre les troupes autrichiennes, et il s'empara des hauteurs de Varallo, qui commandaient les débouchés du Simplon [2]. »

DCCCXVII.

PASSAGE DU TÉSIN A TURBIGO. — 31 MAI 1800.

Aquarelle par BAGETTI.

« Le 31 mai le premier consul se porta rapidement sur le Tésin; les corps d'observation que le général Mé-

[1] *Précis des événements militaires*, par le général Mathieu Dumas, t. III, p. 190.
[2] *Extrait des mémoires de Napoléon écrits à Sainte-Hélène*, par le général Gourgaud, t. I, p. 271.

las avait laissés contre les débouchés de la Suisse, et les divisions de cavalerie et d'artillerie qu'il n'avait pas menées avec lui au siége de Gênes se réunirent pour défendre le passage du fleuve et couvrir Milan : le Tésin est extrêmement large et rapide[1].

« Ils ne purent arrêter l'avant-garde du général Murat. L'adjudant général Girard se jette sur la rive gauche; soutenu peu à peu par un bataillon de la soixante et dixième, et protégé par les batteries qui foudroient les cinq pièces autrichiennes placées pour défendre le passage, il aborde audacieusement la cavalerie de Festenberg, dont les escadrons, n'osant s'engager dans un terrain fourré, où leur ruine serait certaine, repassent le canal et se replient sur Turbigo[2].

« Le général Laudon arriva de sa personne avec un renfort de trois mille hommes, au moment où les Autrichiens se renfermaient dans Turbigo. Ce secours rendit le combat plus sanglant, mais ne prolongea que de quelques heures la défense de la ligne du Tésin. Quoique attaqué par des forces jusqu'à ce moment inférieures aux siennes, Laudon fut contraint d'évacuer Turbigo, et se retira pendant la nuit après avoir eu quatre cents hommes hors de combat, et laissé douze cents prisonniers au pouvoir de l'ennemi[3]. »

[1] *Extrait des mémoires de Napoléon écrits à Sainte-Hélène*, par le général Gourgaud, t. I, p. 271.

[2] *Histoire des guerres de la révolution*, par Jomini, t. XIII, p. 209.

[3] *Précis des événements militaires*, par le général Mathieu Dumas, t. III, p. 266.

DCCCXVIII.

ATTAQUE DU FORT D'ARONA. — 1ᵉʳ JUIN 1800.

Alaux et Hipp. Lecomte. — 1835.

DCCCXIX.

ATTAQUE DU FORT D'ARONA. — 1ᵉʳ JUIN 1800.

Aquarelle par Bagetti.

« La marche et l'attaque du général Murat sur Turbigo favorisaient celles de la colonne du général Lecchi sur le fort d'Arona, où il força l'ennemi de se renfermer et de lui livrer le passage du Tésin à Sesto-Calende [1]. »

DCCCXX.

PRISE DE CASTELLETTO. — 1ᵉʳ JUIN 1800.

Aquarelle par Bagetti.

Le général Lecchi s'empara de Castelletto, et poursuivit les Autrichiens, qui traversèrent la Sesia près de Sesto-Calende.

« L'ordre donné à ce général de suivre ainsi avec ses troupes italiennes le pied des montagnes, par les communications courtes, mais difficiles, d'une vallée à

[1] *Précis des événements militaires*, par le général Mathieu Dumas, t. III, p. 266.

l'autre, du val d'Aoste au val Sesia, du val Sesia au lac Majeur, avait le double motif de flanquer la route de l'armée, en menaçant le flanc droit de l'ennemi sur le Tésin, et de se lier le plus tôt possible avec le corps du général Moncey. Celui-ci avait dépassé le Saint-Gothard, et se trouvait déjà à Bellinzona, à la tête du lac Majeur, tandis que le général Béthancourt, descendu par le Simplon, s'avançait par Domo-d'Ossola, sans rencontrer aucun obstacle [1]. »

DCCCXXI.

ENTRÉE DE L'ARMÉE FRANÇAISE A MILAN. — 2 JUIN 1800.

INVESTISSEMENT DU CHÂTEAU.

Aquarelle par BAGETTI.

« Ayant assuré son premier pont par la prise de Turbigo, le général Murat se hâta d'exécuter un second passage à Buffalora, sur la grande route, espérant atteindre le général Laudon, ou du moins son arrièregarde. Il la joignit à peine aux portes de Milan, le 2 juin, et n'enleva que quelques traîneurs. La ville avait été évacuée la veille par les Autrichiens, qui conservèrent le château, où ils laissèrent une garnison de deux mille hommes, sous les ordres du général Nicoletti. Le général français Monnier fut chargé de l'investissement,

[1] *Précis des événements militaires*, par le général Mathieu Dumas, t. III, p. 266.

et il fut convenu qu'aucun acte d'hostilité ne serait commis de part ni d'autre du côté de la ville.

« Le même jour Bonaparte, avec son état-major, entra dans la capitale de la Lombardie, et le commandement de la ville fut confié au général Vignolles [1]. »

DCCCXXII.

ATTAQUE ET PRISE DU PONT DE PLAISANCE. — 6 JUIN 1800.

Alaux et Victor Adam. — 1835.

DCCCXXIII.

ATTAQUE ET PRISE DU PONT DE PLAISANCE. — 6 JUIN 1800.

Aquarelle par Bagetti.

Dans le temps où le général Lecchi se portait sur Lecco, les quinze mille hommes que conduisait le général Moncey arrivèrent : le premier consul en passa la revue le 6 et le 7 ; le 9 il s'était dirigé sur Pavie dans le dessein d'agir au delà du Pô. Le 6 juin le général Murat s'était porté devant Plaisance; l'ennemi y avait un pont et une tête de pont : Murat eut le bonheur de surprendre la tête de pont et de s'emparer de la presque totalité des bateaux [2]. »

[1] *Précis des événements militaires*, par le général Mathieu Dumas, t. III, p. 267.

[2] *Extrait des mémoires de Napoléon écrits à Sainte-Hélène*, par le général Gourgaud, t. I, p. 275.

DCCCXXIV.
PASSAGE DU PO A NOCETO. — 6 JUIN 1800.

Aquarelle par Bagetti.

Cependant les Autrichiens, dans la nuit du 5 au 6 juin, avaient coupé le pont sur le Pô vis-à-vis Plaisance. Les armées françaises et autrichiennes se canonnèrent quelque temps sur les deux rives. Alors le général Murat, ayant rassemblé à Noceto, au-dessous de la ville, une vingtaine de barques, effectua le passage du fleuve, et fit aussitôt attaquer Plaisance.

DCCCXXV.
PASSAGE DU PO EN FACE DE BELGIOJOSO. — 6 JUIN 1800.

Aquarelle par Bagetti.

« De son côté le général Lannes, après avoir réuni toutes les barques disponibles, venait aussi de passer le fleuve du Pô, en face de Belgiojoso [1]. »

DCCCXXVI.
ENTRÉE DE L'ARMÉE FRANÇAISE A PLAISANCE. — 6 JUIN 1800.

Aquarelle par Bagetti.

La ville de Plaisance fut aussitôt attaquée par les colonnes réunies devant ses murs. Les Français venaient

[1] *Histoire des guerres de la révolution,* par Jomini, t. XIII, p. 248.

de s'emparer des faubourgs. « Un combat très-vif s'engagea à la porte de Parme; Munier, soutenu par des débarquements successifs, en demeura maître; le régiment de Klebeck fut dispersé, partie sur la route de Bobbio, partie sur celle de Stradella; la moitié fut refoulée dans la ville, et y tomba au pouvoir du vainqueur. Les débris de ce régiment, ayant rejoint le reste de la brigade dans la vallée de Bobbio, errèrent avec elle, sans ordre, durant plusieurs jours. La garnison laissée par le général Mosel à son départ pour Parme se jeta en partie dans le château [1]. »

DCCCXXVII.

INVESTISSEMENT DE LA CITADELLE DE PLAISANCE. — 6 JUIN 1800.

Aquarelle par BAGETTI.

La division Boudet reçut immédiatement l'ordre d'investir la citadelle de Plaisance.

DCCCXXVIII.

PRISE DU PONT DE LECCO. — 6 JUIN 1800.

Aquarelle par BAGETTI.

Le général Lecchi, à la tête de la légion cisalpine, continuait sa marche dans la partie supérieure de la Lombardie : le 6 mai il se rendit maître du pont de Lecco, et occupa la tête de la vallée de l'Adda.

[1] *Histoire des guerres de la révolution*, par Jomini, t. XIII, p. 252.

DCCCXXIX.

BATAILLE DE MONTEBELLO. — 8 JUIN 1800.

PREMIÈRE ATTAQUE EN VUE DE CASTEGGIO.

<div style="text-align:right">Alaux et Victor Adam. — 1835.</div>

DCCCXXX.

BATAILLE DE MONTEBELLO. — 8 JUIN 1800.

PREMIÈRE ATTAQUE EN VUE DE CASTEGGIO.

<div style="text-align:right">Aquarelle par Bagetti.</div>

L'avant-garde française avait pris position au delà du Pô, et le reste de l'armée effectuait son passage, lorsque le premier consul apprit la capitulation de Gênes. « Il lui importait de livrer bataille avant la réunion de toutes les forces qui devaient assurer à l'ennemi l'avantage du nombre et dans une proportion presque double en cavalerie : aussi voyant que le général Ott, qui amenait de Gênes le renfort le plus considérable et surtout l'excellente infanterie qui avait combattu contre Masséna, lui offrait l'occasion qu'il souhaitait le plus ardemment, celle d'un engagement partiel, il se hâta d'en profiter. Les corps des lieutenants généraux Lannes, Murat et Victor, se trouvant déjà sur la rive droite, il n'attendit pas que le reste de l'armée eût achevé de passer le Pô, et décida le mouvement en avant.

« Le 7 juin le général Lannes reçut l'ordre de marcher

avec son corps sur Casteggio : il fit d'abord attaquer l'aile droite du général Ott. L'attaque fut vive; les Autrichiens, d'abord repoussés de leurs positions, étaient parvenus à les occuper de nouveau : attaqués cinq fois dans le même ordre et avec le même succès, ils furent culbutés; ils passèrent le torrent de Coppo, et se retirèrent sur les hauteurs de Montebello.

« Pendant ce combat contre l'aile droite du général Ott, le général Lannes marchait à la tête de sa colonne du centre par la grande route et directement sur Casteggio; sa droite était aussi sérieusement engagée. Le général Ott, voulant reprendre sa première position, fit des efforts extraordinaires pour soutenir son aile gauche. Il ralliait l'infanterie derrière son artillerie, tirant à mitraille et à découvert avec une admirable fermeté; l'artillerie de la garde des consuls la suivait constamment, recevait et rendait ce feu épouvantable à trente pas de distance : Casteggio fut deux fois pris et repris. La cavalerie autrichienne, formée à gauche du bourg, couverte par de fortes haies qu'on avait coupées par intervalles, combattait avec avantage, pouvant se rallier et réitérer ses charges lorsqu'elle était vivement poussée par la cavalerie française.

« Après cinq heures de combat, le général Lannes resta maître de Casteggio [1]. »

[1] *Précis des événements militaires*, par le général Mathieu Dumas, t. III, p. 293-296.

DCCCXXXI.

BATAILLE DE MONTEBELLO. — 8 JUIN 1800.

DEUXIÈME ATTAQUE; PASSAGE DU COPPO.

<div style="text-align:right">Alaux et Victor Adam. — 1835.</div>

DCCCXXXII.

BATAILLE DE MONTEBELLO. — 8 JUIN 1800.

DEUXIÈME ATTAQUE; PASSAGE DU COPPO.

<div style="text-align:right">Aquarelle par Bagetti.</div>

Repoussé à Casteggio, « le général Ott tenait encore dans sa seconde position, à Montebello. Le premier consul fit soutenir le corps d'avant-garde par une réserve de six bataillons sous le commandement du général Victor. La nouvelle attaque du centre fut extrêmement vive; les Français, voulant forcer un pont garni d'artillerie et opiniatrément défendu, s'élancèrent trois fois sous le feu de mitraille pour enlever les pièces à la baïonnette, et furent trois fois repoussés. Alors le général Gency, qui avait fait plier la gauche des Autrichiens, passa le torrent au-dessous de Casteggio avec cinq bataillons et un régiment de hussards, tourna cette batterie et se réunit à l'attaque centrale. Le général Rivaud ayant continué de combattre et d'avancer par les hauteurs jusque dans le village de Montebello, le corps d'armée autrichien allait être enveloppé : le sort de la bataille était enfin décidé.

« Le général Ott ordonna la retraite, trop tard sans doute, puisque, indépendamment des trois mille hommes qu'il avait sacrifiés sur ces deux champs de bataille, cinq mille prisonniers, six pièces de canon et plusieurs drapeaux restèrent entre les mains des Français[1]. »

Le général Ott ne put rallier que la moitié de son corps d'armée sous les murs de Tortone.

DCCCXXXIII.

BATAILLE DE MARENGO. — 14 JUIN 1800.

PREMIER ENGAGEMENT DES ARMÉES.

Aquarelle par BAGETTI.

Le premier consul conserva quelques jours la position de Montebello; il se portait ensuite sur Tortone, lorsqu'il fut rejoint par le général Desaix, qui avait quitté l'Égypte aussitôt après la capitulation conclue entre le général Kléber et le grand vizir.

Le 24 prairial (13 juin 1800) l'armée était à Castel-Nuovo : on battit la plaine de Marengo, où se trouvaient les avant-postes de l'ennemi. Le premier consul fit attaquer le village de Marengo et s'en empara. « Cependant Mélas avait son quartier général à Alexandrie; toute son armée y était réunie depuis deux jours : sa position était critique, parce qu'il avait perdu sa ligne d'opérations. Plus il tardait à prendre un parti, plus

[1] *Précis des événements militaires*, par le général Mathieu Dumas, t. III, p. 296-297.

sa position empirait, parce que, d'un côté, le corps de Suchet arrivait sur ses derrières, et que, d'un autre côté, l'armée du premier consul se fortifiait et se retranchait chaque jour davantage à sa position de la Stradella. »

L'existence de l'armée de réserve en Italie était inconnue à Vienne lorsque Mélas avait pris le commandement. Ses instructions lui prescrivaient d'agir contre les troupes de Masséna et de Suchet, et depuis il n'avait reçu aucune nouvelle de sa cour. Il se trouvait placé dans la plus fausse position; « mais, ainsi que son conseil, il pensait que, dans cette circonstance imprévue, de braves soldats devaient faire leur devoir; qu'il fallait donc passer sur le ventre de l'armée du premier consul, et ouvrir ainsi les communications avec Vienne; que, si l'on réussissait, tout était gagné, puisque l'on était maître de la place de Gênes, et qu'en retournant très-vite sur Nice on exécuterait le plan d'opérations arrêté à Vienne[1]. »

Le général Mélas ayant résolu de livrer la bataille, son premier effort dut se porter vers Marengo. « Le 14, dès six heures du matin, l'armée autrichienne débouche par ses ponts de la Bormida, et elle porte le gros de sa cavalerie, sous les ordres du général Elnitz, sur sa gauche : son infanterie était composée de deux lignes aux ordres des généraux Haddick et Kaim, et d'un corps de grenadiers, commandé par le général Ott.

[1] *Extrait des mémoires de Napoléon écrits à Sainte-Hélène*, par le général Gourgaud, t. I, p. 283-288.

« L'armée française se trouvait en échelons par division, la gauche en avant; la division Gardanne formait l'échelon de gauche à la cassine Pedrabona, la division Chambarlach le second échelon à Marengo, et la division du général Lannes formait le troisième, tenant la droite de la ligne et en arrière de la droite de la division Chambarlach; les divisions Carra-Saint-Cyr et Desaix en réserve, la dernière en marche venant de Rivalta, d'où elle avait été rappelée aussitôt que le projet de l'ennemi avait été connu.

« Le lieutenant général Murat, commandant la cavalerie, avait placé la brigade Kellermann sur la gauche, celle de Champeaux sur la droite, et le vingt et unième régiment de chasseurs ainsi que le douzième de hussards à Salé, sous les ordres du général de brigade Rivaud, pour surveiller les mouvements de l'ennemi sur le flanc droit, et devenir au besoin le pivot de la ligne. »

Les lignes autrichiennes, après quelques escarmouches d'avant-poste, se mirent en mouvement à huit heures du matin; un combat vif et meurtrier s'engagea en avant de Marengo : ce village était devenu le centre de l'attaque. « Plusieurs fois les Autrichiens y entrent avec fureur, mais ne peuvent s'y établir; nos troupes, par des prodiges de valeur, conservent cet important appui du centre de la ligne [1]. »

[1] *Relation de la bataille de Marengo*, par Berthier, p. 24-25.

DCCCXXXIV.

BATAILLE DE MARENGO. — 14 JUIN 1800.

<div align="right">Carle Vernet. — 1806.</div>

DCCCXXXV.

BATAILLE DE MARENGO. — 14 JUIN 1800.
LE GÉNÉRAL DESAIX BLESSÉ MORTELLEMENT.

<div align="right">L. Regnault. — 1804.</div>

DCCCXXXVI.

BATAILLE DE MARENGO. — 14 JUIN 1800.
LE GÉNÉRAL DESAIX BLESSÉ MORTELLEMENT.

<div align="right">Aquarelle par Bagetti.</div>

Cependant la cavalerie ennemie, s'étant déployée sur toute la droite de l'armée française, menace de la prendre en arrière; c'est alors que le premier consul ordonne un mouvement de conversion, et fait continuer cette manœuvre par les grenadiers de la garde consulaire avec leurs canons; « isolés à plus de trois cents toises de la droite de notre ligne, ils paraissent une redoute de granit au milieu d'une plaine immense. »

L'ennemi, cherchant toujours à tourner l'armée française sur la gauche et à lui couper le chemin de Tortone, « forme alors cette colonne de cinq mille grenadiers qui se portent sur la grande route, afin de prévenir et d'empêcher le ralliement des corps de l'armée française qu'il suppose en désordre.

« Cependant, pendant les quatre heures que notre armée mit à faire ce mouvement de conversion, elle offrit le spectacle le plus majestueux et le plus terrible.

« L'armée autrichienne dirigeait ses principales forces sur notre centre et sur notre gauche ; elle suivait le mouvement de retraite de la première ligne, laissant à sa cavalerie le soin de déborder notre droite au delà de Castel-Ceriolo.

« Nos échelons faisaient leur retraite en échiquier par bataillon dans le silence le plus profond ; on les voyait sous le feu de quatre-vingts pièces de canon manœuvrer comme à l'exercice, s'arrêter souvent et présenter des rangs toujours pleins, parce que les braves se serraient quand l'un d'eux était frappé.

« Bonaparte s'y porta plusieurs fois pour donner au général Desaix le temps de prendre la position qui lui était désignée. Il était six heures du soir: Bonaparte arrête le mouvement de retraite dans tous les rangs ; il les parcourt, s'y montre avec ce front serein qui présage la victoire, parle aux chefs, aux soldats, et leur dit que pour des Français c'est avoir fait trop de pas en arrière, que le moment est venu de faire un pas décisif en avant : « Soldats, ajouta-t-il, souvenez-vous que mon habitude « est de coucher sur le champ de bataille. »

« Au même instant il donne l'ordre de marcher en avant ; l'artillerie est démasquée ; elle fait pendant dix minutes un feu terrible : l'ennemi étonné s'arrête ; la charge est battue en même temps sur toute la ligne.

« La division Desaix, qui n'avait pas encore combattu,

marche la première à l'ennemi..... Une légère élévation de terrain couverte de vignes dérobait à ce général une partie de la ligne ennemie : impatient, il s'élance pour la découvrir; l'intrépide neuvième légère le suit à pas redoublés; l'ennemi est abordé avec impétuosité; la mêlée devient terrible; plusieurs braves succombent, et Desaix n'est plus : son dernier soupir fut un regret vers la gloire, pour laquelle il se plaignit de n'avoir pas assez vécu[1]. »

DCCCXXXVII.

BATAILLE DE MARENGO. — 14 JUIN 1800.

Aquarelle par BAGETTI.

DCCCXXXVIII.

BATAILLE DE MARENGO. (ALLÉGORIE.) — 14 JUIN 1800.

CALLET. — 1804.

« Les Autrichiens surpris s'arrêtent ébranlés : la division Desaix, passée aux ordres du général Boudet, charge avec impétuosité l'ennemi..... A peine a-t-elle poussé et mis en retraite les Autrichiens, que le général Bonaparte ordonne à la cavalerie qu'il avait conservée en réserve de passer au galop par les intervalles, et de charger avec impétuosité cette formidable colonne de grenadiers.

« Cette manœuvre hardie s'exécute à l'instant avec autant de résolution que d'habileté. Le général Keller-

[1] *Relation de la bataille de Marengo*, par Berthier, p. 29-32.

mann se porte au galop hors des vignes, se déploie sur le flanc gauche de la colonne ennemie, et par un quart de conversion à gauche lance sur elle la moitié de sa brigade, tandis qu'il laisse l'autre moitié en bataille pour contenir le corps de cavalerie ennemie qu'il avait en face, et lui masquer le coup hardi qu'il allait porter.

« Les ennemis furent repoussés sur tous les points, et l'armée autrichienne profita de la nuit pour repasser les ponts; les Français, au milieu de leurs sanglants trophées, bivouaquent sur la position qu'ils occupaient avant la bataille.

« Les Autrichiens eurent dans cette journée quatre mille cinq cents morts, huit mille blessés et sept mille prisonniers; ils perdirent douze drapeaux et trente pièces de canon.

« Les Français eurent onze cents hommes tués, trois mille six cents blessés et neuf cents prisonniers[1]. »

DCCCXXXIX.

CONVENTION APRÈS LA BATAILLE DE MARENGO. — 15 JUIN 1800.

QUATORZE PLACES FORTES REMISES À L'ARMÉE FRANÇAISE.

Drolling. — 1837.

« Le soir même de la bataille de Marengo Bonaparte fit des dispositions pour enlever la tête de pont et passer la Bormida de vive force. Le lendemain 15 juin, à la

[1] *Relation de la bataille de Marengo*, par Berthier, p. 32-35.

pointe du jour, la fusillade était déjà engagée aux avant-postes, lorsqu'un parlementaire annonça que le général Mélas demandait à faire passer un officier de son état-major chargé de propositions : celui-ci fut conduit au quartier général français. Après une première conférence du général en chef, Berthier, muni de pleins pouvoirs pour traiter avec M. de Mélas, se rendit à Alexandrie, et revint quelques heures après présenter à l'acceptation du premier consul la capitulation connue sous le titre de *Convention entre les généraux en chef des armées française et impériale en Italie* [1]. »

Il y eut suspension d'hostilités entre les deux armées jusqu'à la réponse de la cour de Vienne. Les châteaux de Tortone, d'Alexandrie, de Milan, de Turin, de Pizzighettone, d'Arona, de Plaisance, de Ceva, de Savone, la place de Coni, la ville de Gênes et le fort Urbain furent remis à l'armée française. Enfin l'armée autrichienne dut se retirer sur Mantoue.

DCCCXL.

REPRISE DE GÊNES PAR L'ARMÉE FRANÇAISE. — 16 AU 24 JUIN 1800.

Hue. — 1804.

« Le général Suchet, qui, peu de jours avant la bataille de Marengo, avait porté son avant-garde au delà d'Acqui, jusqu'à Castel-Spino, à la vue d'Alexandrie,

[1] *Précis des événements militaires*, par le général Mathieu Dumas, t. III, p. 328.

était si près de communiquer avec la gauche de l'armée du premier consul, et de prendre part à l'action, que le général Mélas avait détaché une forte division de cavalerie, pour observer ses mouvements. Aussitôt après la convention d'Alexandrie, il fut chargé de reprendre possession de Gênes, que les Anglais auraient voulu retenir, et qu'ils n'abandonnèrent qu'avec dépit. Ils n'entendaient point être liés par les concessions du général Mélas; et, pour assurer l'exécution des clauses stipulées, telles que la remise des magasins et la conservation de l'artillerie de la place, il ne fallut rien moins que la fermeté du général Suchet et la droiture du général autrichien, le comte de Hohenzollern, qui montra autant de loyauté dans cette pénible circonstance qu'il avait montré de valeur dans les combats du blocus de Gênes [1]. »

L'armée française prit possession de cette ville le 24 juin.

DCCCXLI.

MARCHE DE L'ARMÉE FRANÇAISE EN ITALIE PENDANT LA CAMPAGNE DE MARENGO. — 1800.

Aquarelle par BAGETTI.

[1] *Précis des événements militaires*, par le général Mathieu Dumas, t. IV, p. 3.

DCCCXLII.

MARCHE DE L'ARMÉE FRANÇAISE EN ITALIE PENDANT LA CAMPAGNE DE MARENGO. — 1800.

Justin Ouvrié (d'après Bagetti).

L'armée de réserve formée à Dijon avait été dirigée à marches forcées sur Genève, dans les derniers jours d'avril 1800. Le général Berthier, commandant en chef, y était le 1^{er} mai, et le premier consul, qui avait quitté Paris le 6, y arriva le 8.

Les troupes françaises, ayant immédiatement reçu l'ordre d'entrer dans le Valais, s'étaient mises en mouvement du 15 au 18. L'armée, ayant le premier consul à sa tête, passa le grand Saint-Bernard dans les journées du 18 au 20 mai. Bonaparte arriva le 20 au bourg Saint-Pierre et le traversa le même jour.

Pendant ce temps l'avant-garde, sous les ordres du général Lannes, livrait le combat d'Aoste, s'emparait de cette ville, entrait à Châtillon le 19 mai, et faisait occuper les défilés de la Cluse le 20 mai.

Le 21 l'armée passe sous le fort de Bard, prend possession de la ville, et le premier consul traverse les défilés d'Albaredo. On assiége et on prend la ville d'Ivrée le 21 mai.

Le combat de la Chiusella et de Romano eut lieu le 26 mai.

Le général Lannes entra à Chivasso le 27, tandis que

le corps du général Moncey, détaché de l'armée d'Allemagne, arrivait par le Saint-Gothard à Bellinzona, à la tête du lac Majeur. Pendant que les troupes commandées par le général Murat passaient la Sesia, le Tésin, et livraient le combat de Turbigo, un autre corps de troupes, sous les ordres du général Lecchi, passait également le Tésin à Sesto-Calende, le 1er juin.

Le premier consul, ayant fait son entrée à Milan le 2 juin, ordonna l'investissement de la citadelle.

L'armée, dans la journée du 6 juin, passe alors le Pô sur plusieurs points, à Crémone, à Plaisance, à Belgiojoso, et le premier consul établit le quartier général à Pavie, d'où il dirigea le général Lannes sur Casteggio. Le 8 juin Bonaparte livre la bataille de Casteggio, fait ensuite déboucher ses troupes par San-Giuliano, et le 13 il attaque le village de Marengo dont il s'empare.

Enfin le même jour l'armée autrichienne, qui avait pris position sous Alexandrie, derrière la Bormida, passa cette rivière, et la bataille de Marengo se livra le 14 juin.

L'armée française, par suite de la convention d'Alexandrie du 15 juin, prend possession des villes et forts de Gênes, Tortone, Alexandrie, Milan, Turin, Pizzighettone, Arona, Plaisance, Coni, Ceva, Savone et Urbain.

DCCCXLIII.

BATAILLE D'HOCHSTETT. — 19 JUIN 1800.

<div align="right">Hipp. Lecomte.</div>

L'armée d'Allemagne, après avoir passé le Rhin et livré les batailles d'Engen, de Moeskirch, de Biberach, le combat de Stockach et celui de Memmingen, forcé l'armée autrichienne à se retirer sur la rive gauche du Danube et dans le camp retranché d'Ulm, s'était avancée jusqu'au delà de l'Iller. Cet heureux début de la campagne promettait de plus décisifs avantages. Mais le général Moreau, ayant détaché de son armée douze mille hommes de troupes d'élite, demandés par le premier consul pour renforcer l'armée de réserve en Italie, se vit alors contraint d'arrêter sa marche, et de se borner à conserver les positions qu'il occupait dans l'Allemagne. Cependant « l'armée française subsistait difficilement; elle avait épuisé les ressources du pays compris entre le Danube et le Tyrol; celles de la haute Souabe avaient été détruites ou dévorées dès l'ouverture de la campagne : la Suisse n'en pouvait fournir que de très-faibles et trop éloignées, tandis que l'armée autrichienne était au contraire abondamment pourvue. Ses magasins à Ulm étaient alimentés par le duché de Wurtemberg, le haut Palatinat, la Bavière et même par la Bohême, dont les convois ne pouvaient être inquiétés. Le général Moreau, jugeant bien que, dans ce système de temporisation pres-

crit au baron de Kray, la balance allait pencher en faveur de celui qui pourrait subsister le plus longtemps sur son terrain, hâta l'exécution du plan qu'il avait conçu.

« Passer le Danube au-dessus de Donawert, couper la ligne d'opérations de l'armée autrichienne, la forcer, en l'isolant de ses magasins et de sa base, à abandonner la place d'Ulm, à combattre sur un terrain où les chances seraient égales, à faire une retraite excentrique en livrant la Bavière au vainqueur, tel était ce projet si hardi, que, sans les motifs pressants que nous venons d'exposer, on pourrait le taxer de témérité [1]. »

Moreau commença par se rendre maître du cours du Lech : cette rivière, grossie par la fonte des neiges, n'étant plus guéable, il en détruisit tous les ponts, et, pendant qu'il dirigeait la plus grande partie de ses troupes du côté de Donawert, il faisait agir sa gauche sur l'Iller, où, en attaquant les postes avancés de l'armée autrichienne, il attirait l'attention du général Kray et l'isolait dans son camp retranché d'Ulm. Le 16 juin l'armée française avait pris position, en avant de Laz, en face de la rive droite du Danube, et cependant l'armée autrichienne occupait Güntzbourg et Wertingen, et Kray restait toujours immobile dans Ulm.

Le général Moreau fit alors attaquer les postes autrichiens qui défendaient la rive droite du Danube, et, pendant qu'il ordonnait des démonstrations d'un côté

[1] *Précis des événements militaires*, par le général Mathieu Dumas, t. IV, p. 39.

à Güntzbourg, et de l'autre entre Lauengen et Dillingen, il se portait, avec une partie de ses forces et sa réserve, derrière les bois vis-à-vis Blindheim et Gremheim.

Enfin le 19, à la pointe du jour, l'armée française ayant attaqué sur différents points et commencé le passage du Danube à Blindheim, « l'alarme fut donnée sur toute la ligne, et les commandants autrichiens ne purent plus avoir de doute sur le véritable point d'attaque : ceux des places les plus voisines, Dillingen et Donawert, accoururent avec tout ce qu'ils purent rassembler de forces.

« Le général Kray, promptement averti à Ulm, avait détaché la plus grande partie de sa cavalerie sous les ordres du général Klinglin, et toute son artillerie légère, pour soutenir l'infanterie qui, plus rapprochée du lieu de l'action, s'était déjà mise en mouvement vers les cinq heures du soir. » Lorsque ces troupes arrivèrent, une partie de l'armée française avait passé le Danube à Lauengen; l'action devint bientôt générale; on se battait avec acharnement. Le général Moreau pressait le passage de ses troupes sur la rive gauche : il voulait prévenir l'arrivée des colonnes d'infanterie que le général Kray pouvait tirer de son camp d'Ulm, et qui pouvaient arriver pendant la nuit; il se porta de sa personne avec la réserve de cavalerie à son aile droite, qui formait alors son avant-garde. Il restait à peine deux heures de jour lorsque, cette réserve étant réunie à la cavalerie du général Lecourbe, le général en chef la forma

par échelons, fit soutenir ses flancs par l'artillerie, et ordonna d'attaquer.

« La cavalerie française s'avança en bon ordre : elle aborda franchement celle des Autrichiens, qui resserra ses lignes pour la recevoir; le combat s'engagea sur tous les points : il fut sanglant, opiniâtre et se prolongea bien avant dans la nuit. La cavalerie autrichienne soutint dans cette grande mêlée sa réputation de valeur et de solidité; la cavalerie française y fonda la sienne, et, quoique inférieure en nombre, prit, par la précision de ses mouvements, par sa force d'impulsion, par la prestesse de ses ralliements et la vivacité de ses attaques, une supériorité décidée. Les généraux Moreau et Lecourbe, au plus fort de l'action, chargèrent eux-mêmes plusieurs fois, et ne s'arrêtèrent qu'après avoir forcé les Autrichiens à repasser la Brentz : ceux-ci ne pouvaient se soutenir plus longtemps dans cette position avancée, le corps d'infanterie qui servait d'appui, de pivot à leur aile droite, ayant été repoussé, et Gundelfengen enlevé de vive force.

« Ainsi finit cette longue bataille ou plutôt cette suite de grands combats dans un espace de sept à huit lieues, sur la rive gauche du Danube, dans les plaines d'Hochstett. C'est une circonstance digne de remarque, qu'à la même époque, seulement à trois jours de différence, du 16 au 19 juin, Moreau, qui aurait pu recevoir à Hochstett la nouvelle de la bataille de Marengo, remportait sur le Danube, et par la même manœuvre, un avantage pareil à celui que Bonaparte remportait sur le Pô.

« Les trophées des combats d'Hochstett sur le champ

de bataille ne furent pas moindres pour les Français que ceux de Marengo, puisque cinq mille prisonniers, vingt pièces de canon, plusieurs drapeaux et étendards restèrent entre leurs mains[1]. »

DCCCXLIV.

BATAILLE DE HOHENLINDEN. — 3 DÉCEMBRE 1800.

Schopin. — 1837.

La bataille d'Hochstett, comme celle de Marengo, ne tarda pas à être suivie d'un armistice. Les hostilités furent successivement suspendues en Italie et en Allemagne. On ouvrit des négociations, on parla de paix; mais ces négociations n'ayant point eu le résultat qu'on en attendait, on se prépara de part et d'autre à recommencer la guerre.

La France avait profité de l'armistice pour porter au complet toutes ses armées : celle d'Allemagne avait reçu de nombreux renforts : elle occupait sur la rive gauche de l'Inn tout le pays compris entre les gorges du Tyrol, depuis le Vorarlberg jusqu'au delà de la forêt d'Ebersberg, en avant de Munich.

L'armée impériale avait été aussi considérablement augmentée : elle ne comptait pas moins de cent vingt mille hommes, et s'étendait sur la rive droite de la rivière, également jusqu'au Tyrol.

[1] *Précis des événements militaires*, par le général Mathieu Dumas, t. IV, p. 53-56.

L'archiduc Jean la commandait, et, fort de sa supériorité, il avait résolu de prendre l'offensive.

« Lors de la dénonciation de l'armistice, les deux armées se trouvant dans ces positions, séparées par le cours de l'Inn, et les Autrichiens étant maîtres des passages à cause de la forte domination de la rive droite, depuis Wasserbourg jusqu'à Passau, il était difficile de pénétrer leurs desseins et de juger s'ils prendraient l'offensive en avant de cette rivière, ou s'ils se borneraient à en défendre le passage.

« L'Inn, sortant du Tyrol après s'être ouvert un passage par la gorge de Kuffstein, coule avec la rapidité des torrents à travers les débris de la barrière qu'il a forcée, dans la direction du sud au nord, jusqu'à Wasserbourg; il fléchit et dévie ensuite à l'est, au-dessous de Craybourg. L'intervalle entre le lit profond et resserré de cette grande rivière et celui de l'Iser, à la hauteur de Munich, est de douze à quinze lieues. Vers le milieu de cet intervalle, et précisément au partage des eaux, se trouvent la forêt ou plutôt les bois de Hohenlinden, qui, jetés, pour ainsi dire, par masses presque contiguës, forment parallèlement au cours des deux rivières une ligne, une estacade naturelle de six à sept lieues d'étendue et d'une profondeur moyenne d'une lieue et demie. Les deux chaussées de Munich à Wasserbourg et de Munich à Mühldorf traversent cette forêt de sapins, épaisse et serrée dans plusieurs parties, et principalement entre le hameau de Hohenlinden, où se trouve la poste, et le village de Mattenpot, qui est dans une éclaircie, à

l'entrée du défilé, en venant de Mühldorf. Le village d'Ebersberg, sur la chaussée de Wasserbourg, à deux lieues sur la droite de Hohenlinden, est sur la lisière de la forêt et à la tête du second défilé. On ne trouve entre ces deux routes que des chemins vicinaux, des communications pour les coupes de bois, et qui sont presque impraticables en hiver.

« A la gauche de Hohenlinden la forêt continue, bordant la route qui va à Mosbourg et Landshut par Hartof et Erding.

« Depuis Mühldorf jusqu'à Hohenlinden, qui est le point central entre l'Inn et l'Iser, le pays est montueux, tourmenté, coupé par des ruisseaux, parsemé de bouquets de bois; et ce n'est qu'après avoir traversé la forêt et dépassé Hohenlinden qu'on entre dans la belle plaine qui s'étend jusqu'aux bords de l'Iser. »

Le général Moreau dans la position de Hohenlinden attendait le résultat des premières opérations de l'armée impériale. Il s'était retiré avec une partie de ses troupes, l'aile gauche de son armée, entre Hohenlinden et Hartof. Une division, celle du général Richepance, occupait Ebersberg en dehors de la forêt sur la droite de Hohenlinden; une autre, celle du général Decaen, se trouvait en arrière.

L'armée autrichienne était en marche. « Le mouvement des principales forces de l'ennemi, décidément dirigé sur Munich par la grande chaussée de Mühldorf, et ceux des corps détachés de son aile droite, indiquant l'effort qu'il méditait de faire contre la gauche de l'ar-

mée française, le général Moreau envoya au général Richepance, à Ebersberg, l'ordre de se mettre en mouvement à la pointe du jour, et de marcher par Saint-Christophe sur Mattenpot, pour tomber sur les derrières de l'armée autrichienne, lorsqu'elle serait engagée dans le défilé. Le général Decaen reçut à Zornottingen celui de suivre le général Richepance.

« Le 3 décembre, l'armée impériale sur trois colonnes suivait son mouvement sur Munich; elle marchait à travers la forêt d'Ebersberg, traversant Mattenpot, et arriva à Hohenlinden, où elle rencontra les troupes françaises.

« Le général Moreau, qui lui barrait le passage avec le corps du général Grenier, y soutint tous les efforts de l'armée impériale. »

Pendant ce temps on se battait à Mattenpot. Le général Richepance, parti d'Ebersberg, avait porté sa division à Saint-Christophe, suivant l'ordre qu'il en avait reçu. « Il marchait à la tête de sa colonne, à travers les bois, par des chemins affreux, dont les guides ne pouvaient même reconnaître la direction, parce que la neige, qui tombait comme par nuées, effaçait toutes les traces et ne permettait pas de démêler les objets à dix pas devant soi. La moitié de la division (la huitième et la quarante-huitième de ligne, et le premier régiment de chasseurs) avait dépassé Saint-Christophe, » lorsque Richepance rencontra un corps considérable de l'armée autrichienne, qui, en l'attaquant par le flanc, l'avait séparé de la moitié de ses troupes : ne s'arrêtant pas à com-

battre, et suivant l'ordre qu'il avait reçu, après avoir recommandé au général Drouet de tenir jusqu'à l'arrivée du général Decaen, qui venait sur les derrières et pouvait le dégager, il suivit sa route à travers les bois, marchant toujours dans la direction qui lui était ordonnée.

Le général Richepance arrivant à Mattenpot y rencontra l'arrière-garde de l'armée impériale, qui défendait l'entrée de la forêt; il n'avait plus que cinq mille hommes sous ses ordres, le régiment de chasseurs par qui il avait fait commencer l'attaque ayant été ramené. « Le général Richepance se détermine alors à se jeter en masse dans le défilé pour porter le désordre sur les derrières de l'ennemi.

« Cette manœuvre fut exécutée avec la rapidité de la foudre. Le général Walther, prenant le commandement de la droite, en se dirigeant vers la forêt, contint la cavalerie, lui faisant tête et combattant en arrière-garde, pendant que Richepance, à la tête de la quarante-huitième, pénétra dans la forêt de Hohenlinden.

« Plusieurs décharges à mitraille et la mousqueterie des tirailleurs, répandus dans le bois des deux côtés de la route, ne firent qu'accélérer le mouvement des Français. Trois bataillons de grenadiers hongrois réunis en colonne serrée, barrant la chaussée, s'avancèrent au pas de charge. » Dans ce moment décisif, Richepance, à la tête des grenadiers de la quarante-huitième, chargea à la baïonnette. « Le choc fut terrible: les Hongrois furent culbutés; l'impulsion une fois donnée, la colonne fran-

çaise renversa toutes les masses qui lui furent successivement opposées.

« Ceci se passait au moment même où le général Ney enfonçait, à la sortie du défilé, vers Hohenlinden, les bataillons qui tentaient de s'y maintenir. On vit alors cette énorme colonne, pressée de toutes parts dans le défilé, tourbillonner, rompre ses rangs et se précipiter en désordre dans la forêt....... Quatre-vingt-sept pièces d'artillerie furent abandonnées sur la chaussée couverte de cadavres, de blessés, de chevaux épouvantés, d'armes et de débris de toute espèce. Ce fut au milieu de cette scène de carnage que les troupes de Ney et de Richepance se reconnurent, et annoncèrent par leurs cris de victoire que la réunion était opérée.

« A quatre heures du soir, onze mille prisonniers, dont cent soixante et dix-neuf officiers, les généraux Deroy et Spanocchi, cent pièces de canon, étaient entre les mains des Français [1]. »

DCCCXLV.

PASSAGE DU MINCIO; BATAILLE DE POZZOLO. — 25 DÉCEMBRE 1800.

Jouy (d'après Bellangé). — 1800.

L'armistice ne fut dénoncé en Italie que le 5 décembre, et les hostilités étaient à peine commencées

[1] *Précis des événements militaires*, par le général Mathieu Dumas, t. V, p. 98-139.

que déjà la nouvelle de la victoire de Hohenlinden avait parcouru tous les rangs de l'armée.

Le général Brune remplaçait Masséna dans le commandement général. Les troupes françaises étaient établies en avant de l'Oglio et de la Chièse, séparées de l'armée impériale par le Mincio. Le général Delmas commandait l'avant-garde, Dupont l'aile droite, Suchet le centre, Moncey la gauche, et Michaud la réserve.

La ligne autrichienne, sur la rive gauche du Pô, entre cette rivière et le lac de Garda, était soutenue par trois places fortes, Borghetto, Peschiera et Mantoue, hérissées de redoutes et de forteresses munies d'une nombreuse artillerie.

Le général Brune, qui voulait porter la guerre au delà de l'Adige, avait résolu d'exécuter le passage du Mincio de vive force, « près du lac Garda et du pied des montagnes, pour s'assurer l'avantage des positions avant et après le passage, afin de n'avoir qu'un moindre intervalle à franchir entre cette rivière et l'Adige, et de manœuvrer sur un terrain moins propre au déploiement de la nombreuse cavalerie des Autrichiens. »

Il avait en conséquence transmis ses ordres à tous les commandants des divers corps de son armée. Le général Dupont devait se porter à la Volta avec le sien, composé d'environ huit à neuf mille hommes, destiné à exécuter une fausse manœuvre, « en jetant un pont à Molino della Volta, en face de Pozzolo, pendant que le grand passage s'exécuterait le même jour, 25 décembre, à Montezambano ; le lieutenant général Suchet, en

quittant la Volta pour remonter le fleuve et se réunir à l'aile gauche, à l'avant-garde et à la réserve, pour le passage de Montezambano.

« Un retard survenu dans la réunion des troupes au rendez-vous général suspendant le passage à Montezambano, le général Dupont reçut l'ordre de ne commencer aucune action importante sur la rive gauche; mais il était trop tard : l'affaire était fortement engagée; il fallait livrer ou recevoir la bataille; la moindre hésitation entraînait la perte totale de tout ce qui avait passé le pont. »

On se trouvait en présence d'un corps de l'armée autrichienne fort de quarante-cinq bataillons et douze régiments de cavalerie (environ quarante mille hommes), et on se battait déjà à Pozzolo.

Le corps d'armée du général Dupont, engagé contre des forces supérieures, fut à plusieurs intervalles secouru pendant l'action par quelques divisions du général Suchet. Le général Bellegarde, ayant concentré ses attaques sur Pozzolo, était parvenu à s'en emparer. « Le pont était à découvert : une colonne autrichienne longeant le Mincio n'en était pas éloignée de plus de cent toises. Dans cette situation presque désespérée, le général Dupont, ralliant la division Monnier, que celle de Gazan vint soutenir, et saisissant un moment d'hésitation de l'ennemi, ordonna une charge générale sur toute la ligne. Elle fut exécutée avec tant d'ensemble et d'impétuosité, et si bien secondée par les feux bien dirigés de la rive droite, que les Autrichiens perdirent en un instant tout le terrain qu'ils avaient gagné. Le général Watrin leur

enleva près de mille prisonniers, un drapeau et cinq pièces de canon. Le général Gazan attaqua à la baïonnette et reprit le village de Pozzolo. »

On se battait de part et d'autre avec un acharnement sans égal ; les succès de Hohenlinden animaient les troupes françaises d'une généreuse émulation. Le combat, commencé dès le matin, ne se termina que dans la nuit ; le village de Pozzolo fut pris et repris jusqu'à trois fois.

« Les Autrichiens eurent dans cette journée plus de quatre mille hommes hors de combat, parmi lesquels se trouvait le lieutenant général Kaim, grièvement blessé ; deux mille prisonniers et neuf pièces de canon tombèrent au pouvoir des Français, qui firent aussi dans cette journée des pertes très-sensibles, quoique dans une moindre proportion, eu égard à leur infériorité numérique : ils eurent de mille à douze cents tués ou blessés [1]. »

DCCCXLVI.

ATTAQUE DE VÉRONE. — 30 DÉCEMBRE 1800.

L'ARMÉE FRANÇAISE, RANGÉE EN BATAILLE, MARCHE À L'ENNEMI, QUI REFUSE LE COMBAT.

Aquarelle par BAGETTI.

Cinq jours après la bataille de Pozzolo, les Français étaient sur l'Adige ; le général Brune en avait ordonné le passage pour le 31 décembre.

[1] *Précis des événements militaires*, par le général Mathieu Dumas, t. V, p. 252-266.

« Le 30 décembre le général Dupont fit des démonstrations sur le bas Adige et devant Vérone. Pour détourner l'attention de l'ennemi, le général en chef avait ordonné une reconnaissance générale sur toute la ligne, pendant laquelle il fit jeter quelques obus dans Vérone. Le feu prit à divers endroits, mais ne fit aucun progrès. Les Autrichiens se montrèrent en force sur tous les points de la rive gauche qui pouvaient être menacés, et l'on dut croire qu'ils se tenaient en mesure de défendre le passage. »

Ce passage fut à peine disputé ; les Autrichiens opposèrent peu de résistance. Le 2 janvier l'armée française était réunie sur la rive gauche du fleuve. « S'étant rendu maître du débouché de la vallée de l'Adige, le général Brune, après avoir laissé dans le plat pays un gros corps de cavalerie pour contenir les garnisons de Mantoue et de Porto-Legnago, et couvrir sa ligne d'opération, détacha son aile gauche vers le haut Adige, sous le commandement du général Moncey, dont il rendit la manœuvre indépendante, et poursuivit sa marche sur Vérone avec tout le reste de son armée.

« L'avant-garde gagna les hauteurs pour tourner la place et déterminer la retraite de l'ennemi en occupant la principale sommité. Cette marche fut très-pénible ; il fallut ouvrir une route entre les rochers, traîner et porter à bras les pièces et les caissons sur les neiges et sur les glaces...... Les autres divisions et les réserves suivirent la grande route et poussèrent les arrières jusque sous le canon de Vérone, et firent quelques centaines

de prisonniers. L'armée autrichienne avait déjà levé son camp de San-Martino pour prendre position sur les hauteurs de Caldiero; Vérone fut évacuée pendant la nuit, et le lendemain, 3 janvier, le général Rièze, sommé de rendre la place, se retira avec sa garnison de mille sept cents hommes dans les forts de Vérone, Saint-Félix et Saint-Pierre, et fit ouvrir les portes de la ville[1]. »

DCCCXLVII.

COMBAT NAVAL DANS LA BAIE D'ALGÉSIRAS. — 5 JUILLET 1801.

PREMIÈRE POSITION.

Aquarelle par Roux, de Marseille.

DCCCXLVIII.

COMBAT NAVAL DANS LA BAIE D'ALGÉSIRAS. — 5 JUILLET 1801.

DEUXIÈME POSITION.

Aquarelle par Roux, de Marseille.

DCCCXLIX.

COMBAT NAVAL DANS LA BAIE D'ALGÉSIRAS. — 5 JUILLET 1801.

Morel Fatio. — 1836.

Le contre-amiral Linois, à la tête d'une division navale, faisait voile vers Cadix où il devait faire sa jonction

[1] *Précis des événements militaires*, par le général Mathieu Dumas, t. V, p. 278-283.

avec l'escadre espagnole. Arrivé dans le détroit de Gibraltar, il apprit que Cadix était étroitement bloqué, et que l'amiral Saumarez marchait à sa rencontre avec des forces supérieures. Il se retira alors à Algésiras, où il se plaça sous la protection des batteries de terre pour se défendre en cas d'attaque.

L'escadre anglaise, composée de six vaisseaux de ligne : le *Vénérable*, le *Pompée*, vaisseau amiral, l'*Audacious*, le *César*, le *Spencer* et l'*Annibal,* arriva devant Algésiras le 6 juillet.

L'amiral Linois n'avait que trois vaisseaux et une frégate : le *Formidable*, le *Desaix*, l'*Indomptable* et la *Muiron*. Il donna l'ordre de s'embosser.

« La droite des Français appuyait à une batterie de sept pièces de vingt-quatre, placée sur une île rocailleuse, nommée l'île Verte, et la gauche se trouvait dans la direction d'une autre batterie, qui portait le nom de Saint-Jacques, mais dont elle se trouvait assez éloignée pour rendre possible la manœuvre du général anglais.

« Linois, qui s'était placé lui-même à cette extrémité de sa ligne, ne balança pas un moment pour la replier obliquement, faisant échouer ses vaisseaux entre les deux batteries; et, afin de mieux assurer ce flanc gauche, huit chaloupes canonnières espagnoles furent disposées au nord de la batterie de Saint-Jacques.

« Ses adversaires se présentèrent au combat avec l'assurance que leur donnait une supériorité de plus du double. Linois les reçut avec la même résolution.

« Le parti qu'il venait de prendre avait mis l'avant-garde ennemie dans l'impossibilité de le doubler : l'*Annibal*, qui en formait la tête, tombé sous le triple feu des canonnières espagnoles, du *Formidable*, que montait Linois, et de la batterie de Saint-Jacques, servie par le général Devaux, avec des troupes de terre françaises, fut démâté et mis hors de combat; le vaisseau qui suivait, presque aussi maltraité, dut se faire remorquer par une frégate.

« A l'aile opposée, le vaisseau anglais *le Pompée* ne fut pas plus heureux : *l'Indomptable* l'accueillit par un feu aussi vif que bien dirigé, et la batterie de l'île Verte le seconda d'abord de son mieux. Cependant les Espagnols se relâchant de leur zèle, et les Anglais ayant paru vouloir enlever l'île, la frégate *la Muiron* fit débarquer les troupes qu'elle avait à bord, et ses braves fantassins servirent la batterie avec tant de vivacité, que le vaisseau anglais, foudroyé de tous côtés, perdit ses mâts et tomba en dérive. Saumarez fit cesser le combat, et se replia sur Gibraltar avec les quatre vaisseaux qui lui restaient [1]. »

DCCCL.

COMBAT NAVAL DEVANT CADIX. — 13 JUILLET 1801.

GUDIN.

L'escadre espagnole était sortie de Cadix et avait opéré sa jonction à Algésiras avec la division du contre-

[1] *Histoire des guerres de la révolution*, par Jomini, t. XIV, p. 366-368.

amiral Linois; l'armée combinée faisait route pour rentrer à **Cadix**. Le vaisseau *le Formidable*, commandé par le capitaine Troude, n'ayant pu suivre la marche à cause du mauvais état où se trouvait sa mâture depuis le combat d'Algésiras, se trouva, le 13 juillet, à la pointe du jour, en présence de trois vaisseaux anglais, *le César, le Spencer, le Vénérable*, et la frégate anglaise *la Tamise*, faisant partie de l'escadre de l'amiral Saumarez. Le vent étant venu à tomber, *le Vénérable* put seul s'engager avec *le Formidable*. Le feu commença à sept heures et demie, et la distance entre les deux vaisseaux diminua jusqu'à portée de pistolet. Après une heure d'engagement, le grand mât du *Vénérable* tomba, et les deux autres étaient criblés. *Le Formidable*, débarrassé de ce vaisseau, qui pouvait seul retarder sa marche, fit voile et gagna le large. *Le Vénérable*, ne pouvant plus gouverner, alla à la côte, près de Santi-Petri. Il en fut retiré par la frégate *la Tamise* et les canots des autres vaisseaux anglais, qui le remorquèrent jusqu'à Gibraltar[1]. »

DCCCLI.

SIGNATURE DU CONCORDAT ENTRE LA FRANCE ET LE SAINT-SIÉGE. — 15 JUILLET 1801.

Alaux et Lestang. — 1835.

[1] *Annales maritimes*, par M. Bajot, t. II, p. 726.

DCCCLII.

SIGNATURE DU CONCORDAT ENTRE LA FRANCE ET LE SAINT-SIÉGE. — 15 JUILLET 1801.

Dessin à la sépia par Gérard. — 1803.

Le gouvernement du premier consul s'affermissait tous les jours sur des bases plus solides. L'Autriche, forcée de renoncer pour la seconde fois à l'alliance anglaise, venait de conclure la paix à Lunéville, et d'abandonner à la France de nouvelles dépouilles. L'Angleterre seule persistait à demeurer les armes à la main. « Pour achever l'entière pacification de l'intérieur, dit Jomini, il ne restait qu'à relever les autels renversés dans les mouvements de la plus violente anarchie. Le clergé était dans un schisme complet, les églises étaient désertes et tombaient en ruines. Bonaparte crut devoir rétablir la religion catholique..... » Depuis longtemps il négociait avec la cour de Rome : le cardinal Consalvi se rendit en France. Les bases du concordat furent discutées et arrêtées à Paris entre les conseillers d'état Joseph Bonaparte, Cretet et l'abbé Bernier, docteur en théologie, d'une part, et le cardinal Consalvi, de l'autre.

Le ministre des cultes Portalis ayant été mandé aux Tuileries, les commissaires furent reçus dans le cabinet du premier consul, qui signa le concordat le 15 juillet 1801.

DCCCLIII.

COMBAT NAVAL, DEVANT BOULOGNE, D'UNE PARTIE DE LA FLOTTILLE FRANÇAISE CONTRE LA FLOTTE ANGLAISE. — NUIT DU 15 AU 16 AOUT 1801.

Crépin. — 1806.

Le traité de Lunéville amena la retraite de M. Pitt des conseils du roi George III. On en conçut quelques espérances de rapprochement entre la France et la Grande-Bretagne; mais les premières ouvertures faites par le nouveau cabinet anglais n'étaient pas admissibles : le gouvernement consulaire les rejeta.

Des préparatifs furent ordonnés à Boulogne pour exécuter une descente en Angleterre. « Les bateaux plats et les canonnières construits depuis trois ans furent réunis en flottille, et on en augmenta le nombre par de nouvelles constructions et par tous les transports qu'on put rassembler. Cette flottille de bâtiments légers, organisée à Boulogne et dans les trois ports les plus voisins par les soins de l'amiral Latouche-Tréville, se composait de neuf divisions. Plusieurs demi-brigades tirées de l'armée du Rhin et de la Hollande s'exercèrent à des simulacres d'embarquement et de débarquement. »

L'Angleterre était dans l'attente, et se préparait à repousser l'invasion; mais en même temps elle redoublait ses armements, et sa flotte ne tarda pas à être dirigée sur les côtes de France. L'amiral Latouche-Tréville était instruit de ces préparatifs, et lorsque Nelson vint se pré-

senter le 4 août devant Boulogne avec quarante voiles composées de trois vaisseaux, quatre frégates, de brûlots, de bombardes et de canonnières, on était disposé à le recevoir, et il fut bientôt forcé de se retirer.

« Soit que cette première tentative ne fût qu'un essai, soit pour toute autre cause, dit Jomini, Nelson remit à la voile au bout de quelques jours, avec un renfort de trente bâtiments et de trois à quatre mille soldats de marine, destinés à enlever la flottille à l'abordage ou à l'incendier. »

L'attaque eut lieu de nuit. « La division du capitaine Parker, engagée la première, fut vivement reçue par la canonnière *l'Etna;* la mitraille, et surtout le feu de l'infanterie placée à bord des bâtiments français, tua ou blessa en peu de minutes la moitié des soldats qui montaient les péniches anglaises, et le capitaine Parker lui-même fut blessé à mort. Le combat, devenu général, offrit partout le même résultat; la division de réserve tenta vainement de se glisser entre la ligne et la terre : elle fut accablée sous le feu des batteries de côte, et contrainte à s'éloigner promptement. A la pointe du jour, c'est-à-dire vers quatre heures, le combat cessa, et Nelson donna le signal de la retraite, après avoir perdu deux cents hommes d'élite [1]. »

[1] *Histoire des guerres de la révolution*, par Jomini, t. XIV, p. 380-387.

DCCCLIV.

LA CONSULTA DE LA RÉPUBLIQUE CISALPINE, RÉUNIE EN COMICES A LYON, DÉCERNE LA PRÉSIDENCE AU PREMIER CONSUL BONAPARTE. — 26 JANVIER 1802.

<div style="text-align:right">Monsiau. — 1808.</div>

« Le 14 novembre 1801 une proclamation de la commission extraordinaire du gouvernement annonça au peuple cisalpin la convocation d'une consulta extraordinaire à Lyon, pour fonder les bases de la république sous les auspices et en présence du premier consul de la république française. »

Tous les membres de la consulta, au nombre de quatre cent cinquante-deux, furent réunis le 31 décembre. Elle ouvrit ses séances le 4 janvier 1802, et le premier consul devait assister à la séance de clôture fixée le 26 janvier.

« On avait élevé dans la salle destinée à l'assemblée générale, en face du fauteuil du président, une tribune pour le premier consul; elle était ornée de trophées qui rappelaient ses victoires en Italie et en Égypte.

« Le général Bonaparte, accompagné de ses ministres et d'un nombreux cortége civil et militaire, se rendit à la séance de la consulta. »

Après le discours du premier consul, Regnaud de Saint-Jean-d'Angely, conseiller d'état, donna lecture de la constitution de la république cisalpine. Les membres de la consulta demandèrent ensuite à l'unanimité qu'elle

prît le nom de république italienne, et, avant la clôture de la séance, on proclama les listes des colléges et les noms des principaux membres du gouvernement.

« Le général Bonaparte, président;
« De Melzi, vice-président;
« Guicciardi, secrétaire d'état;
« Et Spanocchi, grand juge [1]. »

DCCCLV.

COMBAT DE LA POURSUIVANTE CONTRE L'HERCULE. — 29 JUIN 1803.

GUDIN.

« Le chef de division Willaumez revenait de la station de Saint-Domingue sur *la Poursuivante*, frégate portant du vingt-quatre en batterie, mais dont l'artillerie n'était pas au complet, puisqu'elle n'était armée que sur le pied de paix; elle n'était manœuvrée que par un équipage de cent cinquante hommes, dont trente noirs. Parti du Cap le 27 juin avant le jour, de conserve avec la corvette *la Mignonne*, le commandant Willaumez, bien qu'on ne fût pas encore en guerre, se tint constamment sur ses gardes. Le 29, au point du jour, étant dans les parages du môle Saint-Nicolas, à environ deux lieues de terre, entre la Plate-Forme et le Cap-à-Fou, il eut connaissance d'un convoi de plus de cinquante voiles, fortement escorté. Peu de temps après il aperçut plusieurs

[1] *Précis des évènements militaires*, par le général Mathieu Dumas, t. VIII, p. 46-57.

des bâtiments de l'escorte qui se détachèrent du convoi et se dirigèrent vers *la Poursuivante*, toutes voiles dehors : il ne tarda pas à les reconnaître pour des vaisseaux de ligne anglais, qui lui donnèrent la chasse et le gagnaient considérablement. Le commandant Willaumez prit alors le parti de longer la côte à environ une lieue de distance sous toutes voiles, afin de gagner le môle et de pouvoir s'y réfugier s'il était attaqué par les vaisseaux anglais. Dès le matin le signal de liberté de manœuvre avait été fait à la corvette *la Mignonne*, qui marchait mieux que *la Poursuivante*, et le capitaine de cette corvette avait jugé à propos de serrer la terre plus que la frégate. A huit heures *l'Hercule*, le vaisseau anglais qui s'avançait le premier, était parvenu à portée de canon de *la Poursuivante*, et conservait toute la voilure possible. A huit heures et demie il fit des signaux avec ses voiles aux bâtiments qui le suivaient ; un quart d'heure après il hissa pavillon anglais : la frégate arbora aussitôt les couleurs nationales. A neuf heures *l'Hercule* tire sur *la Poursuivante* un coup de canon dont le boulet passa entre les mâts de cette frégate. Tout était disposé pour le combat, et le commandant Willaumez ordonna de passer les canons en retraite ; mais cette disposition devint inutile, la marche supérieure du vaisseau anglais l'ayant promptement amené par la hanche de *la Poursuivante*. Dans toute autre circonstance le brave et habile Willaumez n'eût pas laissé prendre ni conserver au vaisseau ennemi cette position avantageuse ; mais il y était forcé alors, afin de ne pas se déranger de la route qu'il

suivait pour gagner le môle, et aussi pour éviter d'être joint par deux autres vaisseaux qui l'approchaient sensiblement. Cependant, fatigué d'essuyer à portée de fusil les bordées du vaisseau ennemi, qui causaient d'autant plus de dommage à sa frégate que la mer était si unie, qu'il n'y avait pas un coup à perdre, il fit un mouvement et présenta audacieusement le travers à son formidable adversaire. Un combat en règle s'engagea de la sorte entre une frégate française délabrée par une longue campagne et presque sans équipage, et un vaisseau de ligne anglais qui, outre l'avantage de ses dimensions et de sa solidité, avait une artillerie plus que double et un équipage au moins quadruple. Les bordées se succédaient rapidement des batteries de *l'Hercule,* tandis que la pénurie des munitions obligeait *la Poursuivante* à ne faire qu'un feu lent : toutefois il n'en était que mieux dirigé, et, vers onze heures, le vaisseau ennemi avait déjà éprouvé des avaries notables. En ce moment la brise tomba ; les deux bâtiments perdirent presque toute leur vitesse, et le vent même prit sur leurs voiles. Le commandant Willaumez, en marin expérimenté, se hâta de profiter de cette circonstance. Pourvu d'un équipage trop peu nombreux pour tirer et manœuvrer en même temps, il fit entièrement cesser le feu, afin d'employer tout son monde à la manœuvre. Il parvint par ce moyen à prendre une position qui lui permit d'envoyer toute sa bordée dans la poupe de *l'Hercule.* Cette bordée fut décisive. Le dommage qu'en reçut le vaisseau anglais, joint à la proximité de la côte et au danger d'y échouer, le força à

reprendre le large et à abandonner *la Poursuivante*. Cette frégate entra bientôt après dans la baie du môle, où le commandant et les officiers vinrent complimenter le commandant Willaumez et son brave équipage. La frégate avait reçu quantité de boulets dans sa coque et plusieurs dans sa mâture; toutes ses voiles étaient criblées et une grande partie de ses manœuvres courantes et dormantes coupées. Ses pertes se montaient à dix hommes tués et quinze blessés. Les pertes de *l'Hercule* s'élevaient à une quarantaine d'hommes: son capitaine fut tué [1]. »

DCCCLVI.

ENTRÉE DE BONAPARTE, PREMIER CONSUL, A ANVERS. — 18 JUILLET 1803.

Van Brée. — 1807.

On lit dans le Moniteur du 6 messidor an XI (25 juin 1803) : « Le premier consul est parti aujourd'hui pour les départements du nord; il arrivera samedi soir (25 juin 1803) à Amiens. »

Le général Bonaparte se rendit ensuite à Abbeville, Boulogne, Dunkerque et Lille, où il séjourna quelques jours; il se dirigea ensuite sur Gand, et il arriva à Anvers le 18 juillet, à cinq heures du soir; il était accompagné de Mme Bonaparte. Le général Bonaparte fut reçu dans le port à son débarquement par toutes les autorités : le général Paradis, commandant de la ville d'Anvers; M. d'Herbouville, préfet du département, ainsi que

[1] *Victoires et conquêtes des Français*, t. XVI, p. 4-6.

les conseillers de préfecture, M. Werenbrouck, maire de la ville, avec tous les membres du corps municipal, les présidents et juges des tribunaux.

Le premier consul et Mme Bonaparte, accompagnée de Mmes de Talhouet et de Rémusat, étaient dans un canot avec l'amiral Decrès, ministre de la marine, le général Duroc, M. Maret, secrétaire d'état, et le préfet du palais Salmatoris. Dans le même canot, dirigé par le capitaine Hourt, se trouvait aussi le mameluk Roustan.

M. de Talleyrand, ministre des affaires étrangères, M. Chaptal, ministre de l'intérieur, les généraux Caulaincourt, Savary, Lauriston et le colonel Lebrun, aides de camp du premier consul; le général Soult, colonel général de la garde; le conseiller d'état Forfait, les généraux Belliard et de Rilly débarquèrent avant le premier consul.

Les chasseurs à cheval, commandés alors par Eugène Beauharnais, formaient l'escorte; ils passèrent le fleuve dans plusieurs canots.

DCCCLVII.

LA FRÉGATE FRANÇAISE LA POURSUIVANTE, COMMANDÉE PAR LE CHEF DE DIVISION WILLAUMEZ, FORCE L'ENTRÉE DU PERTUIS D'ANTIOCHE QUE LUI DISPUTAIT UN VAISSEAU DE LIGNE ANGLAIS. — 2 MAI 1804.

GUDIN.

Un an après le combat qu'il avait soutenu avec la frégate *la Poursuivante* contre le vaisseau anglais de

soixante et quatorze canons *l'Hercule*, le chef de division Willaumez ramenait cette même frégate d'Amérique en France.

Arrivé dans le golfe de Gascogne, la position des croisières anglaises ne lui permettant pas de faire route pour un de nos trois grands ports militaires de l'Océan, il prit le parti de chercher un refuge momentané dans la Gironde. Le ministre, instruit de sa rentrée, lui ayant fait connaître combien il importait qu'il conduisît le plus promptement possible *la Poursuivante* à Rochefort, le commandant Willaumez eut recours à la ruse pour tromper la vigilance de l'ennemi. Il dégréa entièrement sa frégate, envoya même à Bordeaux une partie de sa mâture, qui avait besoin de réparation, et fit répandre le bruit que l'état de délabrement de *la Poursuivante* ne permettait pas de longtemps sa sortie. Ce faux avis, transmis aux Anglais par les bâtiments neutres venant de Bordeaux, leur fit lever provisoirement la croisière établie à l'embouchure du fleuve. Le capitaine de *la Poursuivante* se hâta de profiter de cette circonstance. Il fit secrètement toutes ses dispositions pour sortir. On lui expédia de nuit sa mâture réparée; il se regréa avec une promptitude extraordinaire, et le lendemain, au point du jour, tout était prêt pour tenter l'aventure. On leva l'ancre et l'on se dirigea vers la haute mer. En marin expérimenté, le commandant Willaumez combine, d'après l'état du vent et de la marée, l'instant précis de sa sortie de la Gironde. Un vaisseau de ligne anglais était à l'ancre à une assez grande distance au large

de la pointe nord-ouest de l'île d'Oleron. « Vous voyez ce vaisseau, dit le commandant français à ses officiers, si dans un quart d'heure il n'est pas sous voiles, nous donnerons dans le pertuis en dépit de tous ses efforts. Il y aura certainement des coups de canon à échanger, mais nous entrerons. » Le vaisseau anglais, apercevant *la Poursuivante* qui franchit l'embouchure du fleuve, appareille en effet, mais trop tard. Par une habile manœuvre elle lui gagne le vent, essuie son feu à petite distance, et en ripostant lui fait dans son gréement des avaries qui l'empêchent de virer de bord en même temps que la frégate : celle-ci, débarrassée de son formidable adversaire, donne dans le pertuis, et se dirige à petites voiles vers la rade de Rochefort [1].

DCCCLVIII.

PRISE DE LA CORVETTE ANGLAISE LE VIMIEJO PAR UNE SECTION DE LA FLOTTILLE IMPÉRIALE. — 8 MAI 1804.

GUDIN.

Une section de canonnières commandée par le lieutenant de vaisseau Tourneur, qui se rendait à Lorient, fut rencontrée en mer, le 8 mai 1804, par une forte corvette et un lougre anglais. Le combat se soutint longtemps avec acharnement, quoique le nombre des bouches à feu des bâtiments ennemis fût plus que double de celui des canonnières; mais le calibre plus

[1] Travaux de la section historique de la marine.

fort dont ces dernières étaient armées, joint à l'ardeur des marins, compensa bientôt cette différence, et donna l'avantage aux bâtiments français. Écrasés par les boulets et la mitraille que vomissaient les canons de vingt-quatre des canonnières, la corvette et le lougre prirent le large en forçant de voiles. Le commandant des canonnières donna ordre de les poursuivre, et, les ayant atteints, il les contraignit à amener leur pavillon.

DCCCLIX.

NAPOLÉON REÇOIT A SAINT-CLOUD LE SÉNATUS-CONSULTE QUI LE PROCLAME EMPEREUR DES FRANÇAIS. — 18 MAI 1804.

Rouget. — 1837.

Bonaparte, secondé par le vœu presque unanime de la France, qui redemandait la monarchie, avait résolu de relever le trône abattu, pour s'y asseoir. Il fut convenu que le titre d'empereur des Français lui serait déféré par le tribunat et le sénat conservateur.

« Le sénat, présidé par le consul Cambacérès, a décrété dans la séance de ce jour, à laquelle assistait le consul Lebrun et où les ministres étaient présents, le sénatus-consulte organique qui défère le titre d'empereur au premier consul.

« Il a été arrêté de se transporter sur l'heure à Saint-Cloud, à l'effet de présenter le sénatus-consulte organique à l'Empereur. Il s'est mis en marche immédiate-

ment après la fin de la séance. Le cortége était accompagné de plusieurs corps de troupes.

« Le sénat à son arrivée a été admis aussitôt à l'audience de l'Empereur[1]. »

La réception eut lieu dans la grande galerie : le premier consul était accompagné de Mme Bonaparte, de ses aides de camp et des officiers généraux de service auprès de sa personne.

DCCCLX.

NAPOLÉON, AUX INVALIDES, DISTRIBUE LES CROIX DE LA LÉGION D'HONNEUR. — 15 JUILLET 1804.

Debret. — 1813.

Une loi, en date du 19 mai 1802, avait institué l'ordre de la Légion d'honneur. Les membres nommés n'étaient pas encore reçus. La première cérémonie de réception eut lieu le 26 messidor an XII (15 juillet 1804), dans l'église des Invalides.

« Avant midi l'impératrice est partie du palais, accompagnée des princesses sœurs et belles-sœurs de l'empereur, des dames du palais, du premier chambellan et du premier écuyer.......

« A midi l'empereur est parti à cheval des Tuileries, précédé par les maréchaux de l'empire, par le prince connétable, et suivi des colonels généraux de sa garde

[1] *Moniteur* du 29 floréal an XII (19 mai 1804).

et des grands officiers de la couronne, de ses aides de camp et de l'état-major du palais.

« La marche était ouverte par les chasseurs et fermée par les grenadiers à cheval de la garde impériale.

« Le gouverneur des Invalides est venu dehors de la grille recevoir sa majesté et lui présenter les clefs de l'hôtel.

« Les grands dignitaires, les ministres et les grands officiers de l'empire qui n'étaient pas venus à cheval, ainsi que les membres du grand conseil, le grand chancelier et le grand trésorier de la Légion d'honneur, se sont réunis au même lieu et ont pris leur rang dans le cortége.

« Le cardinal-archevêque de Paris avec son clergé a reçu sa majesté à la porte de l'église et lui a présenté l'encens et l'eau bénite. Le clergé a conduit processionnellement sa majesté sous le dais jusqu'au trône impérial, au bruit d'une marche militaire et des plus vives acclamations.

« Sa majesté s'est placée sur le trône, ayant derrière elle les colonels généraux de la garde, le gouverneur des Invalides et les grands officiers de la couronne.

« Aux deux côtés et à la seconde marche du trône se sont placés les grands dignitaires; plus bas, à droite, les ministres; à gauche, les maréchaux de l'empire; au pied des marches du trône, le grand maître et le maître des cérémonies; en face du grand maître, le grand chancelier et le grand trésorier de la Légion d'honneur. Les aides de camp de l'empereur étaient debout en haie sur les degrés du trône.

« A droite de l'autel, le cardinal-légat s'est placé sous un dais et sur un fauteuil qui lui avaient été préparés.

« A gauche de l'autel, le cardinal archevêque de Paris avec son clergé.

« Derrière l'autel, sur un immense amphithéâtre, étaient rangés sept cents invalides et deux cents jeunes élèves de l'école polytechnique.

« Toute la nef était occupée par les grands officiers, commandants, officiers et membres de la Légion d'honneur.

« Le cardinal-légat célébra la messe.

« Après l'évangile, les grands officiers de la Légion d'honneur, appelés successivement par le grand chancelier, se sont approchés du trône et ont prêté leur serment.

« L'appel des grands officiers fini, l'empereur s'est couvert, et, s'adressant aux commandants, officiers et légionnaires, a prononcé d'une voix forte et animée ces mots :

« Commandants, officiers, légionnaires, citoyens et
« soldats, vous jurez sur votre honneur de vous dévouer
« au service de l'empire et à la conservation de son ter-
« ritoire, dans son intégrité; à la défense de l'empereur,
« des lois de la république et des propriétés qu'elles ont
« consacrées; de combattre par tous les moyens que la
« justice, la raison et les lois autorisent, toute entre-
« prise qui tendrait à rétablir le régime féodal; enfin
« vous jurez de concourir de tout votre pouvoir au
« maintien de la liberté et de l'égalité, bases premières
« de nos constitutions. Vous le jurez ! »

« Tous les membres de la Légion, debout, la main élevée, ont répété à la fois : *Je le jure*. Les cris de *vive l'empereur!* se sont renouvelés de toutes parts.

« La messe finie, les décorations de la Légion ont été déposées au pied du trône dans des bassins d'or.

« M. de Ségur, grand maître des cérémonies, a pris les deux décorations de l'ordre et les a remises à M. de Talleyrand, grand chambellan. Celui-ci les a présentées à S. A. I. monseigneur le prince Louis, qui les a attachées à l'habit de sa majesté.

« De nouveaux cris de *vive l'empereur!* se sont fait entendre à plusieurs reprises.

« M. le grand chancelier de la Légion a invité MM. les grands officiers à s'approcher du trône pour recevoir successivement des mains de sa majesté la décoration que lui présentait sur un plat d'or le grand maître des cérémonies.

« Ensuite M. le grand chancelier a appelé d'abord les commandeurs, puis les officiers et enfin les légionnaires, qui sont tous venus au pied du trône recevoir individuellement la décoration des mains de l'empereur.

« La fête a été terminée par un *Te Deum*, et à trois heures l'empereur est sorti de l'église pour retourner aux Tuileries[1]. »

[1] *Moniteur* du 28 messidor an XII (17 juillet 1804).

DCCCLXI.

NAPOLÉON VISITE LE CAMP DE BOULOGNE. — JUILLET 1804.

J. F. Hue.

« S. M. l'empereur, dit le Moniteur du 22 juillet 1804, est arrivé à Boulogne le 3 messidor, à une heure après midi. Les habitants lui avaient préparé des arcs de triomphe et une réception brillante; mais il était déjà au milieu du port, visitant les différents travaux qu'il avait ordonnés, avant qu'on sût son arrivée. Une multitude immense de soldats de terre et de mer, et d'habitants, l'a accueilli et suivi partout au milieu des acclamations. Il a passé la soirée en rade, et a fait faire des évolutions aux différentes parties de la flottille. »

DCCCLXII.

CAMP DE BOULOGNE. — JUILLET 1804.

NAPOLÉON OBSERVE LES MOUVEMENTS DE LA FLOTTILLE ANGLAISE.

Aquarelle par Gautier.

DCCCLXIII.

INTÉRIEUR DU CAMP.

Aquarelle par Gautier.

DCCCLXIV.

PORT DE BOULOGNE.

Aquarelle par Gautier.

DCCCLXV.

TRAVAUX DU PORT.

<div style="text-align:right">Aquarelle par Gautier.</div>

DCCCLXVI.

PORT DE BOULOGNE.

<div style="text-align:right">Aquarelle par Gautier.</div>

« L'empereur, rapporte le Moniteur du 23 juillet 1804, est allé hier en rade à sept heures du matin. Il a monté sur plusieurs bâtiments de la flottille. Une division anglaise, qui était au large, a paru un moment vouloir attaquer la ligne; mais, avant d'être arrivée à la portée du canon, elle a viré de bord.

« A midi l'empereur a reçu dans sa tente, à la Tour-d'Ordre, les corps de l'armée. A quatre heures il a visité dans le plus grand détail les magasins de l'arsenal, les établissements de l'artillerie et les différents travaux du port. »

DCCCLXVII.

NAPOLÉON VISITE LES ENVIRONS DU CHATEAU DE BRIENNE. — 4 AOUT 1804.

<div style="text-align:center">Tableau du temps par Leroy de Liancourt. — 1806.</div>

« Napoléon, étant à Brienne dans le mois d'août 1804, prit des informations sur une bonne femme qui occupait une chaumière au milieu du bois, et chez laquelle,

pendant son séjour à l'école militaire, il allait quelquefois prendre du lait. Assuré qu'elle existait encore, il se présenta seul chez elle, et lui demanda si elle reconnaîtrait Bonaparte : à ce nom, la bonne femme est tombée aux genoux de l'empereur, qui l'a relevée avec la bonté la plus touchante, en lui demandant si elle n'avait rien à lui offrir. « Du lait et des œufs, » répondit-elle. L'empereur prit deux œufs et ne quitta son hôtesse qu'après l'avoir assurée de sa bienveillance[1]. »

DCCCLXVIII.

NAPOLÉON, AU CAMP DE BOULOGNE, DISTRIBUE LES CROIX DE LA LÉGION D'HONNEUR. — 16 AOUT 1804.

Hennequin. — 1806.

DCCCLXIX.

NAPOLÉON, AU CAMP DE BOULOGNE, DISTRIBUE LES CROIX DE LA LÉGION D'HONNEUR. — 16 AOUT 1804.

Aquarelle par Parent (d'après Bagetti).

Napoléon, parti d'Ostende le 15 août 1804, arriva dans la nuit à Boulogne.

« Hier 16, à midi, rapporte le Moniteur du 19 août 1804, sa majesté s'est rendue au camp de la Tour-d'Ordre, accompagnée des ministres et des grands officiers qui se trouvent à l'armée.

« L'armée de Saint-Omer, celle de Montreuil et la ré-

[1] Livret du salon de 1806.

serve de la cavalerie étaient réunies en colonnes serrées, et occupaient un espace peu étendu autour du trône, placé au milieu d'un vallon en amphithéâtre demi-circulaire terminé par la mer.

« L'empereur a fait prêter le serment aux membres de la Légion d'honneur, et il a reçu un instant après celui de toute l'armée. Il a ajouté à la formule ordinaire du serment ces mots : « Et vous, soldats, vous jurez de « défendre, au péril de votre vie, l'honneur du nom « français, votre patrie et votre empereur! » Cent mille bouches ont répété avec énergie, *Nous le jurons;* et au même instant, pour manifester d'une manière plus sensible les sentiments dont ils étaient pénétrés, tous les soldats, par un mouvement spontané, ont élevé et agité leurs bonnets et leurs chapeaux au-dessus de leurs baïonnettes, en poussant le cri cent mille fois répété : *Vive l'empereur!*

« Les décorations de la Légion d'honneur ont été remises par l'empereur à chacun des militaires qui les avaient obtenues, et aux fonctionnaires ecclésiastiques et civils qui avaient été admis à les recevoir de ses mains dans cette solennité.

« L'armée a ensuite défilé devant le trône, au pas accéléré, et cette marche a duré plus de trois heures : l'empereur n'est descendu du trône qu'à sept heures.

« Au moment où l'armée défilait, on voyait une flottille de quarante-sept voiles arriver en rade; elle était commandée par le capitaine Daugier. »

DCCCLXX.

ENTREVUE DE NAPOLÉON ET DU PAPE PIE VII DANS LA FORÊT DE FONTAINEBLEAU. — 26 NOVEMBRE 1804.

Demarne et Dunoui. — 1808.

DCCCLXXI.

ENTREVUE DE NAPOLÉON ET DU PAPE PIE VII DANS LA FORÊT DE FONTAINEBLEAU. — 26 NOVEMBRE 1804.

Alaux et Gibert. — 1835.

« Aujourd'hui, dimanche 4 frimaire, sa sainteté est arrivée à Fontainebleau à midi et demi.

« Sa majesté l'empereur, qui était sorti à cheval pour chasser, ayant été averti de l'approche du pape, a été au-devant de sa sainteté, et l'a rencontrée à la croix de Saint-Herem. L'empereur et le pape ont mis pied à terre à la fois; ils ont été l'un au-devant de l'autre et se sont embrassés. Six voitures de sa majesté se sont alors approchées : L'empereur est monté le premier en voiture pour placer sa sainteté à sa droite, et ils sont arrivés au château au milieu d'une haie de troupes et au bruit des salves de l'artillerie [1]. »

[1] *Moniteur* du lundi 5 frimaire an xii (26 novembre 1804).

DCCCLXXII.

SACRE DE L'EMPEREUR NAPOLÉON ET COURONNEMENT DE L'IMPÉRATRICE JOSÉPHINE DANS L'ÉGLISE DE NOTRE-DAME DE PARIS. — 2 DÉCEMBRE 1804.

DAVID. — 1808.

DCCCLXXIII.

SACRE DE L'EMPEREUR NAPOLÉON ET COURONNEMENT DE L'IMPÉRATRICE JOSÉPHINE DANS L'ÉGLISE DE NOTRE-DAME DE PARIS. — 2 DÉCEMBRE 1804.

ALAUX et GIBERT (d'après DAVID). — 1835.

Le 11 frimaire an XIII (2 décembre 1804), jour fixé pour le sacre de Napoléon, le pape partit à neuf heures du palais des Tuileries pour aller à l'Archevêché, où il se rendit en grand cortége : il précéda ainsi l'empereur, qui ne quitta les Tuileries qu'à dix heures, et se mit en marche suivant l'ordre réglé par le cérémonial. Une salve d'artillerie annonça le départ.

La voiture de l'empereur, dans laquelle étaient leurs majestés impériales et les princes Louis et Joseph, était attelée de huit chevaux blancs. Une nouvelle salve d'artillerie annonça l'arrivée de leurs majestés au portail de l'église métropolitaine.

« L'eau bénite a été présentée à l'impératrice par le cardinal Cambacérès, et à l'empereur par le cardinal archevêque de Paris. Ces deux prélats ont complimenté leurs majestés, et les ont conduites sous un dais jus-

qu'aux fauteuils qui avaient été préparés dans le sanctuaire. Les places autour des trônes de leurs majestés ont été occupées ainsi qu'il suit :

« Derrière l'empereur, les princes Joseph et Louis, et les grands dignitaires Cambacérès et Lebrun.

« Derrière les princes, les colonels généraux de la garde, Soult, Bessières, Davoust et Mortier; le grand maréchal du palais Duroc, le colonel général Beauharnais portant l'anneau, le maréchal Bernadotte portant le collier de l'empereur, et le maréchal Berthier portant le globe impérial.

« A droite des princes, en obliquant en avant, M. de Talleyrand, grand chambellan, et M. le général Caulaincourt, grand écuyer.

« Derrière eux, deux chambellans; derrière l'impératrice, les princesses Joseph, Louis, Élisa, Pauline, et Caroline; derrière les princesses, Mmes de Luçay, de Rémusat, de Talhouet, de Lauriston, la maréchale Ney, Dalberg, Duchâtel, de Séran, de Colbert et Savary, dames du palais.

« A gauche des princesses, et en obliquant en avant, la dame d'honneur, Mme de Larochefoucault; la dame d'atours, Mme de la Valette; derrière elles, le premier écuyer, M. le sénateur d'Harville, et le premier chambellan, M. le général Nansouty. A gauche de la dame d'atours, et en obliquant en avant, les trois grands officiers portant les honneurs de l'impératrice, MM. les maréchaux Serrurier, Moncey et Murat. A la droite, près de l'autel, le grand maître des cérémonies, M. de

Ségur et un maître des cérémonies, M. de Salmatoris. Un autre maître des cérémonies, M. de Cramayel, à gauche près le trône du pape et l'autel. Les aides des cérémonies, Aignan et Dargainaratz, à droite et à gauche, à l'entrée du sanctuaire.

« Madame mère était placée dans la tribune impériale, à droite du trône; le corps diplomatique occupait la tribune à gauche du trône.

« L'empereur et l'impératrice étant placés, les maréchaux Kellermann, Pérignon et Lefebvre, grands officiers, qui portaient les honneurs de Charlemagne, sont allés se ranger de front et en face de l'autel, au bas de la dernière marche du sanctuaire. »

Le pape est alors descendu de son trône et s'est rendu à l'autel.

Toutes les cérémonies pendant le couronnement, les onctions, la bénédiction de l'épée impériale, celle des manteaux, des anneaux impériaux, des couronnes de l'empereur et de l'impératrice, étant terminées, « leurs majestés se sont rendues au pied de l'autel, conduites par son excellence monseigneur le cardinal Fesch, grand aumônier de France; son excellence monseigneur le cardinal de Belloy, le premier des cardinaux français archevêques; monseigneur de Rohan, premier aumônier de l'impératrice, le plus ancien archevêque; monseigneur de Beaumont, évêque de Gand, le plus ancien évêque français, et par M. l'abbé de Pradt, aumônier ordinaire de l'empereur. La tradition des ornements de l'empereur a été faite par le pape à sa majesté dans l'ordre qui suit :

« L'anneau ;

« L'épée, que sa majesté a mise dans le fourreau ;

« Le manteau, qui lui a été attaché par le grand chambellan et le grand écuyer ;

« Le globe, que l'empereur a remis à l'instant au grand officier chargé de le recevoir ;

« La main de justice ;

« Le sceptre.

« L'empereur, portant dans ses mains ces deux derniers ornements, a fait sa prière.

« Pendant le temps de la prière, la tradition des ornements de l'impératrice a été faite à sa majesté par le pape, dans l'ordre suivant :

« L'anneau ;

« Le manteau, qui a été attaché par la dame d'honneur et la dame d'atours.

« Ensuite l'empereur a remis la main de justice à l'archichancelier, et le sceptre à l'architrésorier, est monté à l'autel, a pris la couronne et l'a placée sur sa tête ; il a pris dans ses mains celle de l'impératrice, est revenu se mettre auprès d'elle, et l'a couronnée. L'impératrice a reçu à genoux la couronne ; pendant ce temps le pape a fait les prières du couronnement, etc.[1] »

[1] Extrait du procès-verbal de la cérémonie du sacre et du couronnement de leurs majestés l'empereur Napoléon et l'impératrice Joséphine.

DCCCLXXIV.

NAPOLÉON DONNE DES AIGLES A L'ARMÉE. — 5 DÉCEMBRE 1804.

David. — 1810.

DCCCLXXV.

NAPOLÉON DONNE DES AIGLES A L'ARMÉE. — 5 DÉCEMBRE 1804.

Alaux et Gibert (d'après David). — 1833.

« Le troisième jour des fêtes du couronnement était consacré aux armes, à la valeur, à la fidélité. L'empereur a distribué à l'armée et aux gardes nationales de l'empire les aigles qu'elles doivent toujours trouver sur le chemin de l'honneur.

« Cette imposante et auguste cérémonie a eu lieu au Champ-de-Mars; nul autre lieu n'était préférable : ce vaste champ, couvert de députations qui représentaient la France et l'armée, offrait le spectacle d'une valeureuse famille réunie sous les yeux de son chef.

« La façade principale de l'École militaire était décorée d'une grande tribune représentant plusieurs tentes à la hauteur des appartements du premier étage du palais. Celle du milieu, fixée sur quatre colonnes qui portaient des figures de Victoires, exécutées en relief et dorées, couvrait le trône de l'empereur et celui de l'impératrice. Les princes, les dignitaires, les ministres, les ma-

réchaux de l'empire, les grands officiers de la couronne, les officiers civils, les princesses, les dames de la cour et le conseil d'état étaient placés à la droite du trône.

« Les galeries qui occupaient la façade principale de l'édifice étaient divisées en huit parties de chaque côté; elles étaient décorées d'enseignes militaires couronnées par des aigles. Elles représentaient les seize cohortes de la Légion d'honneur.

« Le sénat, les officiers de la Légion d'honneur, la cour de cassation et les chefs de la comptabilité nationale étaient à la droite; le corps législatif et le tribunat étaient à la gauche.

« La tribune impériale destinée aux princes étrangers occupait le pavillon à l'extrémité du côté de la ville.

« Le corps diplomatique et les étrangers étaient placés dans l'autre tribune faisant pavillon, à l'extrémité opposée.

« Les présidents de canton, les préfets, les sous-préfets et le conseil municipal se trouvaient au-dessous des tribunes, sur le premier rang des gradins dans toute la façade.

« On descendait au Champ-de-Mars par un grand escalier dont les gradins étaient occupés par les colonels des régiments et les présidents des colléges électoraux de département, qui portaient les aigles impériales. On voyait aux deux côtés de cet escalier les figures colossales de la France donnant la paix, et de la France faisant la guerre. Les armes de l'empire, répétées partout sous

différentes formes, avaient fourni les motifs de tous les ornements.

« A midi le cortége de leurs majestés impériales, dans l'ordre observé pour la cérémonie du couronnement, s'est mis en marche du palais des Tuileries, précédé par les chasseurs de la garde et l'escadron des mameluks, et suivi des grenadiers à cheval et de la légion d'élite; il marchait entre deux haies de grenadiers de la garde et de pelotons de la garde municipale.

« Des décharges d'artillerie ont salué leurs majestés à leur départ, à leur passage devant les Invalides, à leur arrivée au Champ-de-Mars.

« Des membres du corps diplomatique, introduits dans les grands appartements de l'École militaire, ont été admis à présenter leurs hommages à leurs majestés.

« Après cette audience elles ont revêtu les ornements impériaux et ont paru sur leur trône, au bruit des décharges réitérées de l'artillerie, et des acclamations unanimes des spectateurs et de l'armée.

« Les députations de toutes les armes de l'armée, celle de la garde municipale, étaient placées conformément au programme; les aigles, portées par les présidents des colléges électoraux pour les départements et par les colonels pour les corps de l'armée, étaient rangées sur les degrés du trône.

« Au signal donné, toutes les colonnes se sont mises en mouvement, se sont serrées et se sont approchées au pied du trône.

« Alors, se levant, l'empereur a prononcé, d'une voix

forte, expressive et accentuée, ces paroles qui ont porté dans toutes les âmes la plus vive émotion et l'enthousiasme le plus noble :

« Soldats, voilà vos drapeaux : ces aigles vous servi« ront toujours de point de ralliement; elles seront par« tout où votre empereur les jugera nécessaires pour la « défense de son trône et de son peuple.

« Vous jurez de sacrifier votre vie pour les défendre, « et de les maintenir constamment par votre courage sur « le chemin de la victoire : Vous le jurez !

« *Nous le jurons !* » ont à la fois répété avec un cri unanime les présidents des colléges et tous les chefs de l'armée, en enlevant dans les airs les aigles qui allaient être confiées à leur vaillance.

« *Nous le jurons !* » ont répété l'armée entière par ses envoyés d'élite, et les départements, par les députés de leurs gardes nationales, en agitant leurs armes, et en confondant leurs acclamations avec le bruit des instruments et des fanfares militaires.

« Après ce mouvement, qui s'était rapidement communiqué aux spectateurs pressés sur les gradins qui forment l'enceinte du Champ-de-Mars, les aigles ont été prendre la place qui leur était assignée; l'armée, formée par division, les députations, formées par pelotons, ont défilé devant le trône impérial.

« Le cortége est rentré au palais à cinq heures [1]. »

[1] *Moniteur* du 15 frimaire an XIII (6 décembre 1804).

DCCCLXXVI.

NAPOLÉON REÇOIT AU LOUVRE LES DÉPUTÉS DE L'ARMÉE APRÈS SON COURONNEMENT. — 8 DÉCEMBRE 1804.

SERANGELI. — 1808.

« Hier 17 frimaire (8 décembre 1804), les députations de tous les corps des armées de terre et de mer, celles des gardes d'honneur et celles des gardes nationales, au nombre de plus de sept mille hommes, se sont réunies dans le musée Napoléon (galeries des tableaux et des antiques), sous les ordres de M. le maréchal Murat, gouverneur de Paris. Le grand maître des cérémonies ayant informé l'empereur que le maréchal avait réuni toutes les députations, sa majesté s'est rendue dans les galeries, précédée par le grand maître des cérémonies, par M. le maréchal Murat, par S. A. I. monseigneur le connétable.

« Après avoir passé la revue de toutes les députations, l'empereur s'est ensuite rendu dans la salle du trône, où elles ont défilé devant lui [1]. »

DCCCLXXVII.

PRISE DE LA DOMINIQUE PAR L'AMIRAL MISSIESSY. — 12 FÉVRIER 1805.

GUDIN.

L'amiral Missiessy, porteur d'instructions qui lui prescrivaient de ravitailler les colonies françaises des An-

[1] *Moniteur* du 19 frimaire an XIII (10 décembre 1804).

tilles et de ravager celles de la Grande-Bretagne dans ces parages, donna, le 20 février, dans le canal qui sépare la Martinique de Saint-Louis, et mouilla avant le soir dans la rade du fort de France.

L'amiral Missiessy et le général Lagrange descendirent aussitôt à terre, pour conférer avec l'amiral Villaret, capitaine général de la colonie, et il fut décidé, d'après le conseil de ce dernier, que les opérations commenceraient par l'attaque de l'île de la Dominique, dont la position entre deux colonies françaises, la Martinique et la Guadeloupe, gênait les communications.

De retour à bord du vaisseau amiral, les deux généraux dressèrent leur plan d'attaque; d'après ce plan, l'escadre devait se présenter le lendemain 22, au point du jour, devant la Dominique, et opérer aussitôt un débarquement sur trois points différents. Les troupes avaient, en conséquence, été partagées en trois colonnes : la première, forte de neuf cents hommes, et commandée par le général Lagrange en personne, devait prendre terre entre la pointe sud-est de l'île et la ville du Roseau, s'emparer d'une batterie située sur ce point, et marcher rapidement sur le fort qui défend la ville du côté de l'est; la seconde colonne, composée de cinq cents hommes, sous les ordres de l'adjudant commandant Barbot, chef d'état-major du corps expéditionnaire, devait débarquer au pied d'une montagne nommée le Morne-Daniel, à une demi-lieue au nord-ouest du Roseau, tourner un fort qui domine la ville, et cou-

per la retraite à la garnison qui l'occupait; la troisième colonne, forte d'environ neuf cents hommes, et commandée par le général Claparède, devait opérer son débarquement à deux portées de canon d'un morne situé à l'extrémité nord-ouest de l'île, et marcher sur cette position pour l'enlever à la baïonnette. Ces dispositions arrêtées dans le conseil, l'escadre mit à la voile et fit route vers la Dominique, précédée par deux goëlettes qui lui servaient d'éclaireurs. A minuit l'escadre se trouva par le travers de la pointe sud-est de l'île; le fort établi sur cette pointe tira le canon d'alarme; bientôt après des feux furent allumés sur divers points de la côte. L'amiral Missiessy, continuant sa route à pleines voiles, parut avant le jour devant la ville du Roseau. Il fit alors arborer le pavillon anglais à ses bâtiments, et tout préparer pour la descente. Plein de sécurité à la vue de cette escadre, qu'il croyait anglaise, le brigadier général Prévost, gouverneur de l'île, envoya le capitaine de port à bord du vaisseau amiral, pour le conduire au mouillage. On peut juger de la surprise et du désappointement de cet officier en se trouvant à bord d'un bâtiment français.

Quelques instants après, le pavillon national fut substitué aux couleurs anglaises, et toutes les embarcations de l'escadre, chargées de troupes, partirent pour se porter sur les divers points où le débarquement devait s'opérer : alors les forts ouvrirent sur l'escadre un feu auquel les vaisseaux et les autres bâtiments de guerre français répondirent de la manière la plus vive. *Le Majestueux, le*

Jemmapes, le Lion, l'Actéon et une des goëlettes, s'étant approchés de terre autant que le calme pouvait le permettre, protégèrent la descente. Tandis que *le Magnanime, le Suffren* et les frégates qui avaient pris position sous la ville la foudroyaient de leur artillerie, *le Lynx* s'occupait à amariner vingt-deux navires anglais qui se trouvaient au mouillage du Roseau.

La colonne conduite par le général Lagrange en personne débarqua en présence de deux cents hommes qui étaient rangés en bataille sur le rivage, mais qui n'opposèrent qu'une faible résistance avant de se retirer vers un poste établi au pied d'un morne très-escarpé, et que cette position rendait formidable. Malgré les obstacles que présentait l'escarpement du morne, ce poste fut tourné, et l'ennemi obligé de faire sa retraite sur un morne plus éloigné. Quoique contrarié par un calme plat, qui ne permit pas aux vaisseaux de s'approcher assez de terre pour protéger son débarquement, la seconde colonne réussit à l'opérer, poursuivit l'ennemi, et lui coupa la retraite sur une forte redoute armée de quatre pièces de canon, et défendue par cent cinquante hommes. L'adjudant commandant Barbot fit harceler par ses tirailleurs l'ennemi qu'il venait de déposter du rivage, et qui se retirait dans l'intérieur de l'île; en même temps il se porta vers la redoute, qu'il attaqua sur deux points différents, et l'enleva à la baïonnette : il n'y trouva que seize canonniers, l'infanterie qui la défendait ayant réussi à s'échapper et à se jeter dans un défilé où il était difficile de la poursuivre. Après

avoir laissé un détachement dans la redoute, cet officier supérieur se mit en marche pour se réunir à la colonne du général Lagrange, contre laquelle le gouverneur de l'île cherchait à rassembler toutes ses forces. Le général Claparède avait été contrarié par le calme, au point qu'il n'avait pu se rendre à sa destination. Le général Lagrange lui donna ordre de réunir sa colonne à la seconde, et de se porter avec toutes ses troupes vers un morne d'où il pourrait être à même de couper la retraite au général anglais, qui semblait ne pouvoir tenir longtemps contre la première colonne. Le général Claparède exécuta ce mouvement avec promptitude, gravit le morne, et s'empara du fort qui le défendait. Trois cents hommes des milices de l'île, qui composaient la garnison de ce fort, mirent bas les armes. Cependant le brigadier général Prévost avait déjà pris ses précautions ; il n'avait feint de résister plus vigoureusement au général Lagrange que pour mieux masquer sa retraite, disons mieux, sa fuite. Après avoir exhorté les milices à tenir ferme à leur poste, et donné secrètement ordre qu'on lui amenât toutes les troupes de ligne au fort du Prince-Rupert, de l'autre côté de l'île, il s'enfuit, accompagné seulement de deux officiers, vers ce fort, où les débris de ses troupes ne le rejoignirent qu'au bout de quatre jours, et après avoir éprouvé toutes sortes de misères. A quatre heures du soir les trois colonnes françaises entrèrent au Roseau : cette capitale de l'île était alors la proie des flammes. L'incendie avait été allumé par la bourre d'un canon des bat-

teries anglaises qui dominaient la ville, et ses progrès avaient été extrêmement rapides. Les soldats français employèrent sur-le-champ tous leurs efforts pour éteindre le feu, mais ils ne purent sauver que quelques cases habitées par des nègres libres.

Le rapport du général Lagrange au ministre de la marine fait monter la perte des Anglais, dans la journée du 22 février, à deux cents hommes, tant tués que blessés et prisonniers, et celle des Français à trois officiers et trente-deux soldats tués, six officiers et soixante et dix-sept soldats blessés.

DCCCLXXVIII.

BELLE DÉFENSE DU CAPITAINE BERGERET SUR LA PSYCHÉ, CONTRE LA FRÉGATE LA SAN-FIORENZO. — 14 FÉVRIER 1805.

<div style="text-align:right">GUDIN.</div>

« Le capitaine de vaisseau Bergeret se trouvait à l'Ile-de-France lorsque la guerre fut déclarée. Le général Decaen, gouverneur de l'île, acheta pour l'état son bâtiment, et lui en laissa le commandement, en le chargeant d'une mission dans l'Inde. C'était *la Psyché*, navire de commerce armé en corvette, et qui portait vingt-six canons de huit. Il fut rencontré dans les eaux du Gange par la frégate anglaise *la San-Fiorenzo*, portant quarante-quatre canons de douze et dix-huit. Le brave Bergeret soutint pendant sept heures, et à la portée du pistolet, ce combat inégal. Après avoir tenté plusieurs

fois l'abordage, et avoir perdu tout son état-major et plus de cent cinquante hommes, voyant *la Psyché* près de couler bas, il capitula verbalement avec le capitaine anglais [1]. »

DCCCLXXIX.

PRISE A L'ABORDAGE DE LA FRÉGATE ANGLAISE LA CLÉOPATRE PAR LA FRÉGATE FRANÇAISE LA VILLE-DE-MILAN. — 17 FÉVRIER 1805.

GUDIN.

La frégate *la Ville-de-Milan*, de concert avec quelques autres frégates, avait rempli heureusement une mission dont l'objet était le ravitaillement de la Martinique ; elle revenait en France porteur de dépêches importantes du gouverneur de cette colonie. Le capitaine de vaisseau Reynaud, commandant *la Ville-de-Milan*, avait reçu l'ordre formel d'effectuer son retour avec la plus grande diligence, de ne faire aucune prise, et d'éviter toute espèce d'engagement, afin de n'éprouver aucun retard.

Le 16 février 1805 cette frégate fut aperçue par la frégate anglaise *la Cléopâtre*. Quoique le capitaine Reynaud, conformément à ses ordres, fît tout ce qui dépendait de lui pour éviter le combat, il fut cependant rejoint le 17 février au matin par la frégate anglaise. L'engagement fut vif, et on se battit pendant plus de deux heures avec acharnement. Le feu de *la Ville-de-Milan* ayant pris une grande supériorité sur celui de son adversaire, *la Cléopâtre* voulut alors quitter le tra-

[1] *Biographie des contemporains*, t. II, p. 377.

vers de la frégate française et gagner de l'avant, mais la *Ville-de-Milan*, poursuivant son avantage, ne tarda pas à monter à l'abordage, malgré tous les efforts de l'ennemi, et *la Cléopâtre* tomba au pouvoir des Français. Le capitaine Reynaud, ayant été tué pendant le combat, fut remplacé par le capitaine provisoire de frégate Guillet, qui, bien que grièvement blessé, prit encore une part très-active à cette action glorieuse.

DCCCLXXX.

NAPOLÉON REÇOIT AUX TUILERIES LA CONSULTA DE LA RÉPUBLIQUE ITALIENNE QUI LE PROCLAME ROI D'ITALIE. — 17 MARS 1805.

GOUBAUD. — 1807.

La députation de la république italienne, qui avait été appelée à Paris pour assister à la cérémonie du sacre, fut reçue aux Tuileries le 19 mars 1805 pour présenter à l'empereur le statut constitutionnel arrêté par la consulta.

« Aujourd'hui, à une heure après midi[1], sa majesté étant sur son trône, entourée des grands dignitaires, des ministres et des grands officiers, et les membres du conseil d'état présents, ont été introduits par le grand maître des cérémonies : M. Melzi, vice-président de la république italienne ; MM. Marescalchi, Caprara, Paradisi, Fonaroli, Costabile, Luosi et Guicciardi, membres de la consulta d'état ; et MM. Guastavillani, du conseil

[1] *Moniteur* du 27 ventôse an XIII.

législatif; Lambertenghi, *idem;* Carlotti, *idem;* Dombrowski, général de division; Rangone, orateur du corps législatif; Calepio, membre du corps législatif; Litta, du collége électoral des Possidenti; Fé, *idem;* Alessandri, *idem;* Salembeni, général des brigades du collége des Dotti; Appiani, du collége des Dotti; Busti, du collége des Commercianti; Giulini, *idem;* Negri, commissaire près le tribunal de cassation; Sopranzi, président du tribunal de révision à Milan; Waldrighi, président du tribunal de révision à Bologne, députés pour les colléges et corps constitués. »

M. Melzi porta la parole, exposa d'abord la situation de la république italienne, les dangers dont elle était environnée, et présenta l'établissement d'un gouvernement monarchique comme l'unique moyen de salut.

Il fit ensuite lecture de l'acte fondamental qui conférait à l'empereur Napoléon le titre de roi d'Italie.

Après sa réponse, « l'empereur, étant descendu de son trône, est entré dans son cabinet. Il a fait appeler M. le vice-président et les membres de la consulta de la république italienne, et il a tenu un conseil qui a duré une heure et demie. »

Quelques jours après Napoléon annonça son couronnement pour le 23 mai, et il partit de Fontainebleau le 2 avril avec l'impératrice pour se rendre à Milan.

DCCCLXXXI.

PRISE DU ROCHER LE DIAMANT, PRÈS LA MARTINIQUE. — 25 MAI 1805.

Mayer. — 1837.

L'amiral Villaret de Joyeuse commandait à la Martinique, lorsqu'une escadre partie de Toulon le 30 mars 1805, sous les ordres de l'amiral Villeneuve, vint mouiller le 13 mai dans la rade du Fort-Royal, à la Martinique.

L'amiral Villaret, capitaine général de cette île, avait tenté plusieurs fois de reprendre sur les Anglais le rocher le Diamant, situé au sud-ouest de la Martinique, à peu de distance du Fort-Royal. Ce rocher, armé de quatre canons de vingt-quatre, de deux de dix-huit et d'une caronade de trente-deux, et défendu par une garnison de deux cents soldats et marins, avait toujours opposé la plus vive résistance.

Persuadé que le succès était impossible si les attaques n'étaient protégées par des bâtiments de guerre, le capitaine général Villaret s'empressa de profiter de la présence de l'escadre de l'amiral Villeneuve, et réclama son assistance. Une division composée des vaisseaux *le Pluton* et *le Berwick*, de la frégate *la Syrène*, et de trois corvettes commandées par le contre-amiral Cosmao-Kerjulien, ayant été mise à sa disposition, il lui donna ses instructions pour l'attaque du Diamant.

La division française, à bord de laquelle on avait

embarqué environ deux cents hommes de troupes, appareilla de la rade du Fort-Royal le 29 mai au soir. Le 30, les vaisseaux ayant fait taire les batteries qui défendaient le seul point de débarquement, les chaloupes et canots, chargés de soldats et de marins, quittèrent les bâtiments, et, malgré le feu des batteries élevées et la fusillade des Anglais dans les crevasses du rocher, le débarquement s'effectua sous les ordres du colonel Boyer, chef d'état-major du capitaine général, chargé de diriger l'attaque. Le quatrième jour après le débarquement, le 2 juin, les Anglais se virent forcés de capituler. Le Diamant fut remis aux Français, et la garnison anglaise conduite à la Grenade pour être échangée.

DCCCLXXXII.

L'ARMÉE FRANÇAISE PASSE LE RHIN A STRASBOURG. — 25 SEPTEMBRE 1805.

Alaux et May. — 1835.

DCCCLXXXIII.

L'ARMÉE FRANÇAISE PASSE LE RHIN A STRASBOURG. — 25 SEPTEMBRE 1805.

Aquarelle par Bagetti.

L'Angleterre était parvenue à entraîner dans sa politique les cabinets d'Autriche et de Russie. Des traités ayant été conclus à Pétersbourg et à Vienne, une troisième coalition fut décidée, et la guerre recommença.

« Le mouvement général de l'infanterie autrichienne

sur l'Adige et sur l'Inn, les rassemblements de cavalerie aux camps de Raab et de Minkendorff, l'artillerie de campagne attachée aux corps, les régiments des frontières mis sur pied, les levées extraordinaires ne laissèrent plus aucun doute sur les résolutions de l'Autriche de prendre la principale part dans les opérations de guerre déjà concertées avec l'empereur de Russie[1]. »

Le 23 août Napoléon donna l'ordre de la levée des camps de Boulogne, d'Ambleteuse et de Saint-Valery. A dater de ce jour il ne fut plus question de descente en Angleterre : toutes les pensées, tous les efforts de l'empereur se dirigèrent vers la guerre continentale. L'armée fut aussitôt mise sur le pied de guerre : les corps détachés en Hollande et en Hanovre, l'un sous le commandement du général Marmont, l'autre sous celui du maréchal Bernadotte, reçurent l'ordre de se mettre en marche vers le midi de l'Allemagne, et de s'arrêter, le premier à Wurtzbourg, le second à Mayence; « et le même jour où l'empereur ordonnait la levée du camp de Boulogne, il arrêta l'organisation de la grande armée française en huit corps; sur ce nombre, sept devaient agir en Allemagne; l'armée d'Italie, sous le commandement du maréchal Masséna, formait le huitième corps[2]. »

Lorsqu'à la fin du mois de septembre toutes les troupes furent en marche, Napoléon quitta Paris.

[1] *Précis des événements militaires,* par le général Mathieu Dumas, t. XII, p. 112.
[2] *Ibid.* p. 133.

Voici en quels termes l'Introduction aux Bulletins de la grande armée raconte le grand mouvement militaire qui s'accomplit alors en France :

« On n'a jamais vu un tel mouvement d'artillerie et de chevaux : au premier appel, vingt mille voitures de réquisition se sont trouvées sur tous les points. « Sol-
« dats, dit l'empereur en s'adressant à l'armée, la guerre
« de la troisième coalition est commencée, l'armée au-
« trichienne a passé l'Inn....... attaqué notre allié dans
« sa capitale...... vous-mêmes, vous avez dû accourir à
« marches forcées à la défense de nos frontières. Mais
« déjà vous avez passé le Rhin : nous ne nous arrête-
« rons plus que nous n'ayons assuré l'indépendance du
« corps germanique, secouru nos alliés..... Soldats, nous
« avons des marches forcées à faire, des fatigues et des
« privations de toute espèce à endurer; quelques obs-
« tacles qu'on nous oppose, nous les vaincrons. »

« Toute l'armée a passé le Rhin ; hier, 30 septembre, nous avons vu partir les derniers détachements de la garde impériale. Cette nuit M. le général Berthier et son état-major se sont mis en route, et l'empereur lui-même est parti ce matin à onze heures. »

DCCCLXXXIV.

NAPOLÉON REÇU A ETTLINGEN PAR LE PRINCE ÉLECTEUR DE BADE. — 1ᵉʳ OCTOBRE 1805.

JEAN-VICTOR BERTIN. — 1812.

« S. M. l'empereur, parti de Strasbourg le 9 vendémiaire (1ᵉʳ octobre), à trois heures après midi, est arrivé à huit heures du soir à Ettlingen. L'électeur de Bade, le prince Frédéric, fils de son altesse électorale, et le prince électoral, son petit-fils, s'y étaient rendus, et lui ont été présentés [1]. »

DCCCLXXXV.

NAPOLÉON REÇU AU CHATEAU DE LOUISBOURG PAR LE DUC DE WURTEMBERG. — 2 OCTOBRE 1805.

WATELET. — 1812.

« L'empereur est parti d'Ettlingen le 10 vendémiaire (2 octobre) à midi; il est arrivé à Louisbourg à neuf heures du soir. Sur les limites des états de Wurtemberg il a trouvé des corps de troupe. Les chevaux de ses voitures ont été changés et remplacés par ceux de l'électeur. Lorsqu'il est entré à Louisbourg, la garde électorale à pied et à cheval était sous les armes, et la ville illuminée. La réception de sa majesté dans le palais électoral, où toute la cour était réunie, a été de la plus grande magnificence [2]. »

[1] Introduction aux Bulletins de la grande armée.
[2] Ibid.

DCCCLXXXVI.

COMBAT DE WERTINGEN. — 8 OCTOBRE 1805.

Eugène Lepoitevin. — 1836.

DCCCLXXXVII.

COMBAT DE WERTINGEN. — 8 OCTOBRE 1805.

Aquarelle par Siméon Fort. — 1836.

« Le 16 vendémiaire an xiv (8 octobre 1805), à la pointe du jour, le prince Murat, à la tête des divisions de dragons des généraux Beaumont et Klein, et de la division de carabiniers et de cuirassiers commandée par le général Nansouty, s'est mis en marche pour couper la route d'Ulm à Augsbourg. Arrivé à Wertingen, il aperçut une division considérable d'infanterie ennemie, appuyée par quatre escadrons de cuirassiers d'Albert. Il enveloppe aussitôt tout ce corps. Le maréchal Lannes, qui marchait derrière ces divisions de cavalerie, arrive avec la division Oudinot, et après un engagement de deux heures, drapeaux, canons, bagages, officiers et soldats, toute la division ennemie est prise [1]. »

[1] Deuxième Bulletin de la grande armée.

DCCCLXXXVIII.

ENTRÉE DES FRANÇAIS A MUNICH. — 8 OCTOBRE 1805.

Aquarelle par SIMÉON FORT. — 1836.

Pendant que Napoléon entourait l'armée autrichienne sous les remparts d'Ulm, son avant-garde, composée du premier corps venant de Hanovre et des Bavarois reçus à Wurtzbourg, entrait à Munich.

DCCCLXXXIX.

COMBAT D'AICHA PRÈS AUGSBOURG. — 8 OCTOBRE 1805.

JOLLIVET. — 1836.

Aicha est une petite ville à huit lieues et sur la route d'Augsbourg.

Le rapport du maréchal commandant du quatrième corps de la grande armée, sous la date du 16 vendémiaire an XIV (8 octobre 1805), raconte ainsi l'action dont cette ville fut le théâtre : « En avant du village de Walahofen il y a eu une charge de cavalerie dans laquelle le huitième régiment de hussards, deux escadrons du onzième chasseurs et le vingt-sixième régiment de chasseurs, ainsi qu'un escadron du troisième de dragons, que le général Sébastiani avait amenés, ont été engagés. On a tué une vingtaine de uhlans, blessé un très-grand nombre et fait une douzaine de prisonniers. Le huitième de hus-

sards s'est particulièrement distingué; tous les autres corps ont parfaitement fait, et les généraux Margaron et Sébastiani ont mérité que je les cite à votre majesté.

« A huit heures on se battait encore entre Aicha et Walahofen : en ce moment les divisions qui arrivaient seulement prennent position; l'artillerie n'a pu tirer que quelques coups de canon, n'ayant pu arriver assez à temps pour nuire à l'ennemi.

« Les Autrichiens avaient trois pièces de canon, mais ils n'ont pu s'en servir; en sortant du bois, nous avons trouvé quelques postes d'infanterie. »

DCCCXC.

ATTAQUE DU PONT DE GUNTZBOURG. — 9 OCTOBRE 1805.

ALAUX et LESTANG. — 1835.

DCCCXCI.

ATTAQUE DU PONT DE GUNTZBOURG. — 9 OCTOBRE 1805.

Aquarelle par BAGETTI.

« Le combat de Wertingen a été suivi, à vingt-quatre lieues de distance, du combat de Güntzbourg. Le maréchal Ney a fait marcher son corps d'armée, la division Loyson sur Longenau, et la division Malher sur Güntzbourg. L'ennemi, qui a voulu s'opposer à cette marche, a été culbuté partout. C'est en vain que le prince Ferdinand est accouru en personne pour défendre Güntz-

bourg. Le général Malher l'a fait attaquer par le cinquante-neuvième régiment; le combat est devenu opiniâtre, corps à corps. Le colonel Lacuée a été tué à la tête de son régiment, qui, malgré la plus vigoureuse résistance, a emporté le pont de vive force; les pièces de canon qui le défendaient ont été enlevées, et la belle position de Güntzbourg est restée en notre pouvoir. Les trois attaques de l'ennemi sont devenues inutiles, il s'est retiré avec précipitation; la réserve du prince Murat arrivait à Burgau et coupait l'ennemi dans la nuit.

« L'ennemi a perdu plus de deux mille cinq cents hommes au combat de Güntzbourg. Nous avons fait douze cents prisonniers et pris six pièces de canon.

« Nous n'avons eu que quatre cents hommes tués ou blessés[1]. »

DCCCXCII.

PRISE DE GUNTZBOURG. — 9 OCTOBRE 1805.

ALAUX et LESTANG. — 1835.

Le maréchal Ney, à la tête du sixième corps de l'armée française, a pris possession de la ville de Güntzbourg le 9 octobre 1805.

[1] Quatrième Bulletin de la grande armée.

DCCCXCIII.

ENTRÉE DE L'ARMÉE FRANÇAISE A AUGSBOURG. — 9 OCTOBRE 1805.

Aquarelle par BAGETTI.

« Ce matin, à la pointe du jour, les deuxième et troisième divisions du corps d'armée se sont mises en mouvement pour se diriger sur Augsbourg en passant par Aicha et Friedberg; à six heures l'avant-garde est entrée à Aicha (l'ennemi avait évacué cette ville depuis deux heures).

« A midi elle était à Augsbourg, où elle a joint celle de la première division et la division du général Wathier, qui y entraient en même temps [1]. »

DCCCXCIV.

COMBAT DE LANDSBERG. — 11 OCTOBRE 1805.

HIPP. BELLANGÉ. — 1836.

Le maréchal Soult s'était porté avec son corps d'armée à Landsberg, pour couper une des principales communications de l'ennemi : il y arriva le 19 vendémiaire an XIV (11 octobre), à quatre heures après midi, et y rencontra un régiment de cuirassiers autrichiens, accompagné de six pièces de canon, qui se rendait à Ulm à marches forcées. L'ayant fait aussitôt attaquer par le

[1] Cinquième Bulletin de la grande armée.

vingt-sixième régiment de chasseurs, il resta maître du champ de bataille, s'empara de deux pièces de canon, et fit à l'ennemi cent vingt soldats prisonniers, un lieutenant-colonel et deux capitaines [1]. »

DCCCXCV.

COMBAT D'ALBECK. — 11 OCTOBRE 1805.

Alaux et Victor Adam. — 1836.

La division Dupont, faisant partie du quatrième corps commandé par le maréchal Soult, se dirigea sur Ulm le 1er octobre.

« Elle occupait la position d'Albeck; l'ennemi fit une sortie du côté d'Ulm et attaqua cette division. Le combat fut des plus opiniâtres; cernés par vingt-cinq mille hommes, ces six mille braves firent face à tout, et firent quinze cents prisonniers [2]. »

DCCCXCVI.

NAPOLÉON HARANGUE LE DEUXIÈME CORPS DE LA GRANDE ARMÉE SUR LE PONT DU LECH A AUGSBOURG. — 12 OCTOBRE 1805.

Gautherot. — 1808.

« Napoléon, rapporte l'auteur du Précis des événements militaires, quittait Augsbourg pour se diriger sur

[1] Extrait du cinquième Bulletin de la grande armée.
[2] Rapport du 17 vendémiaire an XIV; Augsbourg, 9 octobre 1805.

Burgau, lorsqu'il rencontra sur le pont du Lech le corps d'armée du général Marmont. Le temps était affreux, la neige tombait à gros flocons, le froid était vif, et les soldats, surchargés, parce qu'ils portaient leurs vivres pour plusieurs jours, marchaient péniblement sur une route dégradée. L'empereur ordonna de faire halte, fit serrer la colonne en masse, et former le cercle autant qu'il fut possible à la portée de la voix : il félicita, remercia ses soldats de leur constance dans les marches pénibles qu'ils venaient de faire; il leur dit quel en était le résultat, expliqua, comme il l'eût fait à ses généraux, la situation de l'ennemi; démontra l'imminence d'une grande bataille, et leur promit une victoire aussi certaine que la confiance qu'il avait en leur valeur et leur dévouement[1]. » Cette courte harangue électrisa tous ceux qui l'entendirent.

DCCCXCVII.

CAPITULATION DE MEMMINGEN. — 14 OCTOBRE 1805.

Alaux et Victor Adam. — 1835.

DCCCXCVIII.

CAPITULATION DE MEMMINGEN. — 14 OCTOBRE 1805.

Aquarelle par Siméon Fort. — 1835.

[1] T. XIII, p. 68.

DCCCXCIX.

ENTRÉE DE L'ARMÉE FRANÇAISE A MEMMINGEN. — 14 OCTOBRE 1805.

Alaux et Oscar Gué. — 1835.

Le maréchal Soult, avec son corps d'armée, avait traversé la droite de l'armée autrichienne réunie autour d'Ulm, et coupait ses communications avec le Tyrol.

« Il arriva le 21 vendémiaire an XIV (14 octobre 1805) devant Memmingen, cerna sur-le-champ la place, et, après différents pourparlers, le commandant capitula : neuf bataillons, dont deux de grenadiers, faits prisonniers, un général-major, trois colonels, plusieurs officiers supérieurs, dix pièces de canon, beaucoup de bagages et beaucoup de munitions de toute espèce ont été le résultat de cette affaire. Tous les prisonniers ont été au moment même dirigés sur le quartier général.

« Le maréchal Soult prit possession de Memmingen et se mit aussitôt en marche sur Biberach[1]. »

DCCCC.

COMBAT D'ELCHINGEN. — 15 OCTOBRE 1805.

Roqueplan. — 1837.

[1] Cinquième Bulletin de la grande armée.

DCCCCI.

COMBAT D'ELCHINGEN; PASSAGE DU DANUBE PAR L'ARMÉE FRANÇAISE. — 15 OCTOBRE 1805.

Aquarelle par Bagetti.

De tous côtés l'armée arrivait à marches forcées devant Ulm : le 13 octobre, « elle était autour de la place à deux lieues de rayon, et partout en présence des postes avancés de l'ennemi, lorsque l'empereur Napoléon donna l'ordre d'attaquer le lendemain sur tous les points. Il alla lui-même, le 14 au matin, faire une reconnaissance; il s'avança jusqu'au château d'Adelhausen, à quinze cents toises de la tête de pont. Pendant qu'il observait de ce point élevé, à l'ouvert du vallon de l'Iller, le mouvement des nombreux tirailleurs français, qui, dans toutes les directions, refoulaient vers la place les avant-postes de l'ennemi, le maréchal Ney attaquait le pont et la position d'Elchingen. Le soixante-neuvième régiment de ligne, qui marchait en tête de la colonne de la division Loyson, força le passage, culbuta un régiment autrichien qui, favorisé par les bois, dans un chemin étroit et sinueux, défendait les accès du pont; les Français ne laissèrent pas le temps de le couper, et le traversèrent au pas de course, pêle-mêle avec les fuyards. Ils se formèrent en bataille au pied de l'escarpement sous le feu plongeant des Autrichiens; la colonne qui remontait la rive gauche se déploya en s'étendant par la droite.

« Toutes les troupes rivalisèrent d'intrépidité : deux charges successives furent repoussées par des feux de bataillon exécutés avec la plus grande fermeté. Enfin, à la troisième attaque, et après trois heures de combat, le général Laudon, voyant sa ligne rompue et débordée, et le poste de l'abbaye emporté, évacua la position d'Elchingen ; il se retira et fut poursuivi jusqu'aux retranchements du mont Saint-Michel ou mont Saint-Jean, en avant d'Ulm[1]. »

DCCCCII.

CAPITULATION DE LA DIVISION AUTRICHIENNE DU GÉNÉRAL WERNECK A NORDLINGEN. — 18 OCTOBRE 1805.

Victor Adam. — 1835.

L'archiduc Ferdinand, qui commandait un corps de l'armée autrichienne sous les ordres du général Mack, voyant que l'attaque de la position d'Elchingen aurait pour résultat de renfermer cette armée dans Ulm, se décida à en sortir à tout risque pendant le combat, et il parvint à gagner la Franconie avec une portion de sa cavalerie. Mais la division commandée par le général Werneck n'eut pas le même bonheur. Napoléon était si loin de s'attendre au mouvement de l'archiduc Ferdinand, « que, pendant qu'il faisait attaquer la position d'Elchingen par le maréchal Ney, il fit donner

[1] *Précis des événements militaires*, par le général Mathieu Dumas, t. XIII, p. 72-74.

ordre au général Dupont de déboucher de son camp d'Albeck, et de rejeter dans Ulm ou d'envelopper le corps qui se trouvait devant lui, et qu'il croyait être de deux ou trois bataillons. Cependant les rapports du général Dupont lui donnant quelque inquiétude, il envoya le général Mouton, l'un de ses aides de camp, pour s'assurer de leur exactitude et de la force réelle de l'ennemi sur ce point. Ce général arriva au moment où le combat allait s'engager.

« Le combat commença vivement ; il durait depuis une heure, lorsque Napoléon, mieux informé et voyant la division Dupont compromise de nouveau dans un engagement si inégal, envoya le prince Murat avec sa cavalerie et deux divisions d'infanterie pour la soutenir [1]. »

Le prince Murat ayant réussi à cerner la division Werneck, ce général avait demandé à capituler. Les lieutenants généraux Werneck, Baillet, Hohenzollern ; les généraux Vogel, Mackery, Hohenfeld, Weiber et Dienesberg sont prisonniers sur parole, avec la réserve de se rendre chez eux. Les troupes sont prisonnières de guerre et se rendent en France. Plus de deux mille hommes de cavalerie ont mis pied à terre, et une brigade de dragons à pied a été montée avec leurs chevaux [2]. »

[1] *Précis des événements militaires*, par le général Mathieu Dumas, t. XIII, p. 76.
[2] Septième Bulletin de la grande armée.

DCCCCIII.

ATTAQUE ET PRISE DU PONT DU VIEUX CHATEAU DE VÉRONE. — 18 OCTOBRE 1805.

ALAUX et LAFAYE. — 1835.

Les armées française et autrichienne en Italie, commandées par le maréchal Masséna et l'archiduc Charles, étaient en présence. La ville et le vieux château de Vérone, sur la rive droite de l'Adige, appartenaient aux Français; les faubourgs de la ville et Véronnette sur la rive gauche étaient occupés par les Autrichiens.

Dans la nuit du 17 au 18 octobre le maréchal Masséna partit seul de son quartier général d'Alpo, et se rendit au château de Vérone.

« A quatre heures du matin le général en chef a fait attaquer le pont du vieux château de Vérone; le mur qui en barrait le milieu a été renversé par l'effet d'un pétard ; les deux coupures que les Autrichiens avaient faites ont été rendues praticables à l'aide de planches et de madriers, et vingt-quatre compagnies de voltigeurs se sont élancées de l'autre côté du fleuve, où elles ont été suivies par la première division.

« L'ennemi a vivement défendu le passage; il a été culbuté et chassé de toutes ses positions après un combat qui a duré jusqu'à six heures du soir : il a perdu sept pièces de canon et dix-huit caissons.

« Nous lui avons fait quatorze à quinze cents prison-

niers, et tué ou blessé un nombre d'hommes à peu près égal; il n'a péri de notre côté qu'un petit nombre de combattants.

« Nous avons environ trois cents blessés, qui le sont peu dangereusement.

« Il a été construit sur-le-champ une tête de pont au pont du vieux château[1]. »

DCCCCIV.

REDDITION D'ULM. — 20 OCTOBRE 1805.

Thévenin. — 1815.

DCCCCV.

REDDITION D'ULM. — 20 OCTOBRE 1805.

Berthon. — 1806.

DCCCCVI.

REDDITION D'ULM. (ALLÉGORIE.) — 20 OCTOBRE 1805.

Callet. — 1812.

L'empereur avait réuni toutes ses forces devant Ulm, et, pendant qu'il faisait intercepter le pont d'Elchingen par le maréchal Ney, et que le général Marmont se portait sur Nordlingen, il complétait l'investissement de la place et donnait des ordres pour l'attaquer.

Le feld-maréchal Mack, n'ayant pu suivre le mouvement du corps d'armée de l'archiduc Ferdinand, se trouvait renfermé dans la place avec une grande partie de

[1] Premier Bulletin de l'armée d'Italie.

l'infanterie et de la cavalerie. « Il avait fait couronner, par des redoutes et des retranchements qui n'étaient point encore achevés, les hauteurs qui, sur la rive gauche, couvrent la ville d'Ulm et la dominent à demi-portée de canon ; il occupait en force cette position ; elle lui avait servi à protéger la sortie et la retraite du corps du général Werneck et de l'archiduc Ferdinand. Napoléon se hâta de faire attaquer cette position retranchée, et de rejeter dans la place les troupes qui la défendaient.

« La pluie tombait par torrent, et le soldat, animé par l'espoir de joindre l'ennemi, auquel toute retraite était coupée, n'en montrait que plus d'ardeur.

« L'empereur partageait toutes les fatigues et dirigeait lui-même toutes les manœuvres : il chargea son aide de camp, le général Bertrand, d'attaquer le Michelsberg avec trois bataillons : cet ouvrage fut enlevé à la baïonnette, et les troupes qui s'y appuyaient furent promptement rejetées dans le faubourg par les colonnes du maréchal Ney, qui marchaient à hauteur. Napoléon pressait le mouvement et se dirigeait avec son escorte sur le Michelsberg, lorsque l'ennemi, qui se maintenait sur Frauenberg, ayant sa retraite assurée par la porte du Danube, démasqua devant le groupe, à demi-portée, une batterie de cinq pièces, qui prenait en flanc l'attaque du maréchal Ney. Ce fut dans cette circonstance que le maréchal Lannes, ne pouvant dissuader l'empereur de rester en butte aux canonniers autrichiens, saisit la bride de son cheval pour le forcer à s'éloigner.

« Napoléon, arrivé sur le penchant de l'escarpement du Michelsberg, vit à ses pieds la ville d'Ulm, dominée de toutes parts à demi-portée de canon par les positions où l'armée française était établie. Satisfait d'y avoir étroitement renfermé le gros de l'armée autrichienne, réduite en huit jours à trente mille combattants, il fit retirer au pied des hauteurs, en deçà du faubourg, les troupes qui s'étaient engagées trop avant : on établit devant lui une batterie d'obusiers dont il fit essayer le tir. Les généraux rectifièrent leurs lignes et leurs communications; les soldats demandaient à grands cris qu'on livrât l'assaut. »

Dans la situation désespérée où se trouvait l'armée des assiégés, il n'y avait plus pour elle d'autre parti à prendre que celui de capituler.

« L'empereur fit sommer le général Mack de lui rendre la place et l'armée prisonnière. Il reçut le prince de Lichtenstein, envoya ensuite à Ulm le maréchal Berthier, major général, pour arrêter la capitulation. Aucune des réserves proposées ne fut acceptée. Napoléon accorda seulement, sans difficulté, la clause que le feld-maréchal considérait comme le dégageant, aux yeux de son souverain, de toute responsabilité, et qu'il rédigea lui-même dans les termes suivants :

« Si, jusqu'au 25 octobre, à minuit inclusivement, des
« troupes autrichiennes ou russes débloquaient la ville,
« de quelque côté ou porte que ce soit, la garnison sor-
« tira librement avec ses armes, son artillerie et sa cavale-
« rie, pour joindre les troupes qui l'auront débloquée. »

Le général Mack, ayant eu connaissance de la capitulation du général Werneck à Nordlingen, ne tarda pas à être convaincu qu'il lui était impossible de recevoir aucun secours, et le 19 octobre il signa une nouvelle convention en vertu de laquelle « les troupes renfermées dans Ulm, au nombre de trente mille hommes, dont deux mille de cavalerie, sortirent avec les honneurs de la guerre. Soixante pièces de canon attelées, et quarante drapeaux, dix-huit généraux à la tête de leurs divisions et brigades défilèrent devant l'armée française en bataille sur les hauteurs de Michelsberg et du Frauenberg. Napoléon, entouré de son état-major et de sa garde, placé devant un feu de bivouac, sur un rocher escarpé du côté de la ville, vit, pendant cinq heures, passer à ses pieds cette belle armée : il fit appeler près de lui tous les généraux autrichiens, et les y retint jusqu'à ce que la colonne eût achevé de défiler, leur témoignant beaucoup d'égards, et conversant alternativement avec eux. Il accueillit particulièrement ceux qu'il avait connus dans les guerres d'Italie, les lieutenants généraux Klenau, Giulay, Gottesheim, l'ami et l'ancien compagnon d'armes du maréchal Ney, les princes de Lichtenstein et plusieurs autres[1]. »

[1] *Précis des événements militaires*, par le général Mathieu Dumas, t. XIII, p. 78-99.

DCCCCVII.

ENTRÉE DE L'ARMÉE FRANÇAISE A MUNICH. — 24 OCTOBRE 1805.

<div align="right">Taunay. — 1808.</div>

« Peu de temps après la capitulation d'Ulm, l'empereur apprit l'arrivée de l'armée russe commandée par le général Kutusow sur les bords de l'Inn. Le quartier général était alors à Augsbourg, (le 22 octobre); il n'y resta que deux jours. Le 24 (2 brumaire) Napoléon arriva à Munich à neuf heures du soir : la ville était illuminée[1]. »

DCCCCVIII.

PRISE DE LINTZ. — 3 NOVEMBRE 1805.

<div align="right">Alaux et Guiaud. — 1835.</div>

DCCCCIX.

ENTRÉE DE L'ARMÉE FRANÇAISE A LINTZ. — 3 NOVEMBRE 1805.

<div align="right">Alaux et Guyon. — 1835.</div>

DCCCCX.

ENTRÉE DE L'ARMÉE FRANÇAISE A LINTZ. — 3 NOVEMBRE 1805.

<div align="right">Aquarelle par Bagetti.</div>

L'empereur n'avait pas tardé à quitter Munich, et les différents corps de la grande armée continuaient leur

[1] Onzième Bulletin de la grande armée.

marche. Le maréchal Lannes s'était emparé de Braunau; « il avait pris la route de Scharding, et poussé une avant-garde sur Efferding, près de Lintz; il reçut l'ordre d'occuper cette capitale de la haute Autriche, et en prit possession le 3 novembre[1]. »

DCCCCXI.

COMBAT DE STEYER. — 5 NOVEMBRE 1805.

Aquarelle par SIMÉON FORT. — 1835.

« L'empereur Napoléon, arrivé à Lambach le 4 novembre, alla faire une reconnaissance aux avant-postes, et s'étant assuré que l'ennemi avait, sur les différentes directions, replié tous les siens au delà de l'Ens, il se rendit à Lintz, où son quartier général fut établi et resta depuis le 4 jusqu'au 10 novembre. »

L'armée austro-russe, en se retirant devant l'armée française, avait brûlé ou détruit les ponts de toutes les rivières. Le maréchal Davoust attaqua la ville de Steyer, située au confluent de l'Ens et de la Steyer, et rétablit les ponts sous le feu de l'ennemi.

« Le pont de Steyer servit successivement de passage au corps du général Marmont, qui de Volklabruck était venu à Lambach, et au corps du maréchal Bernadotte, qui avait aussi marché de Salzbourg, par Volklabruck et Lambach, sur Steyer[2]. »

[1] *Précis des événements militaires*, par le général Mathieu Dumas, t. XIII, p. 269.
[2] *Ibid.* p. 275-278.

DCCCXII.

COMBAT D'AMSTETTEN. — 6 NOVEMBRE 1805.

<div style="text-align: right;">ALAUX et LAFAYE. — 1835.</div>

DCCCXIII.

COMBAT D'AMSTETTEN. — 6 NOVEMBRE 1805

<div style="text-align: right;">Aquarelle par SIMÉON FORT. — 1835.</div>

« Après le passage de l'Ens, le prince Murat poursuivit vivement, avec la cavalerie légère et le corps de grenadiers d'Oudinot, l'arrière-garde qui couvrait la retraite de l'armée russe sur la chaussée de Vienne. C'était ce même corps autrichien de Kienmayer qu'il avait toujours poussé devant lui depuis le passage de l'Inn. Mais, après avoir passé le village de Stremberg, cette arrière-garde se replia sur un gros corps d'infanterie russe en position sur les hauteurs d'Amstetten, sous les ordres du prince Bagration. La position était forte ; la cavalerie russe occupait la route, qui était très-large dans cet endroit, et l'infanterie était à droite et à gauche avantageusement postée dans des bois de sapin. Après quelques charges que la cavalerie russe, bien appuyée sur les flancs, soutint avec fermeté, le prince Murat fit avancer la division de grenadiers; le général Oudinot forma ses bataillons en colonne, et, malgré le feu meurtrier des Russes, il fit charger sur divers points à la baïonnette, pénétra

dans les bois, et déposta cette infanterie, qui se retira en désordre [1]. »

DCCCCXIV.
NAPOLÉON REND HONNEUR AU COURAGE MALHEUREUX. — 6 NOVEMBRE 1805.

Debret. — 1806.

Les prisonniers autrichiens, en défilant devant l'empereur, témoignaient un extrême empressement de le voir. Ils se rappelaient qu'un jour, à l'armée d'Italie, dans une circonstance pareille, voyant passer devant lui des chariots remplis d'Autrichiens blessés, il avait ôté son chapeau en disant : « Honneur au courage malheureux[2] ! »

DCCCCXV.
LE MARÉCHAL NEY REMET AUX SOLDATS DU SOIXANTE ET SEIZIÈME RÉGIMENT DE LIGNE LEURS DRAPEAUX RETROUVÉS DANS L'ARSENAL D'INSPRUCK. — 7 NOVEMBRE 1805.

Meynier. — 1808.

On lit dans le vingt-cinquième Bulletin de la grande armée : « Le maréchal Ney avait eu la mission de s'emparer du Tyrol : il s'en est acquitté avec son intelligence et son intrépidité accoutumées.

« Le 7, à cinq heures après midi, il a fait son entrée à Inspruck ; il y a trouvé un arsenal rempli d'une artil-

[1] *Précis des événements militaires*, par le général Mathieu Dumas, t. XIII, p. 301.

[2] *Journal de Paris* du 15 brumaire an XIV.

lerie considérable, seize mille fusils et une immense quantité de poudre.

« Mais un trophée plus précieux, ajoute l'auteur du Précis des événements militaires[1], fut la prise que fit un des régiments de son corps d'armée (le soixante et seizième), des drapeaux qu'il avait perdus dans le pays des Grisons, et qui avaient été déposés à l'arsenal d'Inspruck. »

« Lorsque le maréchal Ney les leur a fait rendre avec pompe, des larmes coulaient des yeux de tous les vieux soldats. Les jeunes conscrits étaient fiers d'avoir servi à reprendre ces enseignes enlevées à leurs aînés par les vicissitudes de la guerre. L'empereur a ordonné que cette scène touchante fût consacrée par un tableau. Le soldat français a pour ses drapeaux un sentiment qui tient de la tendresse. Ils sont l'objet de son culte[2]. »

DCCCCXVI.

L'ARMÉE FRANÇAISE MARCHANT SUR VIENNE TRAVERSE LE DÉFILÉ DE MOLK. — 10 NOVEMBRE 1805.

Aquarelle par SIMÉON FORT. — 1835.

Après le combat d'Amstetten, l'armée française se dirigea sur Vienne du 7 au 10 novembre; elle traversa le défilé de Molk; le corps du maréchal Mortier suivit la rive gauche du Danube; une flottille entretenait les communications sur les deux rives du fleuve.

[1] T. XIII, p. 288.
[2] Vingt-cinquième Bulletin de la grande armée.

DCCCCXVII.

OCCUPATION DE L'ABBAYE DE MOLK PAR L'ARMÉE FRANÇAISE. — 10 NOVEMBRE 1805.

Adolphe Roehn. — 1808.

« Les Russes ont depuis accéléré leur retraite; ils ont en vain coupé les ponts sur l'Ips; ils ont été promptement rétablis; le prince Murat est arrivé jusqu'auprès de l'abbaye de Molk. Le 10 novembre il y a établi son quartier général; ses avant-postes sont à Saint-Hippolyte.

« L'abbaye de Molk, où est logé l'empereur, est une des plus belles de l'Europe. Il n'y a en France ni en Italie aucun couvent ni abbaye qu'on puisse lui comparer. Elle est dans une position forte et domine le Danube. C'était un des principaux postes des Romains, qui s'appelait la Maison de Fer, bâtie par l'empereur Commode[1]. »

DCCCXVIII.

COMBAT DE DIERNSTEIN[2]. — 11 NOVEMBRE 1805.

Beaume. — 1836.

[1] Vingtième et vingt et unième Bulletin de la grande armée.
[2] Diernstein, où Richard Cœur-de-Lion avait été captif en 1193.

DCCCCXIX.

COMBAT DE DIERNSTEIN. — 11 NOVEMBRE 1805.

Aquarelle par Siméon Fort. — 1835.

L'armée russe ayant passé le Danube à Krems, le maréchal Mortier se trouva avec la division Gazan entouré par l'armée ennemie et par le corps de Smith.

« Le 11 novembre 1805, à la pointe du jour, le maréchal Mortier, à la tête de six bataillons, s'est porté sur Stein : il croyait y trouver une arrière-garde; mais toute l'armée russe y était encore, ses bagages n'ayant pas filé; alors s'est engagé le combat de Diernstein, à jamais mémorable dans les annales militaires. Depuis six heures du matin jusqu'à quatre heures de l'après-midi, ces quatre mille braves firent tête à l'armée russe.

« Maîtres du village de Léoben, ils croyaient la journée finie; mais l'ennemi, irrité d'avoir perdu dix drapeaux, six pièces de canon, neuf cents hommes faits prisonniers et deux mille hommes tués, avait fait diriger deux colonnes par des gorges difficiles, pour tourner les Français. Aussitôt que le maréchal Mortier s'aperçut de cette manœuvre, il marcha droit aux troupes qui l'avaient tourné, et se fit jour au travers des lignes de l'ennemi, dans l'instant même où le neuvième régiment d'infanterie légère et le trente-deuxième d'infanterie de ligne, ayant chargé un autre corps russe, avaient mis ce corps en déroute, après lui avoir pris deux drapeaux et quatre cents hommes.

« Cette journée a été une journée de massacre. Des monceaux de cadavres couvraient un champ de bataille étroit; plus de quatre mille Russes ont été tués ou blessés; treize cents ont été faits prisonniers : parmi ces derniers se trouvent deux colonels.

« De notre côté la perte a été considérable. Le quatrième et le neuvième d'infanterie légère ont le plus souffert. Les colonels des centième et cent-troisième ont été légèrement blessés. Le colonel Wattier, du quatrième régiment de dragons, a été tué[1]. »

DCCCCXX.

PASSAGE DU TAGLIAMENTO. — 13 NOVEMBRE 1805.

ALAUX et PHILIPPOTEAUX. — 1835.

Dans sa marche de la Piave au Tagliamento, l'armée française ne rencontra que de faibles obstacles.

« C'est au Tagliamento que l'ennemi parut vouloir nous attendre. Il avait réuni sur la rive gauche six régiments de cavalerie et quatre régiments d'infanterie, et sa contenance faisait présumer qu'il défendrait vivement le passage. Le général Espagne, commandant la division des chasseurs à cheval; les dragons aux ordres du général Mermet, et les cuirassiers aux ordres du général Pully s'étaient portés sur le fleuve. Tandis que les divisions Duhesme et Seras marchaient sur Saint-Vilto, celles des généraux Molitor et Gardanne se dirigeaient sur Valvasone.

[1] Vingt-deuxième Bulletin de la grande armée.

« Le général Espagne avait reçu l'ordre de pousser des reconnaissances : le 21, à six heures du matin, un escadron qu'il avait fait passer fut chargé par un régiment de cavalerie autrichienne. Il soutint l'attaque avec intrépidité, et donna le temps au général Espagne de se porter au-devant de l'ennemi, qui bientôt fut repoussé et mis en fuite. Notre artillerie cependant s'étant mise en position, la canonnade commença d'une rive à l'autre ; elle fut très-vive et se prolongea toute la journée. L'ennemi avait placé trente pièces de canon derrière une digue ; nous n'en avions que dix-huit, et nos artilleurs conservèrent leur supériorité ordinaire. Les divisions d'infanterie arrivèrent vers le soir. Le général en chef, satisfait des avantages qu'il avait obtenus et qui lui en assuraient de nouveaux, ne voulut pas de suite effectuer le passage : il se contenta de faire ses dispositions pour le lendemain, persuadé qu'il pourrait porter des coups plus décisifs. Les divisions étaient réunies aux points indiqués, à Saint-Vilto et à Valvasone : c'est sur ces deux points qu'elles devaient passer le fleuve, tourner et couper l'ennemi. Le prince Charles craignit sans doute l'exécution de ce plan ; il ne jugea pas devoir attendre le jour dans sa position, et dès minuit il était en retraite sur le chemin de Palma-Nova. L'armée passa le Tagliamento avec le regret de n'avoir plus d'ennemis à combattre[1]. »

[1] Sixième Bulletin de l'armée d'Italie.

DCCCCXXI.

PASSAGE DU DANUBE PRÈS DE VIENNE. — 13 NOVEMBRE 1805.

Aquarelle par Siméon Fort. — 1837.

Le prince Murat, avec la réserve de la cavalerie, le maréchal Lannes, avec son corps d'armée, se portèrent le 13 novembre 1805 au delà du Danube.

DCCCCXXII.

NAPOLÉON REÇOIT LES CLEFS DE LA VILLE DE VIENNE. — 13 NOVEMBRE 1805.

Girodet. — 1808.

Napoléon était à Saint-Polten lorsqu'il apprit par un aide de camp du maréchal Mortier les détails de l'affaire de Diernstein. D'après les ouvertures qui lui avaient été faites à Lintz par le comte de Giulay, il espérait terminer promptement la guerre.

Il était à peu de distance de la capitale de l'Autriche lorsqu'il reçut à son quartier général une députation des magistrats de la ville, conduite par le prince de Sinzendorf. Napoléon leur donna l'assurance que les propriétés seraient respectées, et il fut convenu que la garde bourgeoise, qui formait seule la garnison de Vienne, conserverait ses armes et son arsenal particulier, qu'elle

continuerait son service, et partagerait les postes intérieurs avec les troupes françaises.

L'empereur fut reçu, à la porte du Danube, par la députation de la ville, composée du prince de Sinzendorf, du prélat de Seidenstetten, du comte de Veterani, du baron de Kees, du bourgmestre, M. de Wohlleben, et du général Bourgeois, du corps du génie.

DCCCCXXIII.

ENTRÉE DE L'ARMÉE FRANÇAISE A VIENNE. — 13 NOVEMBRE 1805.

ALAUX et GUIAUD. — 1835.

L'armée prit ensuite possession de la ville, où l'empereur Napoléon ne s'arrêta que quelques instants : il se rendit, presque aussitôt après son arrivée, au château impérial de Schœnbrünn, où il établit son quartier général.

« Nous avons trouvé dans Vienne plus de deux mille pièces de canon, une salle d'armes garnie de cent mille fusils ; des munitions de toutes espèces ; enfin de quoi former l'équipage de campagne de trois ou quatre armées[1]. »

[1] Vingt-troisième Bulletin de la grande armée.

DCCCCXXIV.

COMBAT DE GUNTERSDORF. — 16 NOVEMBRE 1805.

Féron. — 1837.

« Les bruits d'armistice et de paix que le passage réitéré du comte Giulay avait accrédités à Vienne s'étaient promptement répandus dans les armées : loin de les démentir, chaque parti en tirait avantage suivant sa position. Si les Français obtinrent celui du passage et de la conservation du beau pont de Vienne, une colonne de quatre mille hommes d'infanterie autrichienne et un régiment de cuirassiers détachés de l'armée de Kutusow, et coupant la route de Bohême, avaient traversé les postes français, qui les avaient laissés passer sur le faux bruit d'une suspension d'armes. Ce fut sur la même assurance que le général autrichien de Noslitz atteint le 15 novembre, entre Hollabrünn et Schœngraben, par l'avant-garde du prince Murat, n'opposa aucune résistance, et fournit à la nombreuse cavalerie française le moyen d'attaquer presque à l'improviste le prince Bagration. Une convention d'armistice avait été signée à la suite de cette journée entre le prince Murat et le général Kutusow. Cette convention devait être soumise à l'empereur Napoléon, et, en attendant la notification, l'armée russe et le corps d'armée du prince resteraient dans les mêmes positions qu'ils occupaient : en cas de

non acceptation, on devait se prévenir quatre heures avant de rompre l'armistice[1]. »

« Mais le prince Murat, instruit que les généraux russes, immédiatement après la signature de la convention, s'étaient mis en marche avec une portion de leur armée sur Znaïm, et que tout indiquait que l'autre partie allait la suivre, leur a fait connaître que l'empereur n'avait pas ratifié la convention, et qu'en conséquence il allait attaquer. En effet le prince Murat a fait ses dispositions, a marché à l'ennemi et l'a attaqué le 25 brumaire an XIV (16 novembre 1805), à quatre heures après midi; ce qui a donné lieu au combat de Guntersdorf, dans lequel la partie de l'armée russe qui formait l'arrière-garde a été mise en déroute, a perdu douze pièces de canon, cent voitures de bagages, deux mille prisonniers et deux mille hommes restés sur le champ de bataille. Le maréchal Lannes a fait attaquer l'ennemi de front; et tandis qu'il le faisait tourner par la gauche par la brigade de grenadiers du général Dupas, le maréchal Soult le faisait tourner par la droite par la brigade du général Levasseur, de la division Legrand, composée du troisième et du dix-huitième régiment de ligne. Le général de division Walther a chargé les Russes avec une brigade de dragons, et a fait trois cents prisonniers.

« La brigade de grenadiers du général Laplanche-Mortier s'est distinguée. Sans la nuit rien n'eût échappé. On s'est battu à l'arme blanche plusieurs fois. Des bataillons

[1] *Précis des événements militaires*, par le général Mathieu Dumas, t. XIV, p. 47.

de grenadiers russes ont montré de l'intrépidité ; le général Oudinot a été blessé ; ses deux aides de camp, chefs d'escadron, Demangeot et Lamotte, l'ont été à ses côtés[1]. »

DCCCCXXV.

BIVOUAC DE L'ARMÉE FRANÇAISE LA VEILLE AU SOIR DE LA BATAILLE D'AUSTERLITZ. — 1ᵉʳ DÉCEMBRE 1805.

BACLER D'ALBE. — 1809.

DCCCCXXVI.

BIVOUAC DE L'ARMÉE FRANÇAISE LA VEILLE AU SOIR DE LA BATAILLE D'AUSTERLITZ. — 1ᵉʳ DÉCEMBRE 1805.

ALAUX et BROCAS (d'après BACLER D'ALBE). — 1836.

« Après l'affaire de Guntersdorf le général Kutusow se retira pour opérer sa jonction avec la seconde armée russe, et il était vraisemblable qu'elle s'effectuerait sous la place de Brünn, en Moravie, où l'on savait que l'empereur Alexandre, venant de Berlin, devait rencontrer l'empereur d'Autriche.

« Après avoir veillé à la sûreté de Vienne, l'empereur transporta le quartier général à Pohrlitz, où il apprit l'évacuation de la place de Brünn et du fort de Spielberg qui la commande. L'empereur d'Autriche en était parti depuis deux jours avec toute sa cour, pour se retirer à Olmütz. L'empereur Alexandre avait été l'y joindre, après avoir rencontré, à son passage à Brünn, le général

[1] Vingt-sixième Bulletin de la grande armée.

Kutusow, qui prit alors le commandement général de l'armée combinée[1]. »

Le 20 novembre 1805 Napoléon arriva à Brünn à dix heures du matin.

Deux plénipotentiaires autrichiens ne tardèrent pas à y arriver pour lui proposer un armistice. Mais l'empereur savait qu'on ne voulait que gagner du temps pour attendre l'arrivée de toutes les troupes russes. Il lui fallait une bataille et non des négociations.

Il se rendit le 29 novembre au bivouac, que depuis on appela *la Butte de l'empereur*, « détermina sa ligne de bataille, coupant perpendiculairement la grande route d'Olmütz, la droite au lac de Menitz, la gauche au pied de la masse de montagnes qui séparent le bassin de Schwartza de celui de la March, ayant devant elle et pour appui le Bosenitz-Berg, montagne détachée et escarpée, que Napoléon fit retrancher et armer d'une forte batterie. Cette montagne, qui lui rappelait une position d'Égypte toute semblable, et sur laquelle il avait aussi fait élever des retranchements, s'appelait le Santon, à cause d'un tombeau que les Turcs y avaient autrefois construit[2]. »

Le soir de la veille de la bataille, continue le trentième Bulletin de la grande armée, « Napoléon voulut visiter à pied et incognito tous les bivouacs; mais à peine eut-il fait quelques pas, qu'il fut reconnu. Il serait impossible

[1] *Précis des événements militaires*, par le général Mathieu Dumas. t. XIV, p. 55 et 60.

[2] *Ibid.* p. 139.

de peindre l'enthousiasme des soldats en le voyant. Des fanaux de paille furent mis en un instant au haut de milliers de perches, et quatre-vingt mille hommes se présentèrent au-devant de l'empereur en le saluant par des acclamations, les uns pour fêter l'anniversaire de son couronnement, les autres disant que l'armée donnerait le lendemain son bouquet à l'empereur. Un des plus vieux grenadiers s'approcha de lui et lui dit : « Sire, tu
« n'auras pas besoin de t'exposer. Je te promets, au nom
« des grenadiers de l'armée, que tu n'auras à combattre
« que des yeux, et que nous t'amènerons demain les dra-
« peaux et l'artillerie de l'armée russe pour célébrer l'an-
« niversaire de ton couronnement. »

DCCCCXXVII.

NAPOLÉON DONNANT L'ORDRE AVANT LA BATAILLE D'AUSTERLITZ. — 2 DÉCEMBRE 1805.

Carle Vernet. — 1808.

Le jour de la bataille, l'empereur était à cheval avant le jour, entouré de tous ses généraux, Murat, Bernadotte, Soult, Lannes, Davoust, Duroc et Bessières. Napoléon attendait, pour donner ses derniers ordres, que l'horizon fût bien éclairci. Aux premiers rayons du jour, s'apercevant que l'armée combinée quittait les hauteurs de Pratzen, il donna ordre au maréchal Soult de s'en emparer.

DCCCCXXVIII.

BATAILLE D'AUSTERLITZ. — 2 DÉCEMBRE 1805.

ATTAQUE DES HAUTEURS DE PRATZEN, A DIX HEURES DU MATIN, PAR LE CENTRE DE L'ARMÉE, COMPOSÉ DU QUATRIÈME CORPS; FORMATION DE LA GAUCHE ET DÉFENSE VERS LA DROITE DU VILLAGE DE SOKOLNITZ.

Aquarelle par SIMÉON FORT. — 1835.

« Un instant après, la canonnade se fit entendre à l'extrémité de la droite, que l'avant-garde ennemie avait déjà débordée; mais la rencontre imprévue du maréchal Davoust arrêta l'ennemi tout court, et le combat s'engagea.

« Le maréchal Soult s'ébranle au même instant, se dirige sur les hauteurs du village de Pratzen avec les divisions des généraux Vandamme et Saint-Hilaire[1]. »

« Après deux heures de combat les alliés perdirent les hauteurs de Pratzen et toute l'artillerie qu'ils y montrèrent. Dès ce moment ils n'eurent plus d'espoir de rétablir la bataille[2]. »

[1] Trentième Bulletin de la grande armée.
[2] *Précis des événements militaires*, par le général Mathieu Dumas, t. XIV, p. 176.

DCCCCXXIX.

BATAILLE D'AUSTERLITZ. — 2 DÉCEMBRE 1805.

Aquarelle par Siméon Fort. — 1835.

« Le prince Murat s'ébranle avec sa cavalerie. La gauche, commandée par le maréchal Lannes, marche en échelons par régiments, comme à l'exercice. Une canonnade épouvantable s'engage sur toute la ligne; deux cents pièces de canon et près de deux cent mille hommes faisaient un bruit affreux.

« Un bataillon du quatrième de ligne fut chargé par la garde impériale russe à cheval, et culbuté[1]. »

DCCCCXXX.

BATAILLE D'AUSTERLITZ. — 2 DÉCEMBRE 1805.

Gérard. — 1808.

« L'empereur Napoléon, qui était à peu de distance sous Blasowitz, en avant de sa réserve, impatiente de combattre, fut bientôt informé de cet événement. Il ordonna sur-le-champ au général Rapp de se mettre à la tête de ses mameluks, de deux escadrons de chasseurs et d'un escadron de grenadiers de sa garde.

« Je fis mon mouvement dans un clin d'œil, dit le général Rapp dans ses Mémoires; je partis au galop, et à deux

[1] Trentième Bulletin de la grande armée.

portées de canon j'aperçus le désordre de nos troupes ; quelques fuyards me confirmèrent ce qui s'était passé, c'est-à-dire que la cavalerie russe était au milieu de nos carrés, sabrant nos soldats. Nous aperçûmes derrière ce champ de carnage la réserve ennemie, composée de fortes masses d'infanterie et de cavalerie, qui arrivait. Je mis mes troupes en bataille à mi-portée de fusil de l'ennemi, qui, de son côté, quitta notre infanterie sabrée pour se ranger en bataille. Quatre pièces d'artillerie arrivèrent au galop et furent mises en batterie devant moi..... je chargeai de suite l'artillerie russe, qui fut enlevée. La cavalerie de la garde russe nous attendait de pied ferme : nous l'enfonçâmes, elle fut mise en déroute et se sauva en désordre, repassant, ainsi que nous, sur le corps de nos carrés enfoncés. Tous ceux qui n'étaient pas blessés se relevèrent et se rallièrent. Un escadron de grenadiers à cheval vint me renforcer pendant que les réserves arrivaient au secours de la garde russe ; je ralliai mes troupes au moment où les troupes se formaient de nouveau en bataille : j'exécutai une nouvelle charge, et nous enfonçâmes tout ce qui se trouva sur notre passage. Les Russes se battirent avec une valeur digne d'admiration, mais ne purent résister au sang-froid et à l'intrépidité de nos soldats. Nous nous battîmes constamment corps à corps, l'infanterie russe n'osant tirer dans la mêlée : tout à coup la garde russe plia et alla chercher un refuge dans son infanterie, qui avait déposé ses havre-sacs pour mieux se battre. Nous enfonçâmes tout : le carnage devint terrible ; le brave colonel Morland fut tué ; le général Dallemagne,

les officiers et les soldats se battirent avec une rare intrépidité; je reçus un coup de pointe de sabre dans la tête, qui fit tomber mon chapeau sur le champ de bataille; mon cheval reçut cinq blessures. La défaite de la garde impériale russe eut lieu en présence de l'empereur Alexandre et de l'empereur d'Autriche, qui étaient sur une élévation à peu de distance du champ de carnage. Le prince Repnin, commandant les chevaliers-gardes, fut fait prisonnier [1].....»

« Le corps de l'ennemi qui avait été cerné et déposté de toutes ses hauteurs se trouvait dans un bas-fond et acculé à un lac. L'empereur s'y porta avec vingt pièces de canon. Ce corps fut chassé de position en position, et l'on vit un spectacle horrible, tel qu'on l'avait vu à Aboukir, vingt mille hommes se jetant dans l'eau et se noyant dans les lacs.

« Deux colonnes, chacune de quatre mille Russes, mettent bas les armes et se rendent prisonnières; tout le parc de l'ennemi est pris. Les résultats de cette journée sont quarante drapeaux russes, parmi lesquels sont les étendards de la garde impériale; un nombre considérable de prisonniers; l'état-major ne les connaît pas encore tous; on avait déjà la note de vingt mille; douze ou quinze généraux, au moins quinze mille Russes tués, restés sur le champ de bataille. Quoiqu'on n'ait pas encore les rapports, on peut, au premier coup d'œil, évaluer notre perte à huit cents hommes tués et quinze à seize cents blessés. Cela n'étonnera pas les militaires qui

[1] *Mémoires du général Rapp*, t. IV, p. 192-195.

savent que ce n'est que dans la déroute qu'on perd des hommes, et nul autre corps que le bataillon du quatrième n'a été rompu. Parmi les blessés sont les généraux de division Kellermann et Walther; les généraux de brigade Valhubert, Thiébaut, Sébastiani, Compans et Rapp, aide de camp de l'empereur; le général Saint-Hilaire, qui, blessé au commencement de l'action, est resté toute la journée sur le champ de bataille : il s'est couvert de gloire [1]. »

DCCCCXXXI.

MORT DU GÉNÉRAL VALHUBERT. — 2 DÉCEMBRE 1805.

J. F. P. Peyron. — 1808.

DCCCCXXXII.

MORT DU GÉNÉRAL VALHUBERT. — 2 DÉCEMBRE 1805.

Alaux et Brisset (d'après Peyron). — 1835.

DCCCCXXXIII.

BATAILLE D'AUSTERLITZ. (ALLÉGORIE.) — 2 DÉCEMBBE 1805.

Callet.

« Pendant cinq heures de combat de pied ferme, où, la baïonnette croisée, une foule de braves se signalèrent par des actions d'éclat, l'histoire militaire n'en devrait laisser aucune en oubli, et les vainqueurs et les vaincus

[1] Trentième Bulletin de la grande armée.

ont droit à cette commémoration; mais pouvons-nous soutenir l'attention et l'intérêt du lecteur sur l'ensemble de la bataille, si nous nous laissons entraîner à les en distraire à chaque pas par le récit de tant de glorieux faits d'armes? Que du moins le petit nombre de ceux que nous citons comme de mémorables exemples de vertus guerrières attestent nos regrets de ne pouvoir les mentionner tous dans ce précis. Le général français Valhubert, mortellement blessé, rappela aux grenadiers qui accoururent pour l'enlever l'ordre de l'empereur de ne pas quitter le champ de bataille pour secourir les blessés, et les renvoya à leur poste. Le soir, ayant été transporté à Brünn, il écrivit à l'empereur : « Je « voudrais avoir fait plus pour vous; dans une heure « je ne serai plus; je n'ai donc pas besoin de vous re- « commander ma femme et mes enfants [1]. »

DCCCCXXXIV.

ENTREVUE DE NAPOLÉON ET DE FRANÇOIS II APRÈS LA BATAILLE D'AUSTERLITZ. — 4 DÉCEMBRE 1805.

Gros. — 1812.

Le lendemain de la bataille d'Austerlitz l'empereur d'Autriche envoya le prince Jean de Lichtenstein au quartier général français pour demander un armistice et proposer à l'empereur Napoléon une entrevue où les

[1] *Précis des événements militaires*, par le général Mathieu Dumas, t. XIV, p. 288.

conditions en seraient réglées. Napoléon accueillit gracieusement le prince de Lichtenstein et accepta l'entrevue, pour le lendemain 4 décembre, avec l'empereur François II. Il fut convenu qu'il se rendrait sur la route d'Austerlitz à Goedin, au point où se trouvaient les avant-postes de l'armée française.

« L'empereur Napoléon s'était rendu à ses avant-postes près de Sarutschitz, et avait fait établir son bivouac auprès d'un moulin, à côté de la grande route; il y attendit l'empereur d'Autriche, alla au-devant de lui dès qu'il eut mis pied à terre, et l'invitant à s'approcher du feu de son bivouac : « Je vous reçois, lui dit-
« il, dans le seul palais que j'habite depuis deux mois.
« — Vous tirez si bon parti de cette habitation, qu'elle
« doit vous plaire, répondit en souriant François II [1]. »

DCCCCXXXV.

ENTREVUE DE NAPOLÉON ET DE L'ARCHIDUC CHARLES A STAMERSDORFF. — 17 DÉCEMBRE 1805.

PONCE CAMUS. — 1812.

On lit dans le trente-septième Bulletin de la grande armée : « Le prince Charles a demandé à voir l'empereur. Sa majesté aura demain une entrevue avec ce prince, à la maison de chasse de Stamersdorff, à trois lieues de Vienne. »

[1] *Précis des événements militaires*, par le général Mathieu Dumas, t. XIV, p. 214.

Napoléon, voulant laisser à son altesse royale un témoignage de son affection particulière, lui donna son épée.

DCCCCXXXVI.

LE PREMIER BATAILLON DU QUATRIÈME RÉGIMENT DE LIGNE REMET A L'EMPEREUR DEUX ÉTENDARDS PRIS SUR L'ENNEMI A LA BATAILLE D'AUSTERLITZ. — 24 DÉCEMBRE 1805.

<div style="text-align:right">Grenier.</div>

Après la bataille d'Austerlitz et pendant les négociations, Napoléon, étant revenu à son quartier général de Schœnbrünn, passa successivement la revue des différents corps de la grande armée.

« Mardi 3 nivôse (24 décembre 1805), rapporte le trente-sixième Bulletin de la grande armée, sa majesté a passé la revue de la division Vandamme. L'empereur a chargé le maréchal Soult de faire connaître qu'il a été satisfait de cette division, et de revoir, après la bataille d'Austerlitz, en si bon état et si nombreux les bataillons qui ont acquis tant de gloire et qui ont tant contribué au succès de cette journée.

« Arrivé au premier bataillon du quatrième régiment de ligne, qui avait été entamé à la bataille d'Austerlitz et y avait perdu son aigle, l'empereur lui dit : « Soldats,
« qu'avez-vous fait de l'aigle que je vous ai donnée? Vous
« aviez juré qu'elle vous servirait de point de ralliement
« et que vous la défendriez au péril de votre vie : com-
« ment avez-vous tenu votre promesse? » Le major a ré-

pondu que le porte-drapeau ayant été tué dans une charge au moment de la plus forte mêlée, personne ne s'en était aperçu au milieu de la fumée; que cependant la division avait fait un mouvement à droite; que le bataillon avait appuyé ce mouvement, et que ce n'était que longtemps après que l'on s'était aperçu de la perte de son aigle; que la preuve qu'il avait été réuni et qu'il n'avait point été rompu, c'est qu'un moment après il avait culbuté deux bataillons russes et pris deux drapeaux dont il faisait hommage à l'empereur, espérant que cela leur mériterait qu'il leur rendît une autre aigle. L'empereur a été un peu incertain, puis il a dit : « Offi-
« ciers et soldats, jurez-vous qu'aucun de vous ne s'est
« aperçu de la perte de son aigle, et que si vous vous
« en étiez aperçus vous vous seriez précipités pour la re-
« prendre, ou vous auriez péri sur le champ de bataille ;
« car un soldat qui a perdu son drapeau a tout perdu? » Au même moment mille bras se sont élevés : « Nous le
« jurons, et nous jurons aussi de défendre l'aigle que
« vous nous donnerez avec la même intrépidité que nous
« avons mise à prendre les deux drapeaux que nous vous
« présentons. — En ce cas, a dit en souriant l'empe-
« reur, je vous rendrai donc votre aigle. »

DCCCCXXXVII.

LE SÉNAT REÇOIT LES DRAPEAUX PRIS DANS LA CAMPAGNE D'AUTRICHE. — 1ᵉʳ JANVIER 1806.

Regnault. — 1808.

« Aujourd'hui à midi, rapporte le Moniteur du 2 janvier 1806, le tribunat est sorti en corps de son palais pour porter les cinquante-quatre drapeaux qu'il a été chargé de remettre au sénat de la part de sa majesté l'empereur et roi. La marche était ouverte dans l'ordre suivant :

« Un groupe de trompettes, un escadron de chasseurs à cheval ;

« Un escadron de dragons à cheval ;

« Un groupe de musiciens à cheval ;

« L'état-major de la place de Paris, un peloton d'officiers de toutes armes, à cheval, portant les drapeaux pris sur l'ennemi : ce peloton était entouré de militaires à cheval ;

« Les huissiers du tribunat, les messagers du tribunat, M. le président du tribunat, les voitures de messieurs les tribuns ;

« Le corps du tribunat était escorté par cent hommes à cheval ; un corps de gendarmerie à cheval fermait la marche. Des décharges d'artillerie ont annoncé le moment de son départ; d'autres décharges ont annoncé le moment de son arrivée au palais du sénat.

« Le sénat, voulant témoigner sa reconnaissance à sa majesté l'empereur et roi, pour le gage précieux qu'il reçoit de la bienveillance de sa majesté, dans les drapeaux dont elle lui a fait don,

« Décrète ce qui suit [1] :

« Art. 1. La lettre de sa majesté l'empereur et roi, datée d'Elchingen, le 26 vendémiaire an XIV, et par laquelle sa majesté fait don au sénat de quarante drapeaux conquis par son armée, sera gravée sur des tables de marbre qui seront placées dans la salle des séances du sénat.

« Art. 2. A la suite de cette lettre sera pareillement gravé ce qui suit :

« Les quarante drapeaux et les quatorze autres ajoutés
« aux premiers par sa majesté ont été apportés au sénat
« par le tribunat en corps, et déposés dans cette salle
« le mercredi 1er janvier 1806. Le prince archichancelier
« de l'empire présidait la séance, et parmi les membres
« présents on distinguait Monge, Berthollet, Laplace,
« Vien, etc. »

DCCCCXXXVIII.

MARIAGE DU PRINCE EUGÈNE DE BEAUHARNAIS ET DE LA PRINCESSE AMÉLIE DE BAVIÈRE, A MUNICH. — 14 JANVIER 1806.

MÉNAGEOT. — 1807.

« Le Moniteur du 22 janvier 1806 rapporte que l'empereur Napoléon et le roi de Bavière, ayant arrêté entre

[1] *Moniteur* du 4 janvier.

eux le mariage du prince Eugène, vice-roi d'Italie, et de la princesse royale Auguste-Amélie de Bavière, les cérémonies du mariage eurent lieu à Munich les 13 et 14 janvier 1806, en présence de l'empereur et de l'impératrice.

« Le 13, à une heure après midi, les deux familles impériale et royale se sont rendues en cortége dans la grande galerie du palais, disposée à cet effet. Leurs majestés impériales et royales étaient entourées de leur cour ; la nef de la galerie qui se prolongeait en face des trônes était occupée par toutes les personnes de distinction qui se trouvaient à Munich, et parmi lesquelles un grand nombre était venu, tant des états de S. M. le roi de Bavière que des états voisins.

« Leurs majestés ayant pris place, le ministre secrétaire d'état de l'empire a fait la lecture du contrat de mariage, qui a ensuite été signé suivant les formes qui avaient été précédemment réglées. Le ministre secrétaire d'état a présenté la plume à S. M. l'empereur et à S. M. l'impératrice. Il a remis ensuite le contrat de mariage au ministre secrétaire d'état des affaires étrangères du roi de Bavière, qui, après l'avoir présenté à LL. MM. le roi et la reine de Bavière, le lui a rendu.

Ce contrat ayant été présenté successivement et dans les mêmes formes au prince Eugène, à la princesse Auguste, au prince royal de Bavière et à S. A. S. le prince Murat, grand amiral, a ensuite été signé par MM. Charles-Maurice de Talleyrand-Périgord, ministre des relations extérieures ; Michel Duroc, grand maréchal du pa-

lais; Armand-Augustin-Louis de Caulaincourt, grand écuyer; Jean-Baptiste Bessières, maréchal de l'empire, colonel général de la garde; Louis-Auguste-Juvénal d'Harville, sénateur, premier écuyer de S. M. l'impératrice, témoins du prince Eugène; par MM. le comte Théodore Tapor de Mourwiski, ministre d'état; le comte Antoine de Forring Seefeld, grand maître; le baron Maximilien de Rechberg, grand chambellan; le baron Louis de Gohren, grand maréchal, et le baron Charles de Kesling, grand écuyer, témoins de la princesse Auguste. Le contrat a alors été contre-signé par le ministre secrétaire d'état de l'empire et par le ministre secrétaire d'état des affaires étrangères de Bavière. Ce dernier l'a ensuite remis au ministre secrétaire d'état de l'empire. Cet acte sera déposé dans les archives impériales.

« La cérémonie de la signature étant ainsi terminée, le prince Eugène et la princesse Auguste-Amélie de Bavière se sont placés devant le trône, et le ministre secrétaire d'état de l'empire, en conséquence de l'autorisation expresse qu'il en avait reçue par le décret impérial du même jour, et remplaçant S. A. S. le prince archichancelier de l'empire, Cambacérès, a procédé à l'acte civil du mariage. Après avoir fait aux illustres époux les demandes prescrites par la loi, il a prononcé les paroles ci-après : « S. M. l'empereur et roi, entendant que les for-
« malités observées ci-dessus satisfassent pleinement à ce
« qu'exigent les lois de l'empire pour consacrer l'état civil
« des illustres conjoints, et pour les autoriser en consé-
« quence à appeler sur leur union les bénédictions de notre

« sainte mère l'église catholique, apostolique et romaine;
« en vertu de l'autorisation expresse que nous en avons
« reçue de sa majesté, nous déclarons, au nom de la loi,
« LL. AA. I. et R. le prince Eugène et la princesse Au-
« guste-Amélie de Bavière unis par les liens du mariage. »

« L'acte civil a ensuite été présenté par le ministre secrétaire d'état à la signature des illustres époux et de leurs augustes familles. Les témoins qui avaient eu l'honneur de signer le contrat ont signé cet acte, qui l'a été ensuite par le ministre secrétaire d'état, en présence de leurs majestés.

« S. A. S. l'archichancelier de l'empire germanique, primat d'Allemagne, est entré alors avec son clergé, et a occupé un fauteuil placé en face des trônes. Le prince Eugène et la princesse Auguste se sont présentés devant lui, et S. A. S. E. l'archevêque primat a procédé à la bénédiction des anneaux et à la cérémonie des fiançailles.

« La cérémonie du mariage devant l'église fut célébrée le lendemain par le prince primat[1]. »

DCCCCXXXIX.

COMBAT DE LA FRÉGATE FRANÇAISE LA CANONNIÈRE CONTRE LE VAISSEAU ANGLAIS LE TREMENDOUS. — 21 AVRIL 1806.

GILBERT. — 1835.

Le 21 avril 1806, à six heures et demie du matin, la frégate de quarante canons *la Canonnière*, commandée

[1] *Moniteur* du 22 janvier 1806.

par le capitaine de vaisseau César Bourayne, en croisière sur la côte sud-est de l'Afrique, aperçut treize voiles, sur lesquelles elle se dirigea pour les reconnaître. Le capitaine Bourayne, après s'être assuré que deux de ces bâtiments appartenaient à la compagnie des Indes, et formaient un convoi escorté par un vaisseau de ligne, *le Tremendous*, de soixante et quatorze canons, capitaine John Osborn, jugea prudent de se retirer devant des forces aussi supérieures. Mais *le Tremendous*, après avoir fait à *la Canonnière* des signaux auxquels elle ne put pas répondre, prit chasse sur elle, la joignit vers quatre heures du soir, et la força à accepter le combat. Malgré l'énorme disproportion de forces entre les deux adversaires, l'action dura une heure et demie. L'équipage de la frégate y déploya une ardeur et un courage extraordinaires. Le vaisseau anglais fut tellement maltraité, qu'il lui fut impossible de poursuivre la frégate, qui, heureuse de n'avoir pas succombé, s'éloigna du champ de bataille.

DCCCCXL.

LE CONTRE-AMIRAL WILLAUMEZ, A BORD DU VAISSEAU LE FOUDROYANT, AYANT PERDU SES MATS, SON GOUVERNAIL, ETC. ATTAQUÉ PAR UN VAISSEAU ANGLAIS, RELACHE A LA HAVANE. — 14 SEPTEMBRE 1806.

Gudin.

Le contre-amiral Willaumez croisait à la hauteur des débouquements de Bahama, lorsque son escadre fut surprise dans cette position par une affreuse tempête

qui s'éleva dans la nuit du 19 au 20 août. Au milieu de cette tourmente, telle que l'amiral lui-même dit n'en avoir jamais vu de semblable, les vaisseaux furent dispersés et coururent les plus grands dangers. Presque tous démâtèrent complétement et perdirent leur gouvernail. *Le Foudroyant* et *l'Impétueux* éprouvèrent à la fois ce double accident. Ces deux vaisseaux, sans aucun moyen de se diriger et poussés en travers par le vent et la mer, demeurèrent trois jours à la vue l'un de l'autre, sans pouvoir communiquer même au porte-voix. Enfin *le Foudroyant* parvint à fabriquer une espèce de gouvernail et à établir des mâtereaux à la place des mâts qu'il avait perdus. Dans ce déplorable état, Willaumez se dirigea vers la Havane. Dans les environs de ce port, *le Foudroyant* fut attaqué par une division anglaise, à la tête de laquelle se trouvait le vaisseau rasé *l'Anson*. Malgré la difficulté qu'éprouvait le vaisseau français pour manœuvrer, en moins d'une demi-heure il mit son ennemi en fuite, et bientôt après entra dans le port.

DCCCCXLI.

ENTREVUE DE NAPOLÉON ET DU PRINCE PRIMAT A ASCHAFFENBOURG. — 2 OCTOBRE 1806.

Constant Bourgeois. — 1812.

« Leurs majestés impériales et royales sont parties de Saint-Cloud dans la nuit du mercredi au jeudi. On croit que S. M. l'empereur se dirige sur Mayence.

« Mayence, 2 octobre.

« S. M. l'empereur et roi, arrivé ici le 28 septembre, en est partie hier, à neuf heures du soir, pour Wurtzbourg[1]. »

L'empereur est passé par Aschaffenbourg, où il a été reçu par le prince primat.

DCCCCXLII.

ENTREVUE DE NAPOLÉON ET DU GRAND-DUC DANS LES JARDINS DU PALAIS A WURTZBOURG.

Hipp. Lecomte. — 1812.

A son arrivée à Wurtzbourg, Napoléon a été également reçu par le grand-duc; il a eu avec lui une entrevue dans le jardin du palais.

DCCCCXLIII.

COMBAT DE SAALFELD. — 10 OCTOBRE 1806.

Desmoulins. - 1837.

DCCCCXLIV.

COMBAT DE SAALFELD. — 10 OCTOBRE 1806.

Aquarelle par Siméon Fort. — 1835.

Napoléon quitta Wurtzbourg le 6 octobre pour se rendre à Bamberg. Le 7 il écrivit de son quartier général la lettre suivante au sénat :

[1] Bulletin de la grande armée et Moniteur.

« Sénateurs,

« Nous avons quitté notre capitale pour nous rendre « au milieu de notre armée d'Allemagne, dès l'instant « que nous avons su avec certitude qu'elle était mena- « cée sur ses flancs par des mouvements inopinés. A « peine arrivé sur les frontières de nos états, nous avons « eu lieu de reconnaître combien notre présence y était « nécessaire, et de nous applaudir des mesures défen- « sives que nous avions prises avant de quitter le centre « de notre empire. Déjà les armées prussiennes, portées « au grand complet de guerre, s'étaient ébranlées de « toutes parts; elles avaient dépassé leurs frontières : la « Saxe était envahie, et le sage prince qui la gouverne « était forcé d'agir, contre sa volonté, contre l'intérêt de « nos troupes. Les armées prussiennes étaient arrivées « devant les cantonnements de nos troupes.

« Notre premier devoir a été de passer le Rhin nous- « même, de former nos camps et de faire entendre le « cri de guerre.

« Aucun sacrifice personnel ne nous sera pénible, au- « cun danger ne nous arrêtera, toutes les fois qu'il s'agira « d'assurer les droits, l'honneur et la prospérité de nos « peuples. »

En même temps qu'il écrivait ces lignes, Napoléon mettait en mouvement la grande armée.

« L'armée, dit le premier Bulletin de la campagne de Prusse et de Pologne, doit se mettre en marche par trois débouchés.

« La droite, composée des corps des maréchaux Soult

et Ney, et d'une division de Bavarois, part d'Arberg et de Nuremberg, se réunit à Bayreuth, et doit se porter sur Hoff, où elle arrivera le 9.

« Le centre, composé de la réserve du grand-duc de Berg, du corps du maréchal prince de Ponte-Corvo et du maréchal Davoust, et de la garde impériale, débouchera par Bamberg sur Cronach, arrivera le 8 à Saalbourg, et de là se portera par Saalbourg et Schleitz sur Géra.

« La gauche, composée des corps des maréchaux Lannes et Augereau, doit se porter de Schwenfurth sur Cobourg, Graffental et Saalfeld.

Le 10 octobre le corps du maréchal Lannes était à Saalfeld, où il attaqua l'avant-garde du prince de Hohenlohe, commandée par le prince Louis de Prusse. La canonnade n'a duré que deux heures; la moitié de la division Suchet a donné. La cavalerie prussienne a été repoussée par les neuvième et dixième régiments de hussards. On a fait mille prisonniers; six cents hommes sont restés sur le champ de bataille; trente pièces de canon sont tombées au pouvoir de l'armée[1]. »

Le prince Louis de Prusse, au milieu de la mêlée, cherchait à rallier ses soldats. Près de tomber dans les mains des troupes françaises, « il s'aperçut que ses décorations et le plumet très-élevé qu'il portait à son chapeau le faisaient remarquer et poursuivre personnellement: il couvrit ses ordres avec son chapeau, et voulut sortir de la mêlée en franchissant une haie; son che-

[1] Deuxième Bulletin.

val s'entrava, il fut atteint d'un coup de sabre sur la tête; le maréchal des logis Guindet[1] qui le joignit, combattant corps à corps, et le reconnaissant à ses décorations, le somma plusieurs fois et inutilement de se rendre; le prince, s'obstinant à combattre avec son épée, et forçant le maréchal des logis à défendre sa vie, reçut dans la poitrine un coup mortel : il tomba en brave sur le champ de bataille, dans les bras de ses aides de camp, qui accouraient à son secours, et ne purent enlever son corps aux Français. Ainsi périt glorieusement, victime de sa témérité, ce prince, l'espoir et l'idole de l'armée prussienne[2]. »

DCCCCXLV.

BATAILLE D'IÉNA. — 14 OCTOBRE 1806, MIDI.

Aquarelle par Siméon Fort. — 1835.

Voici, d'après le cinquième Bulletin de la grande armée, quelle était la position des Français dans la journée du 13 octobre. « Le grand-duc de Berg et le maréchal Davoust, avec leurs corps d'armée, étaient à Naumbourg, ayant des partis sur Leipsick et Halle.

« Le corps du maréchal prince de Ponte-Corvo était en marche pour se rendre à Dornbourg; le corps du maréchal Lannes arrivait à Iéna; le corps du maréchal Augereau était en position à Kala.

[1] Guindet a été tué depuis à la bataille de Hanau.
[2] *Précis des événements militaires*, par le général Mathieu Dumas, t. XVI, p 54.

« Le corps du maréchal Ney était à Roda ; le quartier général à Géra.

« L'empereur, en marche pour se rendre à Iéna.

« Le corps du maréchal Soult, de Géra, était en marche pour prendre une position plus rapprochée, à l'embranchement des routes de Naumbourg et d'Iéna. »

Le quartier général de l'empereur fut successivement transporté de Bamberg à Auma, et de Auma à Géra.

Voici, d'un autre côté, quels avaient été les mouvements de l'armée prussienne : « Le roi de Prusse voulant commencer les hostilités au 9 octobre, en débouchant sur Francfort par sa droite, sur Wurtzbourg par son centre, et sur Bamberg par sa gauche, toutes les divisions de son armée étaient disposées pour exécuter ce plan ; mais l'armée française, tournant sur l'extrémité de sa gauche, se trouva en peu de jours à Saalbourg, à Lobenstein, à Schleitz, à Géra, à Naumbourg. L'armée prussienne, tournée, employa les journées des 9, 10, 11 et 12, à rappeler tous ses détachements, et le 13 elle se présenta en bataille entre Capeldorf et Auerstaëdt, forte de près de cent cinquante mille hommes.

« Le 13, à deux heures après midi, l'empereur arriva à Iéna; et sur un petit plateau qu'occupait notre avant-garde il aperçut les dispositions de l'ennemi, qui paraissait manœuvrer pour attaquer le lendemain, et forcer les divers débouchés de la Saale[1]. »

« Vers les quatre heures du matin l'empereur fit appeler à son bivouac le maréchal Lannes, lui donna ses

[1] Cinquième Bulletin de la grande armée.

dernières instructions et ordonna de prendre les armes; il se rendit aussitôt devant le front des régiments, et leur dit : « Soldats, l'armée prussienne est coupée comme « celle de Mack l'était à Ulm il y a aujourd'hui un an. « Cette armée ne combat plus que pour se faire jour et « pour regagner ses communications. Le corps qui se lais- « serait percer se déshonorerait. Ne redoutez pas cette cé- « lèbre cavalerie; opposez-lui des carrés fermés à la baïon- « nette. »

Cette courte harangue électrisa les troupes : on se battit toute la journée; à une heure l'affaire était générale sur toute la ligne; à la fin du jour l'empereur écrivait : « La bataille d'Iéna a lavé l'affront de Rosbach [1]. »

DCCCCXLVI.

BATAILLE D'IÉNA. — 14 OCTOBRE 1806.

H. Vernet. — 1836.

« Le Bulletin rapporte qu'au fort de la mêlée l'empereur, voyant ses ailes menacées par la cavalerie, se portait au galop pour ordonner des manœuvres et des changements de front en carrés : il était interrompu à chaque instant par des cris de *vive l'empereur!* La garde impériale à pied voyait avec un dépit qu'elle ne pouvait dissimuler tout le monde aux mains et elle dans l'inaction. Plusieurs voix firent entendre les mots, *en avant!* « Qu'est- « ce, dit l'empereur; ce ne peut être qu'un jeune homme

[1] Cinquième Bulletin de la grande armée.

« qui n'a pas de barbe, qui peut vouloir préjuger ce que
« je dois faire; qu'il attende qu'il ait commandé dans
« trente batailles rangées avant de prétendre me donner
« des avis. » C'étaient effectivement des vélites, dont le
jeune courage était impatient de se signaler. »

DCCCCXLVII.

REDDITION D'ERFURT. — 16 OCTOBRE 1806.

Aquarelle par Siméon Fort. — 1837.

« Le grand-duc de Berg a cerné Erfurt le 15 dans la matinée. Le 16 la place a capitulé. Par ce moyen quatorze mille hommes, dont huit mille blessés et six mille bien portants, sont devenus prisonniers de guerre [1].

« L'empereur a nommé le général Clarke gouverneur de la ville et citadelle d'Erfurt et du pays environnant. La citadelle d'Erfurt est un bel octogone bastionné avec casemates, et bien armé [2]. »

DCCCCXLVIII.

LA COLONNE DE ROSBACH RENVERSÉE PAR L'ARMÉE FRANÇAISE. — 18 OCTOBRE 1806.

Vaffland. — 1810.

[1] Septième Bulletin de la grande armée.
[2] Neuvième Bulletin de la grande armée.

DCCCCXLIX.

LA COLONNE DE ROSBACH RENVERSÉE PAR L'ARMÉE FRANÇAISE. — 18 OCTOBRE 1806.

<div align="right">Alaux et Baillif (d'après Vafflard). — 1835.</div>

Le onzième Bulletin de la grande armée, daté de Mersebourg du 19 octobre 1806, rapporte : « L'empereur a traversé le champ de bataille de Rosbach; il a ordonné que la colonne qui y avait été élevée fût transportée à Paris. »

DCCCCL.

ENTRÉE DE L'ARMÉE FRANÇAISE A LEIPSICK. — 18 OCTOBRE 1806.

<div align="right">Aquarelle par Siméon Fort. — 1837.</div>

Quatre jours après la bataille d'Iéna le maréchal Davoust, marchant sur Berlin à la tête du troisième corps de la grande armée, entra dans Leipsick.

DCCCCLI.

NAPOLÉON AU TOMBEAU DU GRAND FRÉDÉRIC. — 25 OCTOBRE 1806.

<div align="right">Ponce Camus. — 1808.</div>

DCCCCLII.

NAPOLÉON AU TOMBEAU DU GRAND FRÉDÉRIC. — 25 OCTOBRE 1806.

Alaux et Baillif (d'après Ponce Camus). — 1837.

L'empereur fut curieux de voir le tombeau du grand Frédéric. Les restes de cet illustre monarque sont renfermés dans un cercueil de bois recouvert en cuivre, et déposés dans un des caveaux de Postdam.

DCCCCLIII.

ENTRÉE DE L'ARMÉE FRANÇAISE A BERLIN. — 27 OCTOBRE 1806.

Meynier. — 1810.

De Postdam, Napoléon se dirigea sur Charlottembourg, où il séjourna le 26 octobre.

Il visita en passant la forteresse de Spandau, et « le 27 octobre il fit une entrée solennelle à Berlin. Il était environné du prince de Neufchâtel, des maréchaux Davoust et Augereau, de son grand maréchal du palais, de son grand écuyer et de ses aides de camp. Le maréchal Lefebvre ouvrait la marche à la tête de la garde impériale à pied ; les cuirassiers de la division Nansouty étaient en bataille sur le chemin. L'empereur marchait entre les grenadiers et les chasseurs à cheval de sa garde. Il est descendu au palais à trois heures après midi. Il a

été reçu par le grand maréchal du palais Duroc. Une foule immense était accourue sur son passage. L'avenue de Charlottembourg à Berlin est très-belle ; l'entrée par cette porte est magnifique. La journée était superbe. Tout le corps de la ville, présenté par le général Hullin, commandant de la place, est venu à la porte offrir les clefs de la ville à l'empereur. Ce corps s'est rendu ensuite chez sa majesté ; le général prince d'Hatzfeld était à la tête.

« L'empereur a ordonné que les deux mille bourgeois les plus riches se réunissent à l'hôtel de ville pour nommer soixante d'entre eux qui formeront le corps municipal. Les vingt cantons fourniront une garde de soixante hommes chacun, ce qui fera douze cents des plus riches bourgeois pour garder la ville et en faire la police [1]. »

DCCCCLIV.

NAPOLÉON ACCORDE A LA PRINCESSE D'HATZFELD LA GRACE DE SON MARI. — 28 OCTOBRE 1806.

De Boisfremont. — 1810.

Le prince d'Hatzfeld avait été chargé par Napoléon du gouvernement civil de Berlin. Des lettres interceptées aux avant-postes firent connaître qu'il instruisait le prince Hohenlohe des mouvements des Français. En conséquence il fut arrêté et allait être traduit devant une commission militaire, quand la princesse d'Hatzfeld

[1] Vingt et unième Bulletin de la grande armée.

vint se jeter aux pieds de l'empereur, protestant de l'innocence de son mari, dont elle était elle-même persuadée.

« Vous connaissez l'écriture de votre mari, lui dit l'em« pereur, je vais vous faire juge; » et il lui remit la lettre interceptée. La princesse, grosse de plus de huit mois, pâlissait à chaque mot qui lui découvrait la trahison de son mari, et elle était au moment de s'évanouir. L'empereur fut touché de son état. « Eh bien! lui dit-il, vous « tenez cette lettre, jetez-la au feu ; cette pièce anéantie, « je ne pourrai plus faire condamner votre mari [1]. »

DCCCCLV.

CAPITULATION DE PRENTZLOW. — 28 OCTOBRE 1806.

Aquarelle par SIMÉON FORT. — 1837.

« Il n'y a rien de fait tant qu'il reste à faire, » écrivait, le 29 octobre 1806, Napoléon au grand-duc de Berg. en le félicitant sur l'affaire de Prentzlow.

« Le grand-duc de Berg, qui avait marché pendant toute la nuit du 27 octobre avec les divisions de dragons Grouchy et Beaumont, précédées et éclairées par la cavalerie légère du général Lasalle, arrivé à huit heures du matin devant Prentzlow, en couronna les hauteurs; et, à la faveur du brouillard, les premiers hussards de son avant-garde ayant pénétré sans obstacle dans les faubourgs de la ville.....

[1] Extrait du vingt-deuxième Bulletin de la grande armée.

« Le grand-duc de Berg ordonna au général Lasalle de pénétrer dans les faubourgs et de charger tout ce qui se trouverait devant lui ; il le fit soutenir par les généraux Grouchy et Beaumont, et fit avancer une batterie d'artillerie à cheval. Cette batterie, avantageusement placée, foudroyait l'avant-garde prussienne qui protégeait le mouvement de la colonne d'infanterie ; en même temps trois régiments de dragons traversèrent la rivière à Golnitz, pour attaquer par le flanc, tandis qu'une autre brigade tournait la ville.

« Les Prussiens firent aussi de leur côté avancer une batterie sous la protection de quelques escadrons et d'un bataillon de grenadiers, pour répondre au feu des Français, et la canonnade s'engagea vivement pendant que l'infanterie continuait sa marche à travers la ville. Mais l'attaque de flanc, conduite par le général Grouchy, ayant complétement réussi, la batterie prussienne fut enlevée ; les trois escadrons du régiment de Prittwitz, après une courte et honorable résistance, furent chargés, rompus, poursuivis dans le faubourg, et jetés pêle-mêle sur un régiment d'infanterie qui, coupé de la colonne, fut mis en désordre, et forcé de mettre bas les armes.

« La position était tournée, et de tous côtés les troupes prussiennes furent repoussées.

« Le grand-duc de Berg fit alors sommer le général prussien qui y commandait, de se rendre.

« Seize mille hommes d'infanterie et soixante-quatre pièces d'artillerie sont tombés en notre pouvoir [1]. »

[1] Vingt-deuxième Bulletin de la grande armée.

DCCCCLVI.

REDDITION DE STETTIN. — 29 OCTOBRE 1806.

Aquarelle par Siméon Fort. — 1836.

« Après l'occupation de Prentzlow, le grand-duc de Berg avait immédiatement dirigé le général Lasalle sur Stettin avec la division d'avant-garde ; il somma la place et le fort de Preussen le 29 octobre 1806. Le refus du gouverneur (le lieutenant général baron de Romberg) fut suivi de la demande d'une capitulation en vertu de laquelle la garnison, qui était forte de six mille hommes, sortirait de la place avec armes et bagages, pour se rendre, soit dans la Prusse orientale et septentrionale, soit en Silésie. Le général Lasalle rejeta ces propositions. Pendant la conférence, le général Belliard, envoyé par le grand-duc, vint annoncer son arrivée et celle du maréchal Lannes ; il appuya par la menace d'un bombardement la seconde sommation ; il offrit à la garnison les mêmes conditions qu'avait acceptées le prince de Hohenlohe, et l'on exigea que tout ce qui se trouvait dans la place, appartenant au roi de Prusse, fût remis aux armes françaises. La capitulation fut signée le soir même, et le lendemain la porte de Berlin, le fort de Preussen et le pont de l'Oder furent occupés par les troupes du général Lasalle [1]. »

[1] *Précis des événements militaires*, par le général Mathieu Dumas, t. XVI, p. 300.

DCCCCLVII.

ENTRÉE DE L'ARMÉE FRANÇAISE A POSEN. —
4 NOVEMBRE 1806.

Aquarelle par Siméon Fort. — 1836.

« Le général Excelmans, commandant le premier régiment de chasseurs du maréchal Davoust, est entré à Posen, capitale de la grande Pologne. Il y a été reçu avec un enthousiasme difficile à peindre; la ville était remplie de monde, les fenêtres parées comme un jour de fête; à peine la cavalerie pouvait-elle se faire jour pour traverser les rues [1]. »

DCCCCLVIII.

CAPITULATION DE MAGDEBOURG. — 8 NOVEMBRE 1806.

Vauchelet. — 1837.

DCCCCLIX.

CAPITULATION DE MAGDEBOURG. — 8 NOVEMBRE 1806.

Aquarelle par Siméon Fort. — 1836.

La ville de Magdebourg avait été investie le 22 octobre. « Le maréchal Ney, chargé du siége de cette place, a fait bombarder la ville; plusieurs maisons ont été brûlées... Le commandant a demandé à capituler. »

[1] Vingt-huitième Bulletin de la grande armée.

La garnison de Magdebourg a défilé le 11, à neuf heures du matin, devant le corps d'armée du maréchal Ney. Nous avons vingt généraux, huit cents officiers, vingt-deux mille prisonniers, parmi lesquels deux mille artilleurs, cinquante-quatre drapeaux, cinq étendards, huit cents pièces de canon, un million de poudre, un grand équipage de pont et un matériel immense [1]. »

DCCCCLX.

NAPOLÉON REÇOIT AU PALAIS ROYAL DE BERLIN LES DÉPUTÉS DU SÉNAT. — 19 NOVEMBRE 1806.

BERTHON. — 1808.

« Le sénat conservateur ayant délibéré, le 14 octobre 1806, qu'une députation de trois de ses membres se rendrait auprès de l'empereur à Berlin, pour lui offrir l'hommage du dévouement du sénat et du peuple français, le 18 novembre les sénateurs d'Aremberg, François de Neufchâteau et Colchen arrivèrent à Berlin pour remplir cette mission; le 19 l'empereur les reçut au retour de la parade. M. François de Neufchâteau porta la parole au nom du sénat. L'empereur, en répondant qu'il remerciait le sénat de sa démarche, chargea la députation de rapporter à Paris les trois cent quarante drapeaux et étendards pris dans cette campagne sur l'armée prussienne, désirant que ces drapeaux demeurassent déposés au sénat jusqu'à ce que le monument qu'il avait ordonné

[1] Vingt-neuvième et trente et unième Bulletin de la grande armée.

d'élever fût terminé et en état de les recevoir. L'empereur fit aussi remettre à la députation l'épée, l'écharpe, le hausse-col et le cordon du grand Frédéric, pour être transportés aux Invalides, remis au gouverneur et gardés à l'hôtel.

« Les députés du sénat se retirèrent et furent accompagnés à leur demeure par trois cent quarante grenadiers de la garde impériale, qui portaient les trois cent quarante drapeaux et étendards [1]. »

DCCCCLXI.

REDDITION DE GLOGAU. — 2 DÉCEMBRE 1806.

Aquarelle par SIMÉON FORT. — 1836.

Une suspension d'armes avait été signée à Charlottembourg entre le général Duroc, le marquis de Lucchesini, et le général Zastrow, plénipotentiaires français et prussiens. Mais le roi de Prusse ayant fait connaître qu'il ne pouvait ratifier la suspension d'armes conclue par ses plénipotentiaires, parce que les stipulations en étaient pour lui inexécutables, Napoléon marcha sur Kœnigsberg. « L'empereur, dit le trente-cinquième Bulletin, est parti de Berlin le 25, à deux heures du matin.

« Le grand-duc de Berg, avec une partie de sa réserve de cavalerie et les corps des maréchaux Davoust, Lannes et Augereau, est entré à Varsovie. Le général russe Benigsen, qui avait occupé la ville avant l'approche des

[1] *Moniteur* du 30 novembre 1806.

Français, l'a évacuée, apprenant que l'armée française venait à lui et voulait tenter un engagement.

« Tout le reste de l'armée est arrivé à Posen, ou est en marche par différentes directions pour s'y rendre.

« Pendant que l'empereur dirigeait toute l'armée sur la Pologne et faisait attaquer les places de la Silésie, les troupes alliées arrivèrent devant Glogau dans les derniers jours de novembre.

« Le prince Jérôme, commandant ce corps d'armée, après avoir resserré le blocus de Glogau et fait construire des batteries autour de cette place, se porta avec les divisions bavaroise de Wrède et Deroi du côté de Kalisch, à la rencontre des Russes, et laissa le général Vandamme et le corps wurtemburgeois continuer le siége de Glogau. Des mortiers et plusieurs pièces de canon arrivèrent le 29 novembre; ils furent sur-le-champ mis en batterie, et après quelques heures de bombardement la place s'est rendue, et la capitulation a été signée le 2 décembre[1]. »

DCCCCLXII.

PASSAGE DE LA VISTULE A THORN. — 6 DÉCEMBRE 1806.

Aquarelle par SIMÉON FORT. — 1835.

Pendant que l'armée française passait la Vistule à Varsovie et au-dessus de cette ville, le maréchal Ney exécutait, dans la matinée du 6 décembre, un passage de vive

[1] Extrait des trente-cinquième et trente-huitième Bulletins de la grande armée.

force au-dessus de Thorn. Il fit aussitôt réparer le pont sous la protection de l'île qu'il avait occupée la veille. Cette affaire offrit un trait remarquable.

« La rivière, large de quatre cents toises, charriait des glaçons; le bateau qui portait notre avant-garde, retenu par les glaces, ne pouvait avancer; de l'autre rive, des bateliers polonais s'élancèrent au milieu d'une grêle de balles pour les dégager. Les bateliers prussiens voulurent s'y opposer; une lutte à coups de poing s'engagea entre eux. Les bateliers polonais jetèrent les Prussiens à l'eau, et guidèrent nos bateaux jusqu'à la rive droite. L'empereur a demandé le nom de ces braves gens pour les récompenser[1]. »

DCCCCLXIII.

COMBAT D'EYLAU. — 7 FÉVRIER 1807.

ATTAQUE DU CIMETIÈRE.

Aquarelle par SIMÉON FORT. — 1836.

« Le 6 février au matin l'armée se met en marche pour suivre l'armée russe et prussienne combinée; le grand-duc de Berg avec le corps du maréchal Soult sur Landsberg, le corps du maréchal Davoust sur Heilsberg, celui du maréchal Ney sur Worendit, pour empêcher le corps coupé à Deppen de s'élever.

« Le 7, à la pointe du jour, l'avant-garde française se mit en marche, et rencontra l'arrière-garde de l'armée

[1] Quarantième Bulletin de la grande armée.

combinée entre le bois et la petite ville d'Eylau. Plusieurs régiments de chasseurs à pied ennemis qui la défendaient furent chargés et en partie pris. On ne tarda pas à arriver à Eylau et à reconnaître que l'ennemi était en position derrière cette ville, à un quart de lieue de la petite ville de Preussich-Eylau [1]. »

DCCCCLXIV.

BATAILLE D'EYLAU. — 8 FÉVRIER 1807.

Aquarelle par Siméon Fort. — 1836.

« A la pointe du jour les armées combinées, russe et prussienne, commencèrent l'attaque par une vive canonnade sur la ville d'Eylau et sur la division Saint-Hilaire. L'empereur se porta à la position de l'église, que l'ennemi avait tant défendue la veille. Il fit avancer le corps du maréchal Augereau, et fit canonner le monticule par quarante pièces d'artillerie de sa garde. Une épouvantable canonnade s'engagea de part et d'autre.

« Trois cents bouches à feu ont vomi la mort pendant douze heures. La neige, qui plusieurs fois dans la journée obscurcissait le temps, retardait aussi la marche et l'ensemble des colonnes... La victoire, longtemps incertaine, fut décidée et gagnée lorsque le maréchal Davoust déboucha sur le plateau, et déborda l'ennemi, qui, après avoir fait de vains efforts pour le reprendre, battit en retraite. Au même moment le corps du maréchal Ney

[1] Cinquante-septième Bulletin de la grande armée.

débouchait par Altorff sur la gauche, et poussait devant lui le reste de la colonne prussienne échappée au combat de Deppen.

« Le maréchal Augereau a été blessé d'une balle. Les généraux Desjardins, Hendel et Lochet ont été blessés. Le général Corbineau a été enlevé par un boulet. Le colonel Lacuée, du soixante-troisième, et le colonel Lemarrois, du quarante-troisième, ont été tués par des boulets. Le colonel Bouvières, du onzième régiment de dragons, n'a pas survécu à ses blessures. Tous sont morts avec gloire. Notre perte se monte exactement à dix-neuf cents morts et à cinq mille sept cents blessés, parmi lesquels un millier, qui le sont grièvement, seront hors de service.

« Ainsi l'expédition offensive des armées combinées, qui avait pour but de se porter sur Thorn en débordant la gauche de la grande armée, leur a été funeste. Douze à quinze mille prisonniers, autant d'hommes hors de combat, dix-huit drapeaux, quarante-cinq pièces de canon sont les trophées trop chèrement payés sans doute par le sang de tant de braves [1]. »

DCCCCLXV.

NAPOLÉON SUR LE CHAMP DE BATAILLE D'EYLAU. — 9 FÉVRIER 1807.

MAUZAISSE (d'après GROS). — 1810.

Le lendemain de la bataille d'Eylau, le 9 février à midi, l'empereur passa en revue plusieurs divisions, et

[1] Cinquante-huitième Bulletin de la grande armée.

parcourut toutes les positions que les deux armées avaient occupées la veille. Napoléon était accompagné du grand-duc de Berg, du prince de Neufchâtel, des maréchaux Davoust, Soult, Bessières, et de M. Percy, chirurgien en chef. La campagne était couverte d'une neige épaisse. L'empereur fit donner des secours aux Russes blessés; un jeune chasseur lithuanien lui en témoigna sa reconnaissance.

DCCCLXVI.

BIVOUAC D'OSTERODE. — MARS 1807.

Hipp. Lecomte. — 1808.

Immédiatement après la bataille d'Eylau l'armée rentra dans ses cantonnements. Le quartier général était à Osterode; l'empereur y séjourna jusqu'au commencement d'avril.

DCCCLXVII.

NAPOLÉON A OSTERODE ACCORDE DES GRACES AUX HABITANTS. — MARS 1807.

Ponce Camus. — 1840.

Napoléon accueillit les familles polonaises qui vinrent se mettre sous sa protection, et accorda des grâces aux habitants dont les biens avaient été ravagés par les armées ennemies.

DCCCCLXVIII.

SIÉGE DE DANTZICK. — AVRIL 1807.

INVESTISSEMENT DE LA PLACE.

............

Pendant que les différents corps de l'armée réparaient leurs pertes et recevaient des renforts, Napoléon s'occupa sérieusement du siége de Dantzick, et de son quartier général d'Osterode il en dirigea les opérations.

Le 4 mars il faisait écrire au maréchal Lefebvre pour presser le siége de Dantzick : « Quand les Saxons seront arrivés, disait le major général au maréchal, l'empereur pense que vous aurez dix-huit mille hommes. Il est important que, dès que les Saxons auront rejoint, vous vous approchiez de Dantzick, et que vous fassiez couper la communication par la langue de terre qui va sur Pillau. Je vous envoie trois ingénieurs, faites faire des redoutes; avec des troupes de nouvelle levée il faut remuer beaucoup de terre pour leur donner de l'assurance. L'empereur attache beaucoup d'importance à ce que la correspondance de Dantzick à Pillau soit coupée. Donnez fréquemment des nouvelles de ce qui se passe devant Colberg..... »

« La ville de Dantzick, autrefois l'une des anséatiques, était échue en partage au roi de Prusse en 1795, époque du dernier démembrement de la Pologne. Elle avait beaucoup perdu de son commerce et de sa population

par ce changement de domination. Située sur la mer Baltique, à l'embouchure de la Vistule, cette place est traversée du sud au nord par la Moltau, petite rivière qui vient se jeter dans la Vistule, et qui sert de canal pour la communication des bateaux marchands. Un bras de cette rivière forme l'île appelée Speicherstadt, et ses eaux servent beaucoup à la défense de la place. Avant la guerre de 1807, la position de Dantzick ne pouvant laisser présumer qu'elle dût avoir à soutenir un siége, l'entretien de ses fortifications avait été fort négligé; mais depuis que les batailles d'Iéna et d'Auerstaëdt avaient entraîné la destruction de l'armée prussienne et ouvert le royaume, le général Manstein, qui commandait à Dantzick en l'absence du feld-maréchal Kalkreuth, gouverneur titulaire, avait fait travailler avec activité au perfectionnement des ouvrages extérieurs; il s'était surtout appliqué à les faire fortement palissader.

« Le 12 mars le maréchal Lefebvre se trouva en mesure de resserrer la place; et les troupes de la garnison ayant reculé, il distribua les siennes dans les positions suivantes : un bataillon d'infanterie légère française fut placé à Ohra, un bataillon saxon à Saint-Halbrecht, dans le Burgfeld, et deux autres à Tiefensée et Kemlade.

« Le corps polonais occupa Schonfeld, Kowald et Zunkendin. Des bataillons prirent poste à Wonnenberg, Neukau, Schudelkau, Sniekau; les cuirassiers saxons et les chevau-légers à Guirsehkens et Saint-Halbrecht.

« Le dix-neuvième régiment de chasseurs français à « Burgfeld, et le vingt-troisième à Schudelkau.

« Les dragons et les hussards badois à Wonnenberg.

« Les lanciers polonais à Langenfurt.

« Le front de cette ligne était couvert en partie par la rivière de Radanne. Le grand parc d'artillerie fut établi à Langenau. Le général Dupas, qui commandait dans cette partie, fit retrancher la tête de ce faubourg de Dantzick, et lia ses postes avec ceux de Neuschottland et de Schelmüll [1]. »

Le général Drouet remplissait les fonctions de chef de l'état-major général. Le général Kirgener, chargé dans le principe de diriger les opérations du génie, céda sa place au général Chasseloup, à qui ce commandement fut confié. Le général Lariboissière était à la tête de l'artillerie; il avait sous ses ordres les généraux d'Anthouard et Lamartinière.

La tranchée fut ouverte dans la nuit du 1er au 2 avril; le général Kalkreuth, qui avait repris le commandement de la place, recevant des secours du côté de la mer, opposa longtemps la plus vive résistance aux attaques sans cesse renouvelées des troupes françaises.

DCCCLXIX.

NAPOLÉON REÇOIT A FINKENSTEIN L'AMBASSADEUR DE PERSE.

Mulard. — 1810.

[1] *Précis des événements militaires,* par le général Mathieu Dumas, t. XVIII, p. 125-132.

DCCCCLXX.

NAPOLÉON REÇOIT A FINKENSTEIN L'AMBASSADEUR DE PERSE. — 27 AVRIL 1807.

Alaux et Rubio (d'après Mulard). — 1835.

La saison commençant à devenir favorable à la reprise des opérations militaires, Napoléon voulut rapprocher son quartier général de ses conquêtes, et il le transporta à Finkenstein. « Le château de Finkenstein a été construit par M. de Finkenstein, gouverneur de Frédéric II : il appartient maintenant à M. de Dohna, grand maréchal de la cour de Prusse [1]. »

C'est dans cette résidence que Napoléon reçut l'ambassadeur de Perse, et qu'il lui donna son audience de congé. Il a apporté « de très-beaux présents à l'empereur, de la part de son maître, et a reçu en échange le portrait de sa majesté enrichi de très-belles pierreries. Il retourne en Perse directement : c'est un personnage très-considérable de son pays, et un homme d'esprit et de beaucoup de sagacité; son retour dans sa patrie est nécessaire. Il a été réglé qu'il y aurait désormais une légation nombreuse de Persans à Paris et de Français à Téhéran [2]. »

[1] Soixante et onzième Bulletin de la grande armée.
[2] Soixante et treizième Bulletin de la grande armée.

DCCCCLXXI.

ENTRÉE DE L'ARMÉE FRANÇAISE A DANTZICK. —
27 MAI 1807.

Adolphe Roehn. — 1812.

DCCCCLXXII.

ENTRÉE DE L'ARMÉE FRANÇAISE A DANTZICK. —
27 MAI 1807.

Alaux et Guiaud. — 1835.

Le maréchal Lefebvre étant enfin parvenu à se rendre maître de toutes les positions qui environnent Dantzick, et ayant en même temps enlevé à l'ennemi toutes ses communications du côté de la mer, ordonna un assaut le 21 mai du côté de Hagelsberg.

«On se battait corps à corps sur les derniers débris des défenses de l'ennemi : tout était prêt pour la descente des fossés; les assiégés se préparaient de leur côté à soutenir et repousser l'assaut. Ils avaient disposé trois fortes pièces de bois retenues par des cordes sur le talus extérieur de l'escarpe, afin de renverser les colonnes d'attaque. Un instant avant l'heure fixée, François Vattet, soldat du douzième d'infanterie légère, qui avait déjà arraché des palissades dans le fossé, alla seul couper les cordes qui retenaient les poutres. Il fut blessé d'un coup de feu après avoir exécuté ce coup d'audace. Cependant le maréchal Lefebvre, avant de donner le signal de l'assaut, crut devoir faire au brave gouverneur de

Dantzick une dernière sommation, et lui offrir une honorable capitulation. Le feld-maréchal Kalkreuth, n'ayant plus aucun espoir d'être secouru, et reconnaissant que les assiégeants pouvaient se rendre maîtres du fort de Hagelsberg, à la glorieuse défense duquel il avait presque épuisé ses dernières ressources, se montra disposé à capituler.

« Enfin le 24 mai, après trois jours de négociations, la capitulation fut arrêtée, et il fut convenu que la garnison sortirait avec armes et bagages, drapeaux déployés, tambour battant, mèche allumée, avec deux pièces d'artillerie légère et leurs caissons attelés de six chevaux. Le 27 mai, à midi, le maréchal Lefebvre fit son entrée à la tête de son corps d'armée [1]. »

DCCCCLXXIII.

COMBAT DE HEILSBERG. — 11 JUIN 1807.

Jouy.

DCCCCLXXIV.

COMBAT DE HEILSBERG. — 11 JUIN 1807, SEPT HEURES DU SOIR.

Aquarelle par Siméon Fort. — 1835.

« Des négociations de paix avaient eu lieu pendant tout l'hiver; » mais ces négociations n'ayant amené aucun résultat, le 5 juin l'armée russe se mit en mouvement.

[1] *Précis des événements militaires*, par le général Mathieu Dumas, t. XVIII, p. 186-189.

Après les combats de Spanden, de Lomitten, et de Deppen, eut lieu l'affaire de Heilsberg. On commença à se battre le 10 juin pendant tout le jour. « L'empereur passa la journée du 11 sur le champ de bataille. Il y plaça les corps d'armée et les divisions pour donner une bataille qui fût décisive, et telle qu'elle pût mettre fin à la guerre. Toute l'armée russe était réunie. Elle avait à Heilsberg tous ses magasins; elle occupait une superbe position que la nature avait rendue très-forte, et que l'ennemi avait encore fortifiée par un travail de quatre mois.

« A quatre heures après midi l'empereur ordonna au maréchal Davoust de faire un changement de front par son extrémité de droite, la gauche en avant; ce mouvement le porta sur la basse Alle, et intercepta complétement le chemin d'Eylau. Chaque corps d'armée avait ses postes assignés; ils étaient tous réunis, hormis le premier corps, qui continuait à manœuvrer sur la basse Passarge. Ainsi les Russes, qui avaient les premiers recommencé les hostilités, se trouvaient comme bloqués dans leur camp retranché; on venait leur présenter la bataille dans la position qu'ils avaient eux-mêmes choisie. On crut longtemps qu'ils attaqueraient dans la journée du 11.

« Mais le 12, à la pointe du jour, tous les corps d'armée s'ébranlèrent, et prirent différentes directions.

« Le résultat de ces différentes journées, depuis le 5 jusqu'au 12, a été de priver l'armée russe d'environ trente mille combattants. Elle a laissé dans nos mains

trois ou quatre mille hommes, sept à huit drapeaux et neuf pièces de canon. Au dire des paysans et des prisonniers, plusieurs des généraux russes les plus marquants ont été tués ou blessés.

« Notre perte se monte à six ou sept cents hommes; deux mille ou deux mille deux cents blessés, deux ou trois cents prisonniers. Le général de division Espagne a été blessé. Le général Roussel, chef de l'état-major de la garde, qui se trouvait au milieu des fusiliers, a eu la tête emportée par un boulet de canon. C'était un officier très-distingué [1]. »

DCCCCLXXV.

BATAILLE DE FRIEDLAND. — 14 JUIN 1807.

Aquarelle par SIMÉON FORT. — 1835

« Le 12, à quatre heures du matin, l'armée française entra à Heilsberg : à cinq heures après midi l'empereur était à Eylau. Il se mit aussitôt en marche pour Friedland, et ordonna au grand-duc de Berg, aux maréchaux Soult et Davoust, de manœuvrer sur Kœnigsberg; et avec les corps des maréchaux Ney, Lannes, Mortier, avec la garde impériale et le premier corps, commandé par le général Victor, il marcha en personne sur Friedland.

« Le 13 le neuvième de hussards entra à Friedland; mais il en fut chassé par trois mille hommes de cavalerie.

« Le 14 l'ennemi déboucha sur le pont de Friedland.

[1] Soixante et dix-huitième Bulletin de la grande armée.

A trois heures du matin des coups de canon se firent entendre : « C'est un jour de bonheur, dit l'empereur; « c'est l'anniversaire de Marengo. »

« Les maréchaux Lannes et Mortier furent les premiers engagés : ils étaient soutenus par la division de dragons du général Grouchy, et par les cuirassiers du général Nansouty. Différents mouvements, différentes actions ont eu lieu. L'ennemi fut contenu et ne put pas dépasser le village de Posthenem.

« A cinq heures du soir les différents corps d'armée étaient à leur place : à la droite, le maréchal Ney; au centre, le maréchal Lannes; à la gauche, le maréchal Mortier; à la réserve, le corps du général Victor et la garde.

« La cavalerie sous les ordres du général Grouchy soutenait la gauche. La division de dragons du général Latour-Maubourg était en réserve derrière la droite; la division du général La Houssaye et les cuirassiers saxons étaient en réserve derrière le centre.

« Cependant l'ennemi avait déployé toute son armée. Il appuyait sa gauche à la ville de Friedland, et sa droite se prolongeait à une lieue et demie.

« L'empereur, après avoir reconnu la position, décida d'enlever sur-le-champ la ville de Friedland, en faisant brusquement un changement de front, la droite en avant, et fit commencer l'attaque par l'extrémité de sa droite.

« Friedland fut forcé et ses rues jonchées de morts. Tous les efforts de la bravoure des Russes furent inutiles.

Ils ne purent rien entamer et vinrent trouver la mort sur nos baïonnettes. Le champ de bataille est un des plus horribles que l'on puisse voir. Ce n'est pas exagérer que de porter le nombre des morts, du côté des Russes, de quinze à dix-huit mille hommes. Du côté des Français la perte ne se monte pas à cinq cents morts, ni à plus de trois mille blessés. Nous avons pris quatre-vingts pièces de canon et une grande quantité de caissons. Plusieurs drapeaux sont restés en notre pouvoir. Les Russes ont eu vingt-cinq généraux tués, pris ou blessés. Leur cavalerie a fait des pertes immenses [1]. »

DCCCLXXVI.

BATAILLE DE FRIEDLAND. — 14 JUIN 1807.

Horace Vernet. — 1836.

Les maréchaux Ney, Lannes et Mortier, qui avaient eu la plus grande part au succès de cette journée, allèrent prendre les ordres de l'empereur, et marchèrent à la poursuite de l'armée russe. « On l'a suivie jusqu'à onze heures du soir. Le reste de la nuit les colonnes qui avaient été coupées ont essayé de passer l'Alle à plusieurs gués. Partout, le lendemain, à plusieurs lieues, nous avons trouvé des caissons, des canons et des voitures perdus dans la rivière.

« La bataille de Friedland est digne d'être mise à côté de celles de Marengo, d'Austerlitz et d'Iéna. L'ennemi

[1] Soixante et dix-neuvième Bulletin de la grande armée.

était nombreux, avait une belle et forte cavalerie, et s'est battu avec courage [1]. »

DCCCCLXXVII.
PRISE DE KŒNIGSBERG. — 14 ET 15 JUIN 1807.

Aquarelle par Siméon Fort. — 1836.

« Pendant qu'on se battait à Friedland, le grand-duc de Berg, arrivé devant Kœnigsberg, prenait en flanc le corps d'armée du général Lestocq.

« Le 13 le maréchal Soult eut à Creutzbourg un engagement avec l'arrière-garde prussienne.

« Le 14 l'ennemi fut obligé de s'enfermer dans la place de Kœnigsberg. Vers le milieu de la journée deux colonnes ennemies coupées se présentèrent pour entrer dans la place. Six pièces de canon et trois ou quatre mille hommes qui composaient cette troupe furent pris. Tous les faubourgs de Kœnigsberg furent enlevés.

« Le 15 et le 16 le corps d'armée du maréchal Soult fut contenu devant les retranchements de Kœnigsberg; mais la marche du gros de l'armée sur Wehlau obligea l'ennemi à évacuer Kœnigsberg, et cette place tomba en notre pouvoir.

« Ce qu'on a trouvé à Kœnigsberg en subsistances est immense. Deux cents gros bâtiments, venant de Russie, sont encore tout chargés dans le port [2]. »

[1] Soixante et dix-neuvième Bulletin de la grande armée.
[2] Quatre-vingtième Bulletin de la grande armée.

DCCCCLXXVIII.

HOPITAL MILITAIRE DES FRANÇAIS ET DES RUSSES A MARIENBOURG. — JUIN 1807.

Adolphe Roehn. — 1808.

Après la bataille de Friedland, le réfectoire du château de Marienbourg fut choisi pour en faire un hôpital militaire. On y transporta indistinctement les Français et les Russes.

DCCCCLXXIX.

ENTREVUE DE NAPOLÉON ET DE L'EMPEREUR ALEXANDRE SUR LE NIÉMEN. — 25 JUIN 1807.

Adolphe Roehn. — 1808.

La bataille de Friedland ne tarda pas à être suivie d'une suspension d'hostilités; un armistice fut proposé, « et le 23 juin le grand maréchal du palais, Duroc, se rendit au quartier général des Russes au delà du Niémen, pour échanger les ratifications de l'armistice, qui a été ratifié par l'empereur Alexandre.

« Le 24 le prince Labanoff ayant fait demander une audience à l'empereur, y a été admis le même jour à deux heures après midi. Il est resté longtemps dans le cabinet de sa majesté.

« Le général Kalkreuth est attendu au quartier général pour signer l'armistice du roi de Prusse.

« Le 25 juin, à une heure après midi, l'empereur, accompagné du grand-duc de Berg, du prince de Neufchâtel, du maréchal Bessières, du grand maréchal du palais Duroc, et du grand écuyer Caulaincourt, s'est embarqué sur les bords du Niémen dans un bateau préparé à cet effet ; il s'est rendu au milieu de la rivière, où le général Lariboissière, commandant l'artillerie de la garde, avait fait placer un large radeau et élever un pavillon. A côté était un autre radeau et un pavillon pour la suite de leurs majestés. Au même moment l'empereur Alexandre est parti de la rive droite sur un bateau avec le grand-duc Constantin, le général Benigsen, le général Ouvaroff, le prince Labanoff, et son premier aide de camp, le comte de Liéven. Les deux bateaux sont arrivés en même temps ; les deux empereurs se sont embrassés en mettant le pied sur le radeau ; ils sont entrés ensemble dans la salle qui avait été préparée, et y sont restés deux heures. La conférence finie, les personnes de la suite des deux empereurs ont été introduites. L'empereur Alexandre a dit des choses agréables aux militaires qui accompagnaient l'empereur, qui, de son côté, s'est entretenu longtemps avec le grand-duc Constantin et le général Benigsen. La conférence finie, les deux empereurs sont montés chacun dans leur barque. On conjecture que la conférence a eu le résultat le plus satisfaisant. Immédiatement après, le prince Labanoff s'est rendu au quartier général français. On est convenu que la moitié de la ville de Tilsitt serait neutralisée. On y a marqué le logement de l'empereur de Russie et de sa

cour. La garde impériale russe passera le fleuve et sera cantonnée dans la partie de la ville qui lui est destinée. »

DCCCLXXX.

SIÉGE DE GRAUDENTZ. — JUIN 1807.

Aquarelle par Siméon Fort. — 1836.

Au mois de juin 1807, pendant que la grande armée marchait sur le Niémen, l'empereur ordonnait de commencer le siége de Graudentz, dernière forteresse de la Russie située sur la rive gauche de la Vistule. Des batteries placées sur la rive droite du fleuve et sur les collines de Vendorf, tirèrent contre la forteresse, qui répondit à leur feu. La place tenait encore lorsque la paix fut signée à Tilsitt.

DCCCLXXXI.

NAPOLÉON REÇOIT LA REINE DE PRUSSE A TILSITT. — 6 JUILLET 1807.

Gosse. — 1810.

DCCCLXXXII.

NAPOLÉON REÇOIT LA REINE DE PRUSSE A TILSITT. — 6 JUILLET 1807.

Tardieu. — 1810.

« La reine de Prusse est arrivée ici hier à midi. A midi et demi l'empereur Napoléon est allé lui rendre

visite. Les trois souverains ont fait leur promenade accoutumée. Ils ont ensuite dîné chez l'empereur Napoléon avec la reine de Prusse, le grand-duc Constantin, le prince Henri de Prusse, le grand-duc de Berg et le prince royal de Bavière [1]. »

La garde impériale était sous les armes. L'empereur Napoléon alla au-devant de la reine jusque dans la rue, et la reçut au bas des degrés de l'escalier.

Le grand-duc de Berg, le ministre des affaires étrangères, les maréchaux Berthier et Ney, le général Duroc accompagnaient l'empereur Napoléon. Le baron Fain, secrétaire du cabinet de l'empereur, se trouvait aussi à Tilsitt.

DCCCLXXXIII.
ALEXANDRE PRÉSENTE A NAPOLÉON LES COSAQUES, LES BASKIRS ET LES KALMOUCKS DE L'ARMÉE RUSSE. — 8 JUILLET 1807.

BERGERET. — 1810.

« Hier 8 juillet l'empereur Alexandre a donné le grand ordre de Saint-André au prince Jérôme Napoléon, roi de Westphalie; au grand-duc de Berg et de Clèves, au prince de Neufchâtel et au prince de Bénévent.

« A trois heures de l'après-midi le roi de Prusse est venu voir l'empereur Napoléon. Ces deux souverains se sont entretenus pendant une demi-heure. Immédiatement après, l'empereur Napoléon a rendu au roi de Prusse sa visite. Il est ensuite parti pour Kœnigsberg.

[1] Quatre-vingt-sixième Bulletin de la grande armée.

« Ainsi les trois souverains ont séjourné pendant vingt jours à Tilsitt. Cette petite ville était le point de réunion des deux armées. Ces soldats, qui naguère étaient ennemis, se donnaient des témoignages réciproques d'amitié, qui n'ont pas été troublés par le plus léger désordre.

« Hier l'empereur Alexandre avait fait passer le Niémen à une dizaine de Baskirs, qui ont donné à l'empereur Napoléon un concert à la manière de leur pays. L'empereur, en témoignage de son estime pour le général Platow, hetman des cosaques, lui a fait présent de son portrait [1]. »

DCCCCLXXXIV.

NAPOLÉON A TILSITT DONNE LA CROIX DE LA LÉGION D'HONNEUR A UN SOLDAT DE L'ARMÉE RUSSE QUI LUI EST DÉSIGNÉ COMME LE PLUS BRAVE. — 9 JUILLET 1807.

Debret. — 1808.

Le 9 juillet le prince de Neufchâtel, major général, mit à l'ordre de l'armée :

« La paix a été conclue entre l'empereur des Français et l'empereur de Russie, hier 8 juillet, à Tilsitt, et signée par le prince de Bénévent, ministre des relations extérieures de France, et par les princes Kourakin et Labanoff de Rostow, pour l'empereur de Russie; chacun de ces plénipotentiaires étant muni de pleins pouvoirs de leurs souverains respectifs. Les ratifications ont été

[1] Quatre-vingt-sixième Bulletin de la grande armée.

échangées aujourd'hui 9 juillet, ces deux souverains se trouvant encore à Tilsitt.

« L'échange des ratifications du traité de paix entre la France et la Russie a eu lieu aujourd'hui à neuf heures du matin. A onze heures l'empereur Napoléon, portant le grand cordon de l'ordre de Saint-André, s'est rendu chez l'empereur Alexandre, qui l'a reçu à la tête de sa garde, et ayant la grande décoration de la Légion d'honneur.

« L'empereur a demandé à voir le soldat de la garde russe qui s'était le plus distingué : il lui a été présenté. Sa majesté, en témoignage de son estime pour la garde impériale russe, a donné à ce brave l'aigle d'or de la Légion d'honneur[1]. »

DCCCCLXXXV.
ADIEUX DE NAPOLÉON ET D'ALEXANDRE APRÈS LA PAIX DE TILSITT. — 9 JUILLET 1807.

SERANGELI. — 1810.

« Les empereurs sont restés ensemble pendant trois heures, et sont ensuite montés à cheval. Ils se sont rendus au bord du Niémen, où l'empereur Alexandre s'est embarqué. L'empereur Napoléon est demeuré sur le rivage jusqu'à ce que l'empereur Alexandre fût arrivé à l'autre bord[2]. »

[1] Quatre-vingt-sixième Bulletin de la grande armée.
[2] Ibid.

338 GALERIES HISTORIQUES

Dans cette visite, l'empereur Alexandre était accompagné du grand-duc Constantin et du prince Kourakin. L'empereur Napoléon avait à sa suite le prince Murat, M. de Talleyrand, ministre des affaires étrangères, etc.

DCCCCLXXXVI.

PRISE DE STRALSUND. — 20 AOUT 1807.

<div style="text-align:right">Alaux et Hipp. Lecomte. — 1835.</div>

La rupture de l'armistice conclu à Schulshow, le 18 avril 1807, entre le maréchal Mortier et le général suédois Essen, avait été dénoncée le 3 juillet au nom du roi de Suède Gustave IV. En conséquence des ordres de Napoléon, le maréchal Brune proclama, de son quartier général de Stettin, la reprise des hostilités pour le 13 juillet. Son corps d'armée formait un total de trente-six bataillons et douze escadrons, dont la force effective s'élevait à peu près à trente mille hommes. Le roi de Suède avait sous ses ordres quinze mille Suédois, les troupes prussiennes commandées par le général Blücher ayant dû, par suite des conférences de Tilsitt, quitter le quartier général de l'armée suédoise pour rentrer en Prusse.

Dès le 11 le corps d'armée du maréchal Brune s'était mis en mouvement, en se dirigeant sur Stralsund, où les troupes suédoises, après avoir opposé quelque résistance, avaient été contraintes de se retirer. La place fut aussitôt investie.

« L'empereur Napoléon, qui avait à cœur la prompte reddition de Stralsund, ordonna au général Chasseloup, commandant en chef le génie de la grande armée, de se rendre devant cette place, de prendre le commandement du siége et de le pousser avec la plus grande vigueur : il arriva le 6 août. Ses instructions lui prescrivaient de former en même temps trois attaques, et de ne rien négliger pour que la place fût promptement enlevée. Le général Songis, commandant en chef l'artillerie de la grande armée, reçut l'ordre de tirer de Magdebourg, de Stettin et d'autres places, tout le personnel et le matériel d'artillerie qui seraient jugés nécessaires. Le major général prince de Neufchâtel se rendit de Berlin à Stralsund pour passer la revue de l'armée de siége, et faire la reconnaissance de la place pour en rendre compte à l'Empereur. L'ouverture de la tranchée fut fixée au 15 août.

« Le colonel du génie Montfort dirigeait les travaux à l'attaque de droite, le colonel Lacoste à celle du centre, et le major Rogniat à celle de gauche. Le commandement des troupes pour l'importante opération de l'ouverture de la tranchée avait été confié à la droite au général Sévérolli, au centre, au général Fririon, et à la gauche, au général Leguay. »

Les travaux, entrepris sous le feu de l'ennemi, furent poussés avec une persévérance extraordinaire, et les ordres de l'empereur furent exécutés par le général Chasseloup avec une si grande activité, que le 20 août le bombardement était déjà commencé. « Il n'y a pas

d'exemple, continue l'historien, d'approcher sur trois fronts d'attaque à la fois, poussés en quatre jours avec tant de vigueur.

« La ville était menacée d'une entière destruction; les magistrats se jetèrent aux pieds du roi, et le supplièrent de ne pas prolonger une défense inutile. Il se rendit à leurs instances, et passa avec ses troupes sur l'île de Rugen, ne laissant dans Stralsund qu'une faible garnison sous les ordres du général Peyron, l'un de ses aides de camp [1]. »

Le général Peyron se présenta lui-même aux avantpostes, accompagné de deux magistrats, et demanda à parlementer. Le 20 août les portes de Stralsund furent ouvertes à l'armée française.

DCCCLXXXVII.

MARIAGE DU PRINCE JÉROME BONAPARTE ET DE LA PRINCESSE FRÉDÉRIQUE-CATHERINE DE WURTEMBERG. — 22 AOUT 1807.

REGNAULT. — 1810.

Le mariage du prince Jérôme Bonaparte et de la princesse Frédérique-Catherine-Sophie-Dorothée de Wurtemberg fut célébré à Paris dans le mois d'août 1807, six semaines après la paix de Tilsitt.

La cérémonie de la signature du contrat se fit le 22 à huit heures du soir, dans la galerie de Diane, aux

[1] *Précis des événements militaires*, par le général Mathieu Dumas, t. XIX, p. 147-157.

Tuileries, où l'empereur et l'impératrice se rendirent, suivis des princes et princesses, des grands de l'empire.

Leurs majestés se placèrent sur leur trône ayant devant elles les deux époux. « M. Regnauld (de Saint-Jean-d'Angely), secrétaire d'état de la famille impériale, a fait lecture du contrat de mariage, qui a été signé par leurs majestés, par les hautes parties contractantes, par S. M. Joseph Napoléon, roi de Naples, frère de l'empereur ; S. M. la reine de Naples, S. M. Louis Napoléon, roi de Hollande, frère de l'empereur ; S. M. la reine de Hollande, Madame mère, le prince primat, les princes, les princesses, les grands dignitaires et les témoins. »

« Les témoins de la cour de France furent : S. A. I. monseigneur le prince Borghèse, S. A. I. et R. monseigneur le grand-duc de Berg, et S. A. S. monseigneur le prince de Neufchâtel, vice-connétable.

« Ceux de la cour de Wurtemberg : S. A. R. monseigneur le prince de Bade, S. A. M. le prince de Nassau, et S. E. M. le comte de Winzingerode, ministre d'état de S. M. le roi de Wurtemberg. »

La cérémonie religieuse fut ensuite célébrée dans la chapelle du palais des Tuileries par le prince primat, le 23 août [1].

[1] Extrait du Moniteur du 24 août 1807.

DCCCCLXXXVIII.

ENTRÉE DE LA GARDE IMPÉRIALE A PARIS APRÈS LA CAMPAGNE DE PRUSSE. — 25 NOVEMBRE 1807.

Taunay. — 1810.

La garde impériale, ayant à sa tête le maréchal Bessières, fit son entrée solennelle à Paris le 25 novembre 1807, et fut reçue par le corps municipal, que présidait M. le conseiller d'état préfet du département de la Seine, sous un arc de triomphe élevé par la ville de Paris au dehors de la barrière de la Villette.

Après que le maréchal Bessières eut répondu au discours du préfet de la Seine, « les couronnes d'or votées par la ville de Paris furent apposées aux aigles de la garde impériale, au milieu du cercle formé par son état-major.

« Les fusiliers de la garde, les chasseurs à pied, les grenadiers à pied, les chasseurs à cheval, les mameluks, les dragons, les grenadiers à cheval, la gendarmerie d'élite, chaque régiment était précédé des officiers généraux et supérieurs chargés de son commandement.

« A la suite de la garde impériale marchait, accompagné de l'état-major de la place, M. le général Hullin, commandant d'armes, suivi du corps municipal et de son cortége.

« C'est dans cet ordre, et en traversant les haies for-

mées par une innombrable population, que la garde est parvenue au palais des Tuileries, en passant sous le grand arc de la porte triomphale qui sert aujourd'hui d'entrée principale au palais, où elle a déposé ses aigles. De là, traversant le jardin des Tuileries, où elle a posé les armes, elle s'est rendue aux Champs-Élysées, où tous les corps qui la composaient et un détachement de la garde de Paris ont pris place au banquet qui lui était préparé. Dix mille couverts étaient servis : le corps municipal faisait les honneurs [1]. »

DCCCCLXXXIX.

NAPOLÉON VISITE L'INFIRMERIE DES INVALIDES. — 11 FÉVRIER 1808.

Véron Bellecourt. — 1812.

L'empereur étant à Paris dans le mois de février 1808 visita l'infirmerie des Invalides. Il était accompagné du général Duroc, grand maréchal du palais, et de l'aide de camp de service. Napoléon fut reçu aux Invalides par le maréchal Serrurier, qui en était alors gouverneur, et par l'état-major, qui le suivit pendant toute sa visite.

[1] *Moniteur,* 26 novembre 1807.

DCCCCXC.

COMBAT LIVRÉ SOUS LA COTE DE L'ILE DE GROIX PAR LA FRÉGATE FRANÇAISE LA SIRÈNE CONTRE UN VAISSEAU DE LIGNE ET UNE FRÉGATE ANGLAISE. — 22 MARS 1808.

GILBERT. — 1836.

« La frégate *la Sirène*, capitaine Duperré, après avoir rempli une mission aux Antilles, vint, de concert avec *l'Italienne*, atterrir sur les côtes de Bretagne. Elles faisaient route vers le port de Lorient lorsque, le 22 mars 1808, elles se virent chassées par une division de deux vaisseaux et trois frégates, qui leur coupaient le chemin. Obligées l'une et l'autre de chercher protection sous les forts de Groix, *l'Italienne* y parvint facilement, mais il n'en fut pas de même de *la Sirène*, qui ne put rallier la côte qu'en se battant des deux bords, pendant cinq quarts d'heure, avec un vaisseau et une frégate. Sommé, à trois reprises différentes, de se rendre, par ces mots, « Amène, ou je te coule; » Duperré répondit : « Coule, « mais je n'amène pas; feu partout! » Forcé enfin de s'échouer pour ne pas tomber au pouvoir de ses adversaires, Duperré mit tant d'habileté dans sa manœuvre, que, trois jours après, il avait renfloué sa frégate et rentrait à Lorient, en passant à travers les nombreux croiseurs anglais qui bloquaient ce port[1]. »

[1] *Biographie maritime.*

DCCCCXCI.

ENTRÉE DE FERDINAND VII EN FRANCE. — 20 AVRIL 1808.

ALAUX et LESTANG. — 1835.

Le prince des Asturies (depuis Ferdinand VII, roi d'Espagne), ayant réclamé la protection de l'empereur des Français, se rendit à Bayonne, le 20 avril 1808, « accompagné du duc de Saint-Charles, grand maître de sa maison; du duc de l'Infantado, du chanoine Escoquiz, des ministres Cevallos, Musquiz et Labrador; des comtes de Villaniero et d'Orgaz, et des marquis d'Ayerbe et de Suadalcarar. »

Le prince, qui avait été escorté jusqu'à la frontière par les gardes espagnoles, y fut reçu par le prince de Neufchâtel et par une garde d'honneur composée de grenadiers de la garde impériale, qui l'accompagnèrent jusqu'à Bayonne.

« Son altesse royale est descendue dans la maison où logeait l'infant don Carlos; à deux heures après midi S. M. l'empereur est allée voir les deux infants. A six heures son altesse royale est venue à la campagne qu'habite sa majesté, et a dîné avec elle [1]. »

[1] *Moniteur* du 26 avril 1808.

DCCCXCII.

CONFÉRENCES DES EMPEREURS NAPOLÉON ET ALEXANDRE A ERFURT. — 27 SEPTEMBRE AU 14 OCTOBRE 1808.

NAPOLÉON REÇOIT A ERFURT LE BARON DE VINCENT, AMBASSADEUR EXTRAORDINAIRE DE L'EMPEREUR D'AUTRICHE.

Gosse.

Avant de quitter Tilsitt, dans le mois de juillet 1807, les empereurs de France et de Russie étaient convenus de se revoir l'année suivante. Cette entrevue eut lieu à Erfurt. Tous les rois et princes confédérés de l'Allemagne s'y trouvèrent ou s'y firent représenter par leurs ministres.

« Erfurt, dit l'auteur des Mémoires sur la guerre de 1809 en Allemagne, vit alors un de ces congrès de souverains auxquels l'Europe n'était plus accoutumée. Les deux empereurs d'Occident et d'Orient se réunissaient pour traiter des affaires de la paix et de la guerre, pour régler l'état de l'Europe.

« La Prusse y était représentée par le prince Guillaume et le comte de Goltz. L'empereur d'Autriche y envoya M. de Vincent, porteur d'une lettre à l'empereur des Français. Napoléon reçut, à son arrivée à Erfurt, l'ambassadeur d'Autriche. »

Les empereurs de France et de Russie étaient arrivés à Erfurt le 27 septembre; ils y séjournèrent jusqu'au 14 octobre, qu'ils se séparèrent pour retourner dans leurs états.

DCCCXCIII.

COMBAT DU PALINURE CONTRE LE CARNATION. — 3 OCTOBRE 1808.

Gudin.

« Le 3 octobre 1808 le brick de sa majesté *le Palinure*, armé de seize caronades de vingt-quatre, et de quatre-vingts hommes d'équipage, sous les ordres du capitaine de frégate Jance, a rencontré, à environ soixante lieues au nord de la Martinique, le brick de guerre anglais *le Carnation*, armé de dix-huit caronades de trente-deux, et de cent dix-sept hommes d'équipage, capitaine Grégory.

« Après une canonnade d'une heure et demie, *le Carnation* a été enlevé à l'abordage par *le Palinure*, et conduit à la Martinique.

« L'ennemi a eu vingt-neuf hommes tués ou blessés, et parmi les premiers est le capitaine anglais. *Le Palinure* n'a eu que quinze hommes tués ou blessés [1]. »

Le capitaine Jance avait commandé la manœuvre pendant toute l'affaire, quoique atteint depuis quelques jours d'une fièvre qui le fit descendre au tombeau le lendemain de sa victoire.

[1] *Moniteur* du 18 février 1809.

DCCCCXCIV.

COMBAT DE SOMO-SIERRA (ESPAGNE). — 30 NOVEMBRE 1808.

Alaux et Hipp. Lecomte (d'après H. Vernet). — 1835.

L'arrivée du vieux roi Charles IV à Bayonne suivit de quelques jours celle de son fils (30 avril 1808). Dès lors Napoléon démasqua ses plans et s'achemina ouvertement à la conquête de l'Espagne, qu'il préparait sous main depuis plusieurs mois. Un traité secret, conclu le 27 octobre 1807 entre la cour de Madrid et le cabinet impérial des Tuileries, avait permis à quarante mille Français de traverser la péninsule pour aller attaquer la puissance anglaise à Gibraltar et en Portugal. Sous ce prétexte Pampelune, Barcelone, Figuières, Saint-Sébastien avaient été occupés, et les avant-postes de Murat poussés jusqu'à cinquante lieues de Madrid, à l'extrémité de la Vieille-Castille. Tout était donc prêt pour l'invasion, lorsque les deux abdications imposées à Charles IV et à son fils vinrent lui prêter une apparence de légitimité. « J'ai vu vos maux, je vais y porter remède, s'écriait Napoléon dans son manifeste adressé à la nation espagnole ; votre grandeur, votre puissance, fait partie de la mienne. Vos princes m'ont cédé leurs droits à la couronne des Espagnes..... soyez pleins d'espérance..... (24 mai 1808). » Mais l'Espagne refusa d'entendre ces décevantes promesses ; le jour de la fête de saint Ferdinand fut le si-

gnal d'une vaste insurrection sur divers points de la péninsule. Le marquis de la Romana ramena au sein de sa patrie toute une armée espagnole exilée sur les rives de la Baltique; une armée anglaise débarqua en Portugal; enfin la malheureuse capitulation de Baylen vint interrompre par un revers la longue suite de victoires qui depuis huit ans avaient partout accompagné les armes françaises. Napoléon s'aperçut alors que la possession de l'Espagne ne pouvait être l'effet d'une surprise, et que pour rétablir à Madrid son frère Joseph, qui n'avait pu y régner que huit jours, il fallait tout l'effort, tout le déploiement de puissance avec lequel on fait les grandes conquêtes.

« Il fut contraint, dit le maréchal Suchet dans ses Mémoires, de détacher de la grande armée, qui était en Prusse et en Pologne, une partie de ses vieilles bandes. Lui-même, avec la garde impériale, vint se mettre, au mois de novembre, à la tête des forces qu'il avait rassemblées sur le haut Èbre. »

Le 12 il avait son quartier général à Burgos, et marchait sur la capitale de l'Espagne.

On lit dans le treizième Bulletin :

« Le 29 le quartier général de l'empereur a été porté au village de Bozeguillas.

« Le 30, à la pointe du jour, le duc de Bellune s'est présenté au pied du Somo-Sierra. Une division de treize mille hommes de l'armée de réserve espagnole défendait le passage de cette montagne. L'ennemi se croyait inexpugnable dans cette position. Il avait retranché le

col que les Espagnols appellent *Puerto*, et y avait placé seize pièces de canon. Le neuvième d'infanterie légère couronna la droite, le quatre-vingt-seizième marcha sur la chaussée, et le vingt-quatrième suivit à mi-côte les hauteurs de gauche. Le général Senarmont, avec six pièces d'artillerie, avança par la chaussée.

« La fusillade et la canonnade s'engagèrent. Une charge que fit le général Montbrun, à la tête des chevau-légers polonais, décida l'affaire, charge brillante s'il en fut, où ce régiment s'est couvert de gloire, et a montré qu'il était digne de faire partie de la garde impériale. Canons, drapeaux, fusils, soldats, tout fut enlevé, coupé ou pris, huit chevau-légers polonais ont été tués sur les pièces, et seize ont été blessés; parmi ces derniers le capitaine Drievanoski a été si grièvement blessé, qu'il est presque sans espérance. Le major Ségur, maréchal des logis de la maison de l'empereur, chargeant parmi les Polonais, a reçu plusieurs blessures dont une assez grave. Les seize pièces de canon, dix drapeaux, une trentaine de caissons, deux cents chariots de toute espèce de bagages, les caisses des régiments, sont les fruits de cette brillante affaire [1]. »

DCCCCXCV.

NAPOLÉON PRESCRIT AUX DÉPUTÉS DE LA VILLE DE MADRID DE LUI APPORTER LA SOUMISSION DU PEUPLE. — 3 DÉCEMBRE 1808.

CARLE VERNET. — 1810.

[1] Treizième Bulletin de l'armée d'Espagne.

DCCCXCVI.

NAPOLEON PRESCRIT AUX DÉPUTÉS DE LA VILLE DE MADRID DE LUI APPORTER LA SOUMISSION DU PEUPLE.

<div style="text-align:right">Aquarelle par Gautier.</div>

« Le 1ᵉʳ décembre le quartier général de l'empereur était à Saint-Augustin, et le 2 le duc d'Istrie, avec la cavalerie, est venu couronner les hauteurs de Madrid. Le 2, à midi, sa majesté arriva de sa personne. Le maréchal duc d'Istrie envoya sommer la ville, où s'était formée une junte militaire.

« Prendre Madrid d'assaut pouvait être une opération militaire de peu de difficulté ; mais amener cette grande ville à se soumettre en employant tour à tour la force et la persuasion, et en arrachant les propriétaires et les véritables hommes de bien à l'oppression sous laquelle ils gémissaient, c'est là ce qui était difficile. Tous les efforts de l'empereur dans ces deux journées n'eurent pas d'autre but.

« Dans la journée du 2 décembre l'empereur ordonna au général de brigade Maison de s'emparer des faubourgs, et chargea le général de division Lauriston de protéger cette occupation par le feu de quatre pièces d'artillerie de la garde. Les voltigeurs du seizième régiment s'emparèrent des maisons et notamment d'un grand cimetière... » Les attaques furent conduites avec la plus grande activité.

Dans la matinée du 3 le palais du Retiro, les postes

importants de l'observatoire, de la manufacture de porcelaine, de la grande caserne, de l'hôtel de Médina-Celi, et tous les débouchés qui avaient été mis en état de défense étaient emportés par les troupes françaises.

« On se serait difficilement peint le désordre qui régnait dans Madrid, ajoute le Bulletin, si un grand nombre de prisonniers, arrivant successivement, n'avaient rendu compte des scènes épouvantables et de tout genre dont cette capitale offrait le spectacle.

« A cinq heures le général Morla, l'un des membres de la junte militaire, et don Bernardo Yriarte, envoyé de la ville, se rendirent dans la tente de S. A. S. le major général, et demandèrent la journée du 4 pour faire entendre raison au peuple. Le prince major général les présenta à S. M. l'empereur et roi, qui, à la fin de son allocution, leur dit : « Retournez à Madrid ; je vous donne « jusqu'à demain six heures du matin. Revenez alors, si « vous n'avez à me parler du peuple que pour m'ap- « prendre qu'il s'est soumis ; sinon, vous et vos troupes, « vous serez tous passés par les armes [1]. »

DCCCCXCVII.

CAPITULATION DE MADRID. — 4 DÉCEMBRE 1808.

Gros. — 1810.

« Le 4, à six heures du matin, rapporte le quatorzième Bulletin de l'armée d'Espagne, le général Morla et le

[1] Treizième et quatorzième Bulletin de l'armée d'Espagne.

général don Fernando de la Vera, gouverneur de la ville, se présentèrent à la tente du prince major général. Les discours de l'empereur, répétés au milieu des notables, la certitude qu'il commandait en personne, les pertes éprouvées pendant la journée précédente avaient porté le repentir et la terreur dans tous les esprits. Pendant la nuit les plus mutins s'étaient soustraits au danger par la fuite, et une partie des troupes s'étaient débandées.

« A dix heures le général Belliard prit le commandement de Madrid; tous les postes furent remis aux Français, et un pardon général fut proclamé.

DCCCCXCVIII.

COMBAT DU BRICK DE GUERRE LE CYGNE CONTRE UNE DIVISION NAVALE ANGLAISE. — 12 DÉCEMBRE 1808.

GUDIN.

Le brick de guerre *le Cygne*, armé de quatorze caronades de vingt-quatre et deux canons de huit, et commandé par le lieutenant de vaisseau Menouvrier-Defresne, fut expédié de Cherbourg le 10 novembre 1808, avec un chargement de farine et autres subsistances destinées au ravitaillement des troupes formant la garnison de la Martinique. A l'atterrage de cette île *le Cygne* soutint un brillant combat, dont le récit, qu'on va lire, est extrait du rapport adressé par le ministre de la marine à l'empereur.

« Le 12 décembre *le Cygne*, qui se dirigeait sur Saint-Pierre, fut obligé, par la présence de l'ennemi en force supérieure, de mouiller au Céron, sous la protection des batteries de la côte. Ce jour même huit bâtiments ennemis, dont deux frégates et une corvette, vinrent attaquer ce brick. Les frégates lui envoyèrent leurs bordées, et trois péniches protégées par elles se dirigèrent sur *le Cygne*. Elles furent coulées avant de l'atteindre. Une des frégates s'approcha du brick français à demi-portée de pistolet dans l'intention de l'aborder; mais la mitraille et la mousqueterie *du Cygne* la forcèrent bientôt de s'éloigner. Quatre nouvelles péniches accostèrent ce brick; mais des hommes dont elles étaient armées, dix-sept seuls, faits prisonniers, mirent le pied sur le pont : les autres avaient été exterminés. La division anglaise, maltraitée, et ayant eu au moins deux cents hommes tués ou noyés, prit le large.

« *Le Cygne* n'a pas perdu un seul homme, cinq seulement ont été légèrement blessés. »

Les habitants de la Martinique témoignèrent la plus vive admiration pour la bravoure des défenseurs *du Cygne*; et le commerce de Saint-Pierre décerna, avec l'approbation de l'amiral Villaret, capitaine général de la colonie, une épée d'honneur au lieutenant Defresne. Aussitôt que l'empereur fut instruit de la conduite de cet officier, il l'éleva au grade de capitaine de frégate [1].

[1] Travaux de la section historique de la marine.

DCCCCXCIX.

L'ARMÉE FRANÇAISE TRAVERSE LES DÉFILÉS DU GUADARRAMA. — 22 AU 24 DÉCEMBRE 1808.

<div style="text-align:right">TAUNAY. — 1812.</div>

M.

L'ARMÉE FRANÇAISE TRAVERSE LES DÉFILÉS DU GUADARRAMA. — 22 AU 24 DÉCEMBRE 1808.

<div style="text-align:right">ALAUX et LAFAYE (d'après TAUNAY). — 1835.</div>

« Dans les premiers jours du mois de décembre on apprit que les colonnes de l'armée anglaise étaient en retraite et se dirigeaient vers la Corogne, où elles devaient se rembarquer. De nouvelles informations firent ensuite connaître qu'elles s'étaient arrêtées, et que le 16 elles étaient parties de Salamanque pour entrer en campagne. Dès le 15 la cavalerie légère avait paru à Valladolid; toute l'armée anglaise passa le Duero, et arriva le 23 devant le duc de Dalmatie, à Saldagna.

« Aussitôt que l'empereur en fut instruit à Madrid, il quitta cette capitale, le 22 décembre, pour marcher contre les Anglais, afin de leur couper la retraite et se porter sur leurs derrières. Le quartier général était le 23 à Villa-Castin, le 25 à Tordesillas, et le 27 à Medina de Rio-Seco. Mais, quelque diligence que fissent les troupes françaises, le passage de la montagne du Guadarrama, qui était couverte de neige, les pluies conti-

nuelles et le débordement des torrents retardèrent leur marche de deux jours [1]. »

MI.

MADEMOISELLE DE SAINT-SIMON SOLLICITANT LA GRACE DE SON PÈRE. — DÉCEMBRE 1808.

LAFOND. — 1810.

MII.

MADEMOISELLE DE SAINT-SIMON SOLLICITANT LA GRACE DE SON PÈRE. — DÉCEMBRE 1808.

ALAUX et LAFAYE (d'après LAFOND). — 1835.

Le marquis de Saint-Simon, ancien officier général français, engagé au service d'Espagne depuis la révolution, se trouvait à Madrid lors du siége de cette ville. Après l'entrée des troupes françaises il fut arrêté, et il allait être traduit devant une commission militaire, lorsque mademoiselle de Saint-Simon se jeta aux genoux de Napoléon pour lui demander la grâce de son père, qui lui fut accordée.

MIII.

NAPOLÉON A ASTORGA. — JANVIER 1809.

L'EMPEREUR SE FAIT PRÉSENTER LES PRISONNIERS ANGLAIS, ET ORDONNE DE LES TRAITER AVEC DES SOINS PARTICULIERS.

HIPP. LECOMTE. — 1810

[1] Vingt et unième Bulletin de l'armée d'Espagne.

MIV.

NAPOLÉON A ASTORGA. — JANVIER 1809.

L'EMPEREUR SE FAIT PRÉSENTER LES PRISONNIERS ANGLAIS, ET ORDONNE DE LES TRAITER AVEC DES SOINS PARTICULIERS.

Alaux et Baillip (d'après Hipp. Lecomte). — 1835.

Depuis l'arrivée de l'empereur au quartier général d'Astorga, les troupes françaises avaient eu plusieurs engagements avec l'armée anglo-espagnole, qui se retirait du côté de la Corogne.

« La route de Benavente à Astorga est couverte de chevaux anglais morts, de voitures, d'équipages, de caissons d'artillerie et de munitions de guerre. On a trouvé à Astorga des magasins de draps, de couvertures et d'outils de pionniers.

« L'empereur a chargé le duc de Dalmatie de la mission glorieuse de poursuivre les Anglais jusqu'au lieu de leur embarquement.

« Il y a deux routes d'Astorga à Villa-Franca. Les Anglais passaient par celle de droite, les Espagnols suivaient celle de gauche ; ils marchaient sans ordre : ils ont été coupés et cernés par les chasseurs hanovriens. Un général de brigade et une division entière, officiers et soldats, ont mis bas les armes ; on lui a pris ses équipages, dix drapeaux et six pièces de canon.

« Depuis le 27 nous avons déjà fait à l'ennemi plus de dix mille prisonniers, parmi lesquels sont quinze

cents Anglais. Nous lui avons pris plus de quatre cents voitures de bagages et de munitions, quinze voitures de fusils, ses magasins et ses hôpitaux de Benavente, d'Astorga et de Bembibre. Dans ce dernier endroit, le magasin à poudre, qu'il avait établi dans une église, a sauté.

« Sa majesté a ordonné de traiter les prisonniers anglais avec les égards dus à des soldats qui, dans toutes les circonstances, ont manifesté des idées libérales et des sentiments d'honneur. Informée que, dans les lieux où les prisonniers sont rassemblés, et où se trouvent dix Espagnols contre un Anglais, les Espagnols maltraitent les Anglais et les dépouillent, elle a ordonné de séparer les uns des autres, et elle a prescrit, pour les Anglais, un traitement tout particulier [1]. »

MV.
COMBAT DE LA COROGNE. — 16 JANVIER 1809.

Hipp. Lecomte.

En conséquence des ordres qu'il avait reçus de l'empereur, le duc de Dalmatie marchait à la poursuite de l'armée anglaise qui se dirigeait sur le Ferrol et la Corogne.

« Le 12 janvier il partit de Betanzos..... Le 15 au matin les divisions Merle et Mermet occupèrent les hauteurs de Villaboa, où se trouvait l'avant-garde ennemie, qui fut attaquée et culbutée.

[1] Vingt-cinquième Bulletin de l'armée d'Espagne.

«Notre droite fut appuyée au point d'intersection de la route de la Corogne à Lugo, et de la Corogne à San-Iago. Elle était placée en arrière du village d'Elvina. L'ennemi occupait en face de très-belles hauteurs.»

Le reste de la journée du 15 fut employé à placer une batterie de douze pièces de canon, et ce ne fut que le 16, à trois heures après midi, que le duc de Dalmatie donna l'ordre de l'attaque. On se battit jusqu'au soir. «Les Anglais, reprend le Bulletin, ayant été abordés franchement par la première brigade de la division Mermet, furent repoussés du village d'Elvina, et se retirèrent dans les jardins qui sont autour de la Corogne. La nuit devenant très-obscure, on fut obligé de suspendre l'attaque. L'ennemi en a profité pour s'embarquer. Sa perte a été immense : deux batteries de notre artillerie l'ont foudroyé pendant la durée du combat. On a compté sur le champ de bataille plus de huit cents cadavres anglais, parmi lesquels on a trouvé le corps du général Hamilton et ceux de deux autres officiers généraux dont on ignore les noms. Nous avons pris vingt officiers, trois cents soldats et quatre pièces de canon. Les Anglais ont laissé plus de quinze cents chevaux qu'ils avaient tués. Notre perte s'élève à cent hommes tués; on ne compte pas plus de cent cinquante blessés.

«Nous n'avons eu qu'environ six mille hommes d'engagés pendant le combat.»

Le Bulletin suivant ajoute : «Les régiments anglais portant les numéros quarante-deux, cinquante et cinquante-deux, ont été entièrement détruits au combat

du 16, près la Corogne. Il ne s'est pas embarqué soixante hommes de chacun de ces corps. Le général en chef Moore a été tué en voulant charger à la tête de cette brigade[1]. »

MVI.

PRISE DE LA PROSERPINE DEVANT TOULON. — 28 FÉVRIER 1809.

GUDIN.

Le 27 février l'amiral Gantheaume, qui commandait à Toulon, voulant éloigner une frégate anglaise qui depuis plusieurs jours venait indiscrètement explorer les mouvements de la rade, fit appareiller les frégates *la Pénélope*, capitaine Dubourdieu, et *la Pauline*, capitaine Montfort. Ces deux bâtiments avaient ordre de rentrer dans la soirée, et lorsqu'ils exécutèrent cette manœuvre la frégate anglaise les suivit dans leur retraite, et revint, à la nuit tombante, reconnaître l'escadre de sa majesté jusqu'à peu de distance du cap Sicié.

L'amiral ordonna alors aux deux mêmes frégates de réappareiller aussitôt que l'obscurité leur permettrait d'espérer que leur manœuvre ne serait pas aperçue de l'ennemi, de porter d'abord au large et de revenir sur la rade après une courte bordée, de manière à couper la retraite à la frégate ennemie, et à lui livrer le combat.

Cette manœuvre fut exécutée avec autant de précision que d'habileté, et le capitaine Dubourdieu, dans

[1] Trentième et trente et unième Bulletin de l'armée d'Espagne.

son rapport à l'amiral Gantheaume, rend ainsi compte du succès de sa mission :

« A deux heures, ce matin, nous avons aperçu la frégate; à quatre heures et demie, nous l'avons engagée, et à cinq heures un quart elle a amené son pavillon.

« Notre bonheur est tel que, quoique nous ayons combattu vergue à vergue et de nuit, *la Pénélope* et *la Pauline* n'ont pas un seul homme de tué ni de blessé. *La Pénélope* a eu quelques avaries dans son gréement, et *la Pauline*, par la position habile qu'elle a su conserver, n'a nullement souffert.

« La frégate ennemie est *la Proserpine*, de quarante-deux canons, capitaine Charles Otter, armée de deux cent quatre-vingt-dix hommes d'équipage. Elle a eu onze hommes tués dans cette affaire et quinze blessés[1]. »

MVII.

COMBAT DE CIUDAD-REAL. — 27 MARS 1809.

.

On lit dans le Moniteur du 9 avril 1809 :

« Le général Sébastiani mande de Santa-Cruz, au pied de la Sierra-Morena, en date du 29 mars, que le 27 il a reconnu l'armée espagnole d'Andalousie, grossie d'une nuée de paysans, qui était en bataille devant Ciudad-Real; qu'il l'a attaquée, culbutée et dé-

[1] *Moniteur* du 9 mars 1809.

truite sans résistance, et que le 28 les faibles restes de cette armée étaient au delà de la Sierra-Morena; que les résultats de cette affaire sont quatre mille prisonniers, sept drapeaux et dix-huit pièces de canon. Au nombre des prisonniers sont cent quatre-vingt-dix-sept officiers, parmi lesquels quatre colonels et sept lieutenants-colonels. Un grand nombre d'ennemis a été tué, plus de trois mille ont été sabrés par la cavalerie. De si grands résultats ne nous ont presque rien coûté: Nous avons eu trente hommes tués et soixante blessés...

« Hier, 28, des fuyards ennemis ont été atteints par la cavalerie, et deux généraux ennemis, qui les escortaient, ont été tués. Le général Sébastiani était le 29 au pied de la Sierra-Morena, et se trouvait ainsi en ligne avec le duc de Bellune, qui doit avoir dépassé Mérida [1]. »

MVIII.

BATAILLE D'OPORTO. — 29 MARS 1809.

BEAUM.

Le combat de la Corogne livra au maréchal Soult la Galice et tout le nord de l'Espagne. Il marcha de là sur le Portugal, et, après avoir passé le Minho, il se dirigea sur Oporto. Le 27 mars il était devant cette ville. « Quand il fut arrivé devant la place le 28, et qu'il vit l'étendue et la faiblesse des ouvrages, il demanda de nouveau au prélat (l'évêque d'Oporto, qui commandait dans la ville)

[1] *Moniteur* du 9 avril 1809.

qu'il épargnât à cette cité grande et commerçante les horreurs d'un siége. Le prisonnier qu'on envoya porter ce message n'évita la mort qu'en prétendant que Soult faisait offrir de rendre son armée.....

« La négociation étant rompue, Soult fit ses dispositions pour attaquer dès le lendemain. Le combat s'engagea sur les ailes..... Les Français chargèrent avec impétuosité, pénétrèrent au delà des retranchements, et s'emparèrent de deux forts principaux, où ils entrèrent par les embrasures, tuant ou dispersant tout ce qu'ils y trouvèrent.

« La victoire était certaine..... mais le combat se continuait dans Oporto. Les deux bataillons que le maréchal avait fait marcher sur la ville avaient brisé les barricades qui étaient à l'entrée des rues, et étaient arrivés au pont en combattant toujours; alors tous les désastres possibles, toutes les horreurs de la guerre s'accumulèrent en une heure sur cette malheureuse ville.

« Plus de quatre mille personnes de tout sexe et de tout âge s'enfuirent dans le plus grand tumulte et comme éperdues vers le pont, qu'elles s'efforçaient inutilement de traverser, tant l'affluence était grande. Les batteries de la rive opposée ouvrirent leur feu quand les Français parurent; et, au même moment, un détachement de cavalerie portugaise qui fuyait traversa au grand galop cette foule épouvantée, et se fraya un chemin sanglant jusqu'au fleuve. Les barques encombrées ne purent soutenir le poids de ces nouveaux arrivants, et bientôt toute cette partie du fleuve fut couverte de cadavres sur les-

quels venait échouer tout ce qui tentait encore le passage.

« Les premiers Français qui arrivèrent oublièrent, à cet affreux spectacle, et le combat et les ennemis ; ils ne virent plus que des malheureux qu'il fallait sauver.....

« On dit que dix mille Portugais périrent dans ce jour malheureux. La perte des Français n'excéda pas cinq cents hommes[1]. »

MIX.

COMBAT DU NIÉMEN CONTRE L'AMÉTHYSTE. — 6 AVRIL 1809.

GUDIN.

Le 5 avril, à onze heures et demie du matin, la frégate de sa majesté *le Niémen*, commandée par le capitaine Dupotet, eut connaissance de deux frégates ennemies à deux lieues et demie sous le vent.

A neuf heures un quart du soir l'une de ces deux frégates, *l'Améthyste*, rejoignit *le Niémen*, et le feu commença par les canons de retraite et de chasse.

A onze heures et demie, ayant plusieurs manœuvres coupées, et ne voulant pas attendre de plus grandes avaries, le capitaine Dupotet se résolut à un engagement sérieux ; un quart d'heure après le combat commença à portée de pistolet, sous petite voile.

Après plusieurs manœuvres, s'apercevant que l'ennemi voulait le passer d'avant en arrière, le capitaine français

[1] *Histoire des guerres de la Péninsule de 1807 à 1814*, par le lieutenant-colonel Napier, t. III, p. 247-252.

imita d'abord sa manœuvre, puis, revenant au vent, lui passa à la poupe, et lui envoya dans cette position une volée à bout portant; il voulait en venir à un abordage, mais l'ennemi l'évita par une arrivée qui lui laissa l'avantage du vent.

A deux heures et demie Dupotet perdit son mât d'artimon, et le feu prit dans le bastingage de bâbord; l'ennemi, quoique très-dégréé, profita de ce moment pour le canonner par la hanche; mais le désordre fut bientôt réparé, et Dupotet eut la satisfaction de voir tomber le grand mât d'artimon de la frégate ennemie, qui prit aussitôt chasse vent arrière, ayant à la traîne ses deux mâts qui retardaient sa marche; il ne lui restait de voiles que sa misaine criblée de mitraille. Dupotet la canonna ainsi dans sa poupe sans qu'elle tirât un coup de canon. Mais, au moment où l'ennemi était rendu, et où un officier français allait l'amariner, la frégate *l'Aréthuse*, portant quarante-huit bouches à feu, dont vingt-huit canons de dix-huit, et vingt caronades de trente-deux, vint prendre part au combat, et délivrer *l'Améthyste*.

L'Améthyste, avec laquelle Dupotet avait combattu six heures et demie environ, avait vingt-six canons de dix-huit, deux de neuf, et dix-huit caronades de trente-deux.

FIN DU QUATRIÈME VOLUME.

TABLE INDICATIVE

DES

SALLES OU SONT PLACÉS LES TABLEAUX HISTORIQUES

DONT LES SUJETS SONT COMPRIS DANS LE QUATRIÈME VOLUME.

Pages.

648. Ville et château de Nice. Le général Bonaparte prend le commandement de l'armée d'Italie..................... 3
Aile du nord ; rez-de-chaussée, salle n° 61.

649. Ville et château de Nice. Le général Bonaparte prend le commandement de l'armée d'Italie..................... Ibid.
Partie centrale ; 1er étage, galerie des Aquarelles, n° 140.

650. Arrivée de l'armée française à Albenga. Premier quartier du général Bonaparte pour l'ouverture de la campagne........ 5
Partie centrale ; 1er étage, galerie des Aquarelles, n° 140.

651. Entrée de l'armée française à Savone................... Ibid.
Aile du midi ; rez-de-chaussée, salle n° 61.

652. Entrée de l'armée française à Savone................... Ibid.
Partie centrale ; 1er étage, galerie des Aquarelles, n° 140.

653. Combat de Voltri.................................... 6
Partie centrale ; 1er étage, galerie des Aquarelles, n° 140.

654. Le colonel Rampon, à la tête de la trente-deuxième demi-brigade, défend la redoute de Monte-Legino............. 7
Aile du midi ; rez-de-chaussée, salle n° 61.

655. Le colonel Rampon, à la tête de la trente-deuxième demi-brigade, défend la redoute de Monte-Legino............. Ibid.
Partie centrale ; 1er étage, galerie des Aquarelles, n° 140.

656. Bataille de Montenotte............................... 9
Aile du midi ; rez-de-chaussée, salle n° 61.

TABLE.

Pages.

657. Bataille de Montenotte.................................... 9
Partie centrale; 1er étage, galerie des Aquarelles, n° 140.

658. Entrée de l'armée française à Carcare.................. 10
Partie centrale; 1er étage, galerie des Aquarelles, n° 140.

659. Blocus du château de Cossaria......................... Ibid.
Aile du midi; rez-de-chaussée, salle n° 61.

660. Blocus du château de Cossaria......................... 11
Partie centrale; 1er étage, galerie des Aquarelles, n° 140.

661. Attaque du château de Cossaria........................ Ibid.
Aile du midi; rez-de-chaussée, salle n° 61.

662. Attaque du château de Cossaria. Le lieutenant général Provera, sommé de se rendre, demande à capituler.......... Ibid.
Partie centrale; 1er étage, galerie des Aquarelles, n° 140.

663. Reddition du château de Cossaria..................... Ibid.
Partie centrale; 1er étage, galerie des Aquarelles, n° 140.

664. Le général Bonaparte reçoit à Millesimo les drapeaux enlevés à l'ennemi... 13
Aile du midi; rez-de-chaussée, salle n° 61.

665. Attaque générale de Dego............................ Ibid.
Partie centrale; 1er étage, galerie des Aquarelles, n° 140.

666. Combat de Dego. Attaque de la redoute de Monte-Maglione.. Ibid.
Partie centrale; 1er étage, galerie des Aquarelles, n° 140.

667. Combat de Dego..................................... 14
Partie centrale; 1er étage, galerie des Aquarelles, n° 140.

668. Combat de Dego. Le général Bonaparte rencontre le général Causse blessé mortellement........................... Ibid.
Aile du midi; rez-de-chaussée, salle n° 61.

669. Prise de Dego....................................... Ibid.
Partie centrale; 1er étage, galerie des Aquarelles, n° 140.

670. Prise des hauteurs de Monte-Zemolo................... 16
Partie centrale; 1er étage, galerie des Aquarelles, n° 140.

TABLE.

671. Prise de la ville de Ceva. Évacuation du camp retranché par les Piémontais.................................... 17
Partie centrale; 1er étage, galerie des Aquarelles, n° 140.

672. Prise de la ville de Ceva. Les Piémontais se retirent dans le fort... *Ibid.*
Partie centrale; 1er étage, galerie des Aquarelles, n° 140.

673. Attaque de Saint-Michel. Passage du Tanaro sous le feu des Piémontais.. 19
Partie centrale; 1er étage, galerie des Aquarelles, n° 140.

674. Attaque de Saint-Michel........................... *Ibid.*
Aile du midi; rez-de-chaussée, salle n° 61.

675. Prise des hauteurs de Saint-Michel................. *Ibid.*
Aile du nord; rez-de-chaussée, salle n° 61.

676. Prise des hauteurs de Saint-Michel................. *Ibid.*
Partie centrale; 1er étage, galerie des Aquarelles, n° 140.

677. Bataille de Mondovi............................. 21
Aile du midi; rez-de-chaussée, salle n° 61.

678. Bataille de Mondovi............................. *Ibid.*
Partie centrale; 1er étage, galerie des Aquarelles, n° 140.

679. Bataille de Mondovi. Mort du général Stengel....... *Ibid.*
Partie centrale; 1er étage, galerie des Aquarelles, n° 140.

680. Entrée de l'armée française à Bene................ 23
Partie centrale; 1er étage, galerie des Aquarelles, n° 140.

681. Entrée de l'armée française à Cherasco............ 24
Partie centrale; 1er étage, galerie des Aquarelles, n° 140.

682. Bombardement et prise de Fossano................ 25
Partie centrale; 1er étage, galerie des Aquarelles, n° 140.

683. Entrée de l'armée française à Alba Pompéia........ *Ibid.*
Partie centrale; 1er étage, galerie des Aquarelles, n° 140.

684. Prise de Coni................................... *Ibid.*
Aile du midi; rez-de-chaussée, salle n° 61.

685. Prise de Coni. Entrée de l'armée française par la porte de Nice.. 25
Partie centrale; 1ᵉʳ étage, galerie des Aquarelles, n° 140.

686. Prise de la citadelle de Tortone. Passage de la Scrivia et entrée de l'armée française............................ 26
Partie centrale; 1ᵉʳ étage, galerie des Aquarelles, n° 140.

687. Entrée de l'armée française à Alexandrie (Piémont)....... *Ibid.*
Partie centrale; 1ᵉʳ étage, galerie des Aquarelles, n° 140.

688. Entrée de l'armée française à Plaisance................. 27
Partie centrale; 1ᵉʳ étage, galerie des Aquarelles, n° 140.

689. Passage du Pô sous Plaisance......................... 28
Aile du midi; rez-de-chaussée, salle n° 61.

690. Passage du Pô sous Plaisance......................... *Ibid.*
Partie centrale; 1ᵉʳ étage, galerie des Aquarelles, n° 140.

691. Combat de Fombio................................... 29
Partie centrale; 1ᵉʳ étage, galerie des Aquarelles, n° 140.

692. Surprise du bourg de Codogno. Mort du général Laharpe.... *Ibid.*
Partie centrale; 1ᵉʳ étage, galerie des Aquarelles, n° 140.

693. Prise de Casal...................................... 30
Partie centrale; 1ᵉʳ étage, galerie des Aquarelles, n° 140.

694. Combat en avant de Lodi............................ *Ibid.*
Partie centrale; 1ᵉʳ étage, galerie des Aquarelles, n° 140.

695. Bataille de Lodi.................................... 31
Aile du midi; rez-de-chaussée, salle n° 61.

696. Bataille de Lodi. Passage de l'Adda.................. *Ibid.*
Partie centrale; 1ᵉʳ étage, galerie des Aquarelles, n° 140.

697. Prise de Créma..................................... 33
Partie centrale; 1ᵉʳ étage, galerie des Aquarelles, n° 140.

698. Prise de Pizzighettone............................... *Ibid.*
Partie centrale; 1ᵉʳ étage, galerie des Aquarelles, n° 140.

TABLE.

		Pages.
699.	Prise de Crémone....................................	33

Aile du midi; rez-de-chaussée, salle n° 61.

700. Prise de Crémone.................................... *Ibid.*

Partie centrale; 1^{er} étage, galerie des Aquarelles, n° 140.

701. Entrée de l'armée française à Pavie par la porte de Lodi..... 34

Partie centrale; 1^{er} étage, galerie des Aquarelles, n° 140.

702. Entrée de l'armée française à Milan.................... *Ibid.*

Aile du midi; rez-de-chaussée, salle n° 61.

703. Entrée de l'armée française à Milan.................... *Ibid.*

Partie centrale; 1^{er} étage, galerie des Aquarelles, n° 140.

704. Prise de Soncino....................................... 35

Partie centrale; 1^{er} étage, galerie des Aquarelles, n° 140.

705. Prise de Binasco...................................... *Ibid.*

Partie centrale; 1^{er} étage, galerie des Aquarelles, n° 140.

706. Pavie enlevée d'assaut................................. 36

Partie centrale; 1^{er} étage, galerie des Aquarelles, n° 140.

707. Bataille d'Altenkirchen................................. 37

Partie centrale; 1^{er} étage, salle n° 134.

708. Passage du Rhin à Kehl................................ 39

Partie centrale; 1^{er} étage, salle n° 134.

709. Combat de Limbourg.................................. 41

Aile du nord; 1^{er} étage, salle n° 76.

710. Combat de Salo...................................... 42

Aile du midi; rez-de-chaussée, salle n° 61.

711. Combat de Salo...................................... *Ibid.*

Partie centrale; 1^{er} étage, galerie des Aquarelles, n° 140.

712. Vue du lac de Garda. Les chaloupes ennemies font feu sur les voitures de M^{me} Bonaparte............................ 44

Aile du midi; rez-de-chaussée, salle n° 61.

713. Bataille de Lonato.................................... 45

Aile du midi; rez-de-chaussée, salle n° 61.

Pages.

714. Bataille de Lonato.. 45
Partie centrale; 1ᵉʳ étage, galerie des Aquarelles, n° 140.

715. Combat de Castiglione. Prise du bourg et du château de Castiglione.. 46
Partie centrale; 1ᵉʳ étage, galerie des Aquarelles, n° 140.

716. Combat de Castiglione. Prise des hauteurs de Fontana près de Castiglione.. 47
Partie centrale; 1ᵉʳ étage, galerie des Aquarelles, n° 140.

717. Prise de Gavardo.. 48
Partie centrale; 1ᵉʳ étage, galerie des Aquarelles, n° 140.

718. Bataille de Castiglione................................... 49
Aile du midi; rez-de-chaussée, salle n° 62.

719. Bataille de Castiglione................................... Ibid.
Partie centrale; 1ᵉʳ étage, galerie des Aquarelles, n° 140.

720. Prise de Galiano sur l'Adige............................. 51
Partie centrale; 1ᵉʳ étage, galerie des Aquarelles, n° 140.

721. Prise du château de la Pietra............................ Ibid.
Aile du midi; rez-de-chaussée, salle n° 61.

722. Prise du château de la Pietra............................ Ibid.
Partie centrale; 1ᵉʳ étage, galerie des Aquarelles, n° 140.

723. Combat du pont de Lavis................................ 54
Partie centrale; 1ᵉʳ étage, galerie des Aquarelles, n° 140.

724. Prise du village de Primolano........................... 55
Partie centrale; 1ᵉʳ étage, galerie des Aquarelles, n° 140.

725. Passage de la Brenta et prise du fort de Covelo.......... Ibid.
Partie centrale; 1ᵉʳ étage, galerie des Aquarelles, n° 140.

726. Siége de Mantoue. Investissement de la place........... 56
Partie centrale; rez-de-chaussée, salle n° 25.

727. Siége de Mantoue. Bataille de Saint-Georges............ Ibid.
Partie centrale; 1ᵉʳ étage, galerie des Aquarelles, n° 140.

TABLE.

	Pages.
728. Combat d'Altenkirchen. Mort du général Marceau............	58

Aile du midi; rez-de-chaussée, salle n° 61.

729. La division de frégates sous les ordres de l'amiral Sercey combat deux vaisseaux dans le détroit de Malac............... 59

Aile du nord; pavillon du Roi, rez-de-chaussée.

730. Le général Augereau au pont d'Arcole.................. 63

Aile du midi; rez-de-chaussée, salle n° 61.

731. Le général Bonaparte au pont d'Arcole.................. 64

Partie centrale; 1er étage, galerie des Aquarelles, n° 140.

732. Bataille d'Arcole..................................... 65

Aile du midi; rez-de-chaussée, salle n° 61.

733. Bataille de Rivoli. Défense de l'armée française à Ferrara... 67

Partie centrale; 1er étage, galerie des Aquarelles, n° 140.

734. Bataille de Rivoli. Prise des monts Corona et Pipolo....... 68

Partie centrale; 1er étage, galerie des Aquarelles, n° 140.

735. Bataille de Rivoli. Le général Joubert reprend le plateau de Rivoli.. *Ibid.*

Aile du midi; rez-de-chaussée, salle n° 61.

736. Bataille de Rivoli.................................... *Ibid.*

Aile du midi; 1er étage, galerie des Batailles.

737. Bataille de Rivoli.................................... *Ibid.*

Aile du nord; 1er étage, salle n° 77.

738. Bataille de Rivoli.................................... *Ibid.*

Aile du midi; rez-de-chaussée, salle n° 62.

739. Bataille de Rivoli.................................... *Ibid.*

Partie centrale; 1er étage, galerie des Aquarelles, n° 140.

740. Champ de bataille près du Montmoscato................ *Ibid.*

Partie centrale; 1er étage, galerie des Aquarelles, n° 140.

741. Combat dans le défilé de la Madona della Corona.......... 69

Partie centrale; 1er étage, galerie des Aquarelles, n° 140.

TABLE.

	Pages.
742. Combat d'Anghiari.......................................	73

 Aile du midi; rez-de-chaussée.

743. Combat d'Anghiari....................................... *Ibid.*

 Partie centrale; 1ᵉʳ étage, galerie des Aquarelles, n° 140.

744. Le général Bonaparte visite le champ de bataille le lendemain de la bataille de Rivoli.......................... 74

 Aile du midi; rez-de-chaussée, salle n° 62.

745. Bataille de la Favorite. Environs de Mantoue entre le faubourg Saint-Georges et la citadelle................... *Ibid.*

 Partie centrale; 1ᵉʳ étage, galerie des Aquarelles, n° 140.

746. Combat de Lavis.. 76

 Partie centrale; 1ᵉʳ étage, galerie des Aquarelles, n° 140.

747. Reddition de Mantoue.................................... 77

 Aile du midi; rez-de-chaussée, salle n° 62.

748. Prise d'Ancône... 78

 Aile du midi; rez-de-chaussée, salle n° 62.

749. Passage du Tagliamento sous Valvasone.............. 79

 Aile du midi; rez-de-chaussée, salle n° 62.

750. Passage du Tagliamento................................. *Ibid.*

 Partie centrale; 1ᵉʳ étage, galerie des Aquarelles, n° 140.

751. Prise de Gradisca sur l'Isonzo......................... 83

 Partie centrale; 1ᵉʳ étage, galerie des Aquarelles, n° 140.

752. Passage de l'Isonzo....................................... *Ibid.*

 Aile du nord; 1ᵉʳ étage, salle n° 77.

753. Prise de Laybach.. 84

 Aile du nord; 1ᵉʳ étage, salle n° 77.

754. Préliminaires de la paix signés à Léoben............ *Ibid.*

 Aile du midi; rez-de-chaussée, salle n° 62.

755. Bataille de Neuwied...................................... 85

 Aile du midi; rez-de-chaussée, salle n° 62.

TABLE.

	Pages.
756. Combat de Dierdorf	87

Aile du nord; 1er étage, salle n° 77.

757. Entrée de l'armée française à Rome................. 88
Aile du midi; rez-de-chaussée, salle n° 62.

758. Prise de l'île de Malte.......................... 90
Aile du midi; rez-de-chaussée, salle n° 63.

759. Débarquement de l'armée française en Égypte............ 93
Aile du midi; rez-de-chaussée, salle n° 63.

760. Prise d'Alexandrie (basse Égypte).................. 95
Aile du midi; rez-de-chaussée, salle n° 63.

761. Bonaparte donne un sabre au chef militaire d'Alexandrie.... 97
Aile du nord; 1er étage, salle n° 77.

762. Bataille de Chebreiss.......................... *Ibid.*
Aile du nord; 1er étage, salle n° 77.

763. Bataille des Pyramides......................... 100
Aile du midi; rez-de-chaussée, salle n° 63.

764. Bataille des Pyramides......................... 101
Aile du midi; rez-de-chaussée, salle n° 63.

765. Bataille des Pyramides......................... 102
Aile du nord; 1er étage, salle n° 77.

766. Bataille de Sédinam (haute Égypte)................. 104
Aile du nord; 1er étage, salle n° 77.

767. Quatrième et cinquième combat de la frégate *la Loire*...... 106
Aile du nord; pavillon du Roi, rez-de-chaussée.

768. Révolte du Caire.............................. 111
Aile du nord; 1er étage, salle n° 77.

769. Le général Bonaparte, commandant en chef de l'armée d'É-
gypte, fait grâce aux révoltés du Caire................ 112
Aile du midi; rez-de-chaussée, salle n° 63.

770. Combat de Monterosi........................... 113
Aile du nord; 1er étage, salle n° 77.

TABLE.

Pages.

771. Combat de la frégate française *la Bayonnaise* contre la frégate anglaise *l'Embuscade* 115
<small>Aile du nord; pavillon du Roi, rez-de-chaussée.</small>

772. Combat de la frégate française *la Bayonnaise* contre la frégate anglaise *l'Embuscade* *Ibid.*
<small>Aile du nord; pavillon du Roi, rez-de-chaussée.</small>

773. Le général Bonaparte visite les fontaines de Moïse près le mont Sinaï .. 116
<small>Aile du nord; 1^{er} étage, salle n° 77.</small>

774. Prise de Naples par l'armée française 117
<small>Aile du midi; rez-de-chaussée, salle n° 62.</small>

775. L'armée française traverse les ruines de Thèbes (haute Égypte) .. 120
<small>Aile du midi; rez-de-chaussée, salle n° 62.</small>

776. Halte de l'armée française à Syène (haute Égypte) *Ibid.*
<small>Aile du nord; 1^{er} étage, salle n° 77.</small>

777. Combat en avant d'Hesney 121
<small>Aile du nord; 1^{er} étage, salle n° 77.</small>

778. Combat d'Aboumana ... 123
<small>Aile du midi; rez-de-chaussée, salle n° 62.</small>

779. Combat de Benouth .. 124
<small>Aile du nord, 1^{er} étage, salle n° 77.</small>

780. Le général Bonaparte visite les pestiférés de Jaffa 126
<small>Aile du nord; 1^{er} étage, salle n° 77.</small>

781. Combat de Nazareth ... 127
<small>Aile du nord; 1^{er} étage, salle n° 77.</small>

782. Bataille du Mont-Thabor 129
<small>Aile du nord; 1^{er} étage, salle n° 77.</small>

783. Bataille d'Aboukir. Ordre de bataille 132
<small>Partie centrale; rez-de-chaussée, salle n° 25.</small>

TABLE. 377

Pages.

784. Bataille d'Aboukir.................................... 135
Aile du nord; rez-de-chaussée, salle n° 77.

785. Bataille d'Aboukir.................................... 137
Partie centrale; 1ᵉʳ étage, salle du Sacre de Napoléon, n° 130.

786. Bataille de Zurich................................... 139
Aile du midi; 1ᵉʳ étage, galerie des Batailles, n° 137.

787. Combat de la frégate française *la Preneuse*, commandée par le capitaine de vaisseau *l'Hermitte*, contre le vaisseau anglais *le Jupiter*.. 141
Aile du nord; pavillon du Roi, rez-de-chaussée.

788. Le dix-huit brumaire................................. 144
Aile du midi; rez-de-chaussée, salle n° 64.

789. Prise de vive force des hauteurs à l'est de Gênes........... 147
Partie centrale; 1ᵉʳ étage, galerie des Aquarelles, n° 140.

790. Défense du fort de l'Éperon et des hauteurs au nord de Gênes. 149
Partie centrale; 1ᵉʳ étage, galerie des Aquarelles, n° 140.

791. Revue du premier consul Bonaparte dans la cour des Tuileries.. 150
Aile du midi; rez-de-chaussée, salle n° 64.

792. Combat de Stockach (duché de Bade).................. 152
Aile du nord; 1ᵉʳ étage, salle n° 78.

793. L'armée française, au bourg Saint-Pierre, traverse le grand Saint-Bernard... 154
Aile du nord; 1ᵉʳ étage, salle n° 78.

794. Passage du grand Saint-Bernard...................... *Ibid.*
Aile du midi; rez-de-chaussée, salle de Marengo, n° 74.

795. Passage du mont Saint-Bernard par l'armée française..... *Ibid.*
Aile du midi; rez-de-chaussée, salle de Marengo, n° 74.

796. Passage du grand Saint-Bernard...................... *Ibid.*
Partie centrale; 1ᵉʳ étage, galerie des Aquarelles, n° 140.

797. Le premier consul passe les Alpes..................... 157
Aile du midi; rez-de-chaussée, salle de Marengo, n° 74.

798. Le premier consul visite l'hôpital du mont Saint-Bernard.... 157
Aile du midi; 1^{er} étage, salle n° 71.

799. L'armée française descend le mont Saint-Bernard.......... 158
Aile du nord; 1^{er} étage, salle n° 78.

800. L'armée française s'empare du défilé fortifié de la Cluse.... 159
Aile du midi; rez-de-chaussée, salle n° 74.

801. L'armée française s'empare du défilé fortifié de la Cluse..... *Ibid.*
Partie centrale; 1^{er} étage, galerie des Aquarelles.

802. Marche de l'armée française pour entrer dans la vallée d'Aoste. *Ibid.*
Partie centrale; 1^{er} étage, galerie des Aquarelles.

803. Bataille d'Héliopolis (basse Égypte).................... 160
Aile du nord; 1^{er} étage, salle n° 77.

804. L'armée française traverse le défilé d'Albaredo, près du fort de Bard... 163
Aile du nord; 1^{er} étage, salle n° 78.

805. Passage de l'artillerie française sous le fort de Bard........ 164
Aile du nord; 1^{er} étage, salle n° 78.

806. Passage de l'artillerie française sous le fort de Bard........ *Ibid.*
Aile du midi; rez-de-chaussée, salle n° 74.

807. Passage de l'artillerie française sous le fort de Bard........ *Ibid.*
Partie centrale; 1^{er} étage, galerie des Aquarelles, n° 140.

808. Prise de la ville et de la citadelle d'Ivrée................. 165
Partie centrale; 1^{er} étage, galerie des Aquarelles, n° 140.

809. Entrée de l'armée française dans Ivrée *Ibid.*
Aile du midi; rez-de-chaussée, salle n° 74.

810. Défense de Gênes. Bombardement de la ville par les Anglais. 166
Partie centrale; 1^{er} étage, galerie des Aquarelles, n° 140.

811. Combat du pont de la Chiusella entre Ivrée et Turin....... 167
Aile du nord; 1^{er} étage, salle n° 78.

812. Passage de la Chiusella............................. 168
Aile du midi; rez-de-chaussée, salle n° 74.

TABLE.

	Pages.
813. Passage de la Chiusella	168

Partie centrale; 1er étage, galerie des Aquarelles, n° 140.

814. Passage de la Sesia et prise de Verceil.................. 169

Aile du midi; rez-de-chaussée, salle n° 74.

815. Passage de la Sesia et prise de Verceil.................. *Ibid.*

Partie centrale; 1er étage, galerie des Aquarelles, n° 140.

816. Prise des hauteurs de Varallo........................... 170

Partie centrale; 1er étage, galerie des Aquarelles, n° 140.

817. Passage du Tésin à Turbigo............................. *Ibid.*

Partie centrale; 1er étage, galerie des Aquarelles, n° 140.

818. Attaque du fort d'Arona................................ 172

Aile du midi; rez-de-chaussée, salle n° 74.

819. Attaque du fort d'Arona................................ *Ibid.*

Partie centrale; 1er étage, galerie des Aquarelles, n° 140.

820. Prise de Castelletto.................................... *Ibid.*

Partie centrale; 1er étage, galerie des Aquarelles, n° 140.

821. Entrée de l'armée française à Milan. Investissement du château.. 173

Partie centrale; 1er étage, galerie des Aquarelles, n° 140.

822. Attaque et prise du pont de Plaisance.................... 174

Aile du midi; rez-de-chaussée, salle n° 74.

823. Attaque et prise du pont de Plaisance.................... *Ibid.*

Partie centrale; 1er étage, galerie des Aquarelles, n° 140.

824. Passage du Pô à Noceto................................ 175

Partie centrale; 1er étage, galerie des Aquarelles, n° 140.

825. Passage du Pô en face de Belgiojoso.................... *Ibid.*

Partie centrale; 1er étage, galerie des Aquarelles, n° 140.

826. Entrée de l'armée française à Plaisance.................. *Ibid.*

Partie centrale; 1er étage, galerie des Aquarelles, n° 140.

827. Investissement de la citadelle de Plaisance............... 176

Partie centrale; 1er étage, galerie des Aquarelles, n° 140.

828. Prise du pont de Lecco...................................... 176
 Partie centrale ; 1ᵉʳ étage, galerie des Aquarelles, n° 140.

829. Bataille de Montebello. Première attaque en vue de Casteggio... 177
 Aile du midi ; rez-de-chaussée, salle n° 74.

830. Bataille de Montebello. Première attaque en vue de Casteggio... Ibid.
 Partie centrale ; 1ᵉʳ étage, galerie des Aquarelles, n° 140.

831. Bataille de Montebello. Deuxième attaque; passage du Coppo. 179
 Aile du midi ; rez-de-chaussée, salle n° 74.

832. Bataille de Montebello. Deuxième attaque; passage du Coppo. Ibid.
 Partie centrale ; 1ᵉʳ étage, galerie des Aquarelles, n° 140.

833. Bataille de Marengo. Premier engagement des armées....... 180
 Partie centrale ; 1ᵉʳ étage, galerie des Aquarelles, n° 140.

834. Bataille de Marengo.. 183
 Aile du midi ; rez-de-chaussée, salle de Marengo, n° 74.

835. Bataille de Marengo. Le général Desaix blessé mortellement.. Ibid.
 Aile du midi ; rez-de-chaussée, salle de Marengo, n° 74.

836. Bataille de Marengo. Le général Desaix blessé mortellement.. Ibid.
 Partie centrale ; 1ᵉʳ étage, galerie des Aquarelles, n° 140.

837. Bataille de Marengo.. 185
 Partie centrale ; 1ᵉʳ étage, galerie des Aquarelles, n° 140.

838. Bataille de Marengo. (Allégorie.)............................ Ibid.
 Aile du nord ; 1ᵉʳ étage, salle n° 78.

839. Convention après la bataille de Marengo. Quatorze places fortes remises à l'armée française.................................. 186

840. Reprise de Gênes par l'armée française...................... 187
 Aile du nord ; 1ᵉʳ étage, salle n° 78.

841. Marche de l'armée française en Italie pendant la campagne de Marengo.. 188

Partie centrale; 1ᵉʳ étage, galerie des Aquarelles, n° 140.

842. Marche de l'armée française en Italie pendant la campagne de Marengo.. 189

Partie centrale; rez-de-chaussée, salle n° 25.

843. Bataille d'Hochstett................................... 191

Aile du nord; 1ᵉʳ étage, salle n° 78.

844. Bataille de Hohenlinden.............................. 195

Aile du midi; 1ᵉʳ étage, galerie des Batailles, n° 137.

845. Passage du Mincio; bataille de Pozzolo................ 200

Aile du nord; 1ᵉʳ étage, salle n° 78.

846. Attaque de Vérone. L'armée française, rangée en bataille, marche à l'ennemi, qui refuse le combat............... 203

Partie centrale; 1ᵉʳ étage, galerie des Aquarelles, n° 140.

847. Combat naval dans la baie d'Algésiras. Première position.... 205

Partie centrale; 1ᵉʳ étage, galerie des Aquarelles, n° 140.

848. Combat naval dans la baie d'Algésiras. Deuxième position.... *Ibid.*

Partie centrale; 1ᵉʳ étage, galerie des Aquarelles, n° 140.

849. Combat naval dans la baie d'Algésiras................. *Ibid.*

Aile du nord; pavillon du Roi, rez-de-chaussée.

850. Combat naval devant Cadix........................... 207

Aile du nord; pavillon du Roi, rez-de-chaussée.

851. Signature du concordat entre la France et le Saint-Siége.... *Ibid.*

Aile du midi; rez-de-chaussée, salle n° 64.

852. Signature du concordat entre la France et le Saint-Siége.... 209

Partie centrale; 1ᵉʳ étage, galerie des Aquarelles, n° 140.

853. Combat naval, devant Boulogne, d'une partie de la flottille française contre la flotte anglaise........................ 210

Aile du nord; pavillon du Roi, rez-de-chaussée.

854. La consulta de la république cisalpine, réunie en comices à Lyon, décerne la présidence au premier consul Bonaparte. 212
Aile du midi; rez-de-chaussée, salle n° 64.

855. Combat de *la Poursuivante* contre *l'Hercule*............... 213
Aile du nord; pavillon du Roi, rez-de-chaussée.

856. Entrée de Bonaparte, premier consul, à Anvers........... 216
Aile du midi; rez-de-chaussée, salle n° 64.

857. La frégate française *la Poursuivante*, commandée par le chef de division Willaumez, force l'entrée du pertuis d'Antioche, que lui disputait un vaisseau de ligne anglais............ 217
Aile du nord; pavillon du Roi, rez-de-chaussée.

858. Prise de la corvette anglaise *la Vimiejo* par une section de la flottille impériale.................................. 219
Aile du nord; pavillon du Roi, rez-de-chaussée.

859. Napoléon reçoit à Saint-Cloud le sénatus-consulte qui le proclame empereur des Français...................... 220
Aile du midi; rez-de-chaussée, salle n° 64.

860. Napoléon, aux Invalides, distribue les croix de la Légion d'honneur.. 221
Aile du midi; rez-de-chaussée, salle n° 64.

861. Napoléon visite le camp de Boulogne.................. 225
Aile du nord; 1ᵉʳ étage, salle n° 78.

862. Camp de Boulogne. Napoléon observe les mouvements de la flottille anglaise...................................... *Ibid.*
Partie centrale; 1ᵉʳ étage, galerie des Aquarelles, n° 140.

863. Intérieur du camp.................................. *Ibid.*
Partie centrale; 1ᵉʳ étage, galerie des Aquarelles, n° 140.

864. Port de Boulogne.................................. *Ibid.*
Partie centrale; 1ᵉʳ étage, galerie des Aquarelles, n° 140.

865. Travaux du port.................................. 226
Partie centrale; 1ᵉʳ étage, galerie des Aquarelles, n° 140.

TABLE.

866. Port de Boulogne.................................. 226
 Partie centrale; 1ᵉʳ étage, galerie des Aquarelles, n° 140.

867. Napoléon visite les environs du château de Brienne........ *Ibid.*
 Aile du nord; 1ᵉʳ étage, salle n° 78.

868. Napoléon, au camp de Boulogne, distribue les croix de la Légion d'honneur................................... 227
 Aile du midi; rez-de-chaussée, salle n° 64.

869. Napoléon, au camp de Boulogne, distribue les croix de la Légion d'honneur................................... *Ibid.*
 Partie centrale; 1ᵉʳ étage, galerie des Aquarelles, n° 140.

870. Entrevue de Napoléon et du pape Pie VII dans la forêt de Fontainebleau................................... 229
 Aile du nord; 1ᵉʳ étage, salle n° 78.

871. Entrevue de Napoléon et du pape Pie VII dans la forêt de Fontainebleau................................... *Ibid.*
 Aile du nord; 1ᵉʳ étage, salle n° 78.

872. Sacre de l'empereur Napoléon et couronnement de l'impératrice Joséphine dans l'église de Notre-Dame de Paris...... 230
 Partie centrale; 1ᵉʳ étage, salle du Sacre de Napoléon, n° 130.

873. Sacre de l'empereur Napoléon et couronnement de l'impératrice Joséphine dans l'église de Notre-Dame de Paris..... *Ibid.*
 Partie centrale; 1ᵉʳ étage, salle du Sacre de Napoléon, n° 130.

874. Napoléon donne des aigles à l'armée.................... 234
 Partie centrale; 1ᵉʳ étage, salle du Sacre de Napoléon, n° 130.

875. Napoléon donne des aigles à l'armée.................... *Ibid.*
 Partie centrale; 1ᵉʳ étage, salle du Sacre de Napoléon, n° 130.

876. Napoléon reçoit au Louvre les députés de l'armée après son couronnement................................... 238
 Aile du midi; rez-de-chaussée, salle n° 65.

877. Prise de la Dominique par l'amiral Missiessy............. *Ibid.*
 Aile du nord; pavillon du Roi, rez-de-chaussée.

878. Belle défense du capitaine Bergeret sur *la Psyché*, contre la frégate *la San-Fiorenzo* 243
Aile du nord; pavillon du Roi, rez-de-chaussée.

879. Prise à l'abordage de la frégate anglaise *la Cléopâtre*, par la frégate française *la Ville-de-Milan* 244
Aile du nord; pavillon du Roi, rez-de-chaussée.

880. Napoléon reçoit aux Tuileries la consulta de la république italienne qui le proclame roi d'Italie..................... 245
Aile du midi; rez-de-chaussée, salle n° 66.

881. Prise du rocher le Diamant, près la Martinique........... 247
Aile du midi; rez-de-chaussée, salle n° 66.

882. L'armée française passe le Rhin à Strasbourg............. 248
Aile du midi; rez-de-chaussée, salle n° 66.

883. L'armée française passe le Rhin à Strasbourg............. *Ibid.*
Partie centrale; 1er étage, galerie des Aquarelles, n° 140.

884. Napoléon reçu à Ettlingen par le prince électeur de Bade... 251
Aile du midi; rez-de-chaussée, salle n° 66.

885. Napoléon reçu au château de Louisbourg par le duc de Wurtemberg... *Ibid.*
Aile du midi; rez-de-chaussée, salle n° 66.

886. Combat de Wertingen.................................. 252
Aile du midi; rez-de-chaussée, salle n° 66.

887. Combat de Wertingen.................................. *Ibid.*
Partie centrale; 1er étage, galerie des Aquarelles, n° 140.

888. Entrée des Français à Munich.......................... 253
Partie centrale; 1er étage, galerie des Aquarelles, n° 140.

889. Combat d'Aicha près Augsbourg........................ *Ibid.*
Aile du midi; rez-de-chaussée, salle n° 66.

890. Attaque du pont de Güntzbourg........................ 254
Aile du midi; rez-de-chaussée, salle n° 66.

891. Attaque du pont de Güntzbourg........................ *Ibid.*
Partie centrale; 1er étage, galerie des Aquarelles, n° 140.

TABLE.

892. Prise de Güntzbourg.................................... 255
 Aile du midi; rez-de-chaussée, salle n° 66.

893. Entrée de l'armée française à Augsbourg............... 256
 Partie centrale; 1ᵉʳ étage, galerie des Aquarelles, n° 140.

894. Combat de Landsberg................................... Ibid.
 Aile du midi; rez-de-chaussée, salle n° 66.

895. Combat d'Albeck....................................... 257
 Aile du midi; rez-de-chaussée, salle n° 66.

896. Napoléon harangue le deuxième corps de la grande armée sur le pont du Lech à Augsbourg........................ Ibid.
 Aile du midi; rez-de-chaussée, salle n° 66.

897. Capitulation de Memmingen............................. 258
 Aile du midi; rez-de-chaussée, salle n° 66.

898. Capitulation de Memmingen............................. Ibid.
 Partie centrale; 1ᵉʳ étage, galerie des Aquarelles, n° 140.

899. Entrée de l'armée française à Memmingen............... 259
 Aile du midi; rez-de-chaussée, salle n° 66.

900. Combat d'Elchingen.................................... Ibid.
 Aile du midi; rez-de-chaussée, salle n° 66.

901. Combat d'Elchingen; passage du Danube par l'armée française.. 260
 Partie centrale; 1ᵉʳ étage, galerie des Aquarelles, n° 140.

902. Capitulation de la division autrichienne du général Werneck à Nordlingen.. 261
 Aile du midi; rez-de-chaussée, salle n° 66.

903. Attaque et prise du pont du vieux château de Vérone... 263
 Aile du midi; rez-de-chaussée, salle n° 68.

904. Reddition d'Ulm....................................... 264
 Aile du midi; rez-de-chaussée, salle n° 66.

905. Reddition d'Ulm....................................... Ibid.
 Aile du nord; 1ᵉʳ étage, salle n° 78.

TABLE.

906. Reddition d'Ulm. (Allégorie.) 264
 Aile du nord; 1ᵉʳ étage, salle n° 78.

907. Entrée de l'armée française à Munich 268
 Aile du nord; 1ᵉʳ étage, salle n° 78.

908. Prise de Lintz ... *Ibid.*
 Aile du midi; rez-de-chaussée, salle n° 68.

909. Entrée de l'armée française à Lintz *Ibid.*
 Aile du midi; rez-de-chaussée, salle n° 68.

910. Entrée de l'armée française à Lintz *Ibid.*
 Partie centrale; 1ᵉʳ étage, galerie des Aquarelles, n° 140.

911. Combat de Steyer 269
 Partie centrale; 1ᵉʳ étage, galerie des Aquarelles, n° 140.

912. Combat d'Amstetten 270
 Aile du midi; rez-de-chaussée, salle n° 68.

913. Combat d'Amstetten *Ibid.*
 Partie centrale; 1ᵉʳ étage, galerie des Aquarelles, n° 140.

914. Napoléon rend honneur au courage malheureux 271
 Aile du midi; rez-de-chaussée, salle n° 68.

915. **Le maréchal Ney remet aux soldats du soixante et seizième régiment de ligne leurs drapeaux retrouvés dans l'arsenal d'Inspruck** .. *Ibid.*
 Aile du midi; rez-de-chaussée, salle n° 68.

916. L'armée française marchant sur Vienne traverse le défilé de Molk .. 272
 Partie centrale; 1ᵉʳ étage, galerie des Aquarelles, n° 140.

917. Occupation de l'abbaye de Molk par l'armée française .. 273
 Aile du midi; rez-de-chaussée, salle n° 69.

918. Combat de Diernstein *Ibid.*
 Aile du midi; rez-de-chaussée, salle n° 66.

919. Combat de Diernstein 274
 Partie centrale; 1ᵉʳ étage, galerie des Aquarelles, n° 140.

TABLE.

	Pages.
920. Passage du Tagliamento............................	275

Partie centrale; 1er étage, galerie des Aquarelles, n° 140.

921. Passage du Danube près de Vienne...................... 277

Partie centrale; 1er étage, galerie des Aquarelles, n° 140.

922. Napoléon reçoit les clefs de la ville de Vienne............. *Ibid.*

Aile du midi; rez-de-chaussée, salle n° 69.

923. Entrée de l'armée française à Vienne................... 278

Aile du midi; rez-de-chaussée, salle n° 68.

924. Combat de Guntersdorf............................. 279

Aile du midi; rez-de-chaussée, salle n° 68.

925. Bivouac de l'armée française la veille au soir de la bataille d'Austerlitz....................................... 281

Aile du nord; 1er étage, salle n° 78.

926. Bivouac de l'armée française la veille au soir de la bataille d'Austerlitz....................................... *Ibid.*

Aile du midi; rez-de-chaussée, salle n° 69.

927. Napoléon donnant l'ordre avant la bataille d'Austerlitz...... 283

Aile du midi; rez-de-chaussée, salle n° 69.

928. Bataille d'Austerlitz. Attaque des hauteurs de Pratzen, à dix heures du matin, par le centre de l'armée, composé du quatrième corps; formation de la gauche, et défense, vers la droite, du village de Sokolnitz........................ 284

Partie centrale; 1er étage, galerie des Aquarelles, n° 140.

929. Bataille d'Austerlitz................................ 285

Partie centrale; 1er étage, galerie des Aquarelles, n° 140.

930. Bataille d'Austerlitz................................ *Ibid.*

Partie centrale; 1er étage, galerie des Aquarelles, n° 140.

931. Mort du général Valhubert.......................... 288

Aile du nord; 1er étage, salle n° 78.

932. Mort du général Valhubert.......................... *Ibid.*

Aile du midi; 1er étage, salle n° 69.

933. Bataille d'Austerlitz. (Allégorie.)........................ 288
 Aile du nord; 1ᵉʳ étage, salle n° 78.

934. Entrevue de Napoléon et de François II après la bataille d'Austerlitz.. 289
 Aile du midi; rez-de-chaussée, salle n° 69.

935. Entrevue de Napoléon et de l'archiduc Charles à Stamersdorff... 290
 Aile du nord; 1ᵉʳ étage, salle n° 78.

936. Le premier bataillon du quatrième régiment de ligne remet à l'empereur deux étendards pris sur l'ennemi à la bataille d'Austerlitz... 291
 Aile du nord; 1ᵉʳ étage, salle n° 78.

937. Le sénat reçoit les drapeaux pris dans la campagne d'Autriche... 293
 Aile du nord; 1ᵉʳ étage, salle n° 79.

938. Mariage du prince Eugène de Beauharnais et de la princesse Amélie de Bavière, à Munich................................. 294
 Aile du nord; 1ᵉʳ étage, salle n° 79.

939. Combat de la frégate française *la Canonnière* contre le vaisseau anglais *le Tremendous*................................. 297
 Aile du nord; pavillon du Roi, rez-de-chaussée.

940. Le contre-amiral Willaumez, à bord du vaisseau *le Foudroyant*, ayant perdu ses mâts, son gouvernail, etc. attaqué par un vaisseau anglais, relâche à la Havane....................... 298
 Aile du nord; pavillon du Roi, rez-de-chaussée.

941. Entrevue de Napoléon et du prince primat à Aschaffenbourg. 299
 Aile du nord; 1ᵉʳ étage, salle n° 79.

942. Entrevue de Napoléon et du grand-duc dans les jardins du palais à Wurtzbourg... 300
 Aile du nord; 1ᵉʳ étage, salle n° 79.

943. Combat de Saalfeld... *Ibid.*
 Aile du nord; 1ᵉʳ étage, salle n° 79.

TABLE. 389

Pages.

944. Combat de Saalfeld................................. 300
 Partie centrale; 1er étage, galerie des Aquarelles, n° 140.

945. Bataille d'Iéna..................................... 303
 Partie centrale; 1er étage, galerie des Aquarelles, n° 140.

946. Bataille d'Iéna..................................... 305
 Aile du midi; 1er étage, galerie des Batailles, n° 137.

947. Reddition d'Erfurt.................................. 306
 Partie centrale; 1er étage, galerie des Aquarelles, n° 140.

948. La colonne de Rosbach renversée par l'armée française..... *Ibid.*
 Aile du nord; 1er étage, salle n° 79.

949. La colonne de Rosbach renversée par l'armée française...... 307
 Aile du midi; rez-de-chaussée, salle n° 70.

950. Entrée de l'armée française à Leipsick..................... *Ibid.*
 Partie centrale; 1er étage, galerie des Aquarelles, n° 140.

951. Napoléon au tombeau du grand Frédéric................ *Ibid.*
 Aile du nord; 1er étage, salle n° 79.

952. Napoléon au tombeau du grand Frédéric................ 308
 Aile du midi; rez-de-chaussée, salle n° 70.

953. Entrée de l'armée française à Berlin...................... *Ibid.*
 Aile du midi; rez-de-chaussée, salle n° 70.

954. Napoléon accorde à la princesse d'Hatzfeld la grâce de son mari.. 309

955. Capitulation de Prentzlow........................... 310
 Partie centrale; 1er étage, galerie des Aquarelles, n° 140.

956. Reddition de Stettin................................. 312
 Partie centrale; 1er étage, galerie des Aquarelles, n° 140.

957. Entrée de l'armée française à Posen................... 313
 Partie centrale; 1er étage, galerie des Aquarelles, n° 140.

958. Capitulation de Magdebourg.......................... *Ibid.*
 Aile du nord; 1er étage, salle n° 79.

959. Capitulation de Magdebourg........................ 313
Partie centrale; 1ᵉʳ étage, galerie des Aquarelles, n° 148.

960. Napoléon reçoit au palais royal de Berlin les députés du sénat. 314
Aile du midi; rez-de-chaussée, salle n° 70.

961. Reddition de Glogau................................ 315
Partie centrale; 1ᵉʳ étage, galerie des Aquarelles, n° 140.

962. Passage de la Vistule à Thorn...................... 316
Partie centrale; 1ᵉʳ étage, galerie des Aquarelles, n° 140.

963. Combat d'Eylau. Attaque du cimetière............... 317
Partie centrale; 1ᵉʳ étage, galerie des Aquarelles, n° 140.

964. Bataille d'Eylau................................... 318
Partie centrale; 1ᵉʳ étage, galerie des Aquarelles, n° 140.

965. Napoléon sur le champ de bataille d'Eylau.......... 319
Aile du midi; rez-de-chaussée, salle n° 70.

966. Bivouac d'Osterode................................. 320
Aile du midi; rez-de-chaussée, salle n° 70.

967. Napoléon à Osterode accorde des grâces aux habitants..... *Ibid.*
Aile du nord; 1ᵉʳ étage, salle n° 80.

968. Siége de Dantzick. Investissement de la place...... 321
Partie centrale; rez-de-chaussée, salle n° 25.

969. Napoléon reçoit à Finkenstein l'ambassadeur de Perse...... 323
Aile du nord; 1ᵉʳ étage, salle n° 80.

970. Napoléon reçoit à Finkenstein l'ambassadeur de Perse...... 324
Aile du midi; rez-de-chaussée, salle n° 71.

971. Entrée de l'armée française à Dantzick............. 325
Aile du nord; 1ᵉʳ étage, salle n° 79.

972. Entrée de l'armée française à Dantzick............. *Ibid.*
Aile du midi; rez-de-chaussée, salle n° 71.

973. Combat de Heilsberg................................ 326
Aile du nord; 1ᵉʳ étage, salle n° 79.

TABLE.

974. Combat de Heilsberg............................... 326
 Partie centrale; 1ᵉʳ étage, galerie des Aquarelles, n° 140.

975. Bataille de Friedland............................... 328
 Partie centrale; 1ᵉʳ étage, galerie des Aquarelles, n° 140.

976. Bataille de Friedland............................... 330
 Aile du midi; 1ᵉʳ étage, galerie des Batailles, n° 137.

977. Prise de Kœnigsberg............................... 331
 Partie centrale; 1ᵉʳ étage, galerie des Aquarelles, n° 140.

978. Hôpital militaire des Français et des Russes à Marienbourg.. 332
 Aile du nord; 1ᵉʳ étage, salle n° 79.

979. Entrevue de Napoléon et de l'empereur Alexandre sur le Niémen... *Ibid.*
 Aile du nord; 1ᵉʳ étage, salle n° 79.

980. Siége de Graudentz............................... 334
 Aile du midi; 1ᵉʳ étage, galerie des Aquarelles, n° 140.

981. Napoléon reçoit la reine de Prusse à Tilsitt............. *Ibid.*
 Aile du midi; rez-de-chaussée, salle n° 71.

982. Napoléon reçoit la reine de Prusse à Tilsitt............. *Ibid.*
 Aile du nord; 1ᵉʳ étage, salle n° 80.

983. Alexandre présente à Napoléon les Cosaques, les Baskirs et les Kalmoucks de l'armée russe........................ 335
 Aile du nord; 1ᵉʳ étage, salle n° 80.

984. Napoléon à Tilsitt donne la croix de la Légion d'honneur à un soldat de l'armée russe qui lui est désigné comme le plus brave... 336
 Aile du midi; rez-de-chaussée, salle n° 71.

985. Adieux de Napoléon et d'Alexandre après la paix de Tilsitt... 337
 Aile du midi; rez-de-chaussée, salle n° 71.

986. Prise de Stralsund................................. 338
 Aile du midi; rez-de-chaussée, salle n° 71.

987. Mariage du prince Jérôme Bonaparte et de la princesse Frédérique-Catherine de Wurtemberg...................... 340
 Aile du midi; rez-de-chaussée, salle n° 72.

988. Entrée de la garde impériale à Paris après la campagne de Prusse.. 342
Aile du nord; 1ᵉʳ étage, salle n° 80.

989. Napoléon visite l'infirmerie des Invalides............... 343
Aile du nord; 1ᵉʳ étage, salle n° 80.

990. Combat livré sous la côte de l'île de Groix par la frégate française *la Sirène* contre un vaisseau de ligne et une frégate anglaise.. 344
Aile du nord; pavillon du Roi, rez-de-chaussée.

991. Entrée de Ferdinand VII en France..................... 345
Aile du midi; rez-de-chaussée, salle n° 72.

992. Conférences des empereurs Napoléon et Alexandre à Erfurt. Napoléon reçoit à Erfurt le baron de Vincent, ambassadeur extraordinaire de l'empereur d'Autriche................. 346
Aile du nord; 1ᵉʳ étage, salle n° 80.

993. Combat du *Palinure* contre *le Carnation*................. 347
Aile du nord; pavillon du Roi, rez-de-chaussée.

994. Combat de Somo-Sierra (Espagne)..................... 348
Aile du midi; rez-de-chaussée, salle n° 72.

995. Napoléon prescrit aux députés de la ville de Madrid de lui apporter la soumission du peuple...................... 350
Aile du midi; rez-de-chaussée, salle n° 72.

996. Napoléon prescrit aux députés de la ville de Madrid de lui apporter la soumission du peuple...................... 351
Aile du midi; 1ᵉʳ étage, galerie des Aquarelles, n° 140.

997. Capitulation de Madrid............................... 352
Aile du midi; rez-de-chaussée, salle n° 72.

998. Combat du brick de guerre *le Cygne* contre une division navale anglaise...................................... 353
Aile du midi; rez-de-chaussée, salle n° 72.

999. L'armée française traverse les défilés du Guadarrama....... 355
Aile du nord; 1ᵉʳ étage, salle n° 80.

TABLE.

1000. L'armée française traverse les défilés du Guadarrama 355
 Aile du midi; rez-de-chaussée, salle n° 72.

1001. M^{lle} de Saint-Simon sollicitant la grâce de son père 356
 Aile du nord; 1^{er} étage, salle n° 80.

1002. M^{lle} de Saint-Simon sollicitant la grâce de son père........ Ibid.
 Aile du midi; rez-de-chaussée, salle n° 72.

1003. Napoléon à Astorga. L'empereur se fait présenter les prisonniers anglais, et ordonne de les traiter avec des soins particuliers.. Ibid.
 Aile du nord; 1^{er} étage, salle n° 80.

1004. Napoléon à Astorga. L'empereur se fait présenter les prisonniers anglais, et ordonne de les traiter avec des soins particuliers... 357
 Aile du midi; rez-de-chaussée, salle n° 72.

1005. Combat de la Corogne......................... 358
 Aile du nord; 1^{er} étage, salle n° 80.

1006. Prise de *la Proserpine* devant Toulon................. 360
 Aile du nord; pavillon du Roi, rez-de-chaussée.

1007. Combat de Ciudad-Real.......................... 361

1008. Bataille d'Oporto.............................. 362
 Aile du nord; 1^{er} étage, salle n° 80.

1009. Combat du *Niémen* contre *l'Améthyste*................. 364
 Aile du nord; pavillon du Roi, rez-de-chaussée.

FIN DE LA TABLE DU QUATRIÈME VOLUME.

www.ingramcontent.com/pod-product-compliance
Lightning Source LLC
Chambersburg PA
CBHW071608220526
45469CB00002B/276